费朝奇藏品之 瓷板画

费朝奇 编著

瓷板画

中国林业出版社

图书在版编目（CIP）数据

费朝奇藏品之瓷板画 / 费朝奇编著. -- 北京：中国林业出版社，2022.3
ISBN 978-7-5219-1581-5

Ⅰ.①费… Ⅱ.①费… Ⅲ.①瓷器－中国画－收藏－中国 Ⅳ.①G262.1

中国版本图书馆CIP数据核字(2022)第031752号

责任编辑：王思源

出　　版：	中国林业出版社（100009 北京市西城区刘海胡同 7 号）
网　　站：	http://www.forestry.gov.cn/lycb.html
印　　刷：	北京利丰雅高长城印刷有限公司
发　　行：	中国林业出版社
电　　话：	(010) 83143573
版　　次：	2022 年 3 月第 1 版
印　　次：	2022 年 3 月第 1 次
开　　本：	889mm × 1194mm　1/16
印　　张：	33.75
字　　数：	200 千字
定　　价：	680.00 元

未经许可，不得以任何方式复制或抄袭本书之部分或全部内容。

版权所有　侵权必究

《费朝奇藏品之瓷板画》编纂委员会

编　著：费朝奇

编　委：石　欣　王新迪　尹丰文　周建超　陈　青

摄　影：孟得贺

瓷板画的品种非常多，有青花、青花釉里红、五彩、素三彩、斗彩、粉彩、墨彩、浅绛彩等；与纸帛等材质的绘画相比，瓷板画独具的细腻质感更加润泽纯净。绘画、装饰内容涉及广泛，包括人物、山水、花卉、虫鸟、翎毛、鱼藻、吉祥图案等；宽广的艺术题材与瓷绘画家的创作热情相得益彰。形制则有长方、圆形、椭圆、多方、多角、扇面、鸡心形、叶形等，更展示了特殊的装饰效果与文化意味。

瓷板画与纸绢画相比，材料物理和化学性能都很稳定，不怕潮湿、不怕霉变，其色彩经久不褪，常年如新。这样的材质工艺兼容了中国陶瓷艺术的特点，不但有助于表现出逼真的摄影、古典油画的效果，又能随心所欲地挥洒出各种绘画流派的艺术风格。

瓷板画的制作工艺很复杂，它不仅需要绘制，还要两次入火烧制。瓷板极易变形、窑裂，成功率极低。古代使用柴窑烧造，导致大型瓷板难以成型，所以古代瓷板画都比较小。到了清末民初，窑炉技术得到很大发展，大型瓷板烧造得以实现。

瓷板画有着多元化、综合性的艺术特点，既能表现国画的水墨韵味，又能表现水彩画的缤纷灵动；既能传递中国文化精神，又兼备西方美术的表现能力。在众多的瓷艺大家中，清宫的丁观鹏和郎世宁、民国时期的珠山八友可谓是佼佼者。他们不囿于各种艺术门类和技法，融合古今，用笔工谨，设色雅致，瓷艺瓷画熔于一炉，堪称中国瓷板画集大成者。

作为一种历史遗存，在漫长的发展历程中，瓷板画作品意外地具有了瓷器与绘画兼具的双重价值，这使得它比其他同时代的艺术门类更具有表现效果上的优势。加上瓷板画名家人数有限，名作稀缺，这也提升了瓷板画的收藏价值。瓷板画的文化成就与艺术精神，更是光润如玉，历久弥新，同时为我们研究明清时代的『浮世』生活与民国时代的世俗民风提供了不可多得的实物材料。

自序

二十世纪七十年代,我开始了有意识的收藏。那时,我只有42元工资,我爱人的工资还要少些,却要养活包括两个孩子和老母亲的五口之家。

我从当代名家字画入手,继而古代瓷器、青铜、珠宝玉器,并逐步扩大到古代佛像、舍利、明清家具、古代玺印、金银器、乐器、古茶茶器、古酒酒器、紫砂器、文人雅器、竹木牙角雕刻等70多个系列。

我的瓷板画收藏始于二十世纪九十年代初,盛于最近十年,现有瓷板画藏品2500余件,各种瓷板画屏风203座。其中,郎世宁绘36行瓷板画36件、郎世宁绘秦始皇以来的帝王像瓷板画99件、丁观鹏绘水浒108将瓷板画108件、丁观鹏绘八百罗汉瓷板画800件、郎世宁绘99扇牡丹纹双面瓷板画屏风、郎世宁绘99扇佛像双面瓷板画屏风等,件件都是稀世珍品。

瓷板画是指在平素瓷板上使用天然矿物质颜料手工绘画、上釉,再经高温烧制而成的一种平面陶瓷工艺品。瓷板画可镶嵌在屏风、柜门、床架等处用于装饰,也可作为挂屏直接悬挂于墙上,作为观赏。

瓷板画的历史最早可追溯到秦汉时期,在唐宋时期的瓷质墓志上也略有显现,至清代达到鼎盛,山水秀逸、人物传神、花鸟多姿的佳作不断呈现。态的瓷板画,则出于明中期,

瓷板画既是瓷又是画,瓷画艺人把纸绢上的中国画移植到瓷器上,它是陶瓷艺术摆脱纯工艺装饰、融入文人绘画而形成的陶瓷新门类。无论是围屏、插屏还是挂屏,装饰意味都非常浓厚,有中国画的美感和韵味。

珠山八友

二十世纪初随着清朝的灭亡，皇家御窑厂迅速衰落，部分流落民间的瓷板画高手组成了『月圆会』，相约每月望日，月圆雅集珠山，以画会友，切磋画艺，人称『珠山八友』。他们分别是：王琦、王大凡、汪野亭、邓碧珊、毕伯涛、何许人、程意亭、刘雨岑。

珠山八友在继承传统陶瓷彩绘的基础上，汲取民间艺术的营养，以扬州八怪为典范，以海派艺术家为榜样，借鉴西方陶瓷艺术风格和技法，用充溢的时代气息冲破明清官窑的藩篱，如一股清泉一泻而下，冲荡出陶瓷艺术的一片新天地。

创始人王崎汲取黄慎的写意手法在瓷器上表现人物的衣纹和风姿，效果奇妙；王大凡不用玻璃白打底，直接将彩料涂到瓷胎上，形成别具一格的落地彩技法，至今影响着景德镇陶瓷艺人；邓碧珊首创在瓷板上描绘人物肖像；汪野亭以泼墨法在瓷器上绘山水，同样出现墨分五色的国画效果，为作品注入了别样生机，刘雨岑凭深厚功底，创『水点』技法，将粉彩艺术升华到新天地，并有『当代官窑』之称。

名家介绍

郎世宁

郎世宁，画家，意大利米兰人。清康熙五十四年（1715年）来中国传教，随即入皇宫任宫廷画家，历经康熙、雍正、乾隆三朝，在中国从事绘画50多年，并参加了圆明园西洋楼的设计工作，为清代宫廷十大画家之一。郎世宁擅绘骏马、人物肖像、花卉走兽，风格上强调将西方绘画手法与传统中国笔墨相融合，受到皇帝的喜爱，也极大地影响了康熙之后的清代宫廷绘画和审美趣味。

丁观鹏

丁观鹏，清代画家，艺术活动于康熙末期至乾隆中期，北京人。雍正四年（1726年）进入宫廷成为供奉画家。

丁观鹏擅长画人物、道释、山水，亦能作肖像，画风工整细致，受到欧洲绘画的影响，其弟丁观鹤同时供奉内廷。

目录

座屏	/001
围屏	/015
插屏	/129
挂屏	/179
郎世宁绘历代皇帝瓷板画像	/180
丁观鹏绘八百罗汉瓷板画	/236
丁观鹏绘佛像瓷板画	/337
郎世宁绘十八罗汉瓷板画	/383
丁观鹏绘水浒一百零八将	/395
郎世宁绘三十六行	/451
其他	/471

座

屏

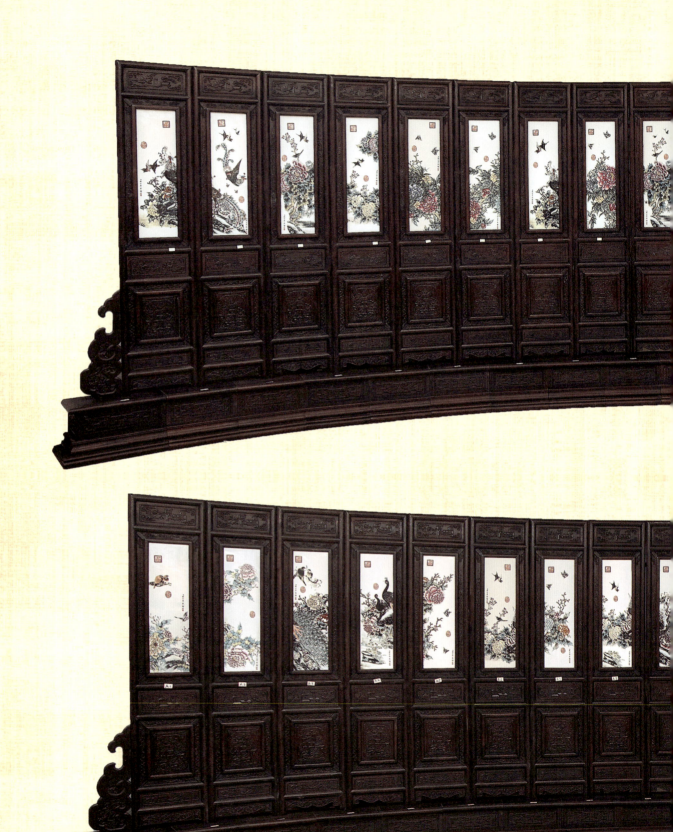

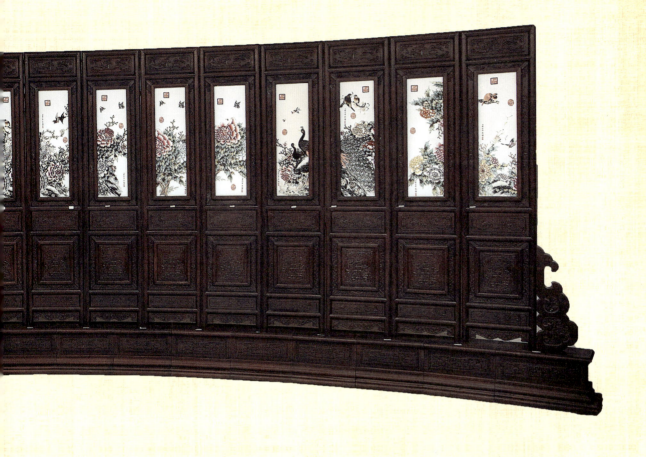
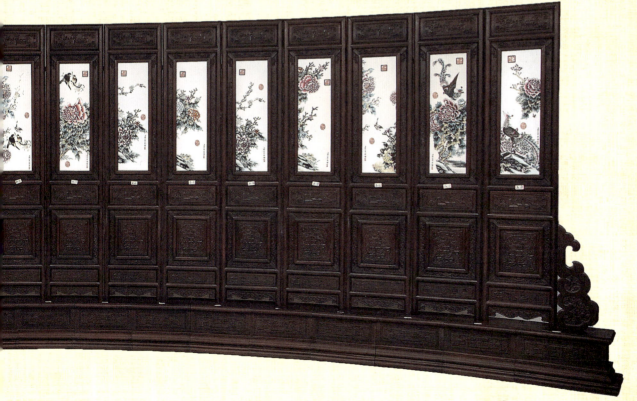

郎世宁绘花鸟瓷板画十八扇双面座屏

740cm × 220cm

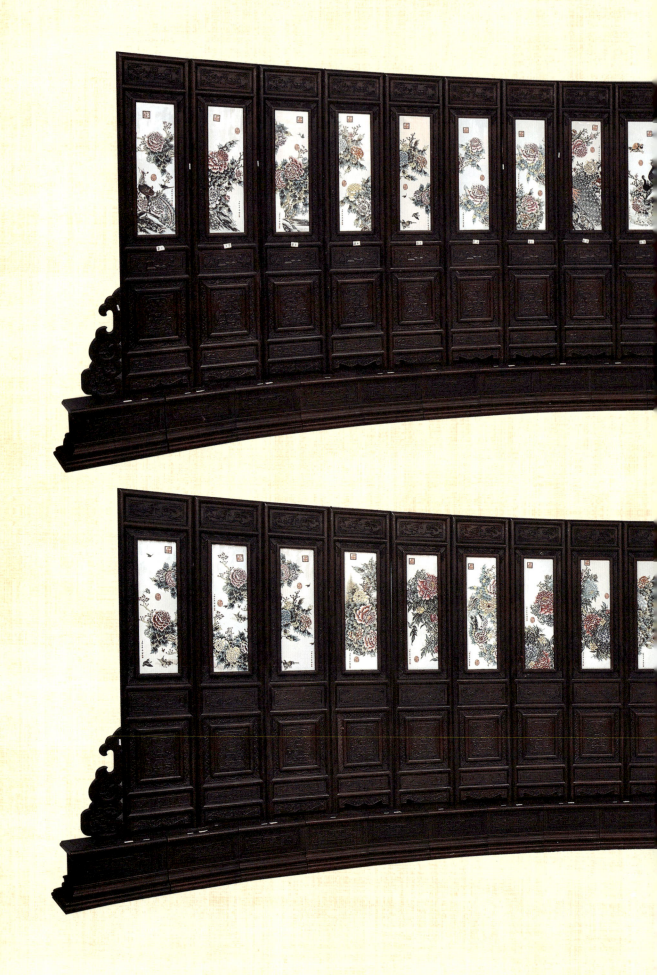

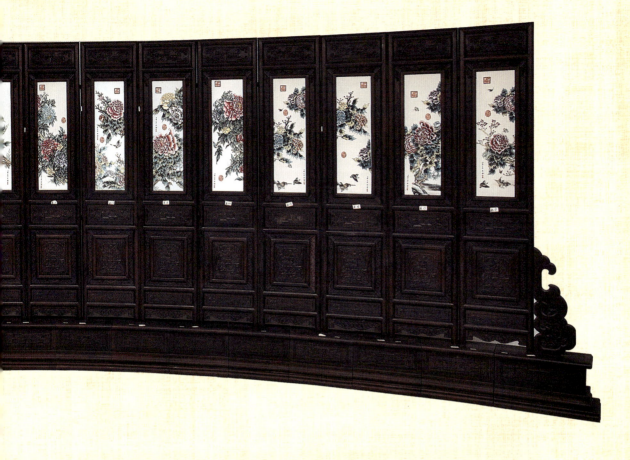
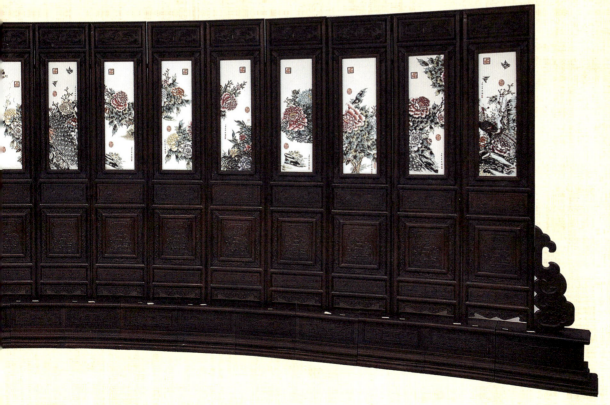

郎世宁绘花鸟瓷板画十八扇双面座屏

740cm × 220cm

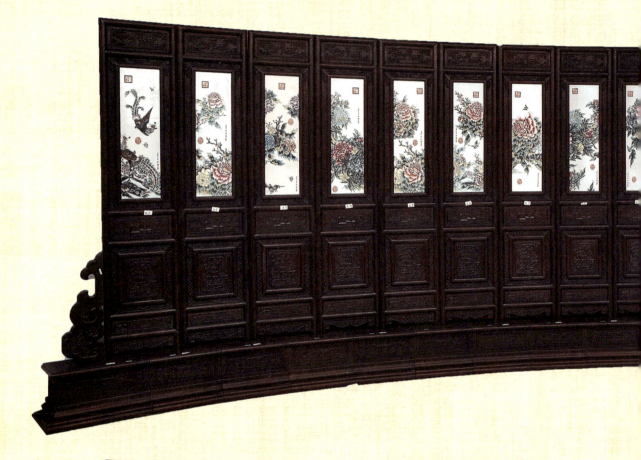
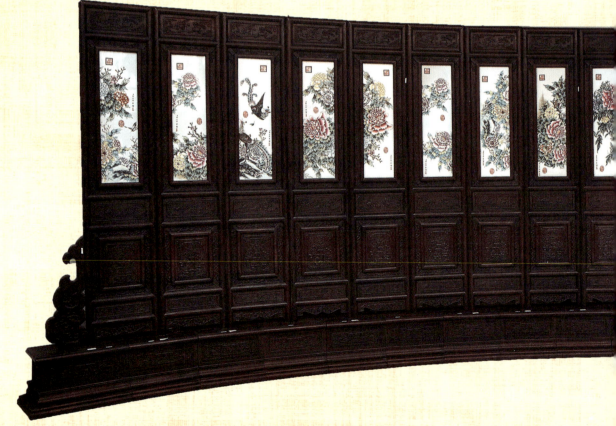

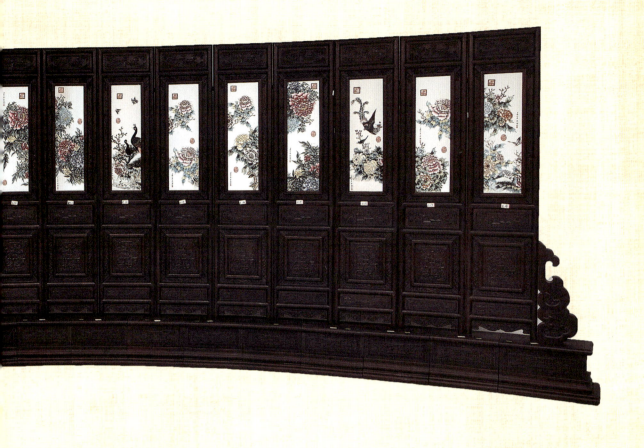

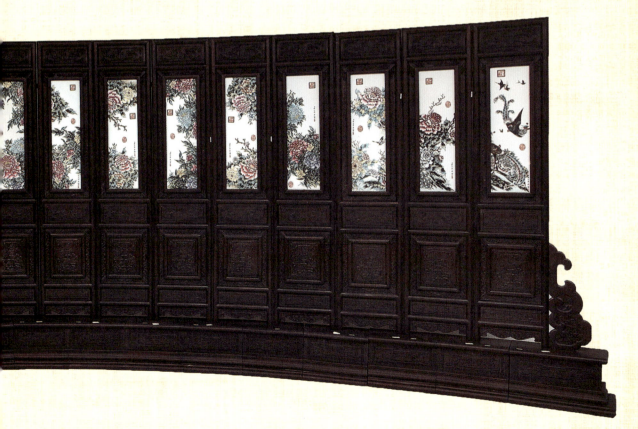

郎世宁绘花鸟瓷板画十八扇双面座屏

740cm×220cm

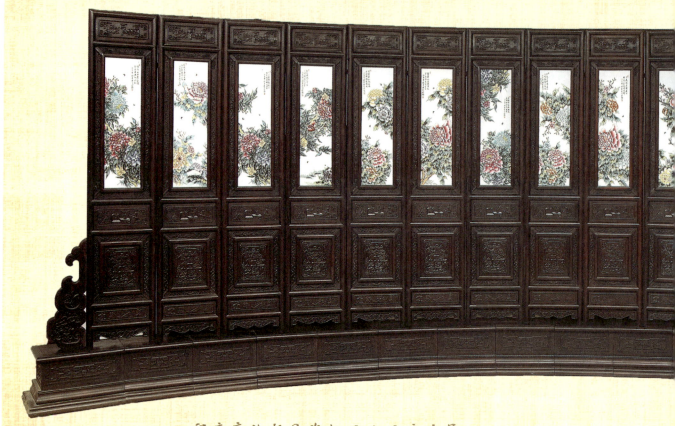

程意亭绘牡丹瓷板画十五扇座屏

635cm × 220cm

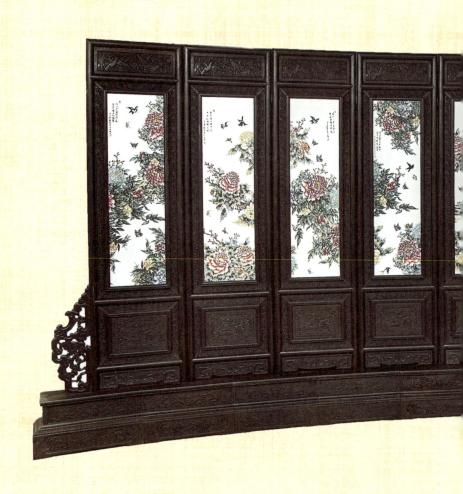

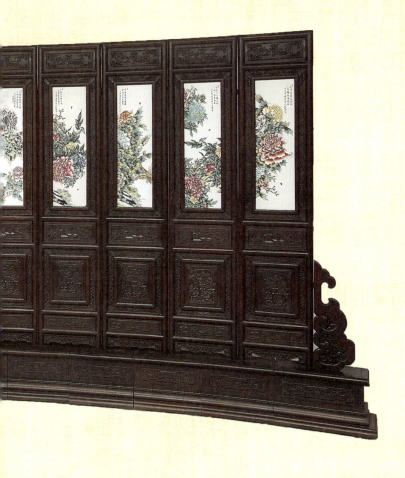

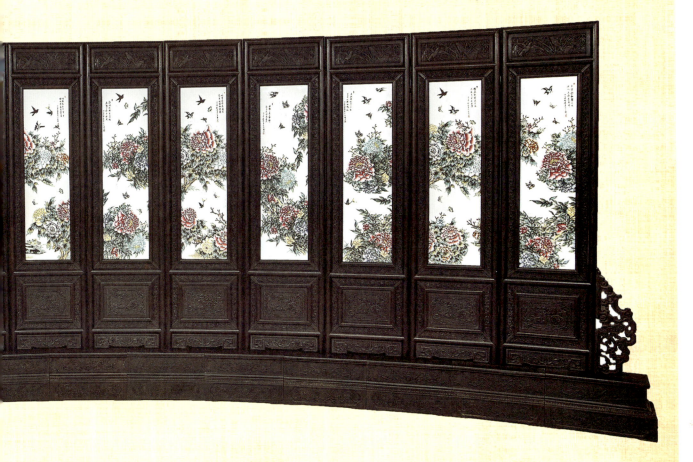

程意亭绘花鸟瓷板画十二扇座屏

650cm × 230cm

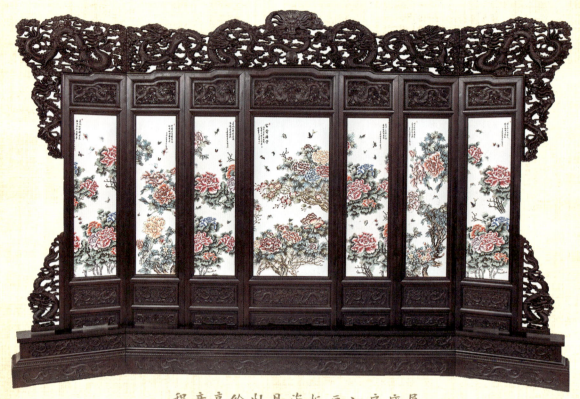

程意亭绘牡丹瓷板画七扇座屏

385cm × 246cm

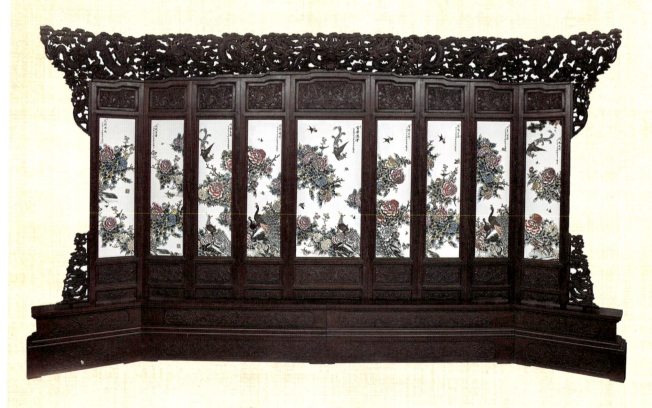

程意亭绘花鸟瓷板画九扇座屏

470cm × 260cm

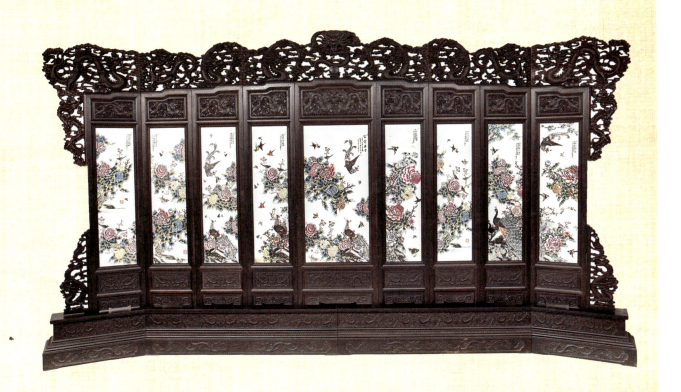

刘雨岑绘花鸟瓷板画九扇座屏

469cm × 255cm

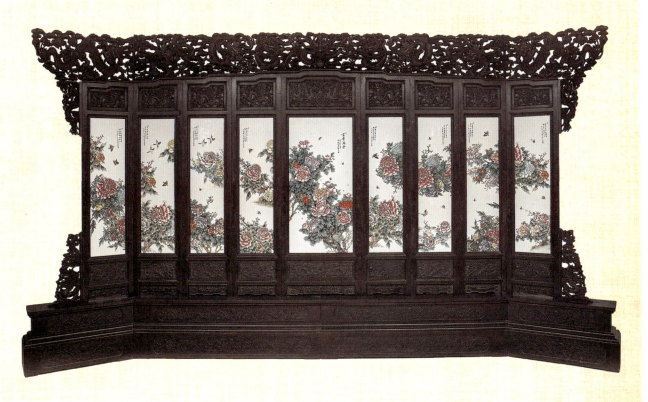

刘雨岑绘花鸟瓷板画九扇座屏

470cm × 260cm

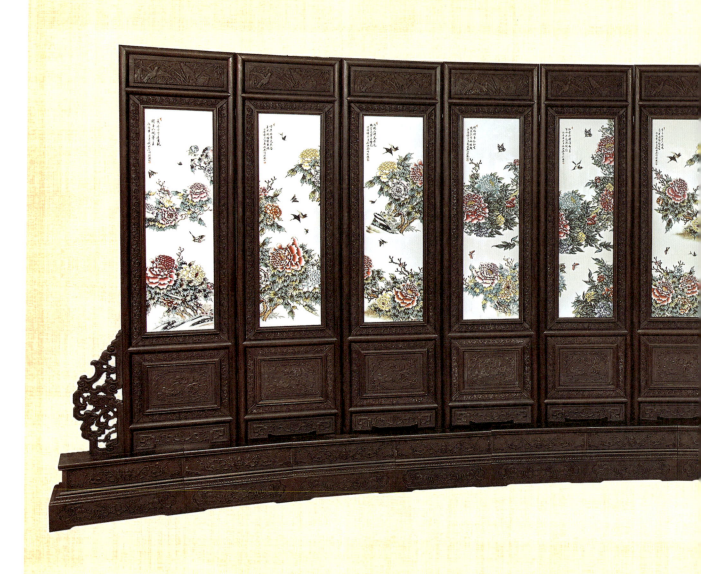

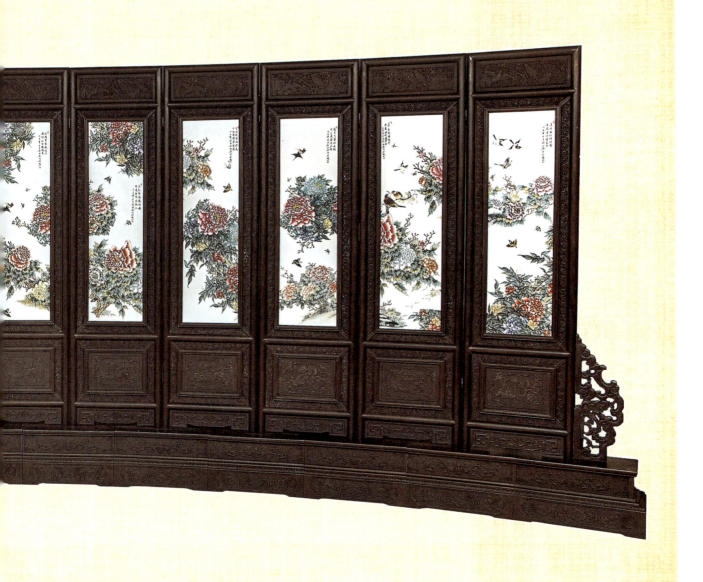

刘雨岑绘花鸟瓷板画十二扇座屏

650cm×230cm

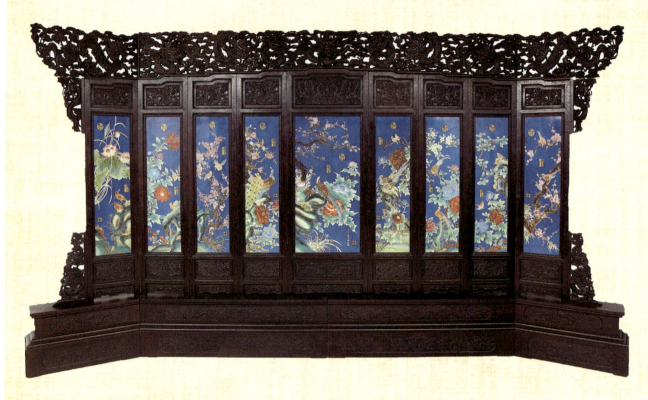

郎世宁绘花鸟瓷板画九扇座屏
480cm×260cm

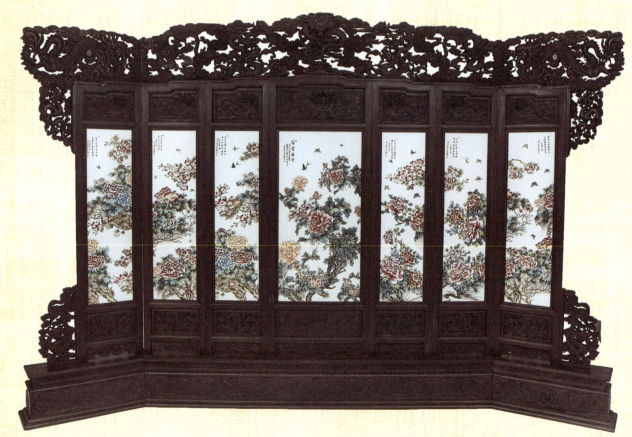

刘雨岑绘牡丹瓷板画七扇座屏
380cm×252cm

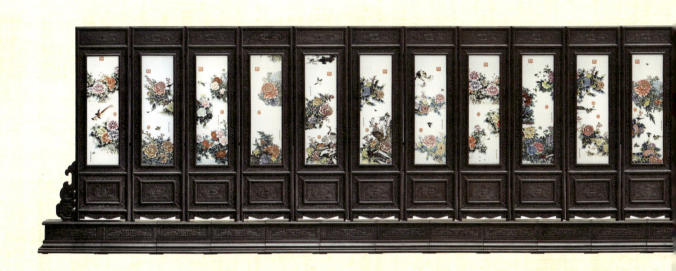
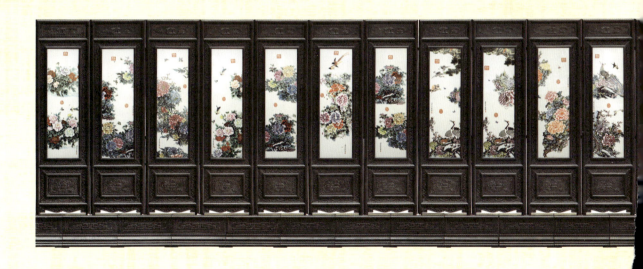

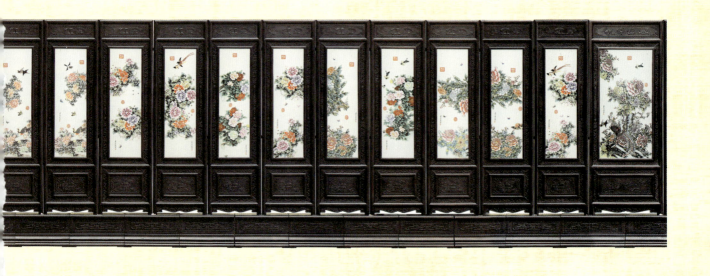

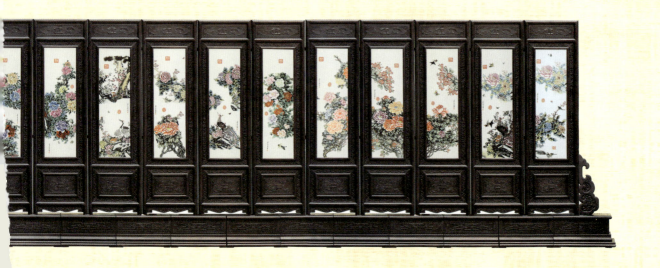

郎世宁绘牡丹花鸟瓷板画九十九扇双面大座屏（正面）

55m × 2.3m

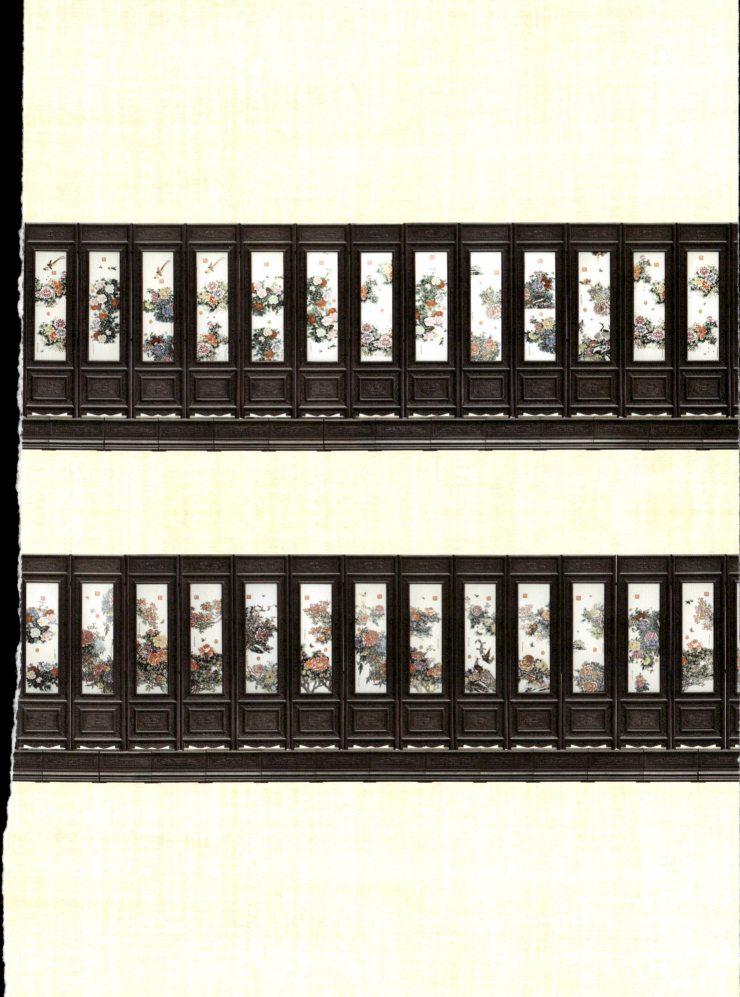

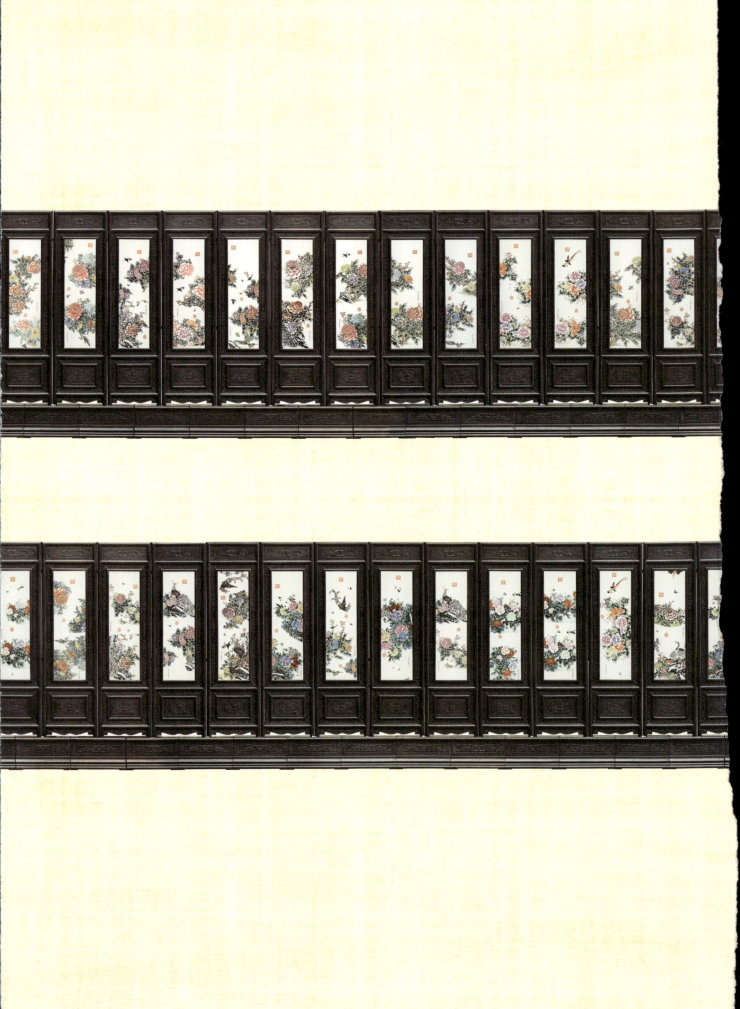

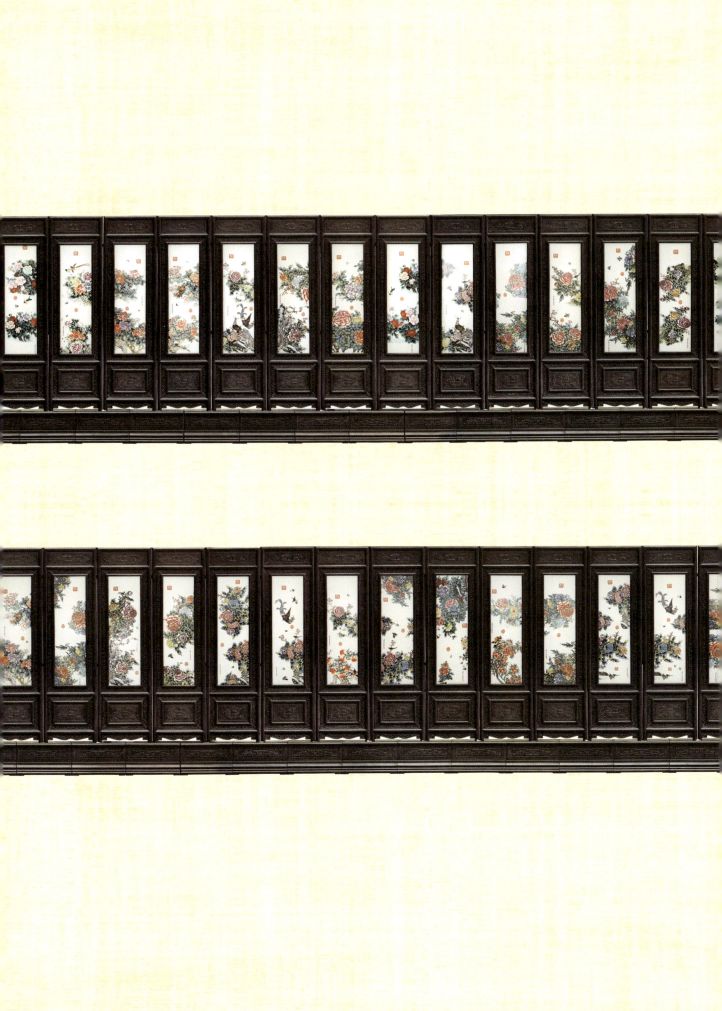

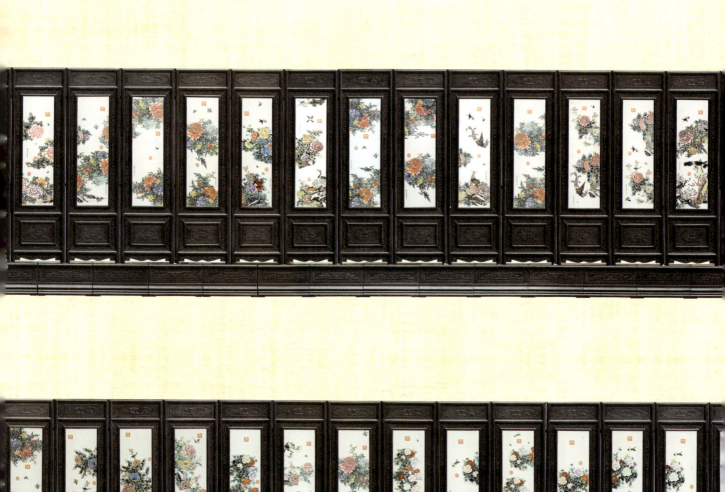

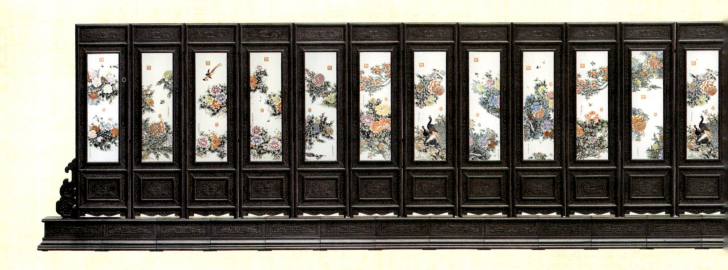
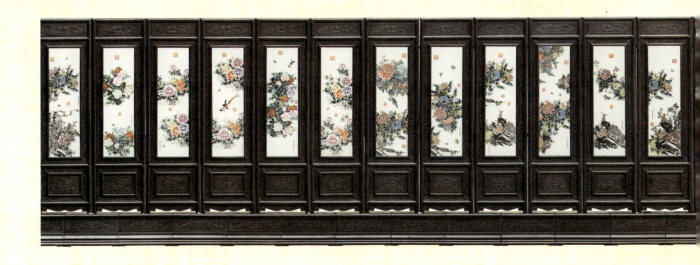

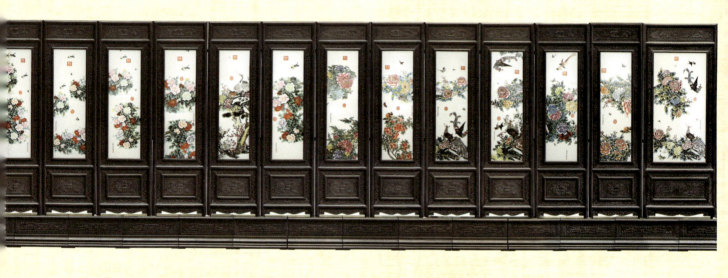
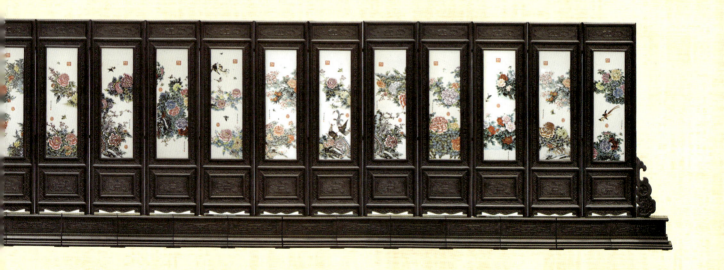

郎世宁绘牡丹花鸟瓷板画九十九扇双面大座屏(背面)

55m × 2.3m

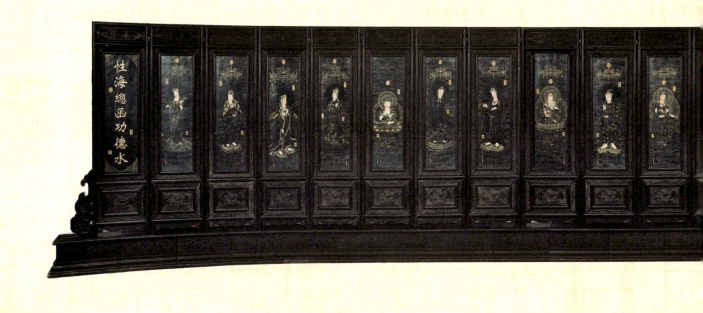
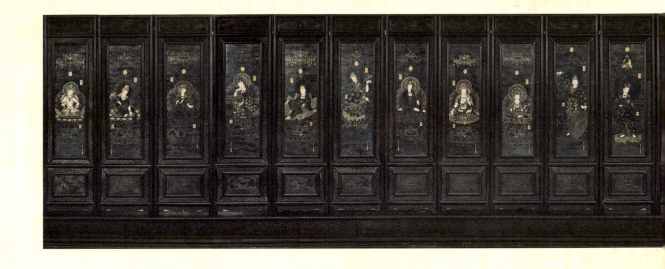

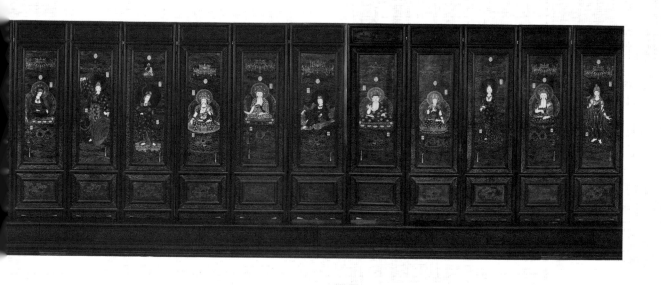

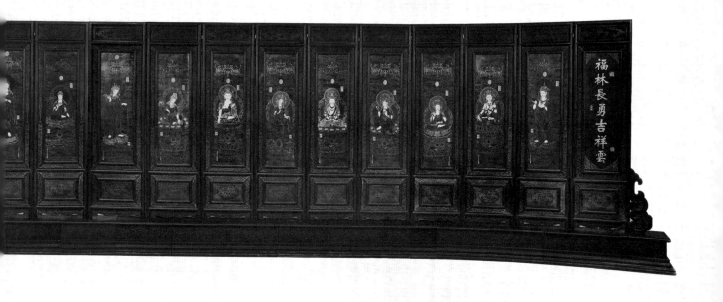

郎世宁绘佛像瓷板画九十九扇双面大座屏（正面）

54.2m × 2.3m

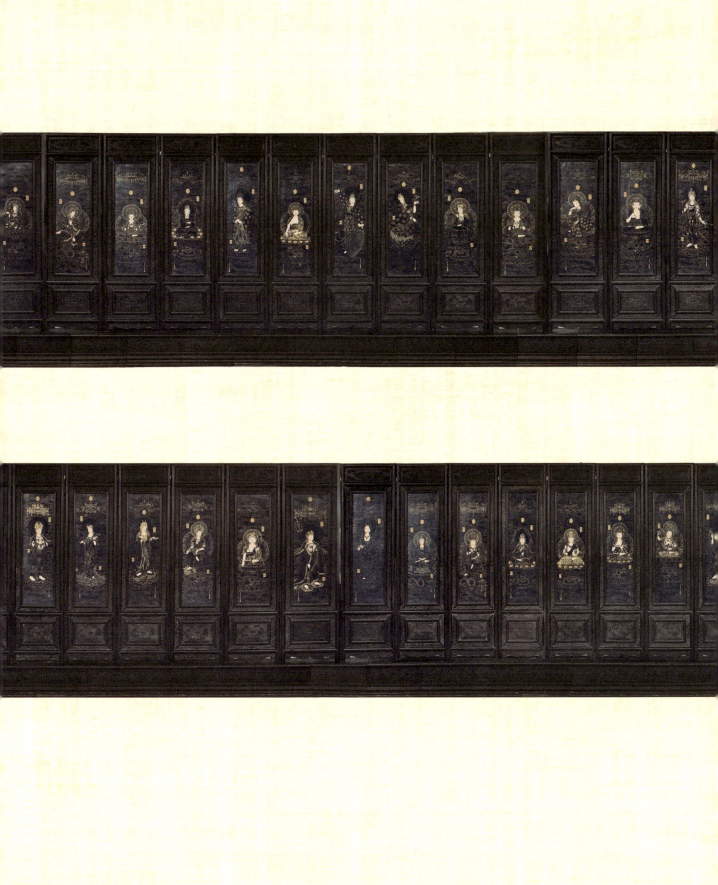

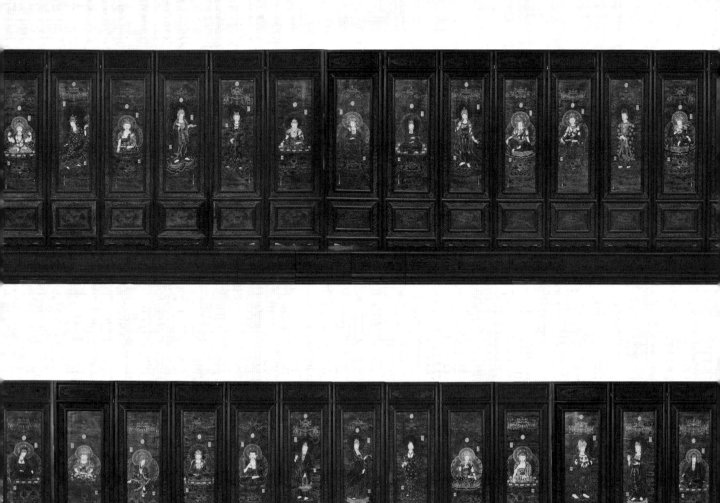

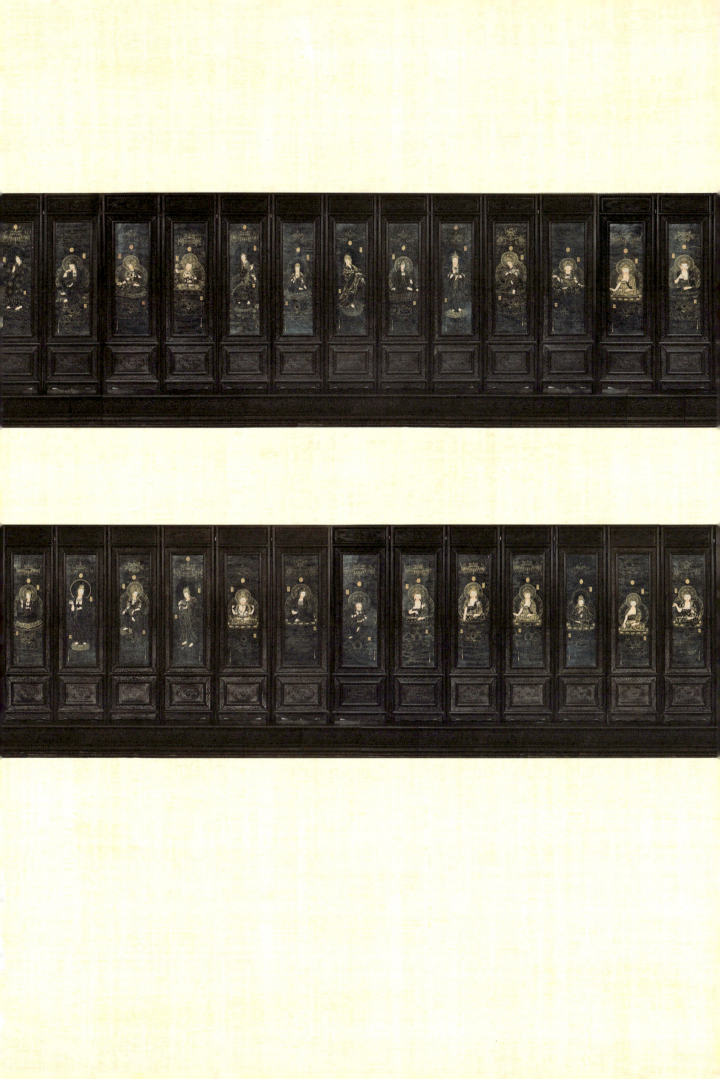

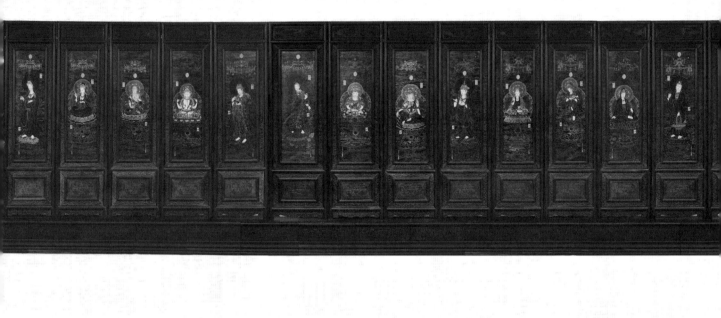
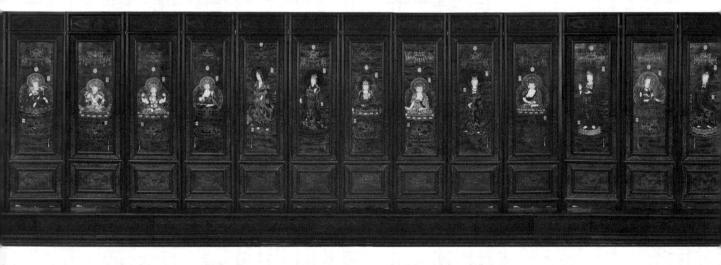

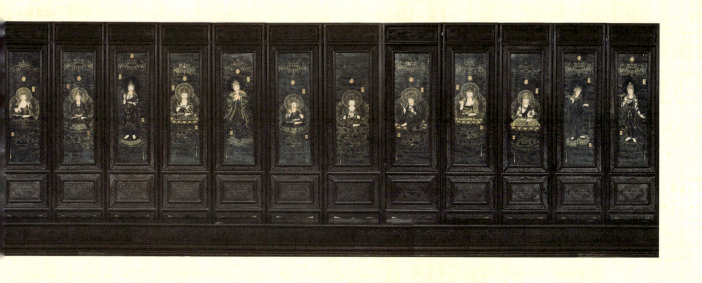

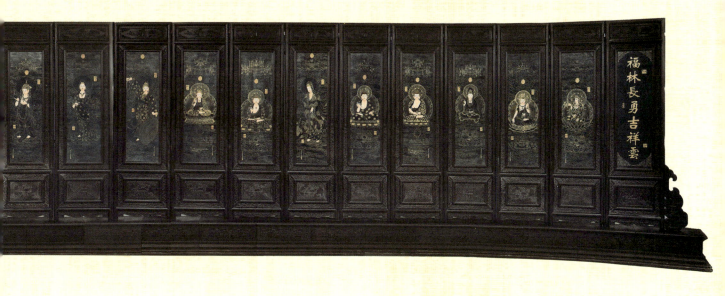

郎世宁绘佛像瓷板画九十九扇双面大座屏（背面）

54.2m × 2.3m

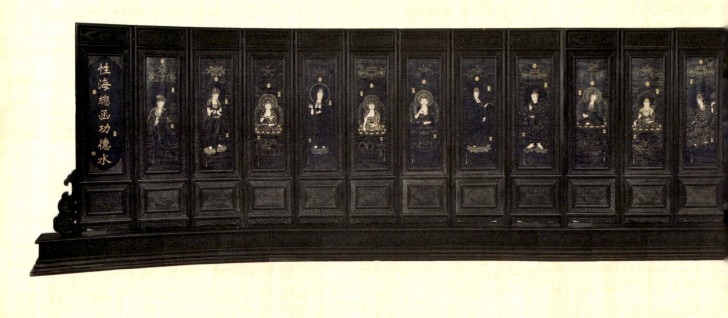

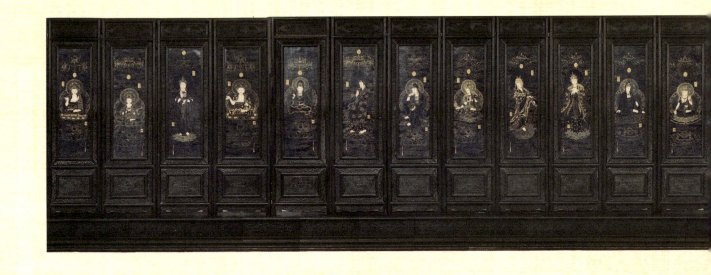

围屏

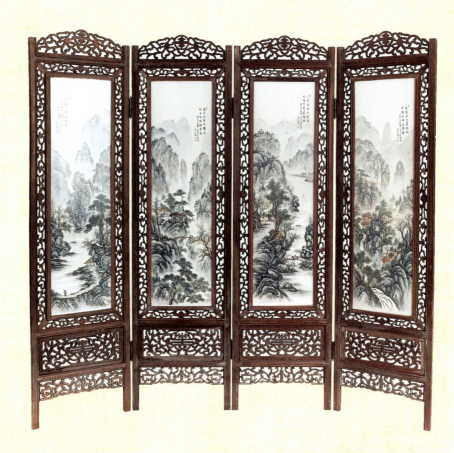

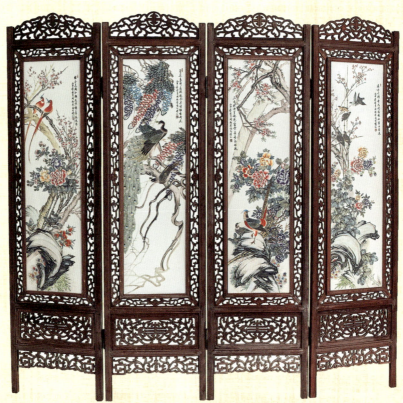

汪野亭、刘雨岑绘山水花鸟瓷板画四扇双面屏风

202cm × 51cm × 4

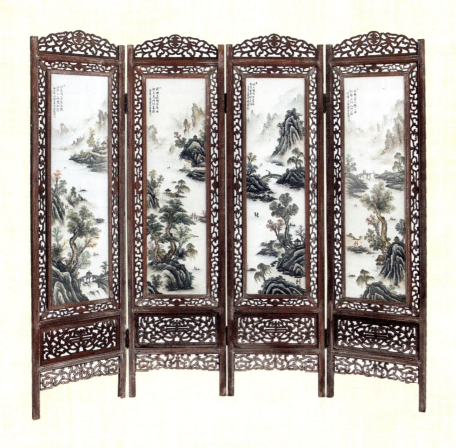

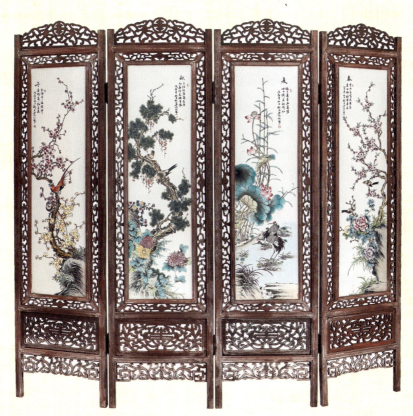

汪野亭、刘雨岑绘山水花鸟瓷板画四扇双面屏风

202cm×51cm×4

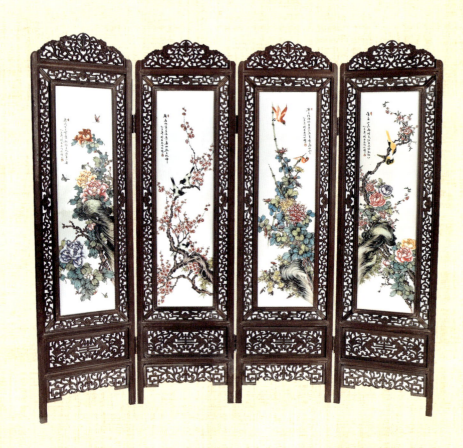

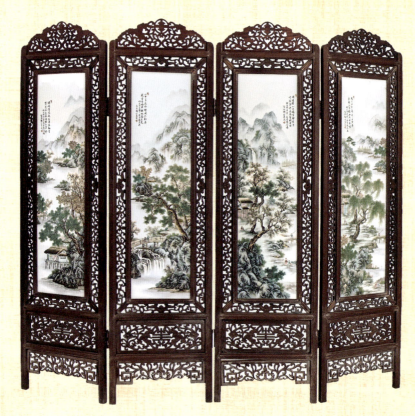

张志汤、刘雨岑绘山水花鸟瓷板画四扇双面屏风

202cm×51cm×4

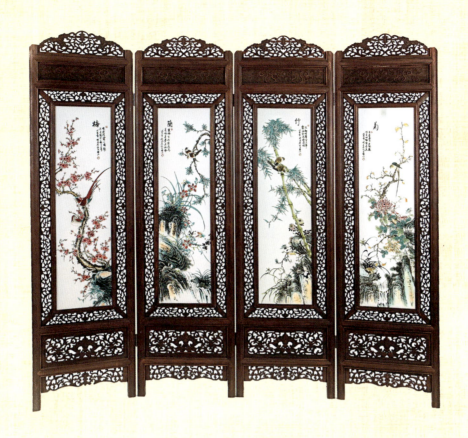

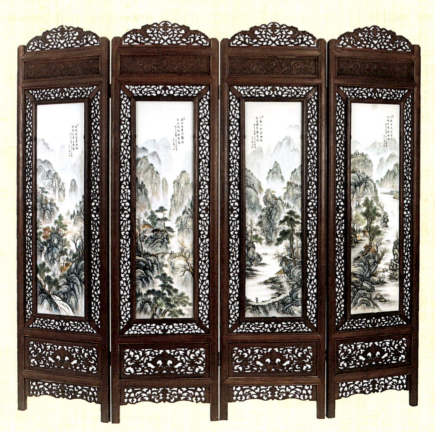

汪野亭、刘雨岑绘山水花鸟瓷板画四扇双面屏风

202cm×51cm×4

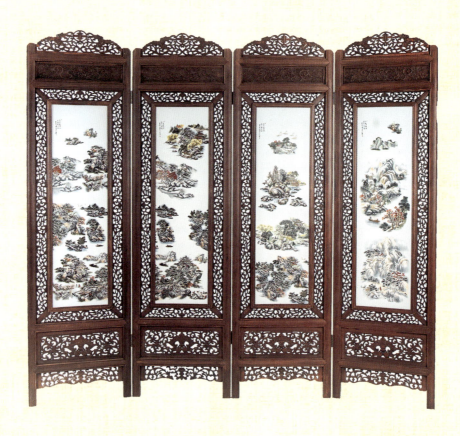

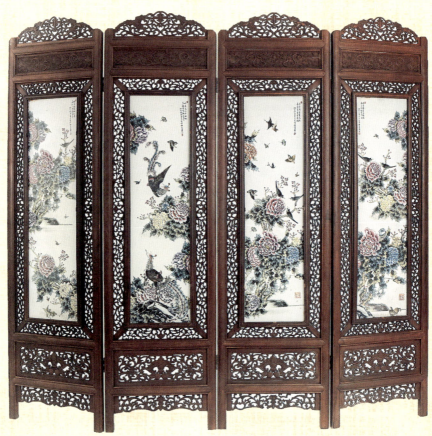

汪野亭、余顺福绘山水花鸟瓷板画四扇双面屏风

202cm×51cm×4

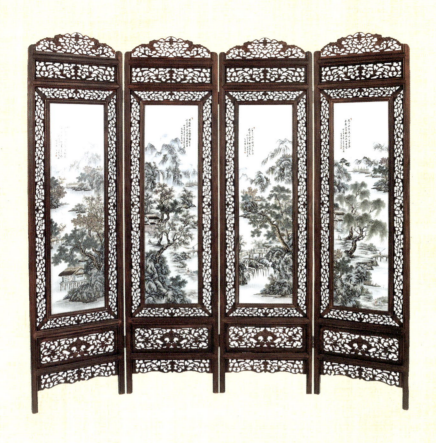

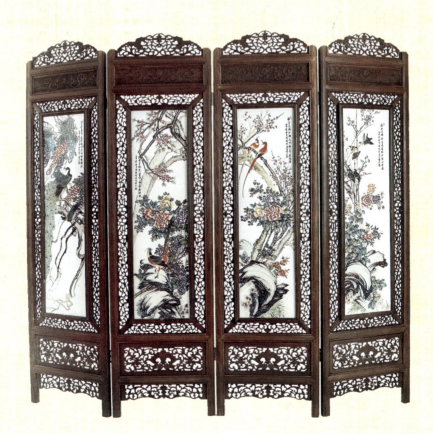

张志汤、刘雨岑绘山水花鸟瓷板画四扇双面屏风

202cm×51cm×4

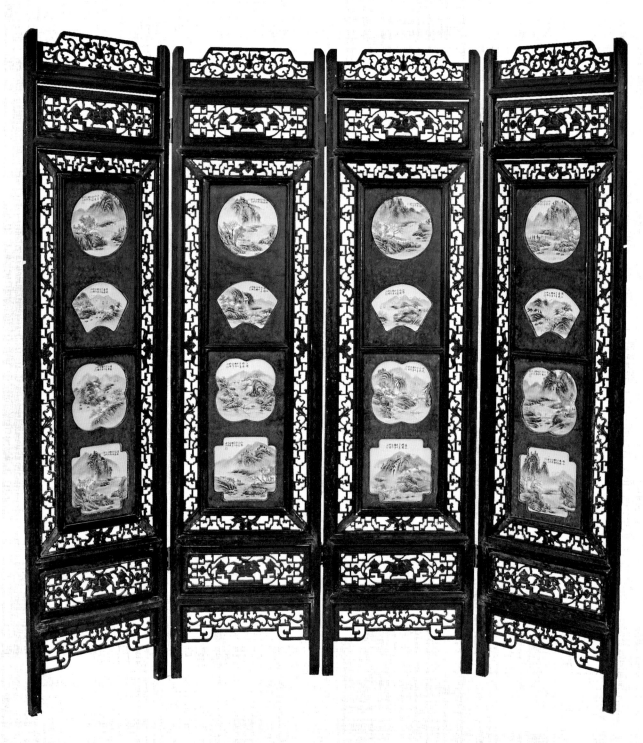

汪野亭绘山水瓷板画四扇屏风

186cm × 46cm × 4

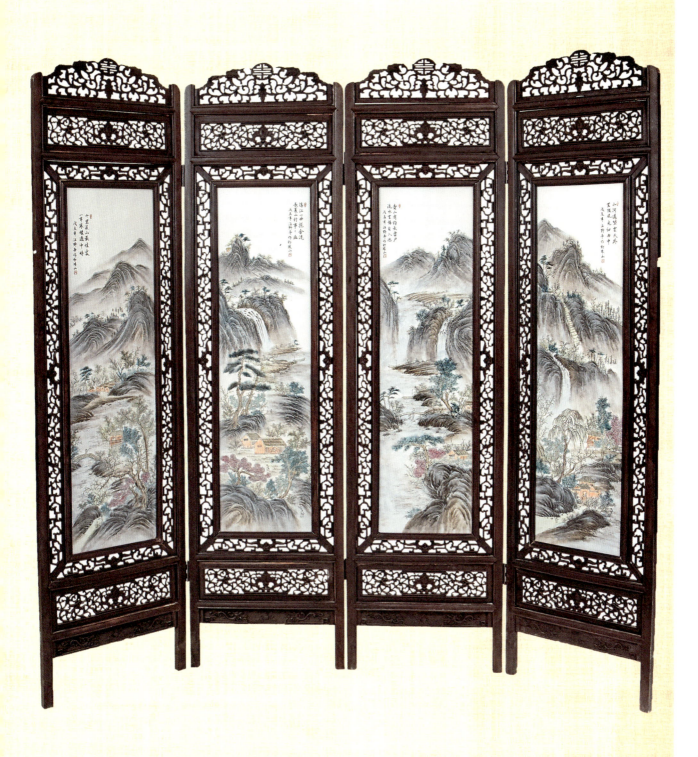

汪野亭绘山水瓷板画四扇屏风

198cm × 52cm × 4

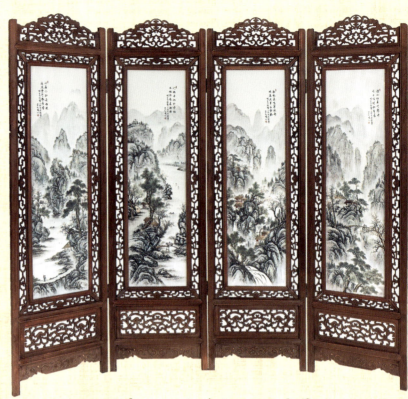

汪野亭绘山水瓷板画四扇屏风

185cm × 50cm × 4

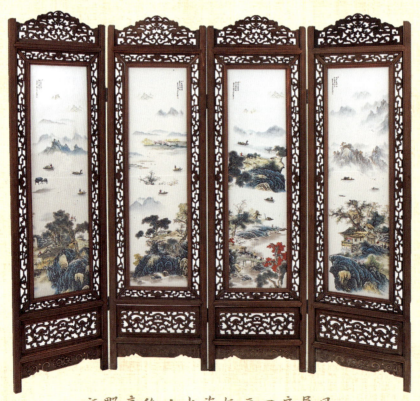

汪野亭绘山水瓷板画四扇屏风

185cm × 50cm × 4

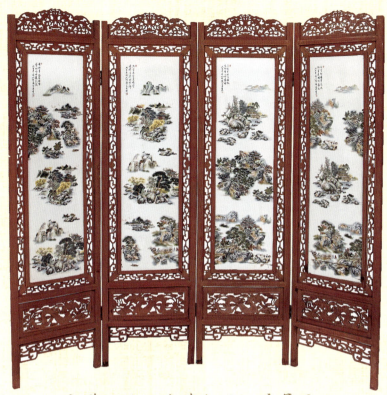

何许人绘山水瓷板画四扇屏风

185cm × 50cm × 4

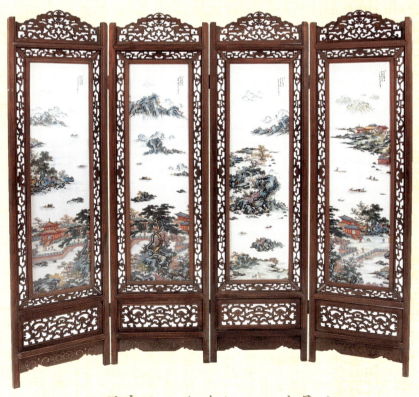

汪野亭绘山水瓷板画四扇屏风

185cm × 50cm × 4

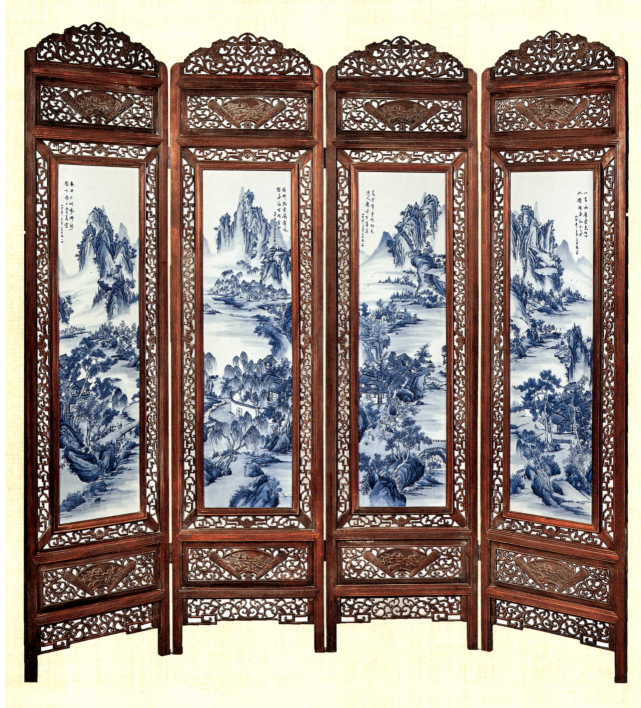

王步绘青花山水瓷板画四扇屏风

200cm × 51.5cm × 4

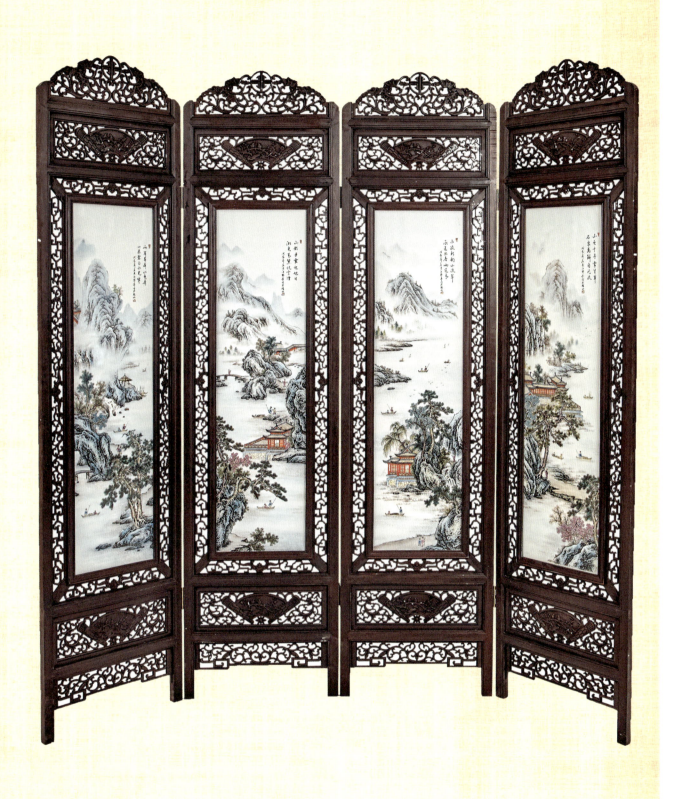

汪野亭绘山水瓷板画四扇屏风

202cm × 51.5cm × 4

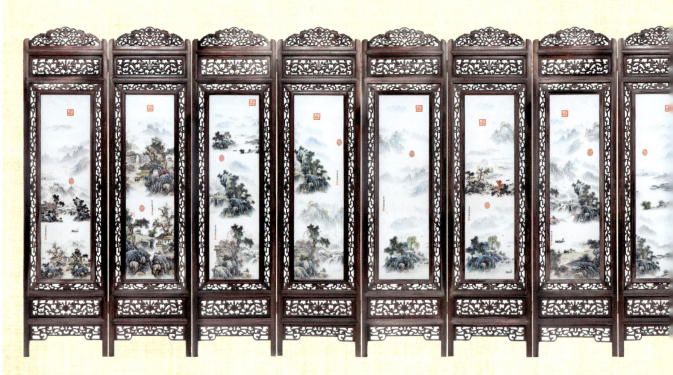

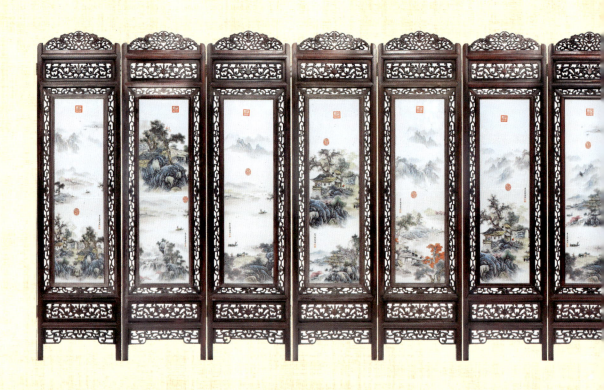

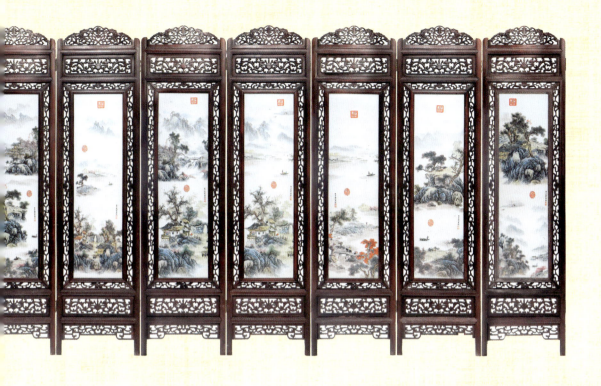

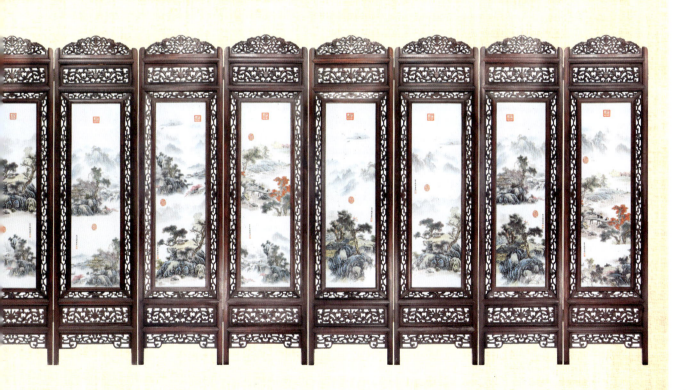

丁观鹏绘山水瓷板画三十扇屏风

196cm×51cm×30

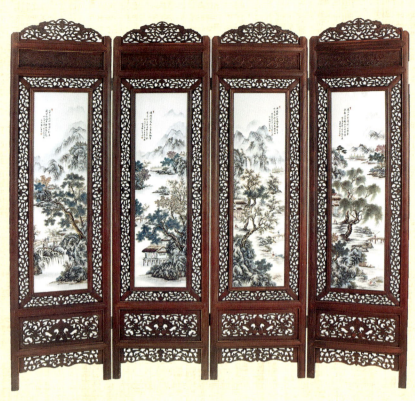

张志汤绘山水瓷板画四扇屏风

185cm × 50cm × 4

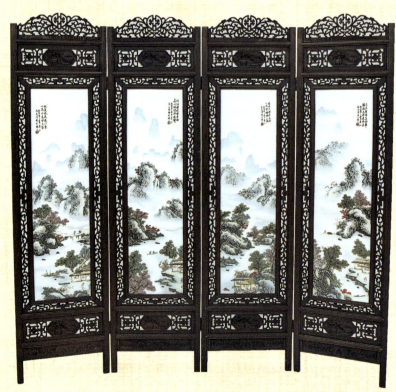

张志汤绘山水瓷板画四扇屏风

202cm × 52cm × 4

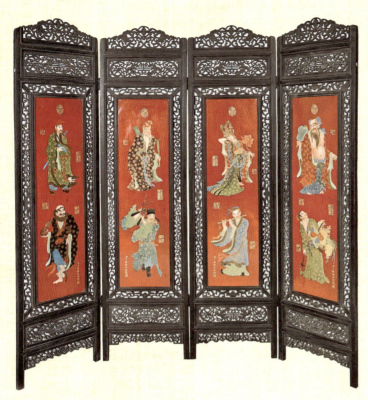

丁观鹏绘八仙瓷板画四扇屏风

197cm × 51.5cm × 4

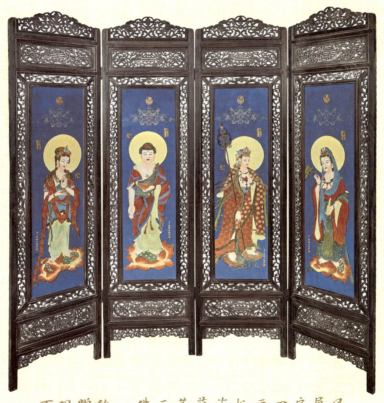

丁观鹏绘一佛三菩萨瓷板画四扇屏风

195cm × 51cm × 4

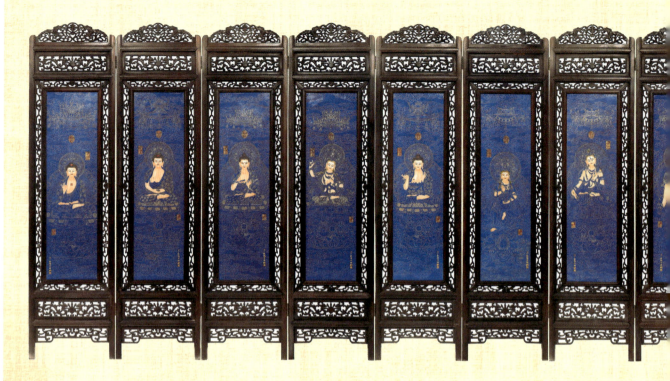
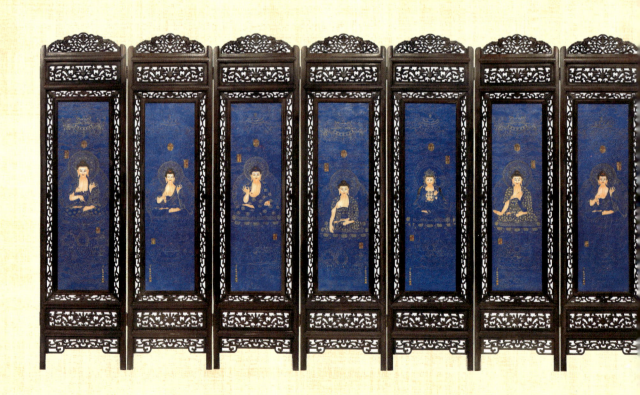

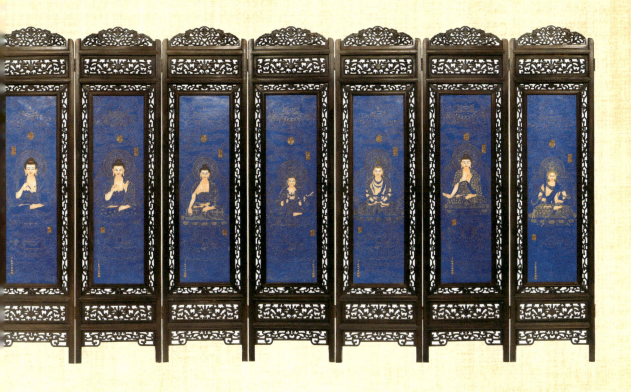
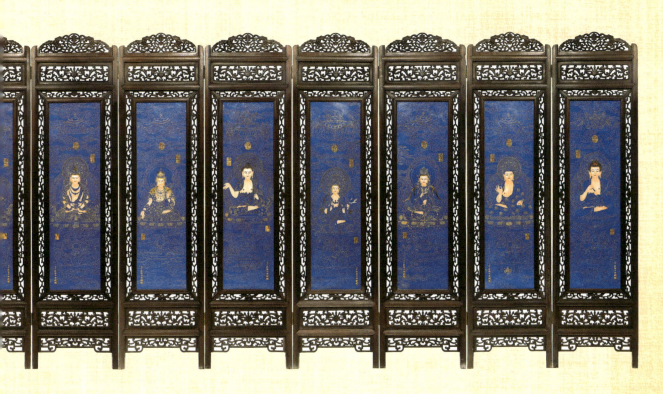

丁观鹏绘佛像瓷板画三十扇屏风

196cm × 51cm × 30

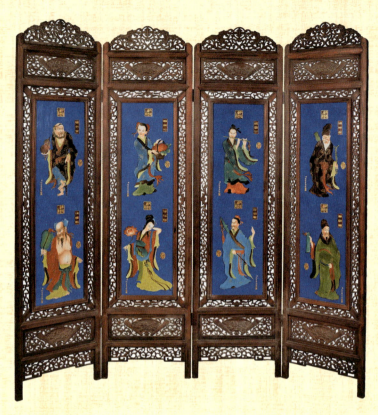

郎世宁绘八仙瓷板画四扇屏风

200cm×51.5cm×4

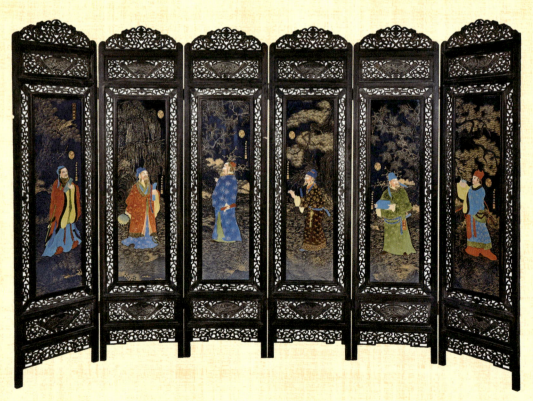

郎世宁绘孔子论教图瓷板画六扇屏风

198cm×52cm×6

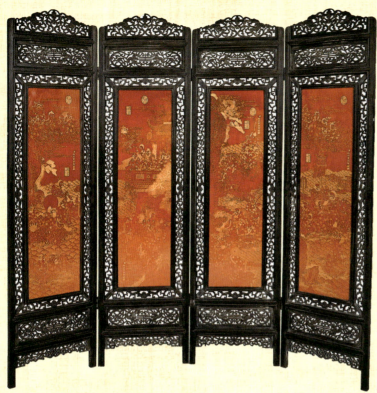

郎世宁绘群仙会瓷板画四扇屏风

198cm × 52cm × 4

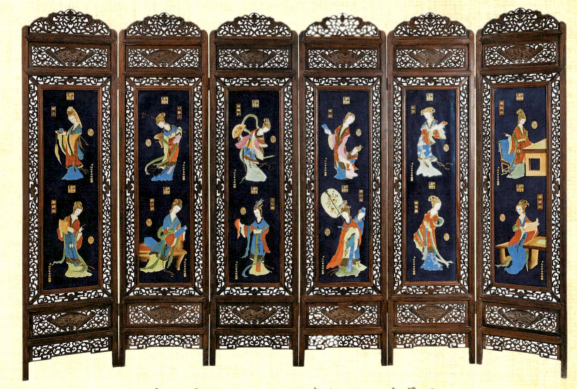

郎世宁绘十二金钗瓷板画六扇屏风

52.5cm × 193cm × 6

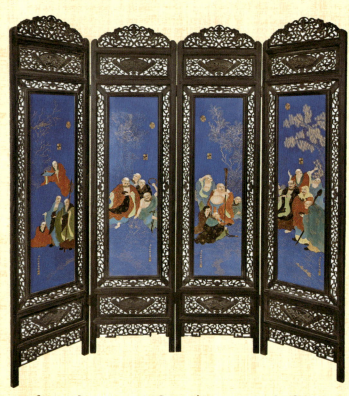

郎世宁绘十八罗汉瓷板画四扇屏风

200cm×51cm×4

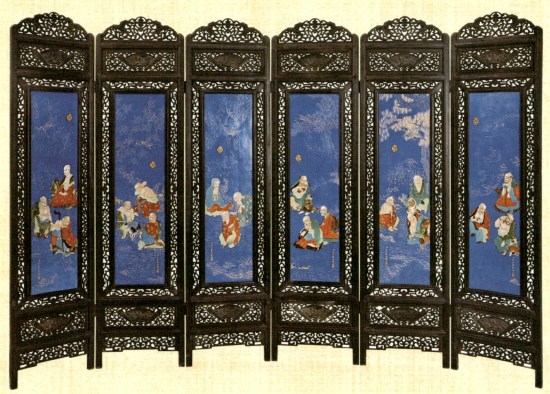

郎世宁绘十八罗汉瓷板画六扇屏风

193cm×52.5cm×6

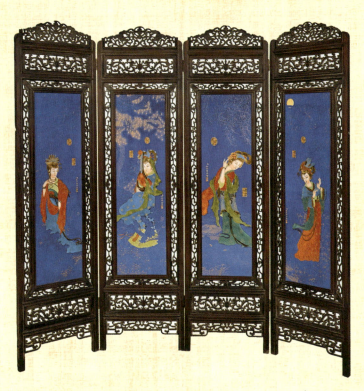

郎世宁绘四大美女瓷板画四扇屏风

190cm × 51cm × 4

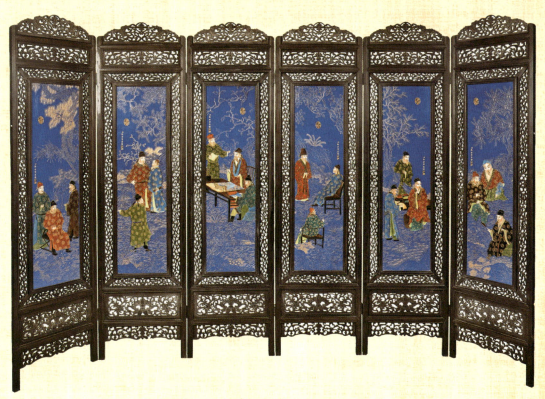

郎世宁绘雅集图瓷板画六扇屏风

195cm × 53cm × 6

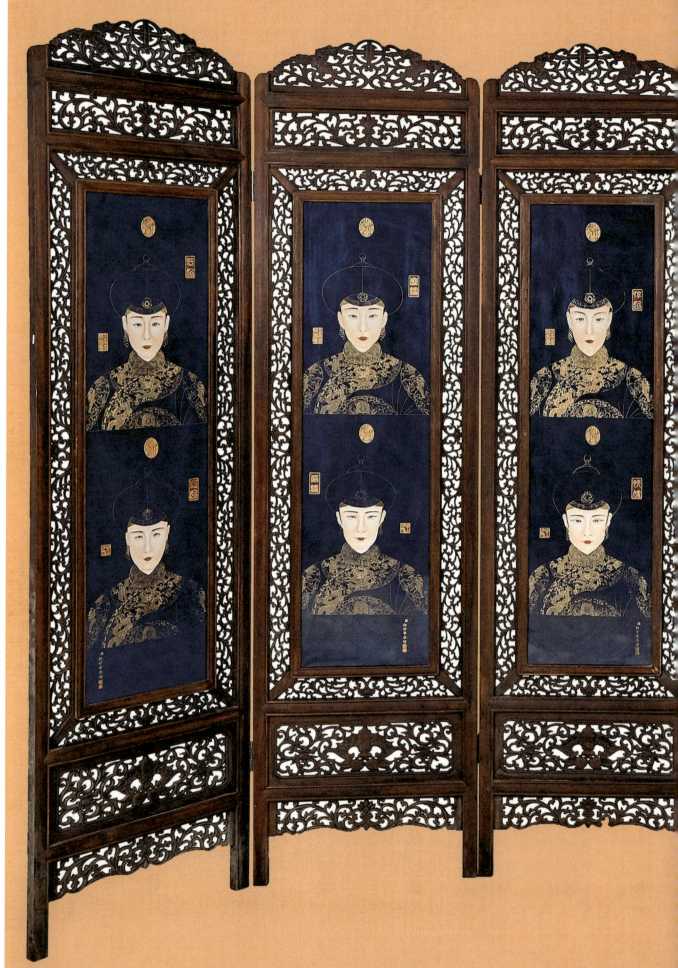

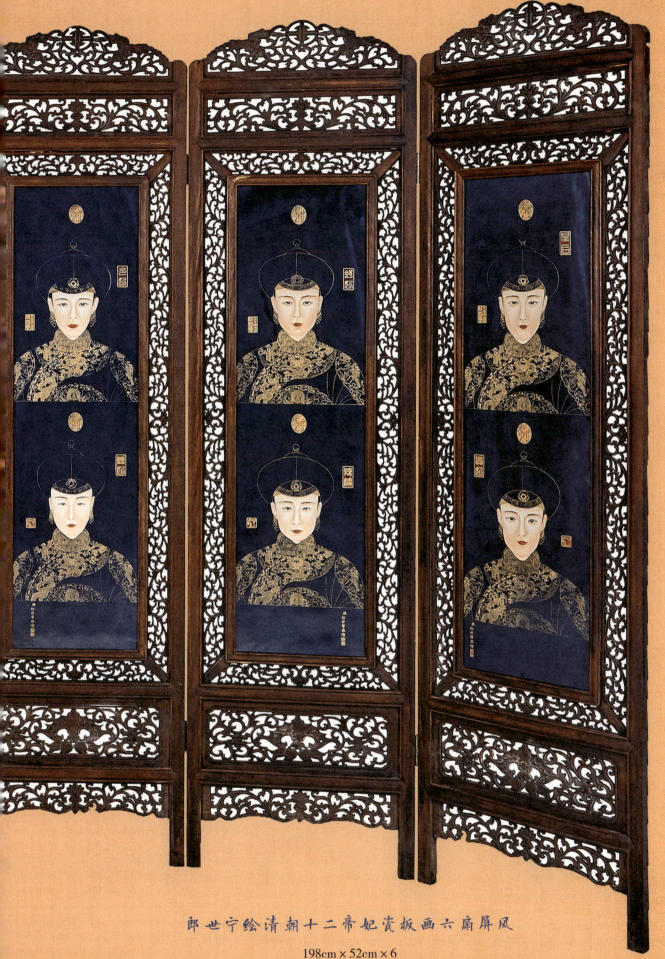

郎世宁绘清朝十二帝妃瓷板画六扇屏风
198cm×52cm×6

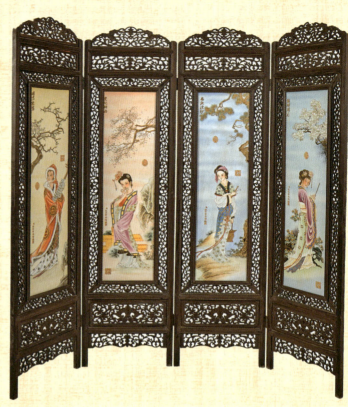

郎世宁绘四大美女瓷板画四扇屏风

195cm × 51cm × 4

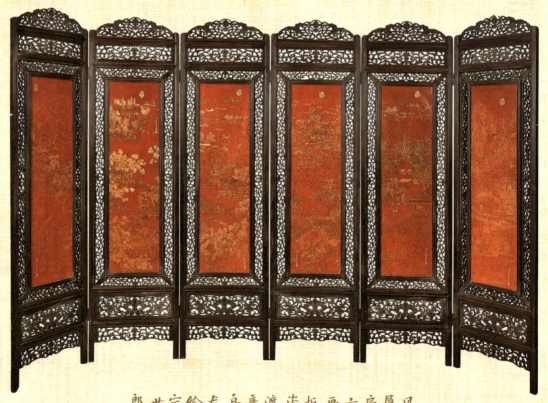

郎世宁绘龙舟竞渡瓷板画六扇屏风

200cm × 53cm × 6

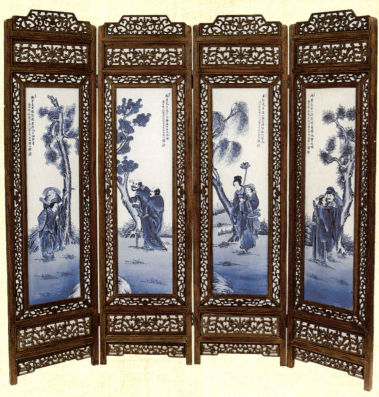

王步绘青花八仙瓷板画四扇屏风

188cm × 52cm × 4

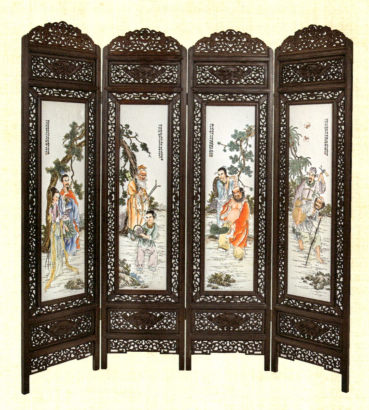

王大凡绘八仙瓷板画四扇屏风

202cm × 51.5cm × 4

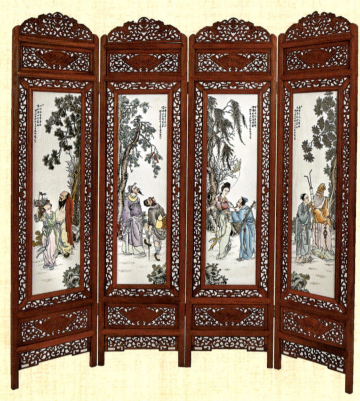

王大凡绘八仙瓷板画四扇屏风

202cm × 51.5cm × 4

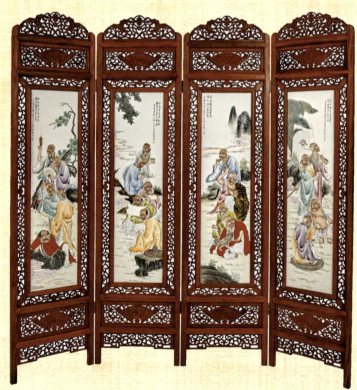

王大凡绘十八罗汉瓷板画四扇屏风

202cm × 51.5cm × 4

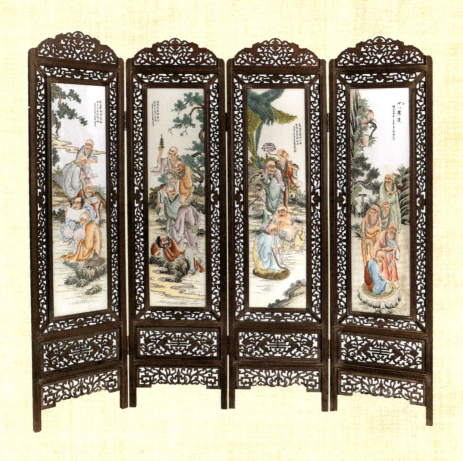
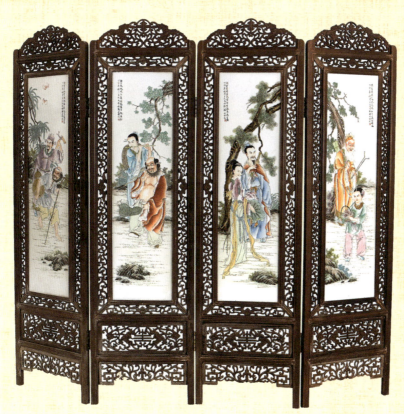

王大凡绘释道人物瓷板画四扇双面屏风

202cm×51cm×4

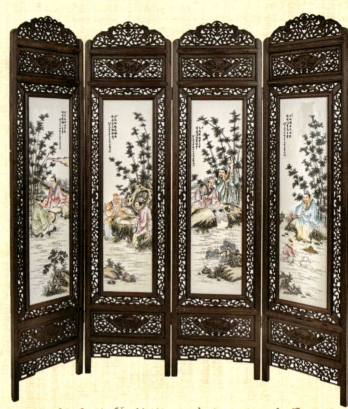

王大凡绘琴棋书画瓷板画四扇屏风

202cm×51cm×4

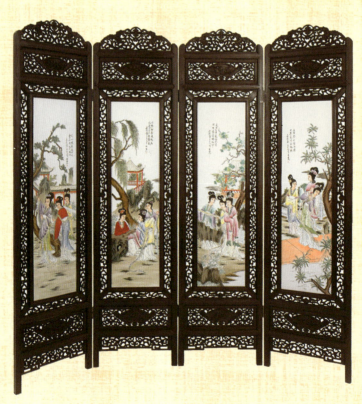

王大凡绘十二金钗瓷板画四扇屏风

198cm×31cm×4

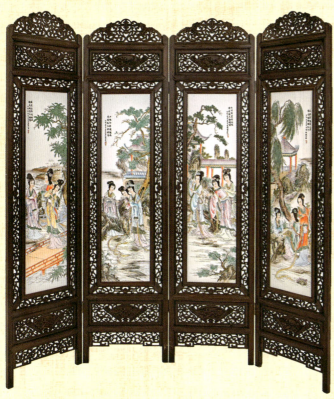

王大凡绘十二金钗瓷板画四扇屏风
202cm × 51.5cm × 4

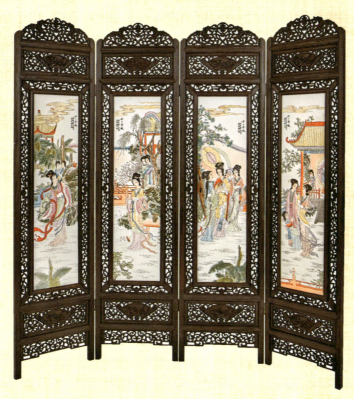

王大凡绘十二金钗瓷板画四扇屏风
202cm × 51.5cm × 4

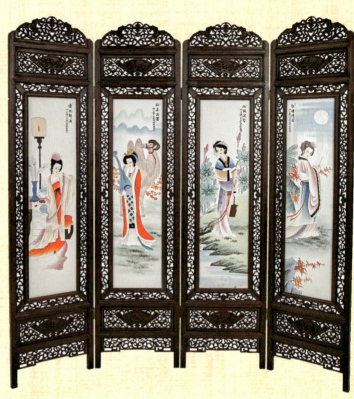

王大凡绘四大美女瓷板画四扇屏风

202cm × 51.5cm × 4

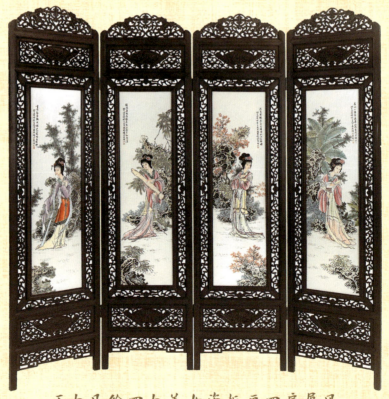

王大凡绘四大美女瓷板画四扇屏风

202cm × 51.5cm × 4

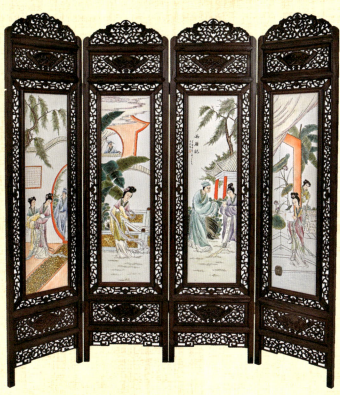

王大凡绘西厢记瓷板画四扇屏风

202cm × 51.5cm × 4

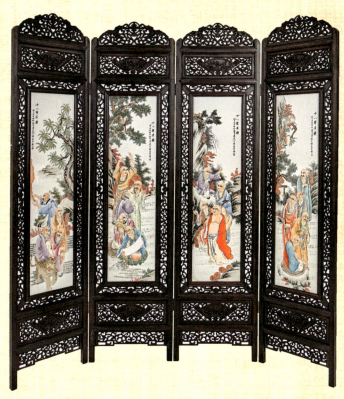

王琦绘十八罗汉瓷板画四扇屏风

202cm × 51.5cm × 4

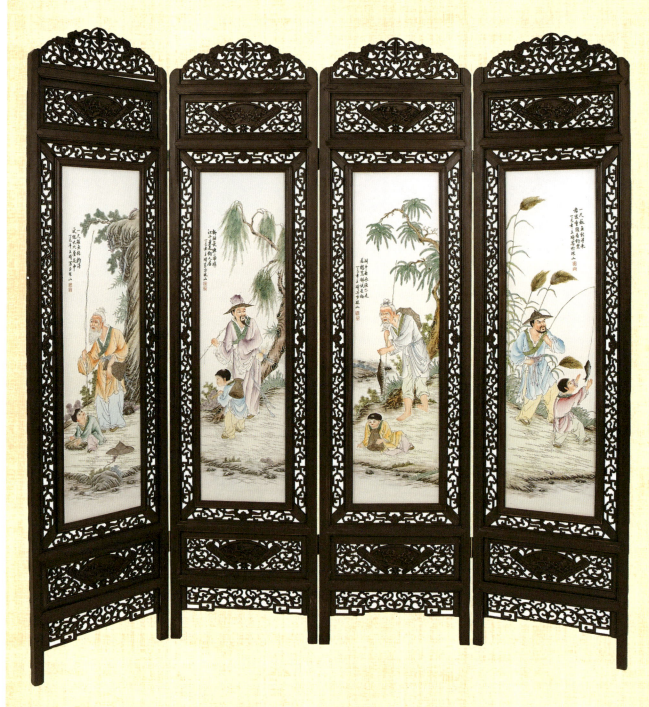

王琦绘渔翁瓷板画四扇屏风

202cm × 51cm × 4

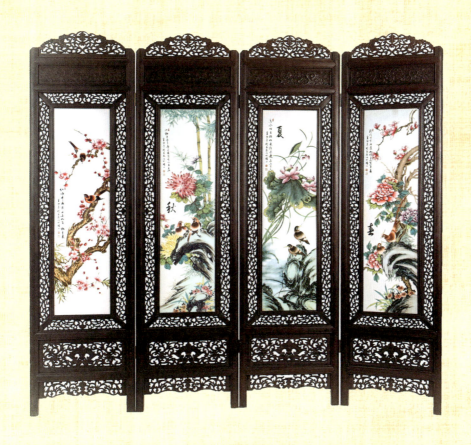

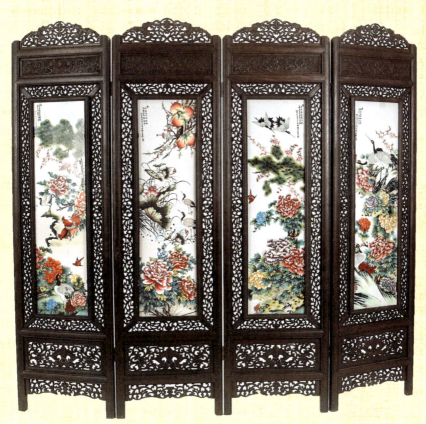

余顺福、刘雨岑绘花鸟瓷板画四扇双面屏风

202cm×51cm×4

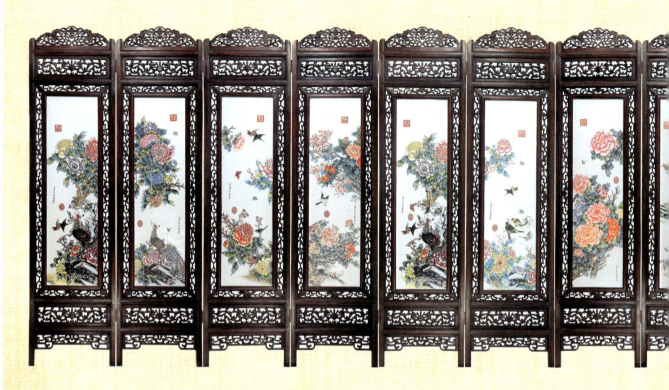
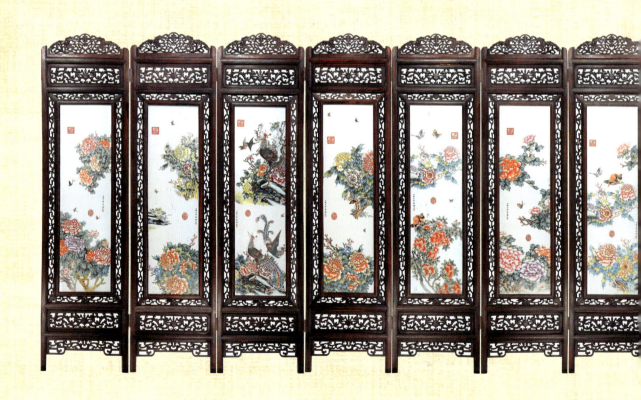

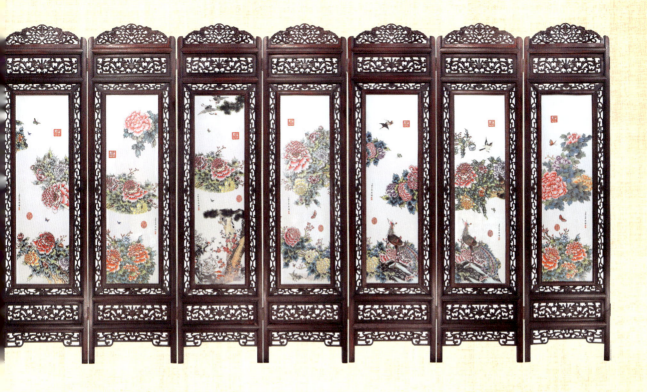
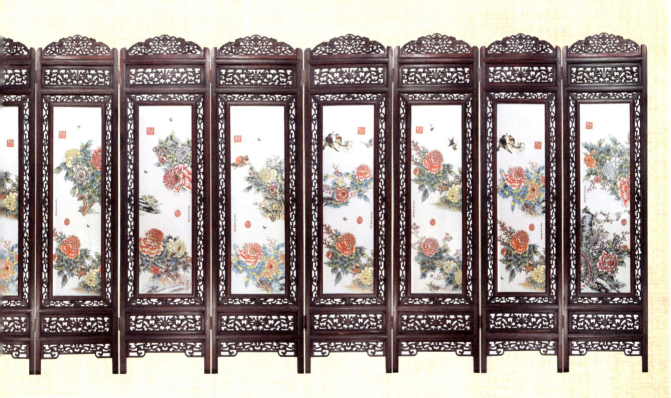

郎世宁绘牡丹花鸟瓷板画三十扇屏风

195cm×51cm×30

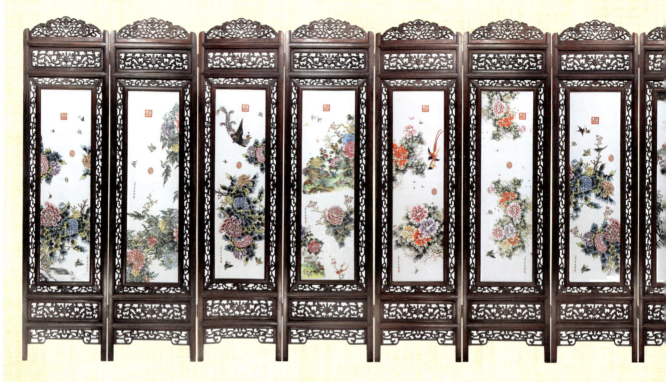
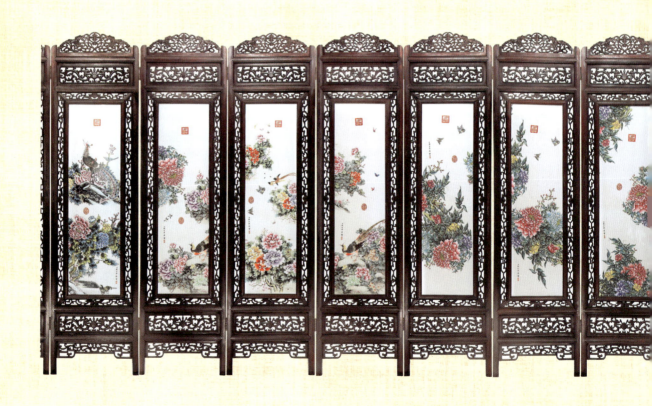

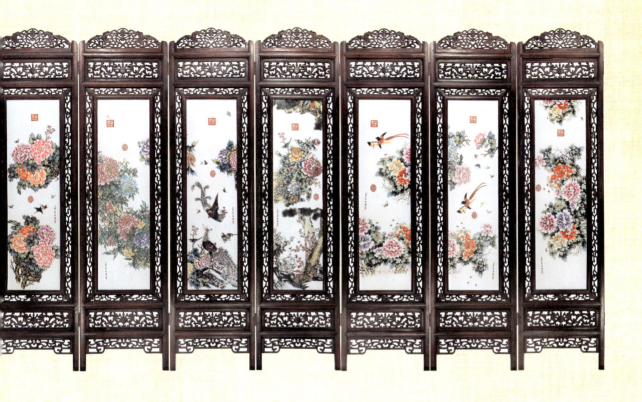

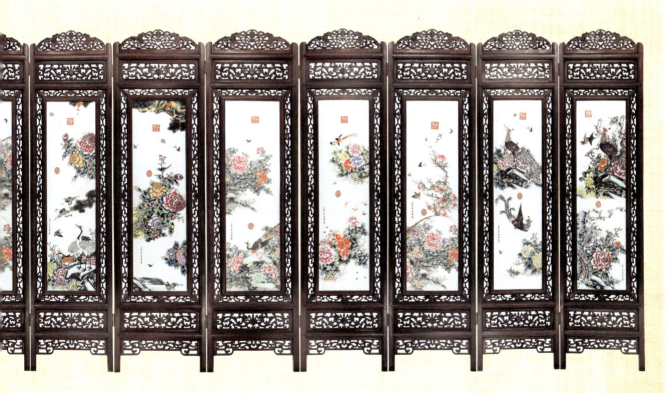

郎世宁绘牡丹花鸟瓷板三十扇屏风

195cm×51cm×30

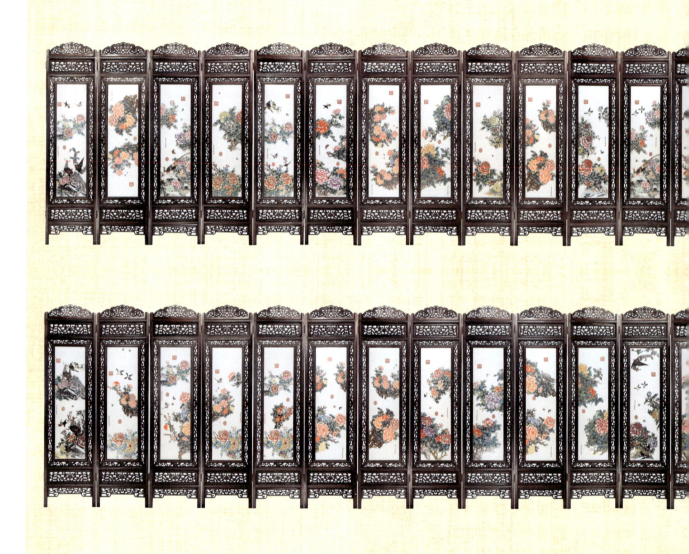

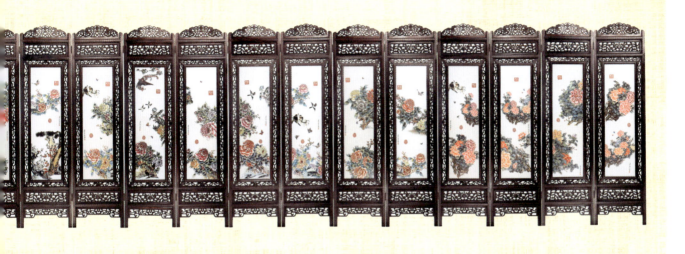
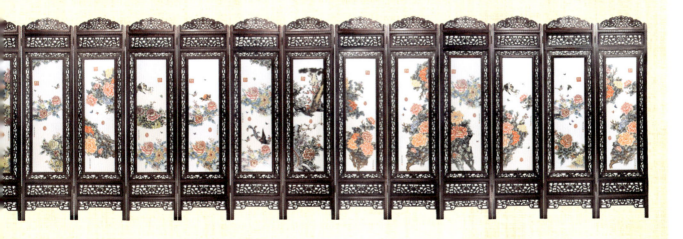

郎世宁绘牡丹花鸟瓷板画五十二扇屏风

195cm×51cm×52

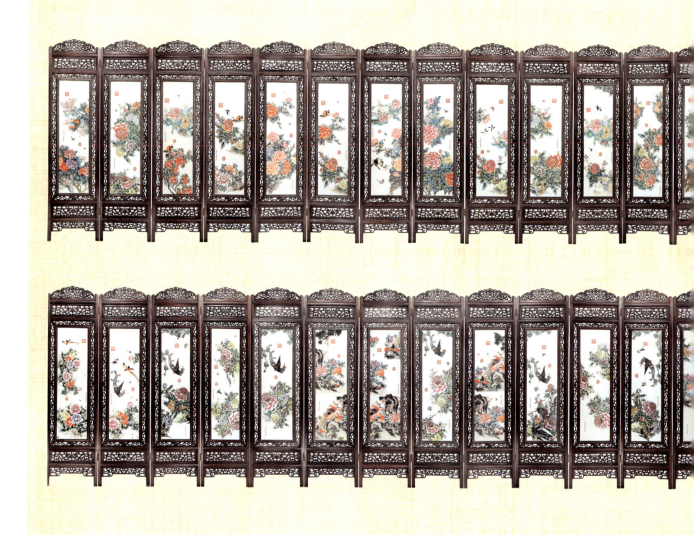

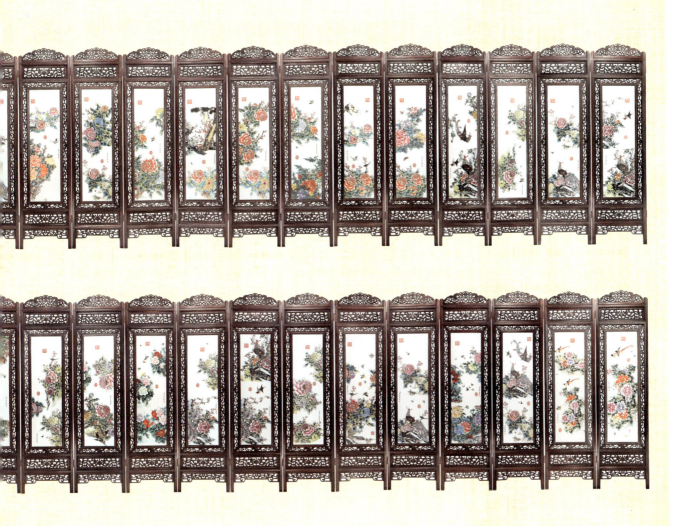

郎世宁绘牡丹花鸟瓷板画五十二扇屏风

195cm×51cm×52

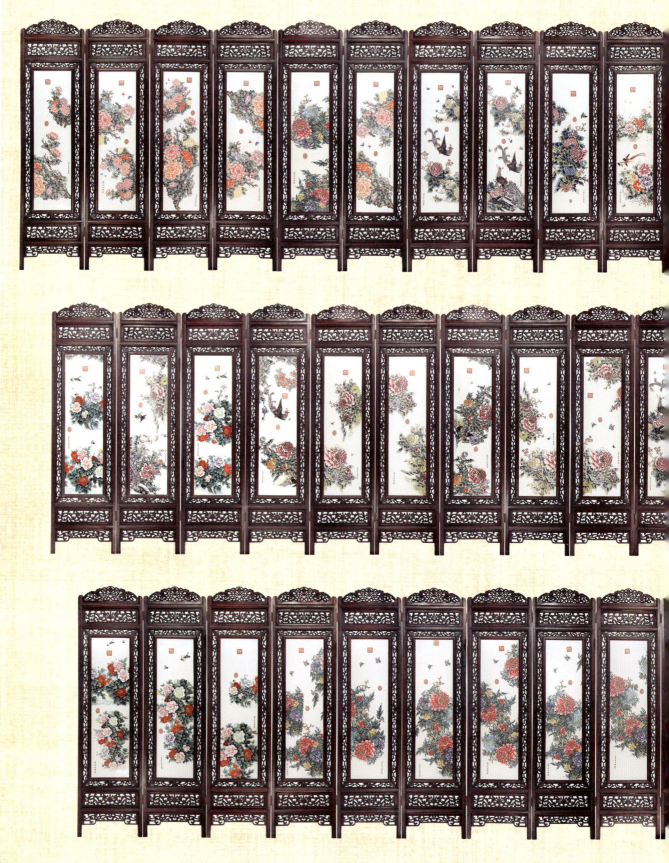

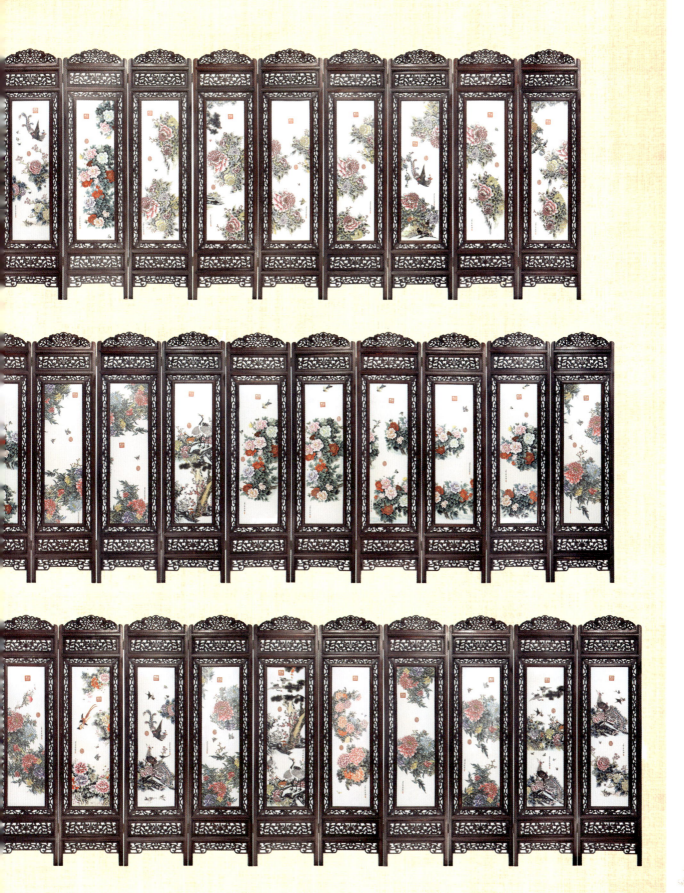

郎世宁绘牡丹花鸟瓷板画六十扇屏风

195cm × 51cm × 60

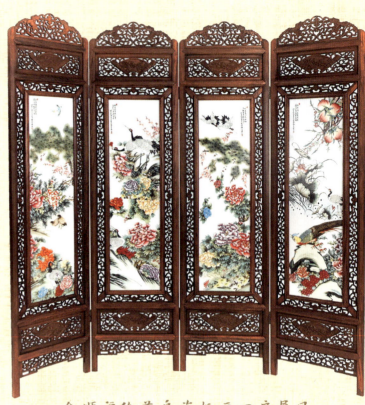

余顺福绘花鸟瓷板画四扇屏风

185cm × 50cm × 4

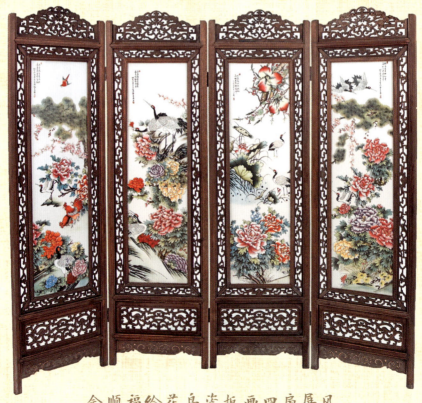

余顺福绘花鸟瓷板画四扇屏风

185cm × 50cm × 4

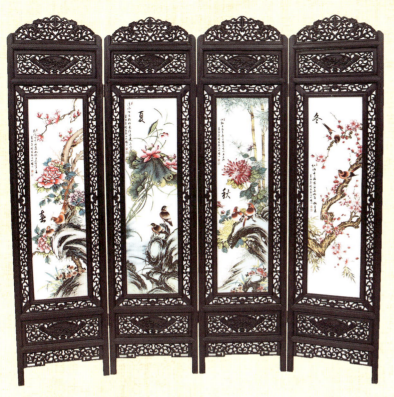

刘雨岑绘春夏秋冬瓷板画四扇屏风

200cm × 52cm × 4

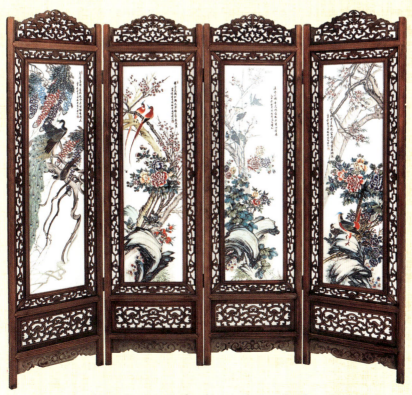

刘雨岑绘花鸟瓷板画四扇屏风

185cm × 50cm × 4

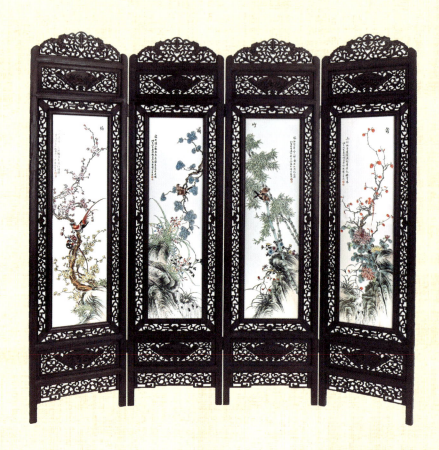

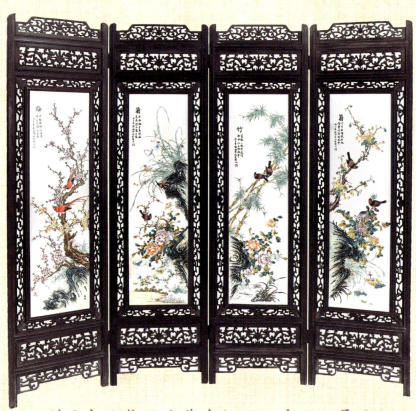

刘雨岑绘梅兰竹菊瓷板画四扇双面屏风

202cm×51cm×4

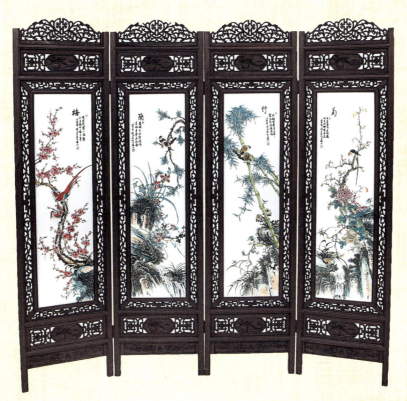

刘雨岑绘梅兰竹菊瓷板画四扇屏风

202cm × 52cm × 4

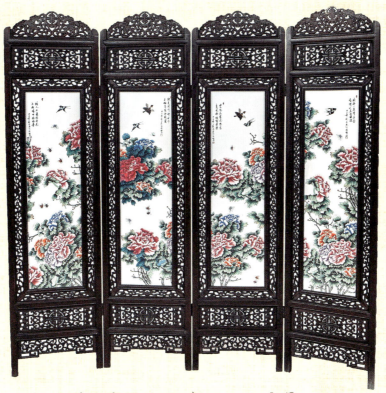

刘雨岑绘牡丹瓷板画四扇屏风

195cm × 52cm × 4

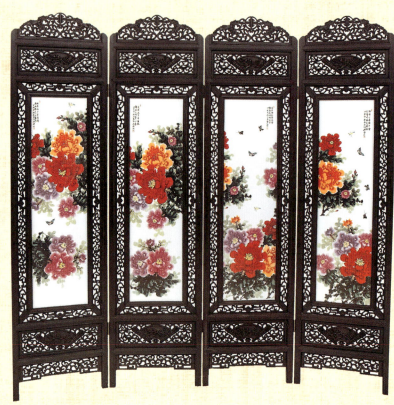

刘雨岑绘牡丹瓷板画四扇屏风

194cm×51cm×4

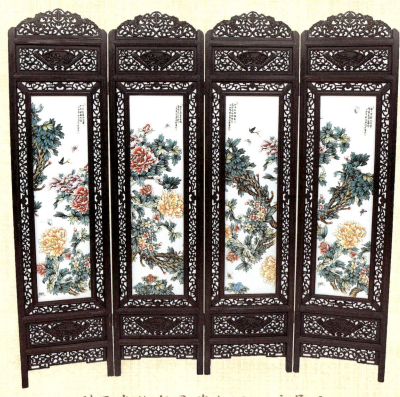

刘雨岑绘牡丹瓷板画四扇屏风

194cm×52cm×4

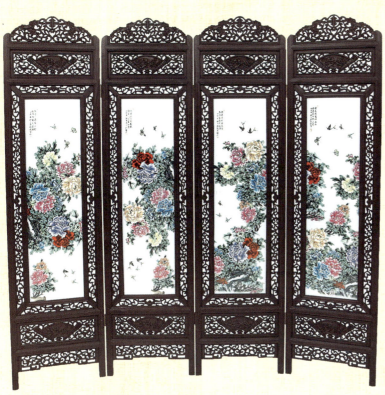

刘雨岑绘牡丹瓷板画四扇屏风

200cm × 52cm × 4

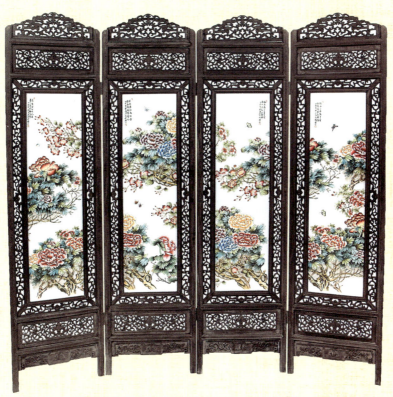

刘雨岑绘牡丹瓷板画四扇屏风

202cm × 52cm × 4

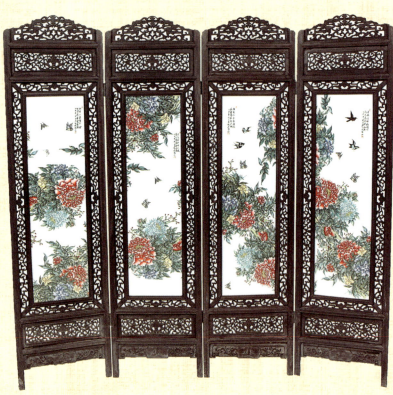

刘雨岑绘牡丹瓷板画四扇屏风

202cm×52cm×4

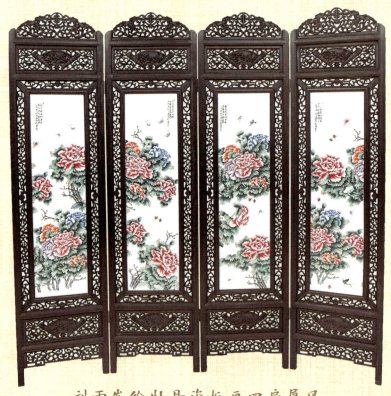

刘雨岑绘牡丹瓷板画四扇屏风

202cm×52cm×4

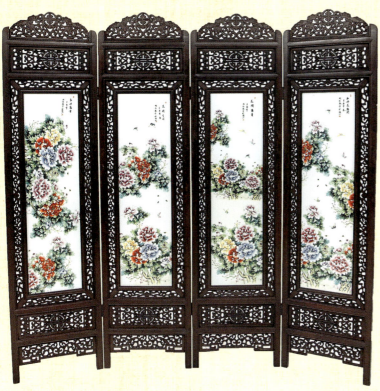

刘雨岑绘牡丹瓷板画四扇屏风
202cm×52cm×4

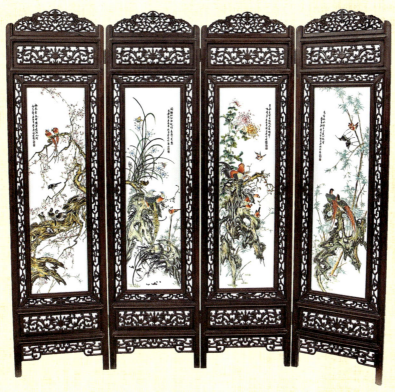

刘雨岑绘花鸟瓷板画四扇屏风
196cm×51cm×4

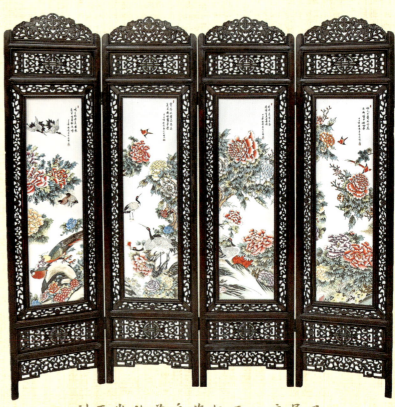

刘雨岑绘花鸟瓷板画四扇屏风

195cm × 52cm × 4

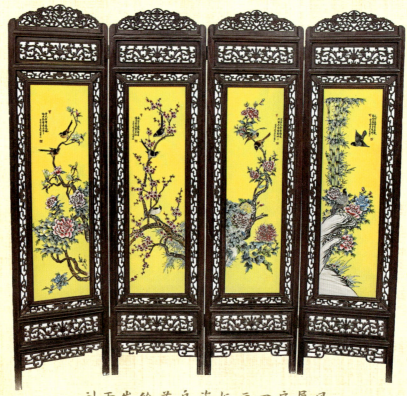

刘雨岑绘花鸟瓷板画四扇屏风

196cm × 51cm × 4

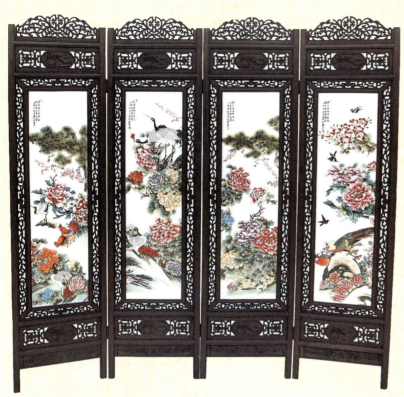

刘雨岑绘花鸟瓷板画四扇屏风

194cm × 51cm × 4

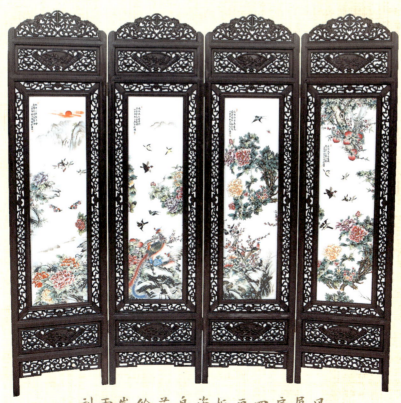

刘雨岑绘花鸟瓷板画四扇屏风

194cm × 52cm × 4

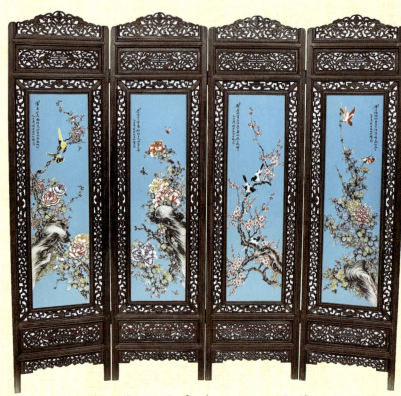

刘雨岑绘花鸟瓷板画四扇屏风

196cm × 51cm × 4

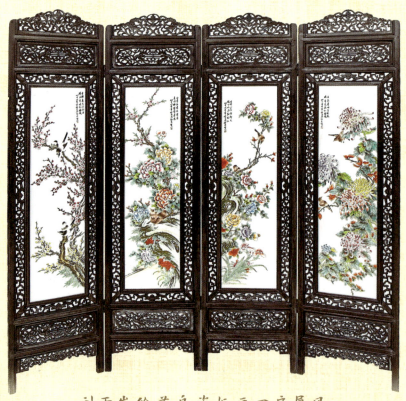

刘雨岑绘花鸟瓷板画四扇屏风

196cm × 51cm × 4

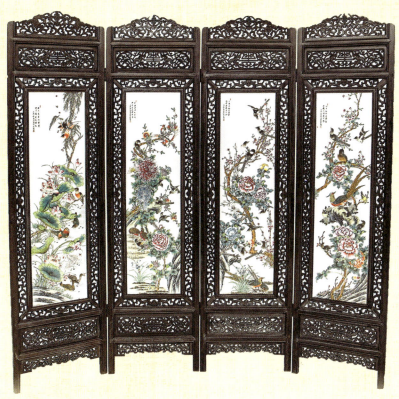

刘雨岑绘花鸟瓷板画四扇屏风

196cm×51cm×4

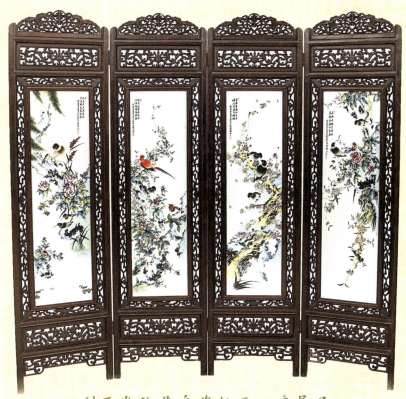

刘雨岑绘花鸟瓷板画四扇屏风

196cm×51cm×4

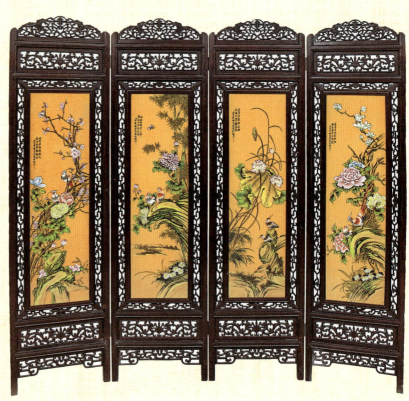

刘雨岑绘花鸟瓷板画四扇屏风

196cm×51cm×4

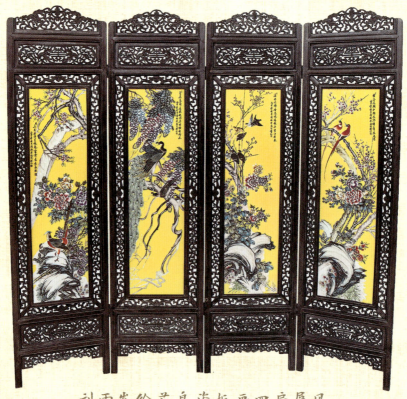

刘雨岑绘花鸟瓷板画四扇屏风

196cm×51cm×4

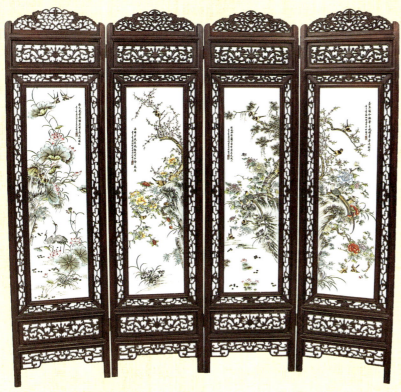

刘雨岑绘花鸟瓷板画四扇屏风

196cm × 51cm × 4

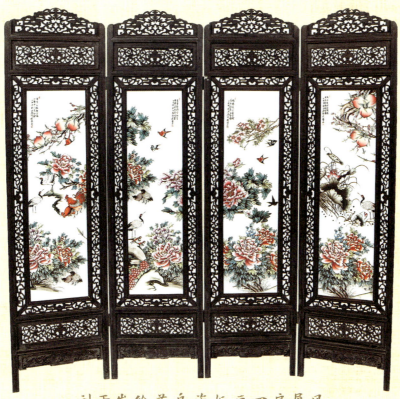

刘雨岑绘花鸟瓷板画四扇屏风

202cm × 52cm × 4

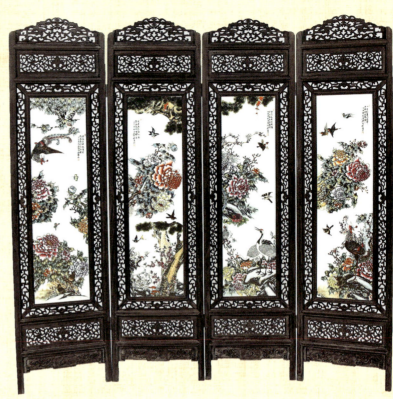

刘雨岑绘花鸟瓷板画四扇屏风

202cm × 52cm × 4

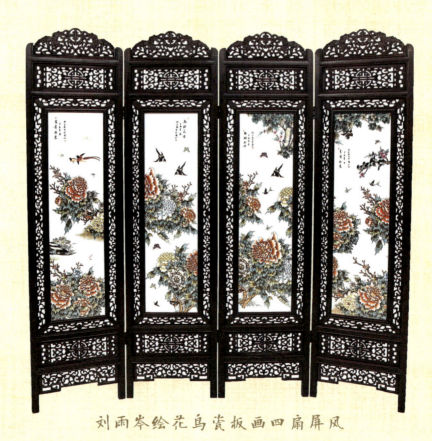

刘雨岑绘花鸟瓷板画四扇屏风

202cm × 52cm × 4

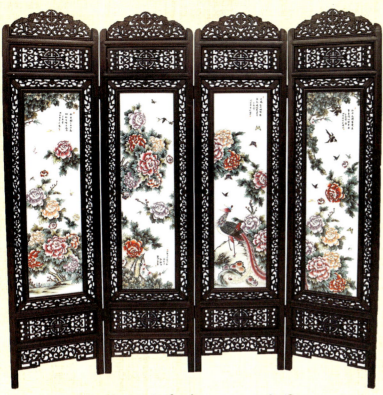

刘雨岑绘花鸟瓷板画四扇屏风

202cm × 52cm × 4

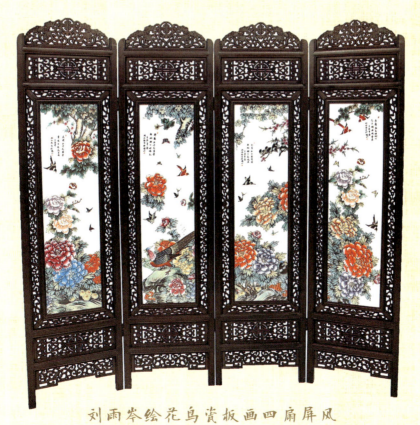

刘雨岑绘花鸟瓷板画四扇屏风

202cm × 52cm × 4

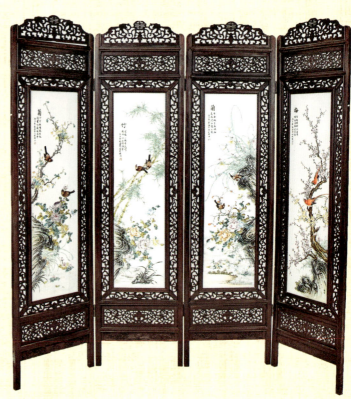

刘雨岑绘梅兰竹菊瓷板画四扇屏风

198cm × 52cm × 4

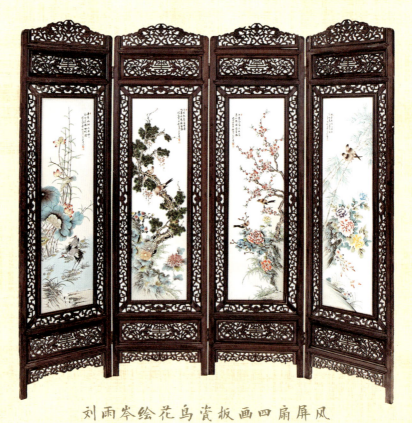

刘雨岑绘花鸟瓷板画四扇屏风

198cm × 52cm × 4

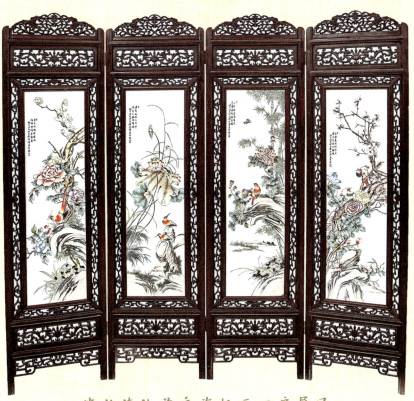

毕伯涛绘花鸟瓷板画四扇屏风

196cm × 51cm × 4

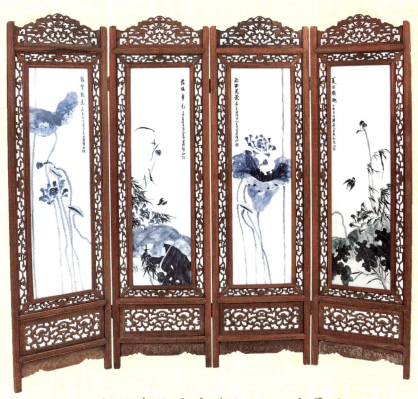

王步绘青花荷鸟瓷板画四扇屏风

185cm × 50cm × 4

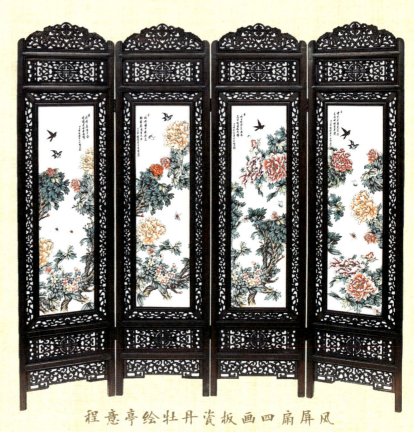

程意亭绘牡丹瓷板画四扇屏风

194cm×51cm×4

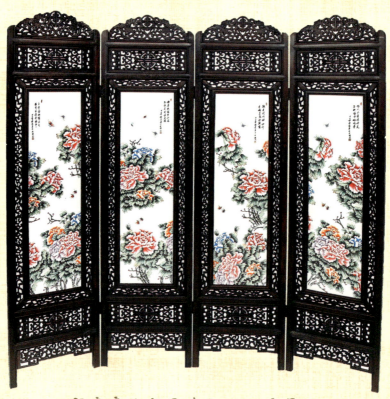

程意亭绘牡丹瓷板画四扇屏风

194cm×51cm×4

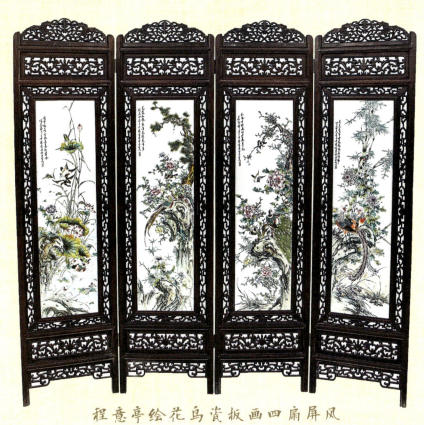

程意亭绘花鸟瓷板画四扇屏风
196cm×51cm×4

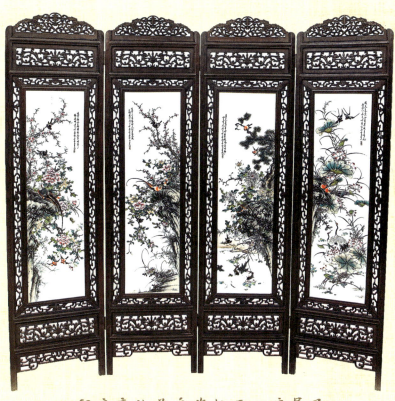

程意亭绘花鸟瓷板画四扇屏风
196cm×51cm×4

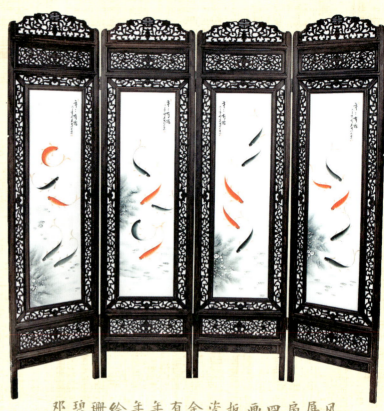

邓碧珊绘年年有余瓷板画四扇屏风

185cm × 46cm × 4

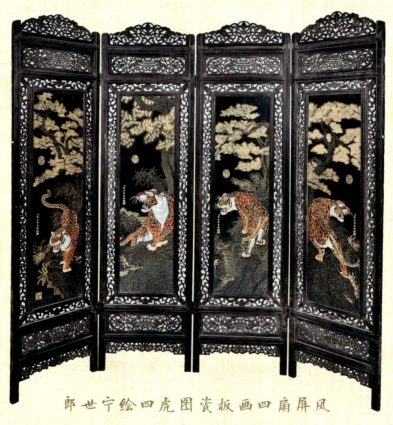

郎世宁绘四虎图瓷板画四扇屏风

198cm × 52cm × 4

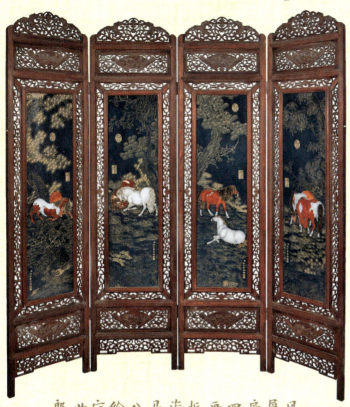

郎世宁绘八马瓷板画四扇屏风

200cm × 51.5cm × 4

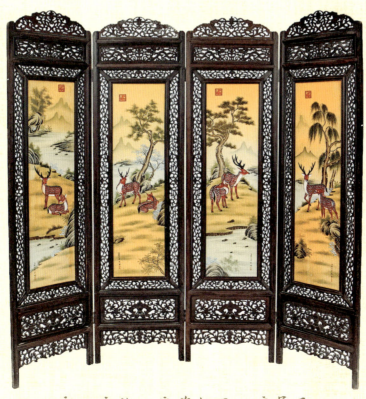

郎世宁绘八鹿瓷板画四扇屏风

198cm × 52cm × 4

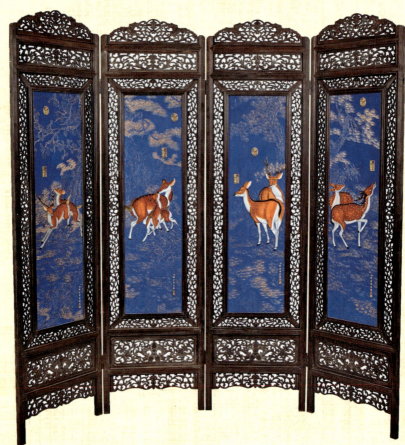

郎世宁绘八鹿瓷板画四扇屏风

195cm×51cm×4

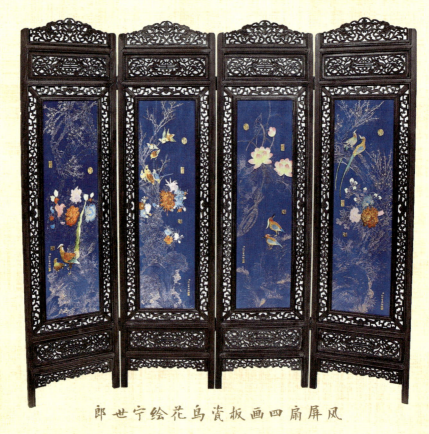

郎世宁绘花鸟瓷板画四扇屏风

196cm×51cm×4

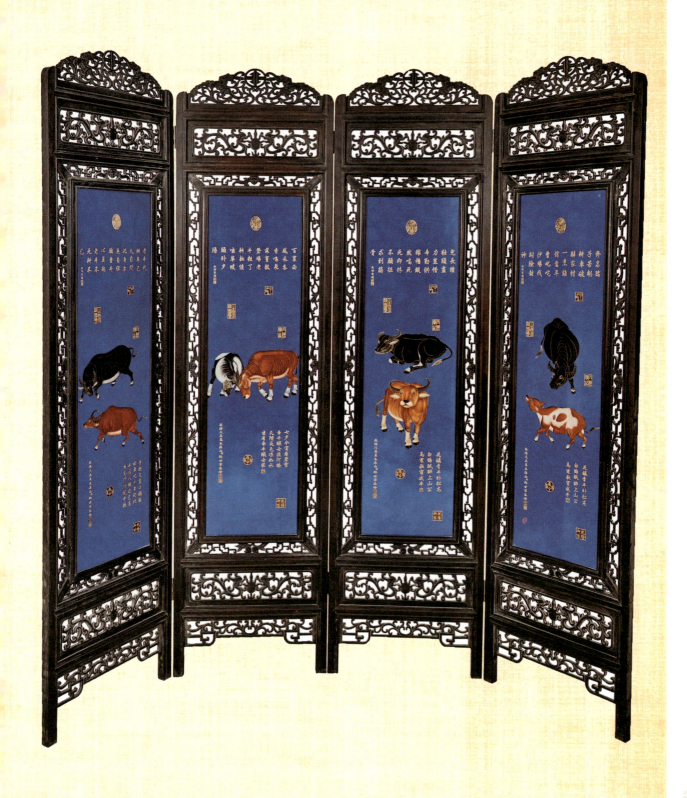

郎世宁绘八牛瓷板画四扇屏风

196cm×51cm×4

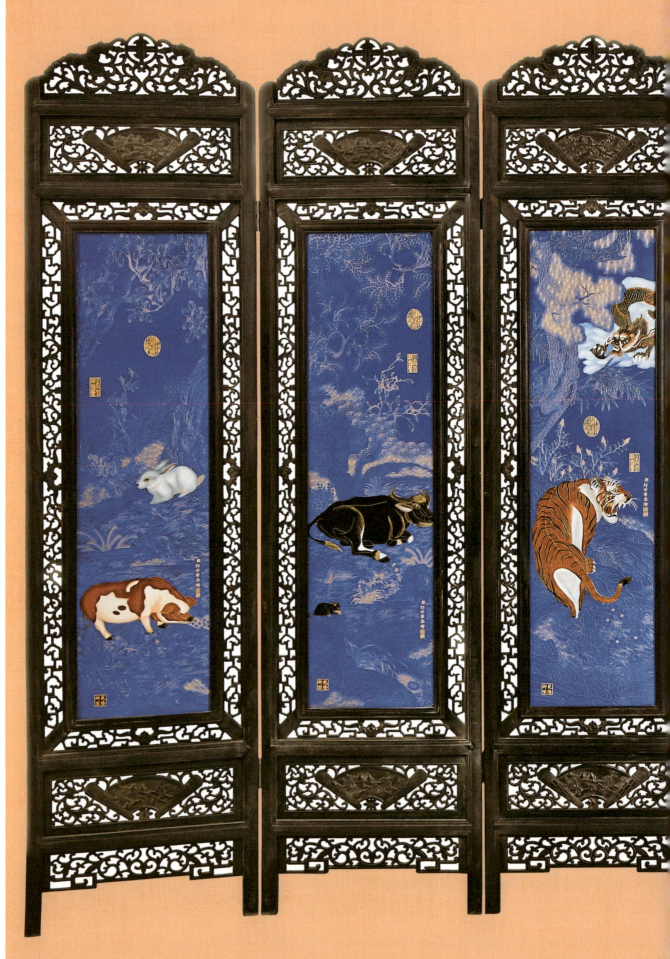

084

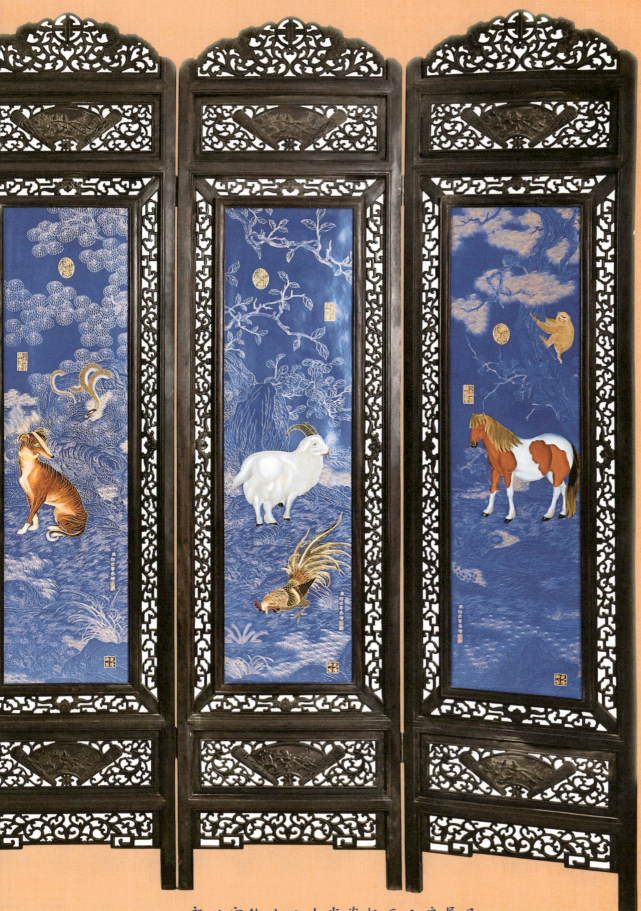

郎世宁绘十二生肖瓷板画六扇屏风
193cm × 52.5cm × 6

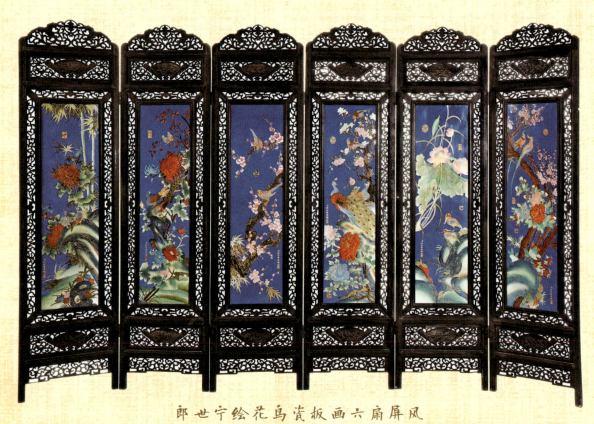

郎世宁绘花鸟瓷板画六扇屏风

193cm × 52.5cm × 6

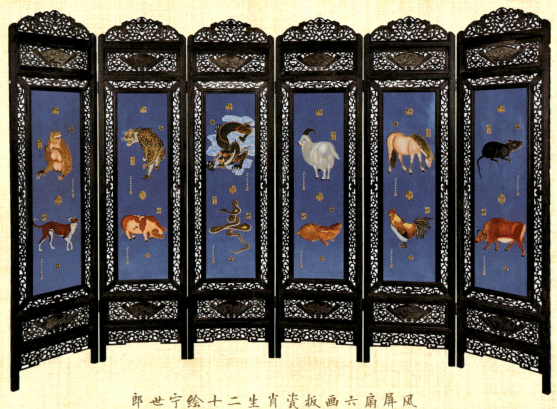

郎世宁绘十二生肖瓷板画六扇屏风

195cm × 52cm × 6

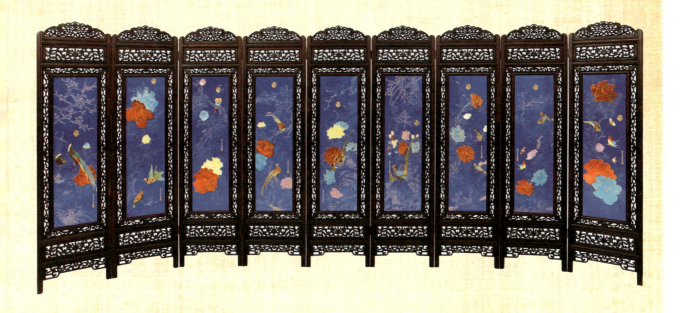

郎世宁绘花鸟瓷板画九扇屏风
194cm × 51cm × 9

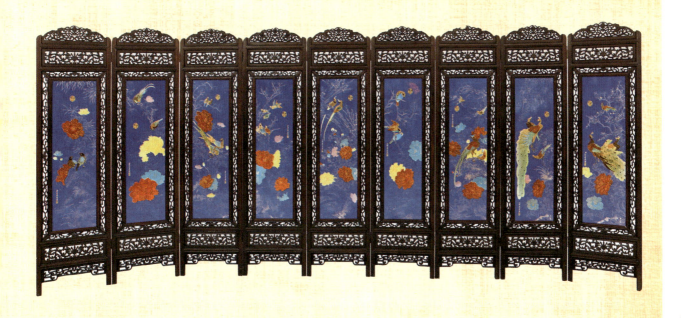

郎世宁绘花鸟瓷板画九扇屏风
194cm × 51cm × 9

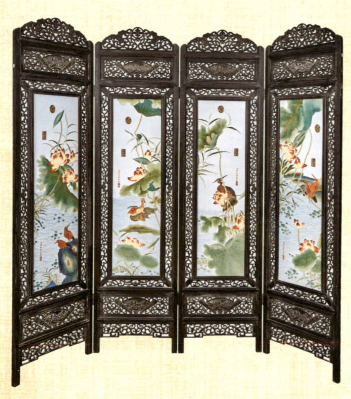

郎世宁绘荷鸟瓷板画四扇屏风

202cm×52cm×4

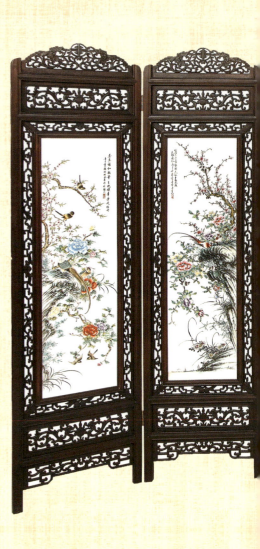

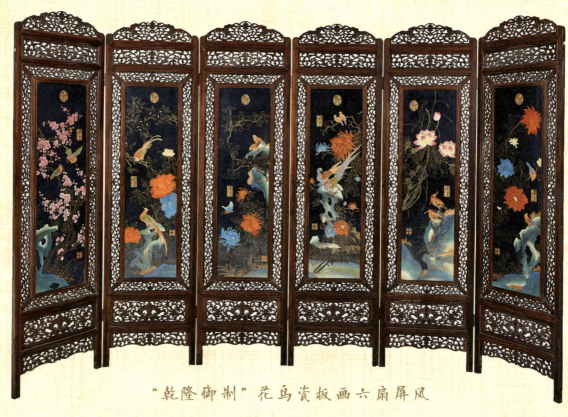

"乾隆御制"花鸟瓷板画六扇屏风

195cm×53cm×6

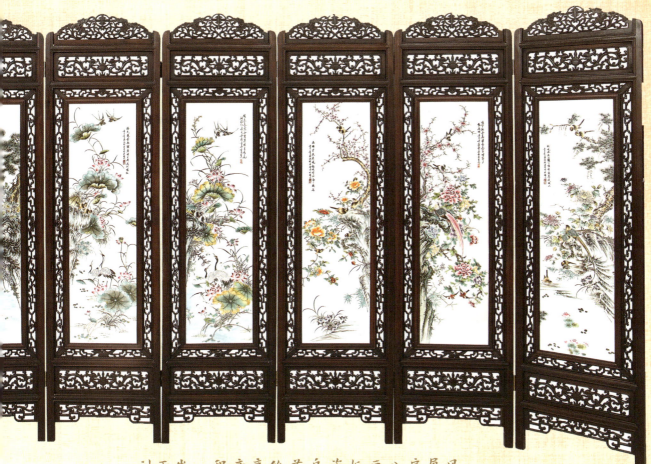

刘雨岑、程意亭绘花鸟瓷板画八扇屏风

194cm×51cm×8

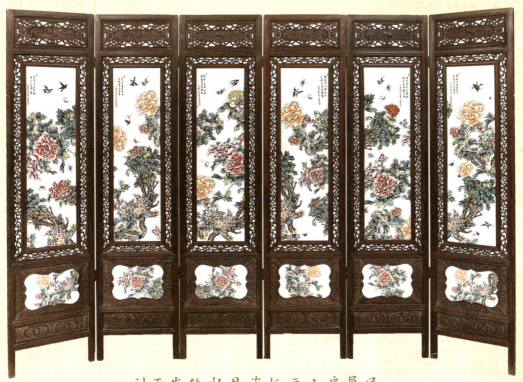

刘雨岑绘牡丹瓷板画六扇屏风

220cm×52cm×6

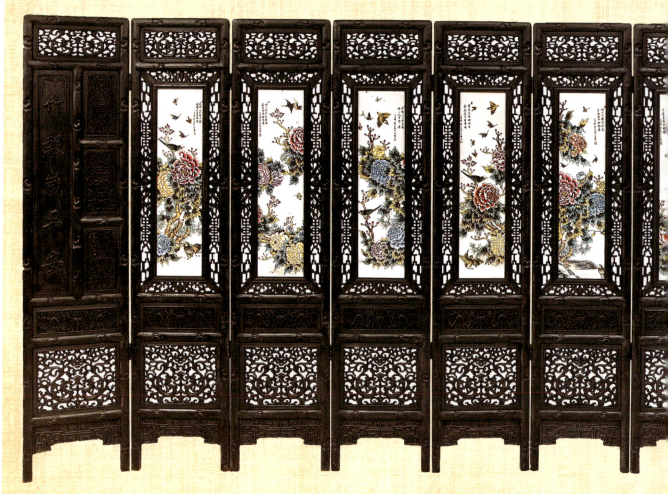

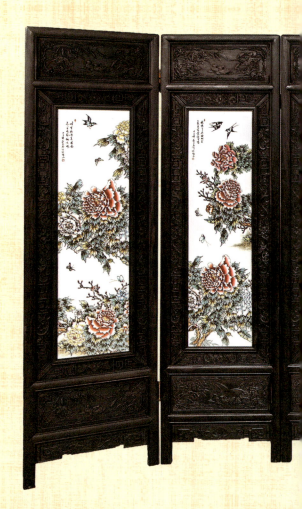

刘雨岑绘牡丹瓷板画八扇屏风

200cm × 56cm × 8

刘雨岑绘牡丹瓷板画八扇屏风

192cm × 42cm × 8

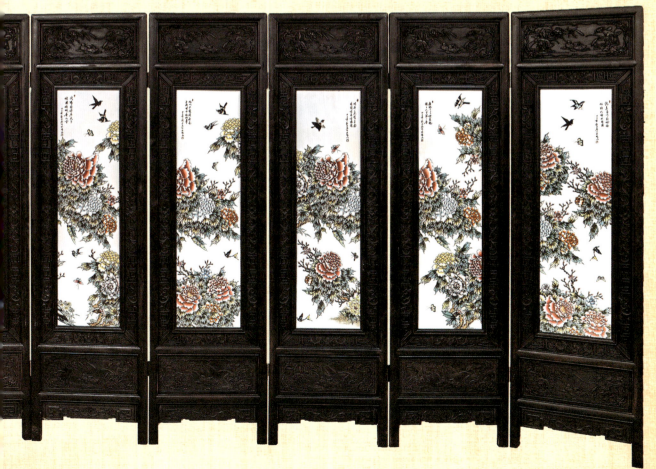

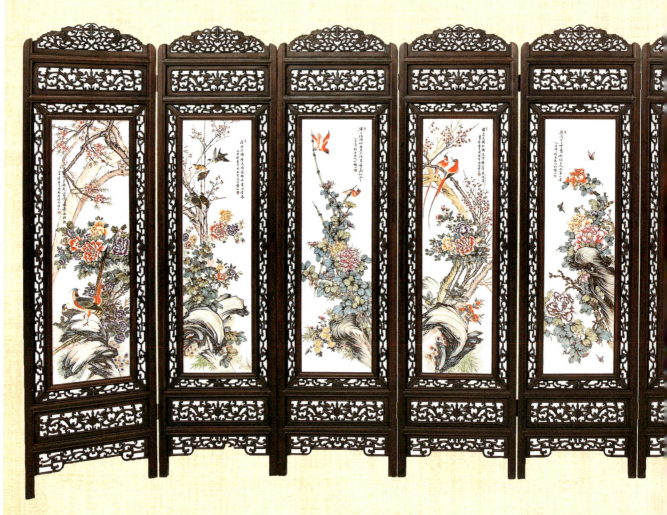

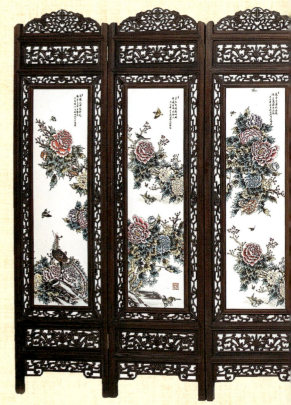

刘雨岑绘花鸟瓷板画十扇屏风

194cm × 51cm × 10

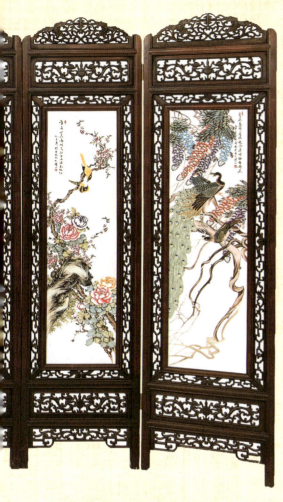

刘雨岑绘花鸟瓷板画八扇屏风

194cm × 51cm × 8

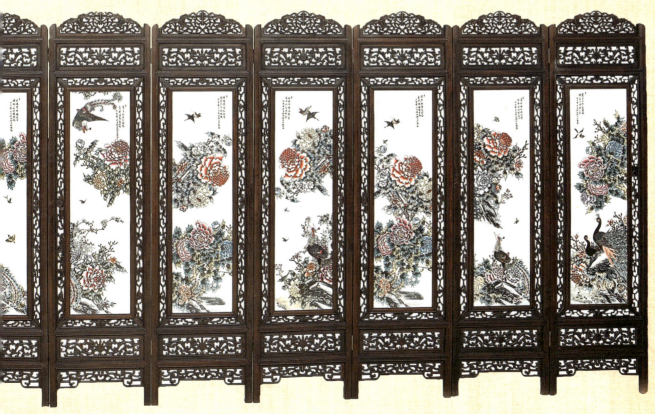

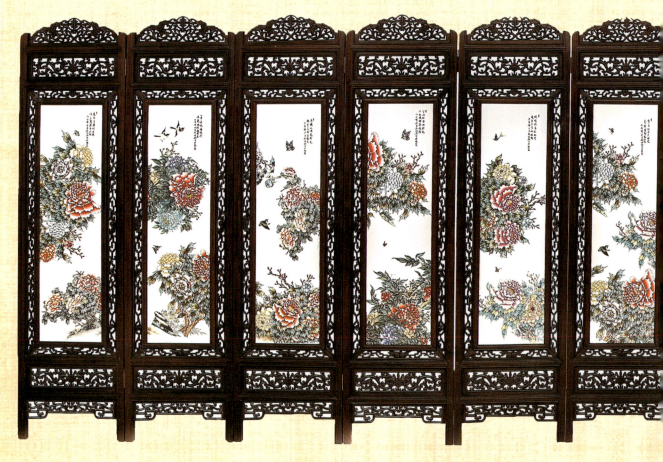

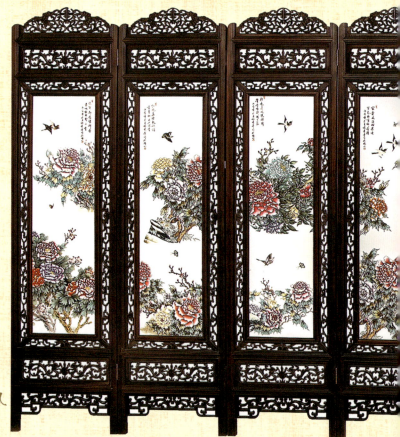

程意亭绘牡丹瓷板画十扇屏风
194cm × 51cm × 10

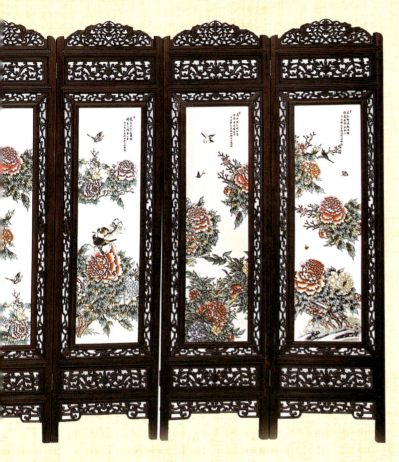

刘雨岑绘花鸟瓷板画十扇屏风
194cm×51cm×10

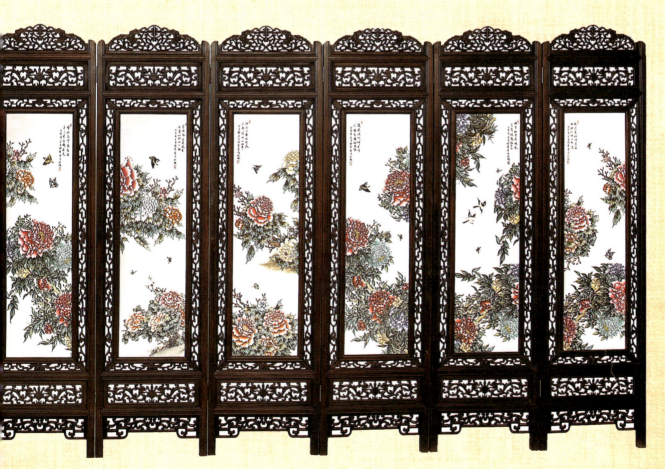

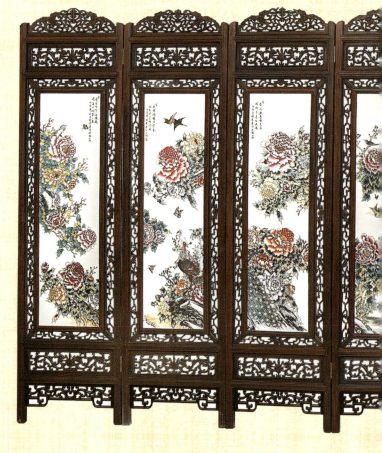

程意亭绘花鸟瓷板画十扇屏风
194cm×51cm×10

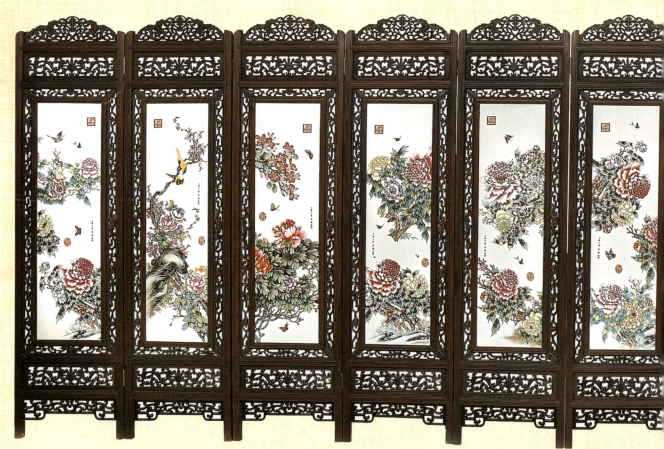

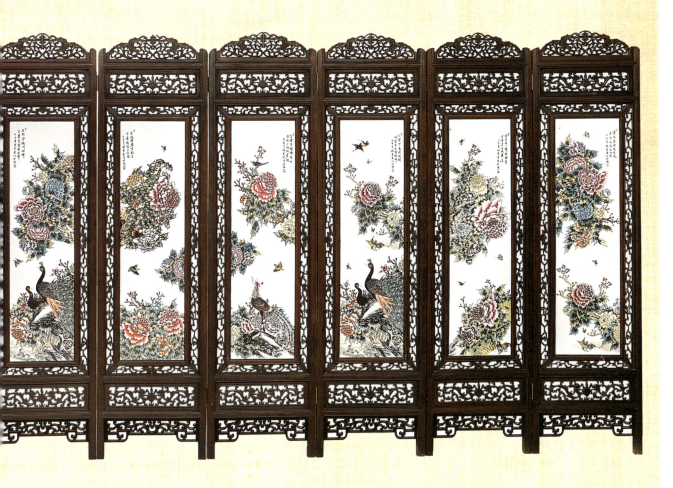
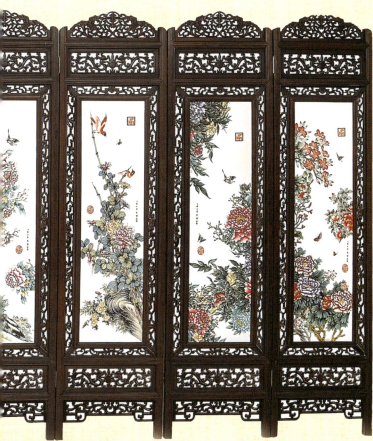

郎世宁绘牡丹瓷板画十扇屏风

194cm × 51cm × 10

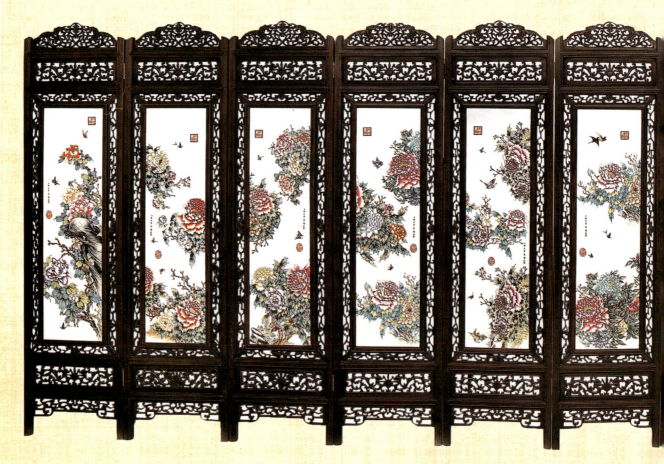

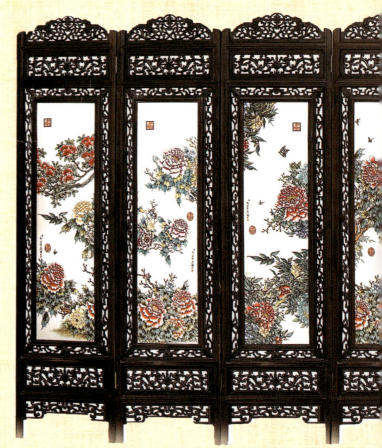

郎世宁绘牡丹瓷板画十扇屏风

194cm × 51cm × 10

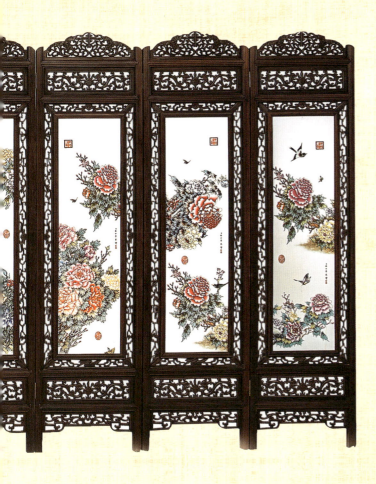

郎世宁绘牡丹瓷板画十扇屏风

194cm×51cm×10

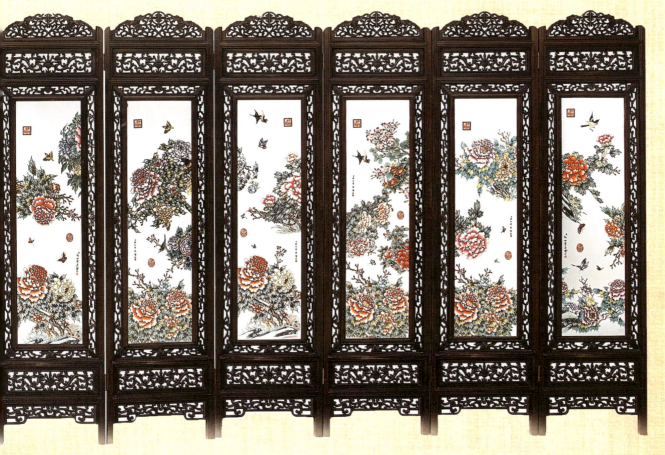

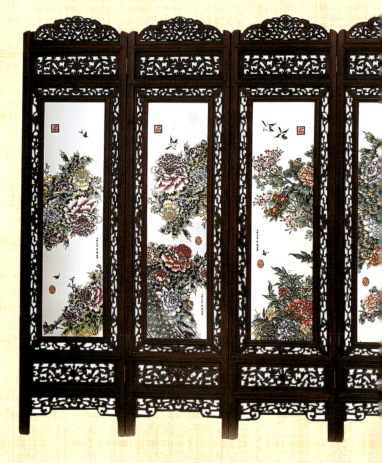

郎世宁绘牡丹瓷板画十扇屏风
194cm × 51cm × 10

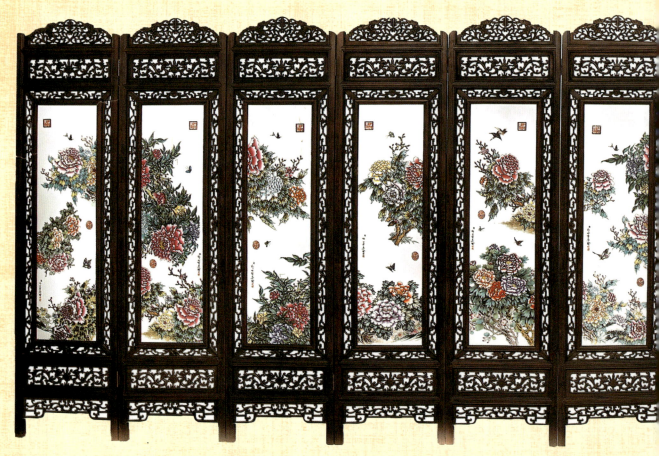

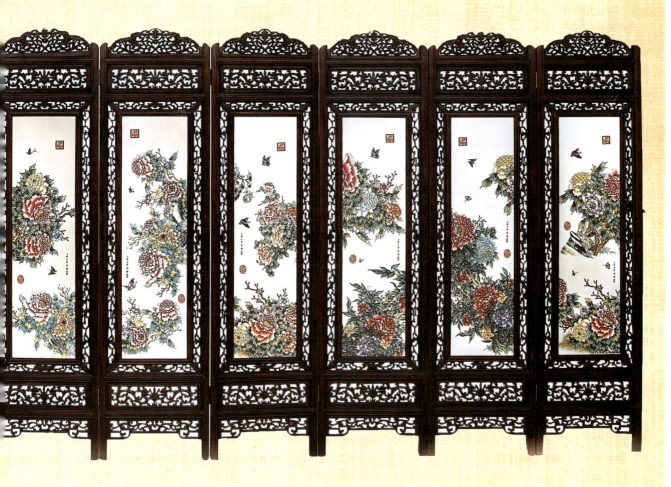

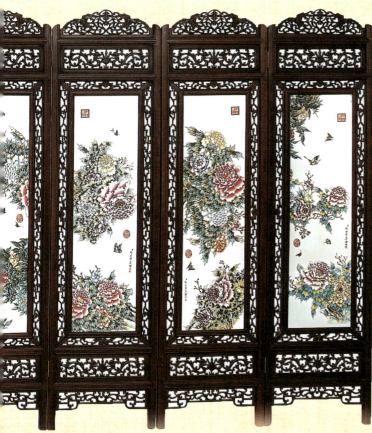

郎世宁绘牡丹瓷板画十扇屏风

194cm × 51cm × 10

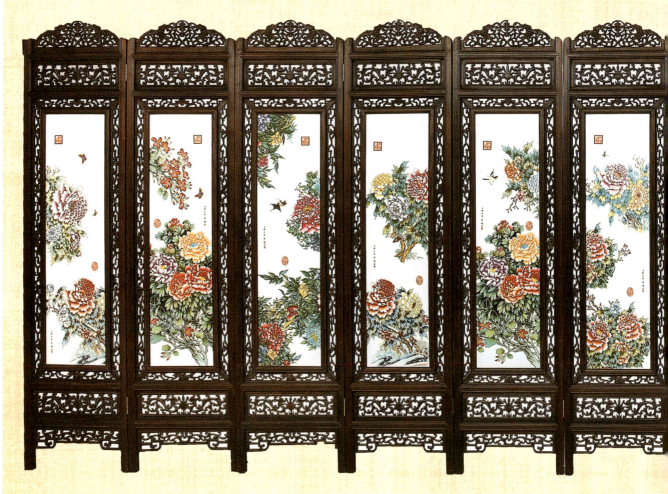

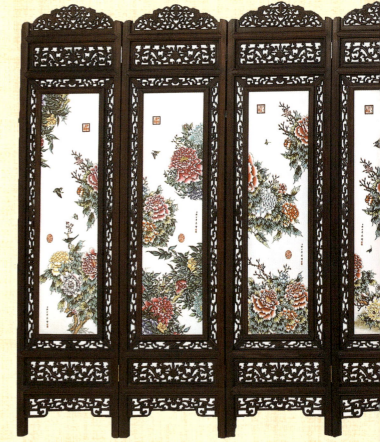

郎世宁绘牡丹瓷板画十扇屏风

196cm × 51cm × 10

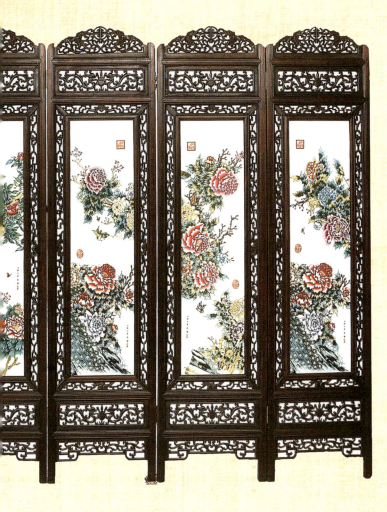

郎世宁绘牡丹瓷板画十扇屏风

196cm×51cm×10

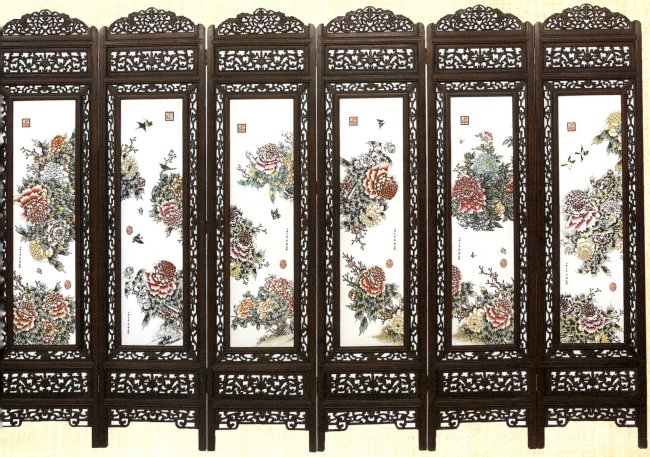

围屏

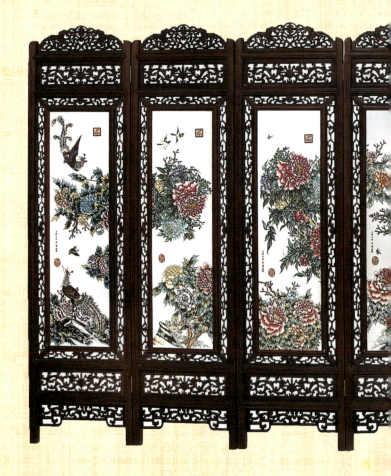

郎世宁绘花鸟瓷板画十扇屏风
194cm×51cm×10

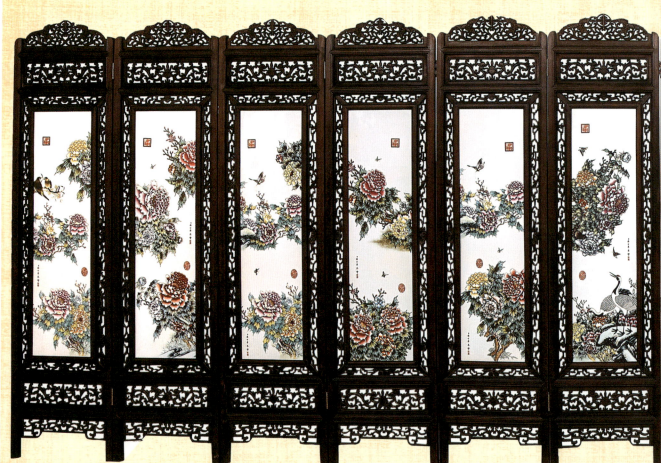

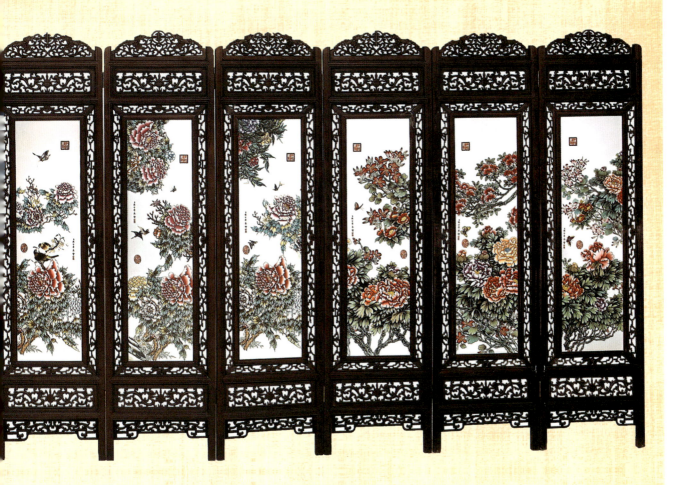
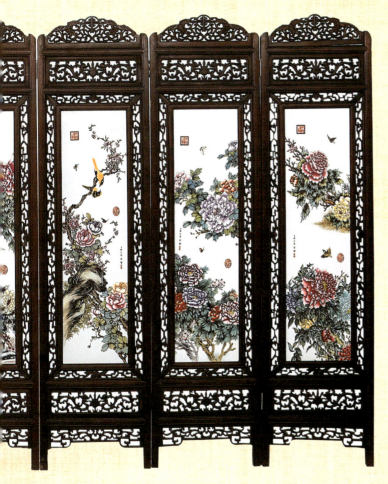

郎世宁绘花鸟瓷板画十扇屏风

196cm × 51cm × 10

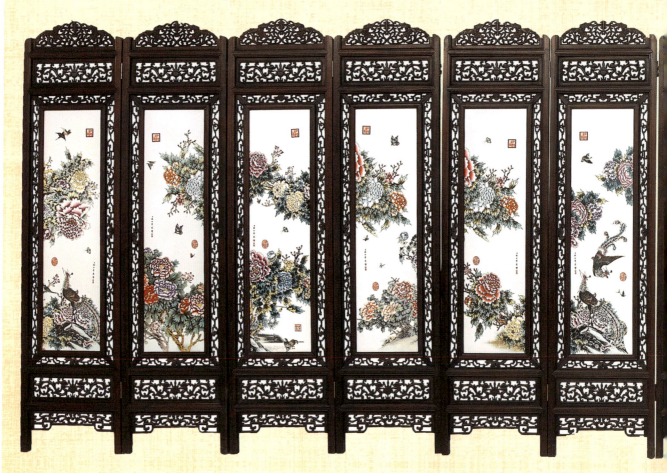

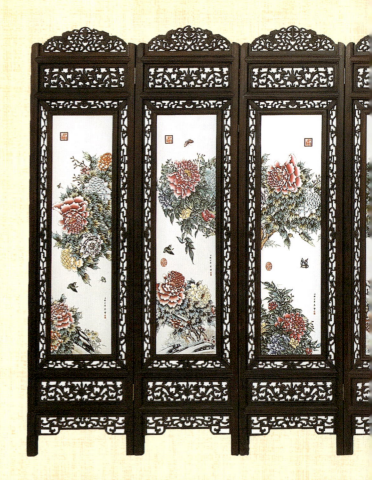

郎世宁绘花鸟瓷板画十扇屏风

196cm × 51cm × 10

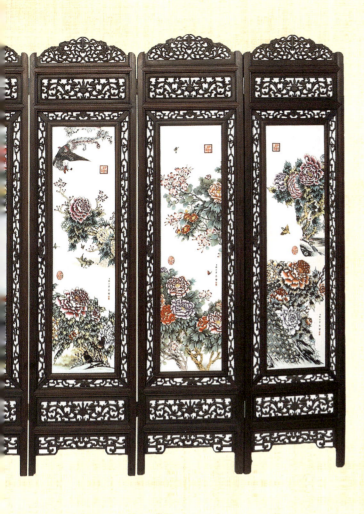

郎世宁绘花鸟瓷板画十扇屏风

196cm×51cm×10

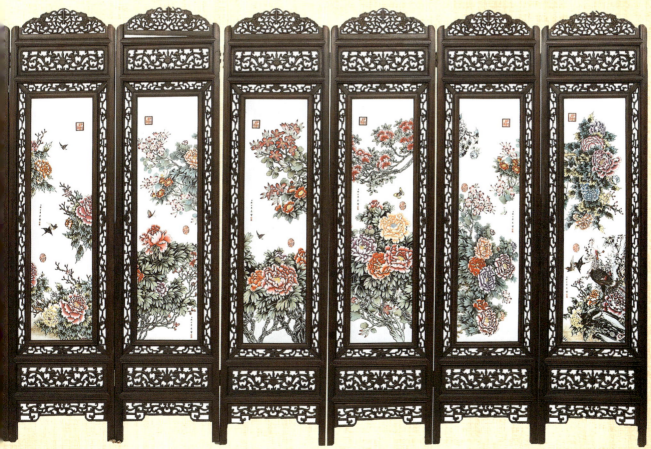

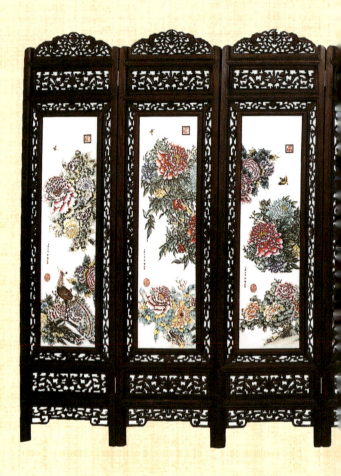

郎世宁绘花鸟瓷板画十扇屏风
196cm×51cm×10

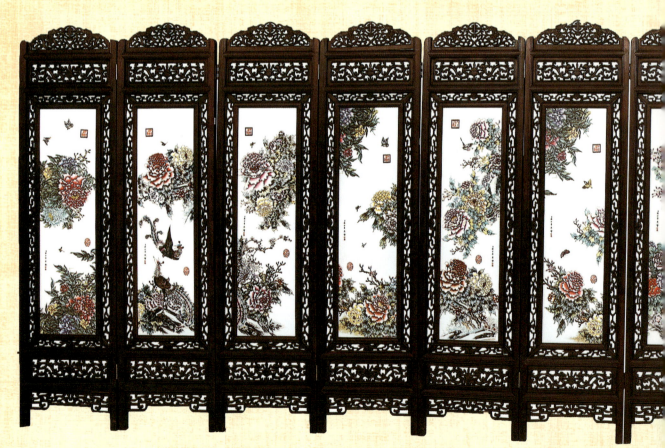

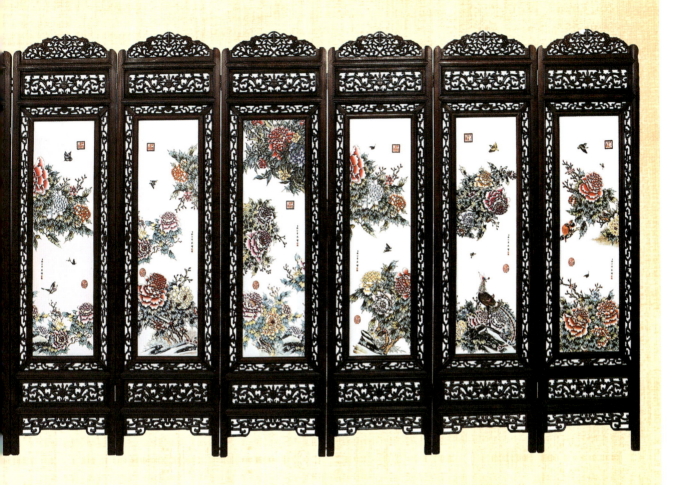
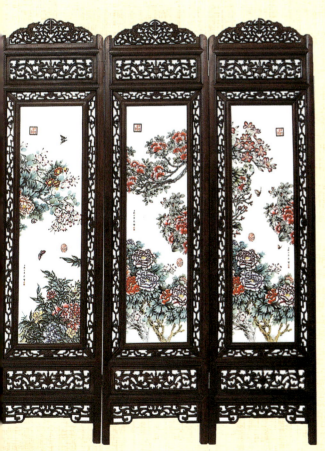

郎世宁绘花鸟瓷板画十扇屏风

196cm × 51cm × 10

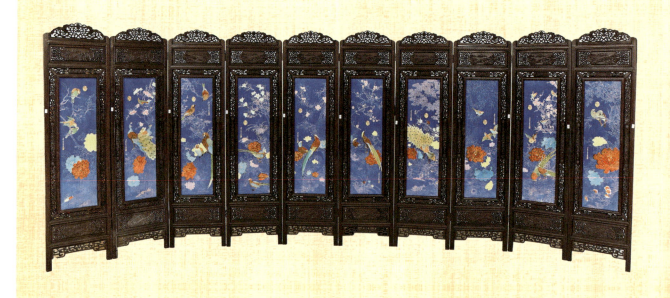

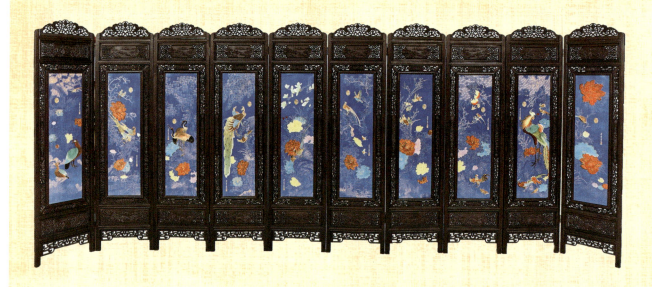

郎世宁绘花鸟瓷板画十扇双面屏风

194cm × 54cm × 10

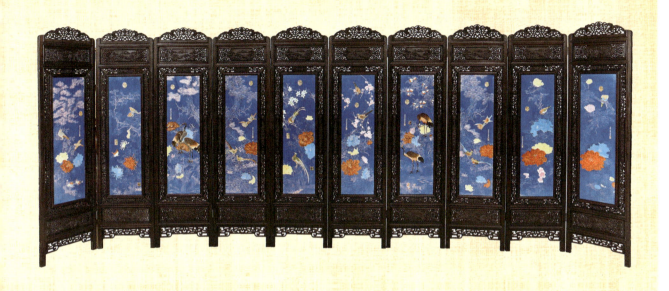

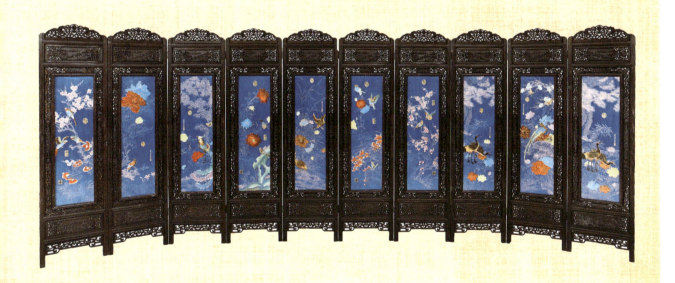

郎世宁绘花鸟瓷板画十扇双面屏风

194cm × 54cm × 10

费朝奇藏品之瓷板画

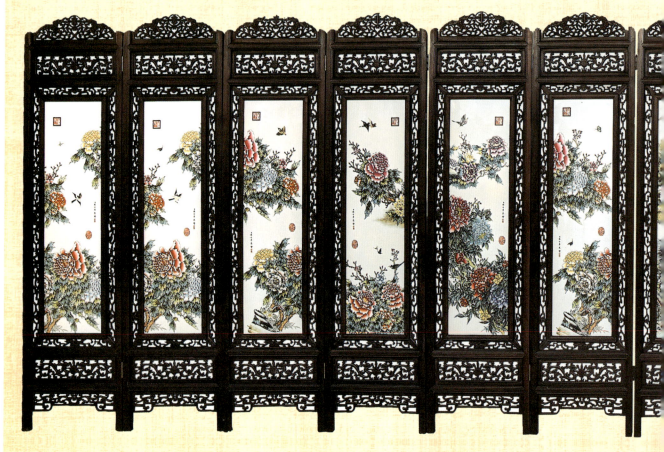

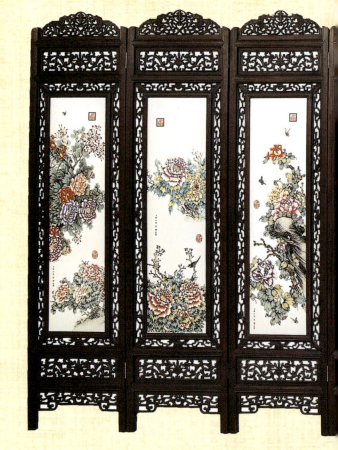

郎世宁绘花鸟瓷板画十扇屏风

196cm × 51cm × 10

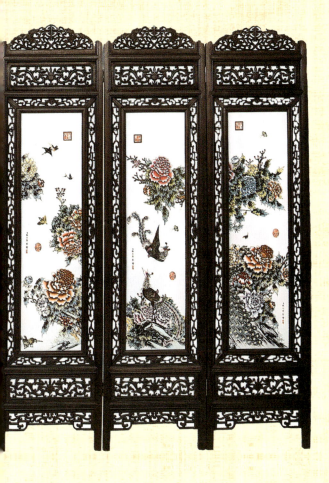

郎世宁绘花鸟瓷板画十扇屏风
196cm×51cm×10

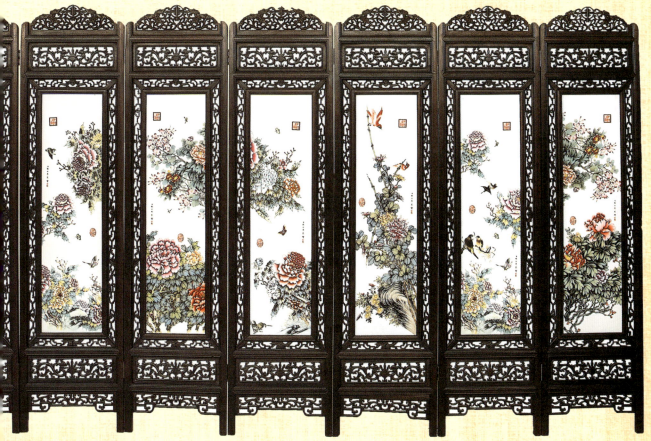

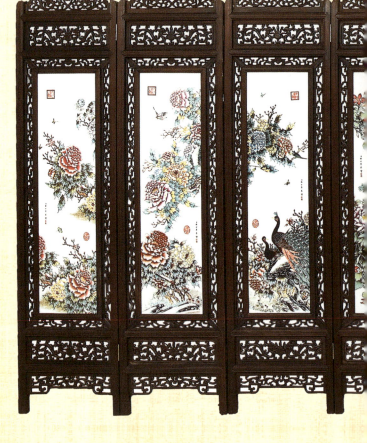

郎世宁绘花鸟瓷板画十扇屏风

196cm × 51cm × 10

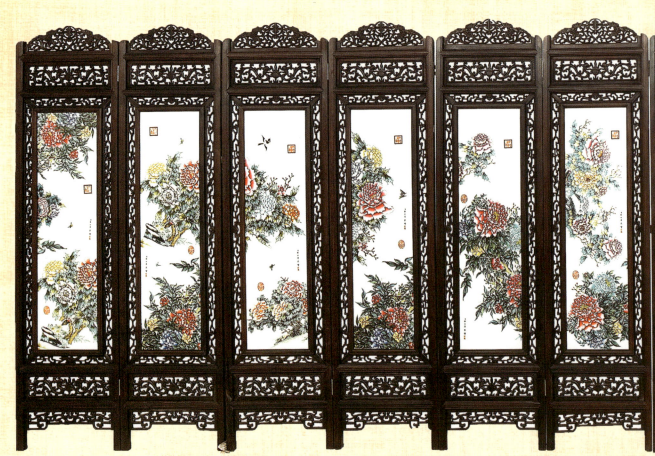

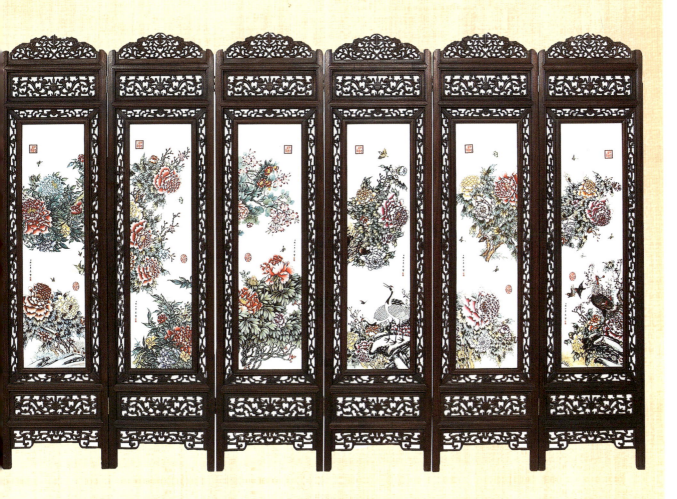
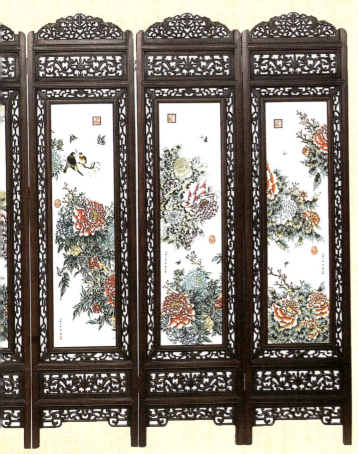

郎世宁绘花鸟瓷板画十扇屏风

196cm × 51cm × 10

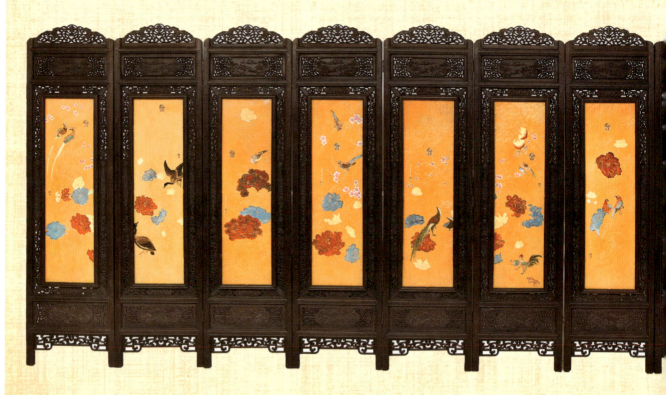

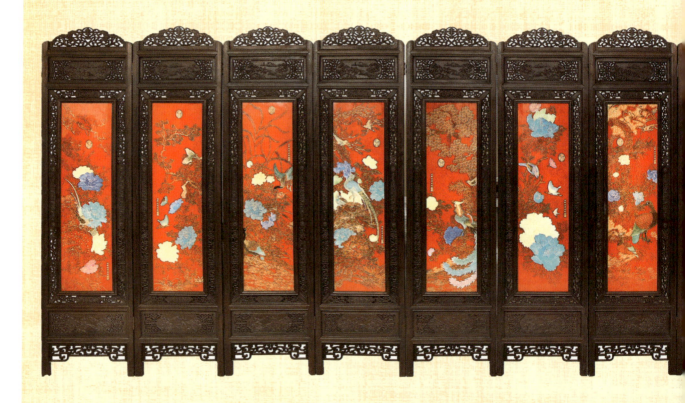

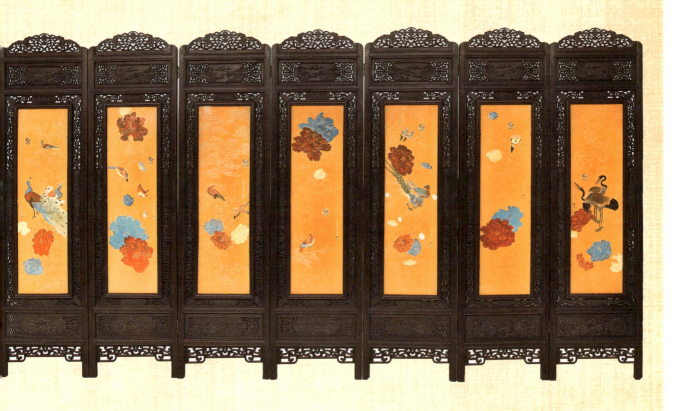
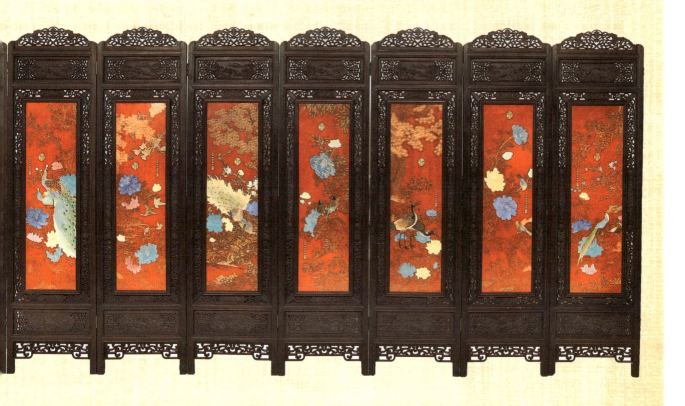

郎世宁绘花鸟瓷板画十五扇双面屏风

204cm×53.5cm×15

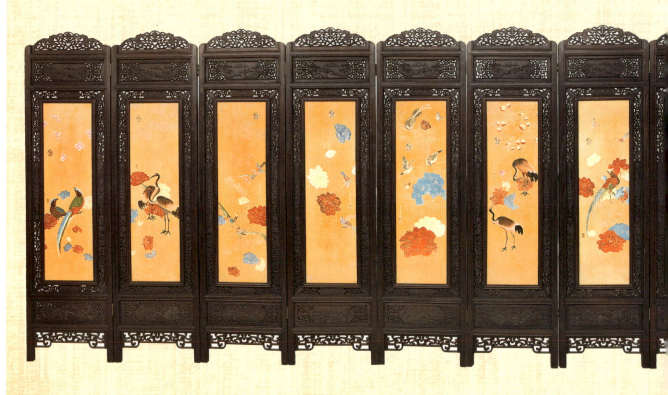
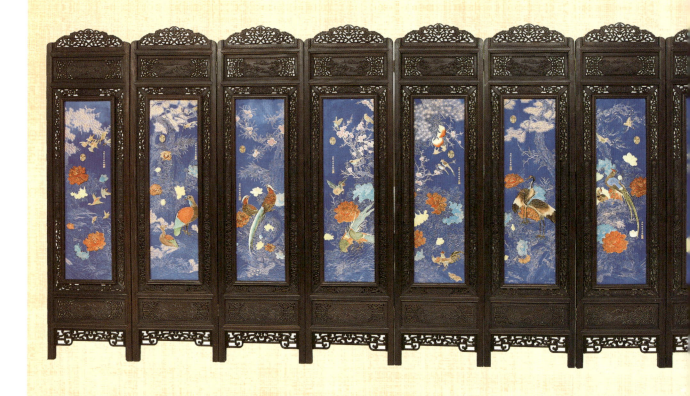

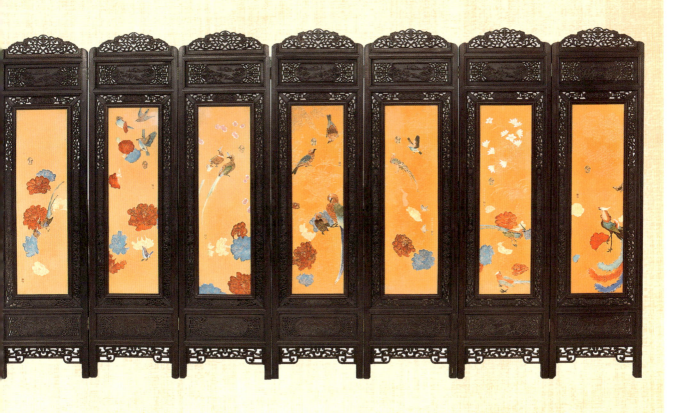
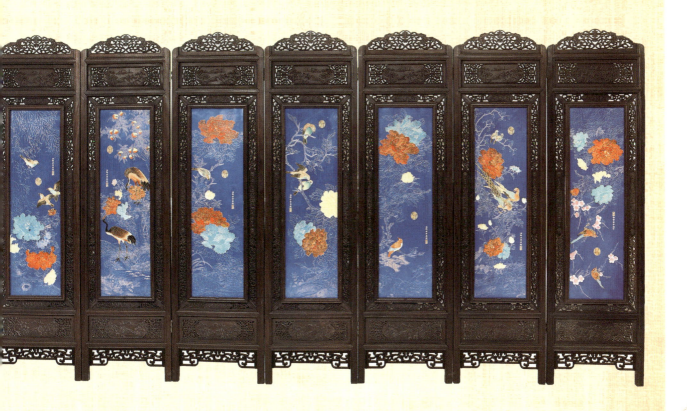

郎世宁绘花鸟瓷板画十五扇双面屏风

204cm × 53.5cm × 15

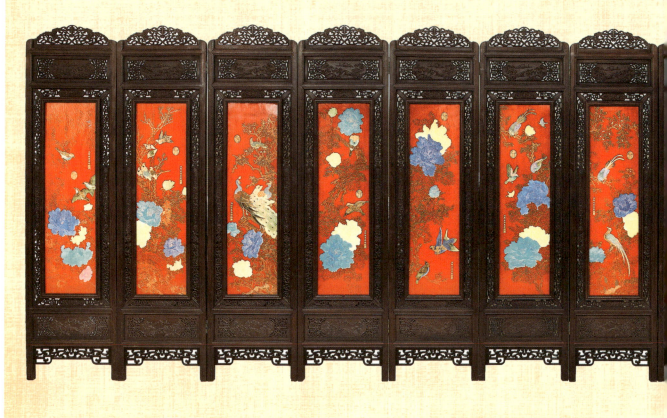

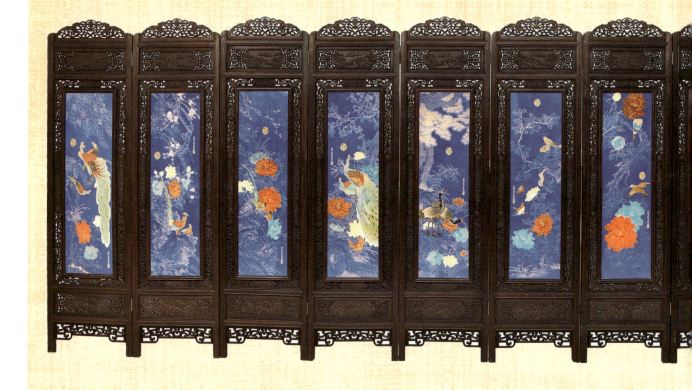

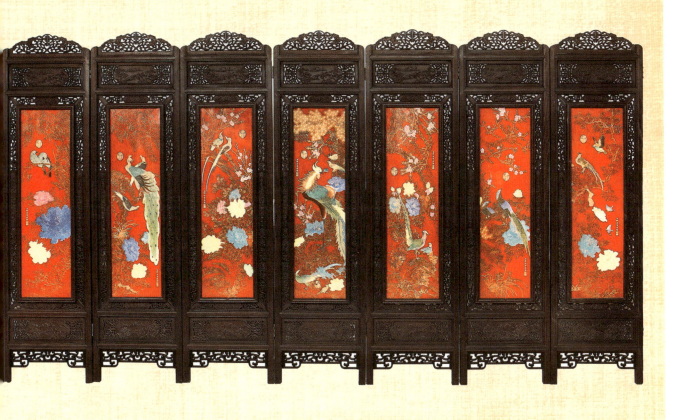

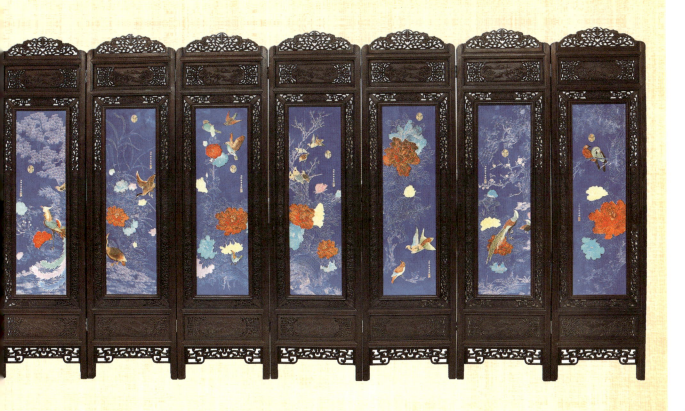

郎世宁绘花鸟瓷板画十五扇双面屏风

204cm × 53.5cm × 15

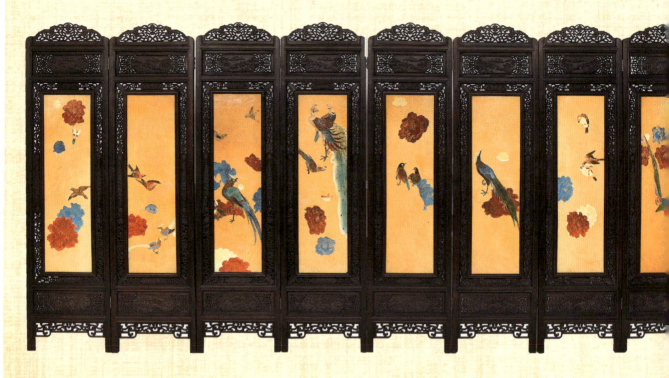
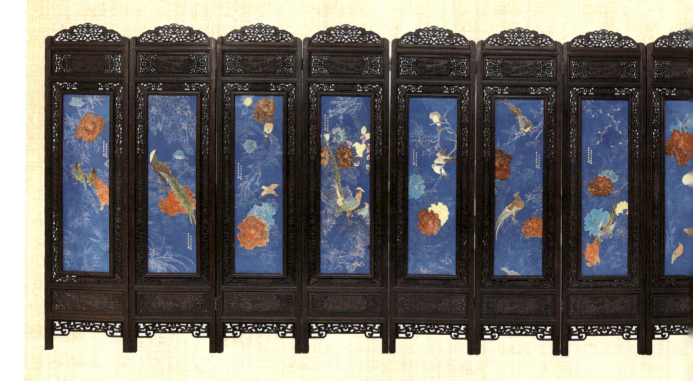

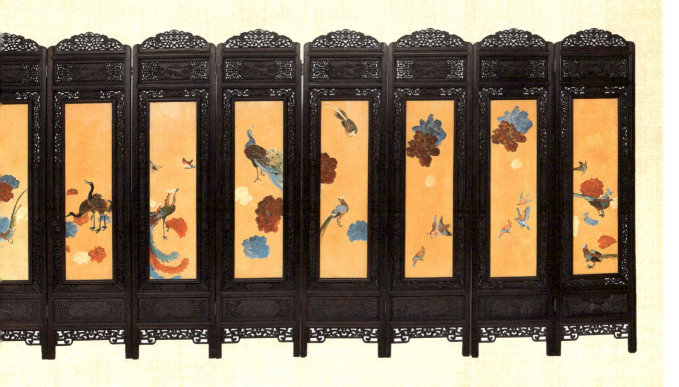

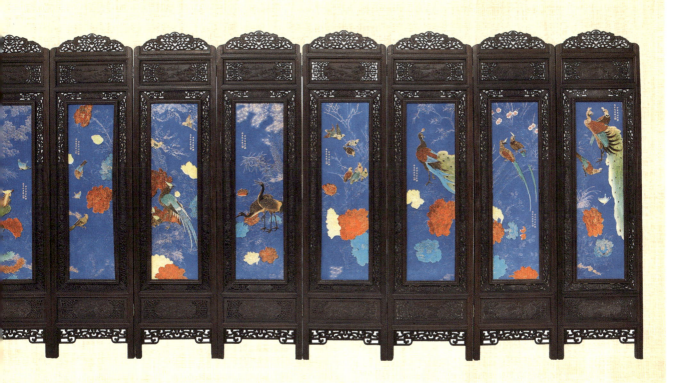

刘雨岑绘花鸟瓷板画十六扇双面屏风

204cm × 53.5cm × 16

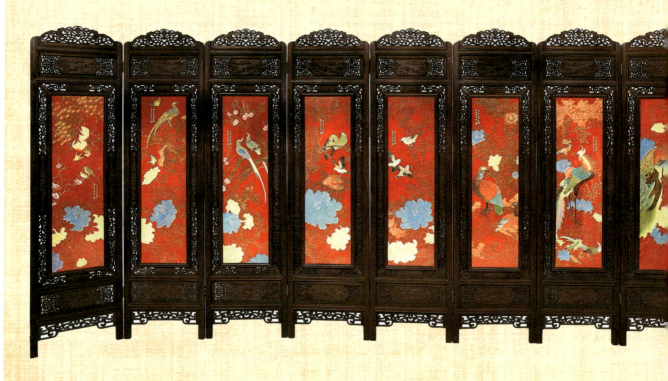

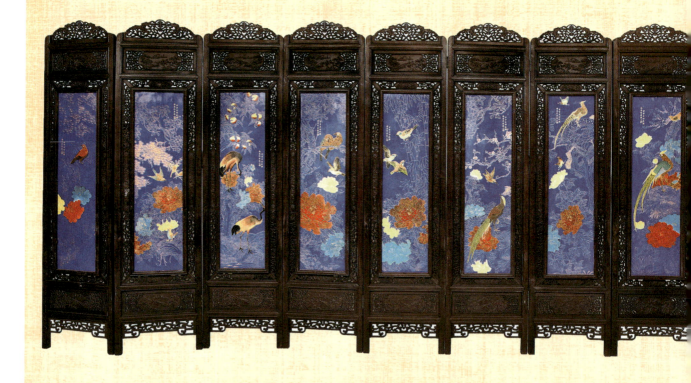

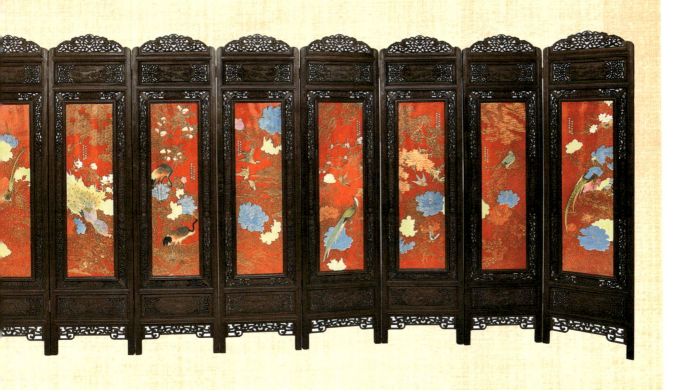

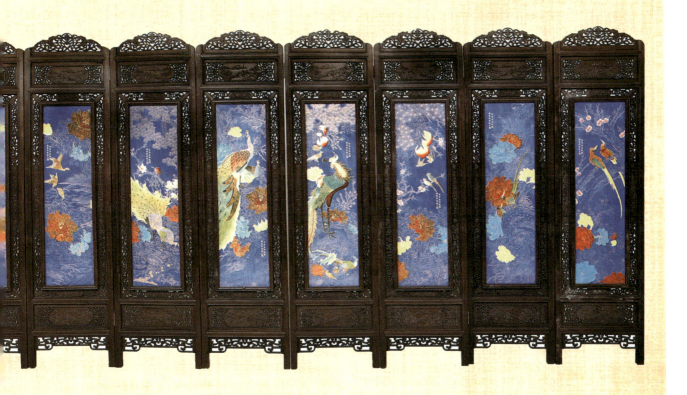

刘雨岑绘花鸟瓷板画十六扇双面屏风

204cm × 53.5cm × 16

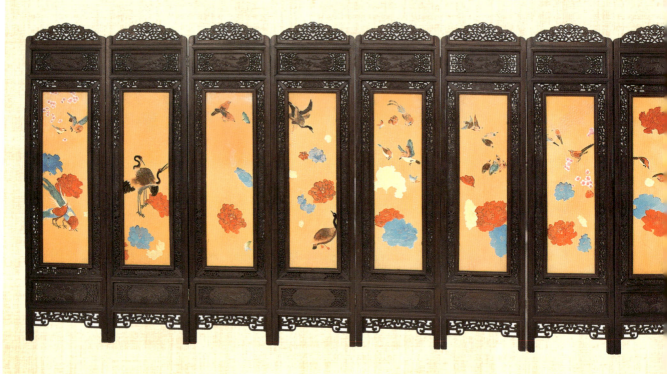
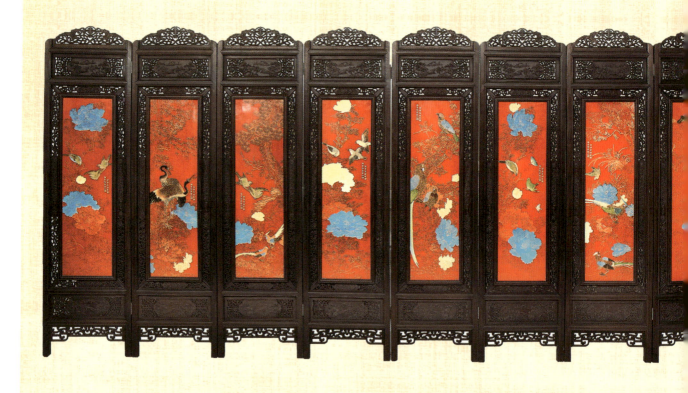

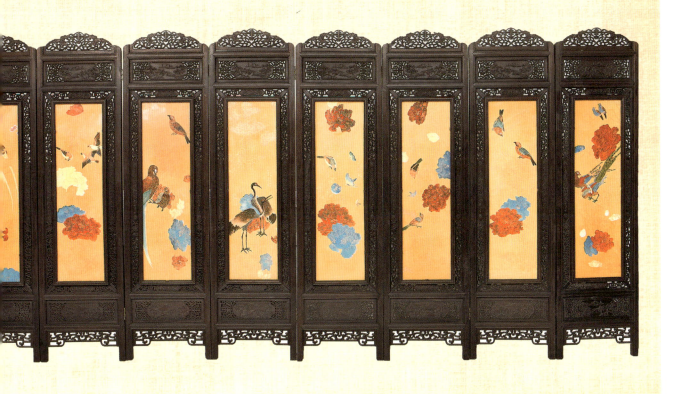
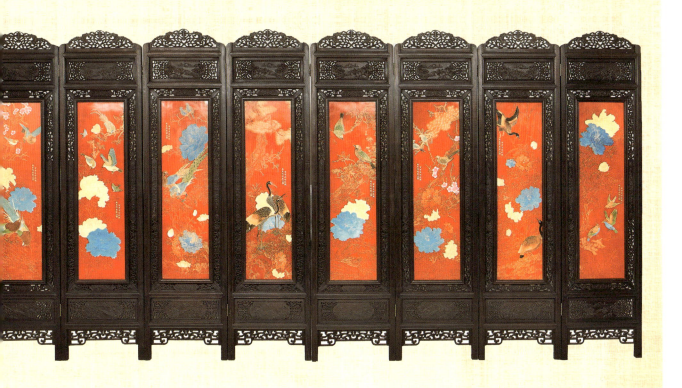

刘雨岑绘花鸟瓷板画十六扇双面屏风

204cm × 53.5cm × 16

插

屏

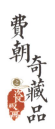

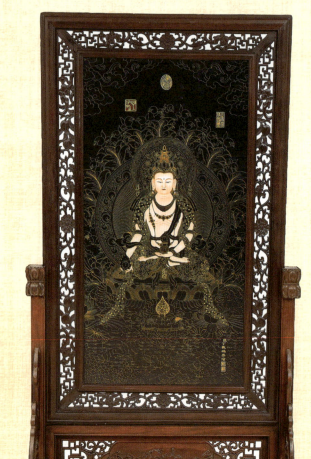

"乾隆御制"药师佛瓷板画插屏
183cm × 92cm

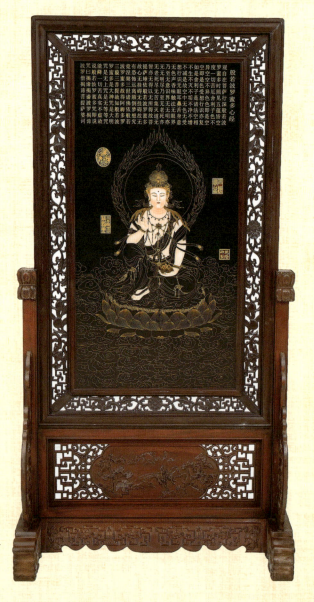

"乾隆御制"观音菩萨瓷板画插屏
183cm × 92cm

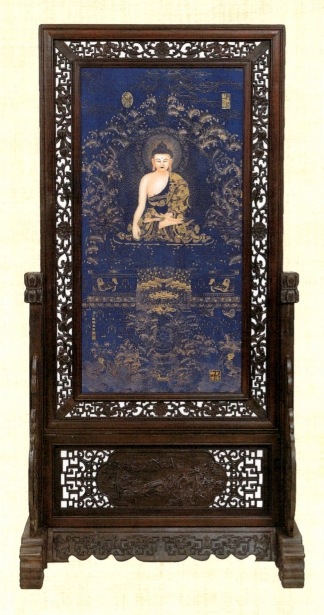

丁观鹏绘释迦牟尼瓷板画插屏
183cm × 95cm

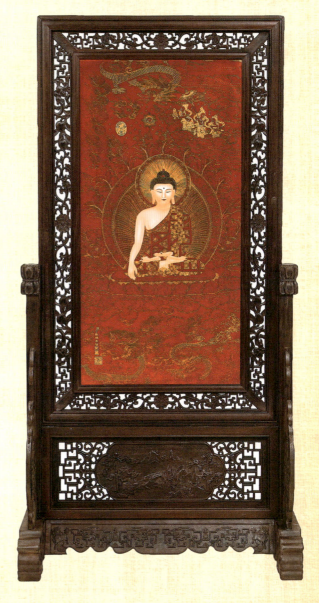

丁观鹏绘释迦牟尼瓷板画插屏
183cm × 95cm

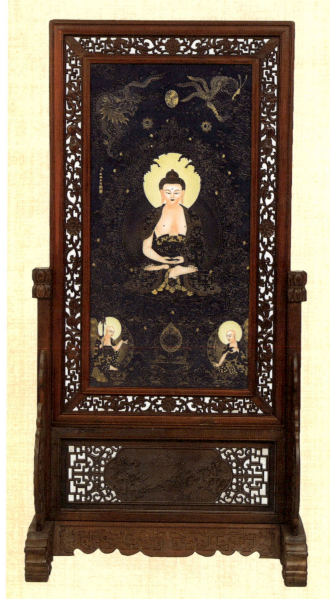

丁观鹏绘释迦牟尼瓷板画插屏

183cm × 95cm

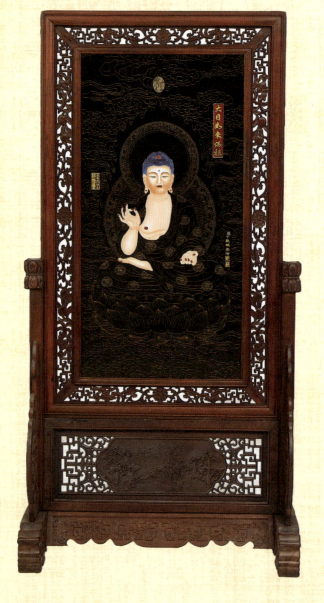

丁观鹏绘大日如来瓷板画插屏

183cm × 92cm

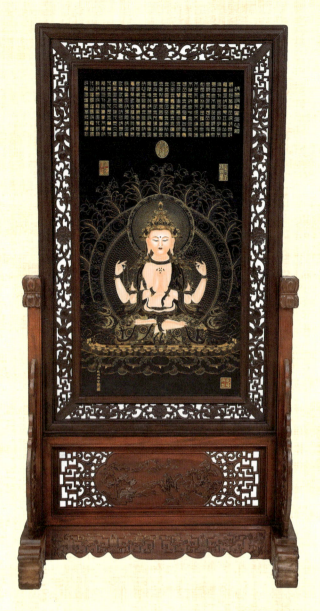

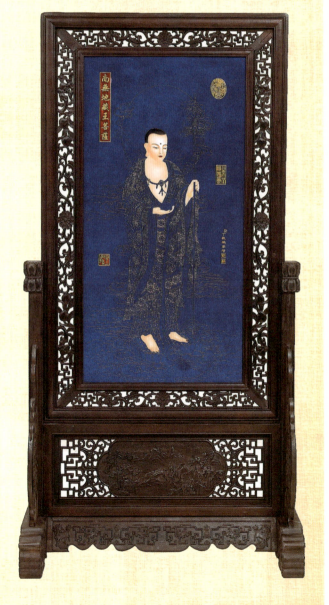

丁观鹏绘四臂观音瓷板画插屏
183cm × 95cm

丁观鹏绘地藏王菩萨瓷板画插屏
183cm × 92cm

费朝奇藏品之瓷板画

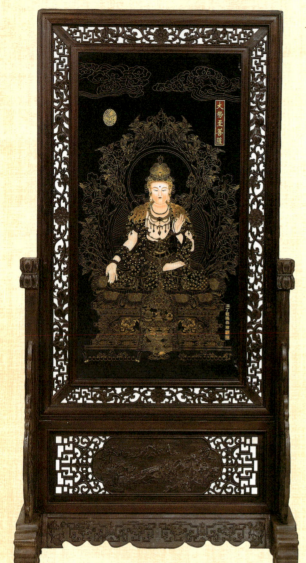

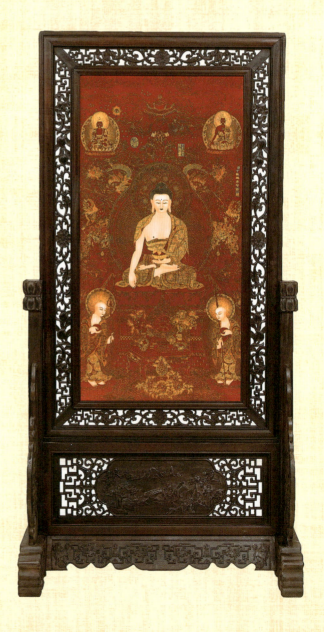

丁观鹏绘大势至菩萨瓷板画插屏

183cm×95cm

丁观鹏绘释迦牟尼瓷板画插屏

183cm×95cm

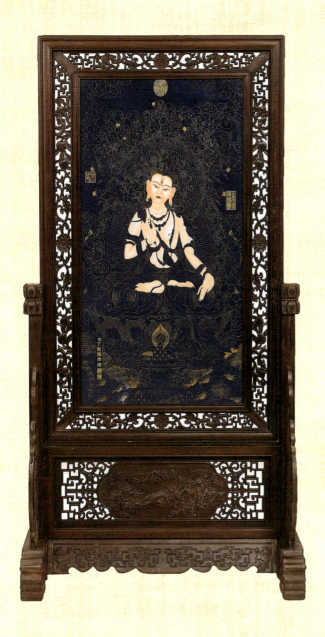

丁观鹏绘吉祥天母瓷板画插屏

183cm × 95cm

丁观鹏绘绿度母瓷板画插屏

183cm × 95cm

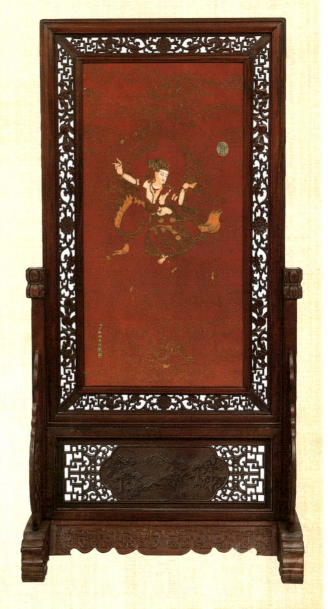

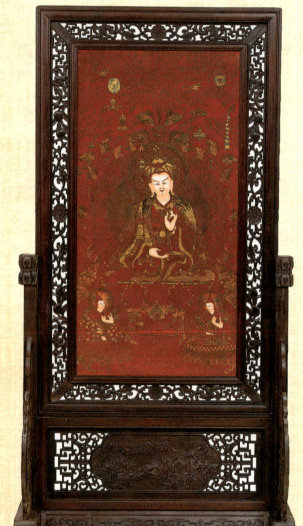

丁观鹏绘莲花生大士瓷板画插屏
183cm × 95cm

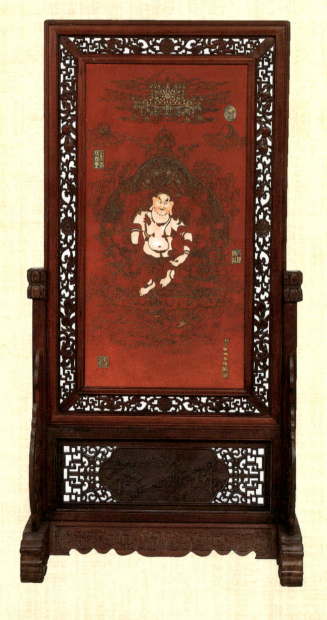

丁观鹏绘红财神瓷板画插屏
183cm × 95cm

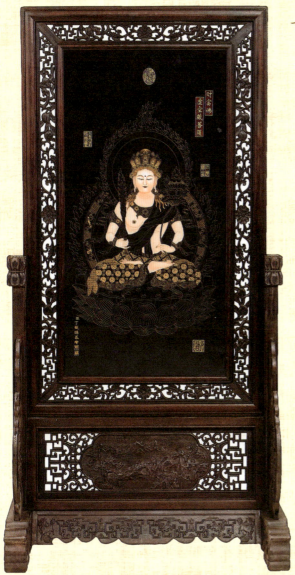

丁观鹏绘虚空藏菩萨瓷板画插屏
183cm × 95cm

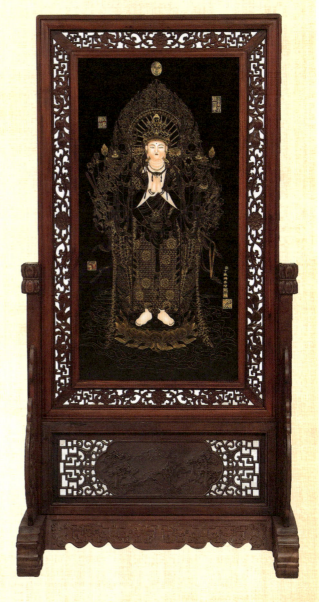

丁观鹏绘观音菩萨瓷板画插屏
183cm × 95cm

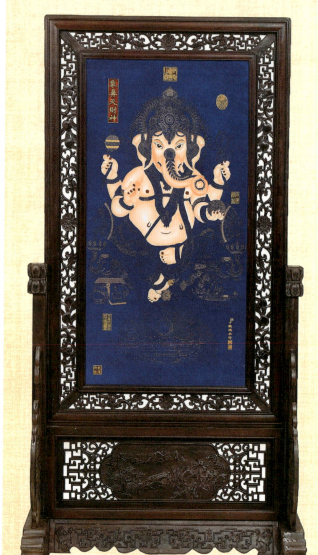

丁观鹏绘象鼻天财神瓷板画插屏
183cm × 95cm

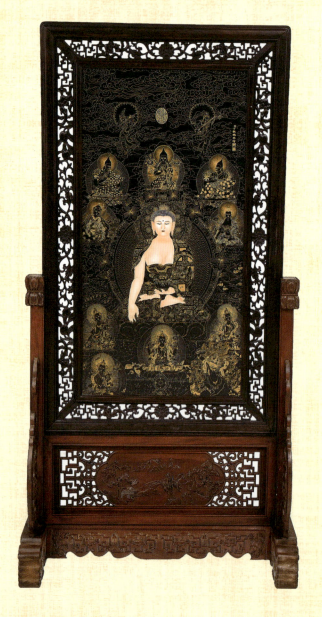

丁观鹏绘释迦牟尼瓷板画插屏
183cm × 95cm

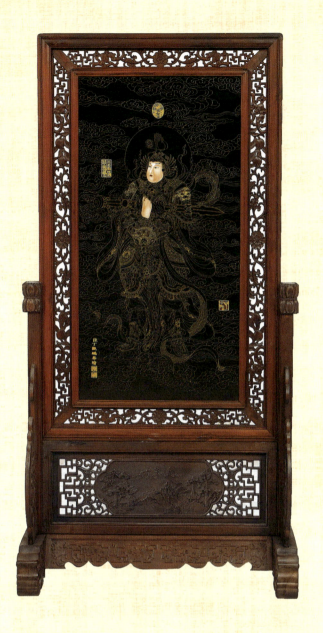

丁观鹏绘韦陀瓷板画插屏
183cm×95cm

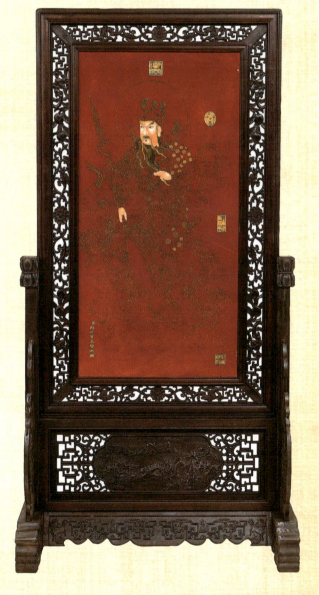

郎世宁绘关公瓷板画插屏
183cm×95cm

费朝奇藏品

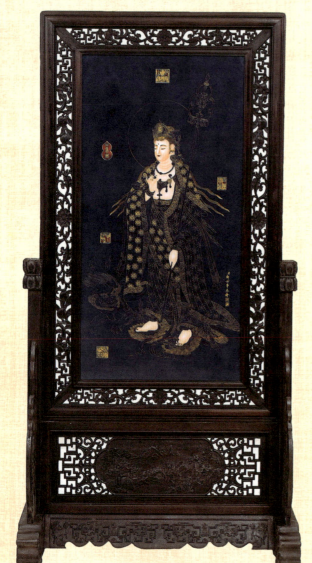

郎世宁绘地藏王菩萨瓷板画插屏
183cm × 95cm

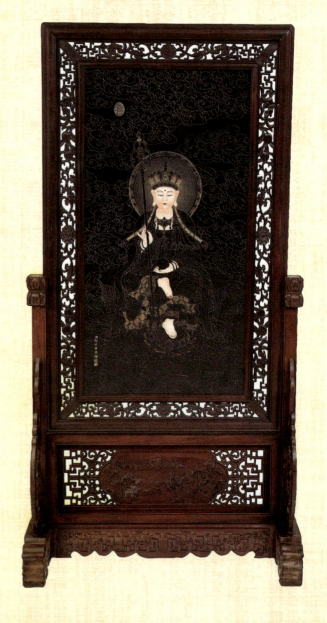

郎世宁绘地藏王菩萨瓷板画插屏
183cm × 95cm

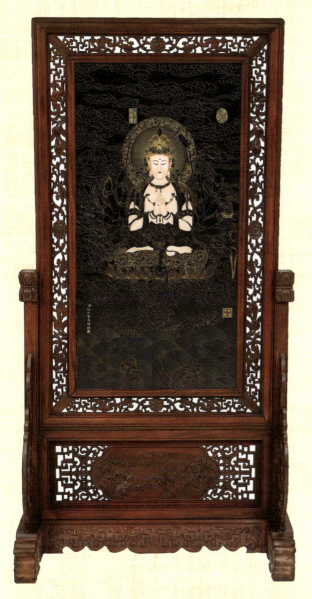

郎世宁绘普贤菩萨瓷板画插屏

183cm×95cm

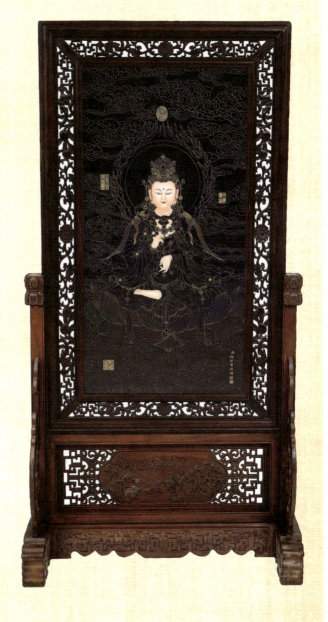

郎世宁绘大日如来瓷板画插屏

183cm×95cm

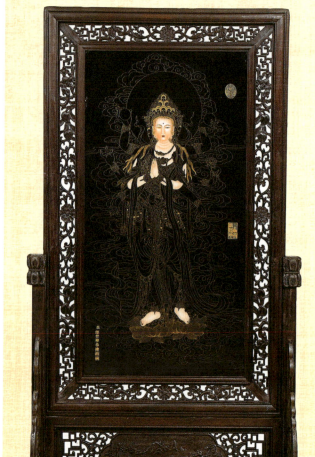

郎世宁绘菩萨瓷板画插屏
183cm×95cm

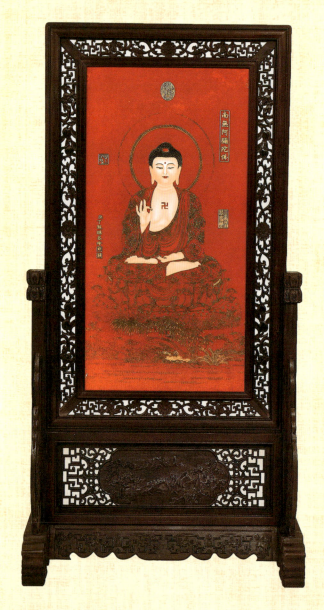

丁观鹏绘阿弥陀佛瓷板画插屏
183cm×95cm

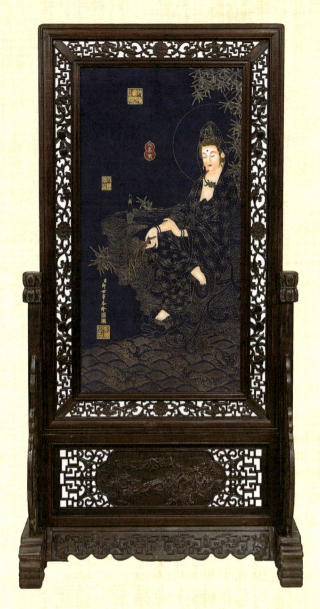

郎世宁绘观音菩萨瓷板画插屏
183cm×95cm

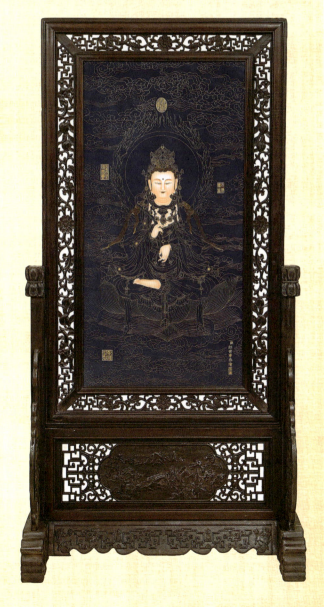

郎世宁绘观音菩萨瓷板画插屏
183cm×95cm

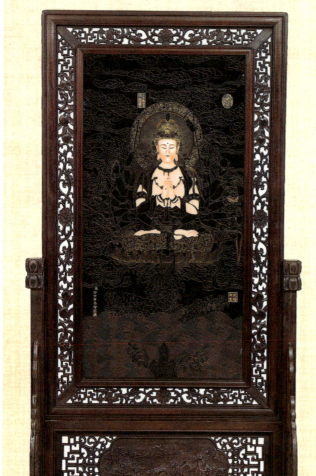

郎世宁绘观音菩萨瓷板画插屏

183cm×95cm

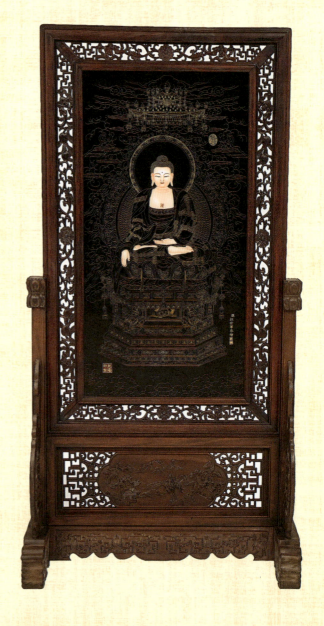

郎世宁绘释迦牟尼瓷板画插屏

183cm×95cm

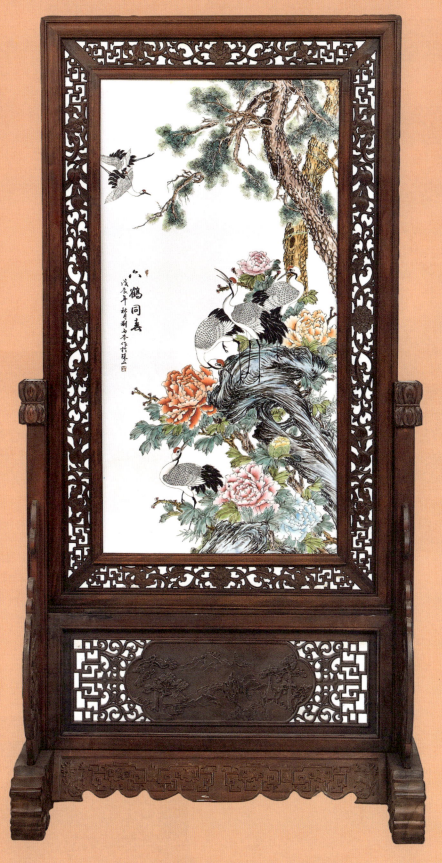

刘雨岑绘六鹤同春瓷板画插屏

183cm × 95cm

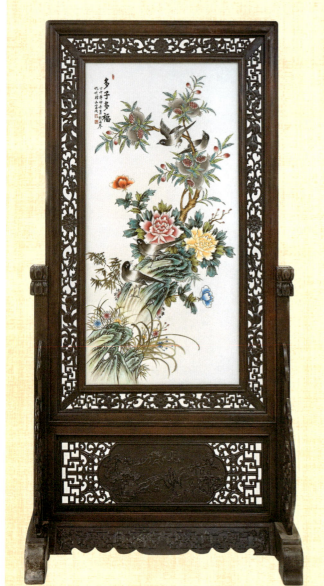

刘雨岑绘多子多福瓷板画插屏

183cm × 92cm

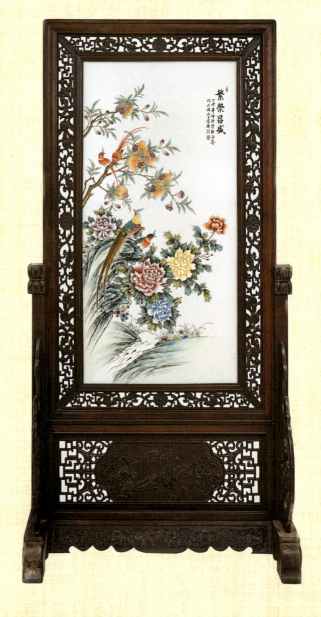

刘雨岑绘繁荣昌盛瓷板画插屏

183cm × 92cm

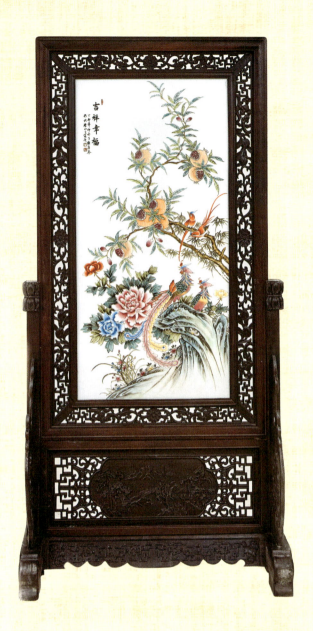

刘雨岑绘吉祥幸福瓷板画插屏

183cm×92cm

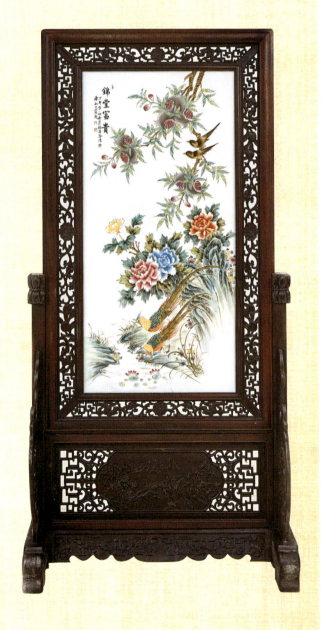

刘雨岑绘锦堂富贵瓷板画插屏

183cm×92cm

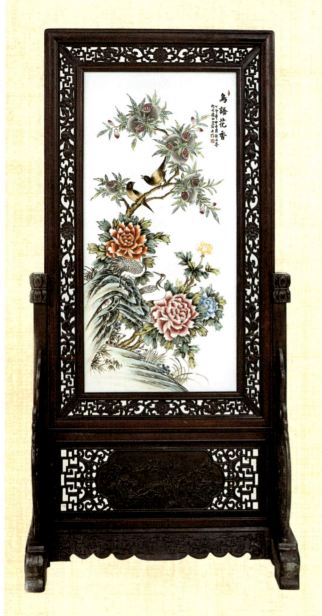

刘雨岑绘鸟语花香瓷板画插屏
183cm×92cm

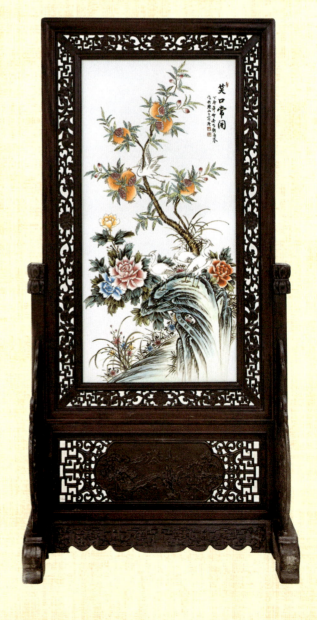

刘雨岑绘笑口常开瓷板画插屏
183cm×92cm

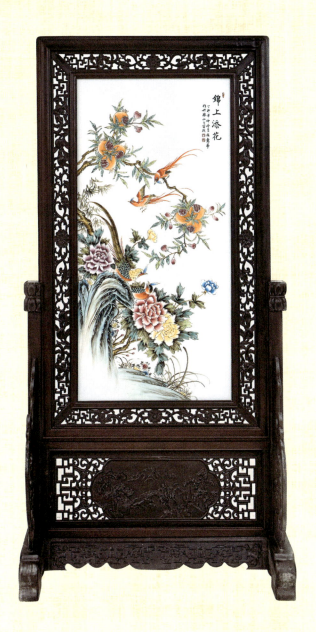

程意亭绘祥凤来仪瓷板画插屏

183cm × 95cm

程意亭绘锦上添花瓷板画插屏

183cm × 92cm

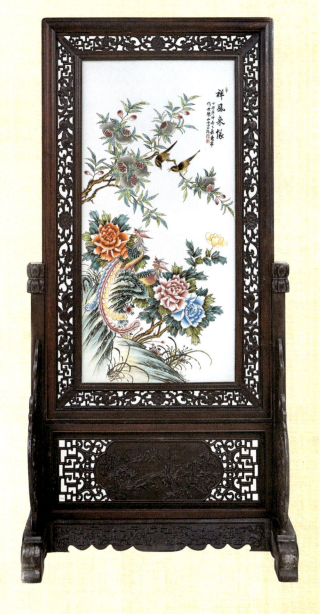

费朝奇藏品之瓷板画

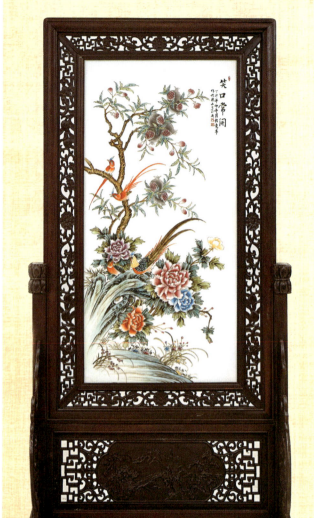

程意亭绘笑口常开瓷板画插屏
183cm × 95cm

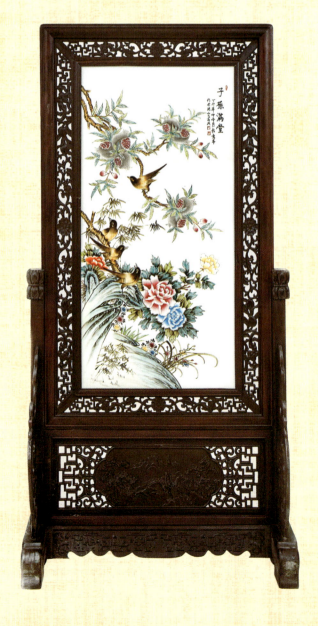

程意亭绘子孙满堂瓷板画插屏
183cm × 95cm

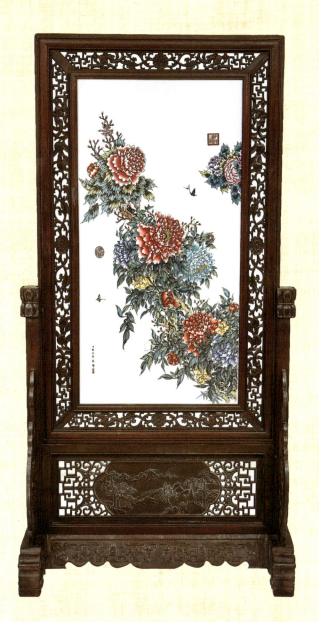

郎世宁绘牡丹花鸟瓷板画插屏
183cm×95cm

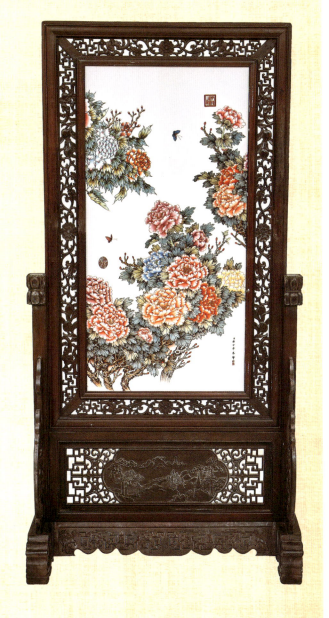

郎世宁绘牡丹花鸟瓷板画插屏
183cm×95cm

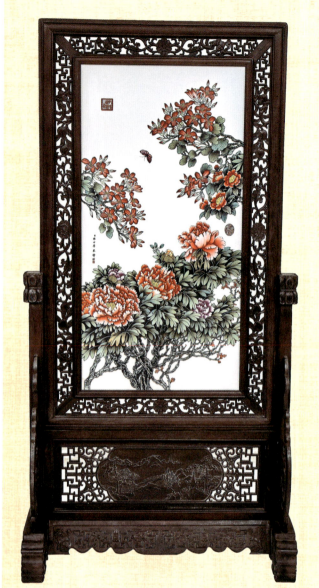

郎世宁绘牡丹花鸟瓷板画插屏
183cm × 95cm

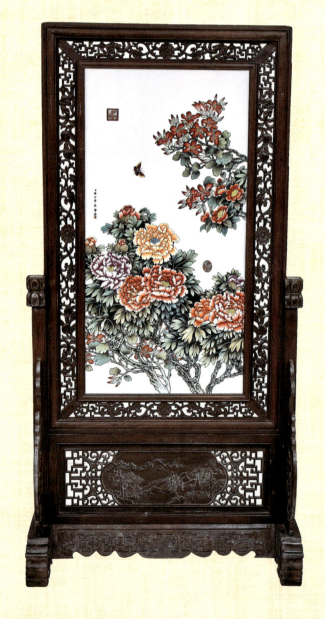

郎世宁绘牡丹花鸟瓷板画插屏
183cm × 95cm

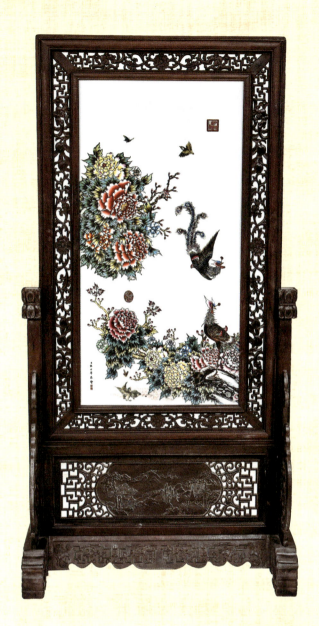

郎世宁绘牡丹花鸟瓷板画插屏
183cm × 95cm

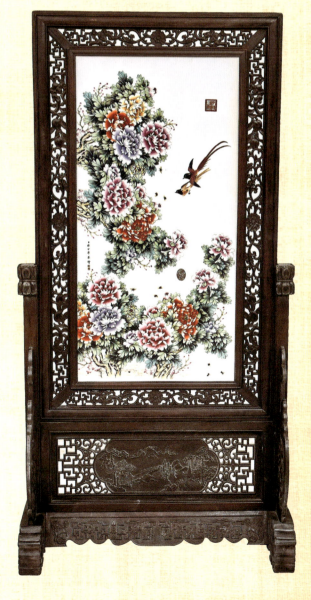

郎世宁绘牡丹花鸟瓷板画插屏
183cm × 95cm

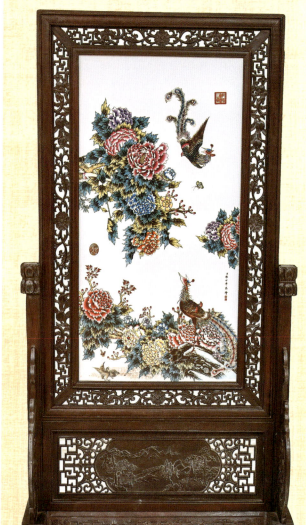

郎世宁绘牡丹花鸟瓷板画插屏
183cm×95cm

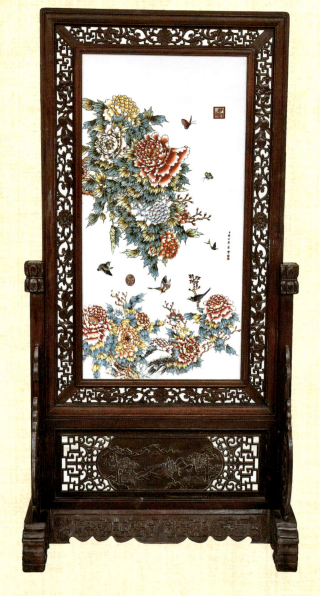

郎世宁绘牡丹花鸟瓷板画插屏
183cm×95cm

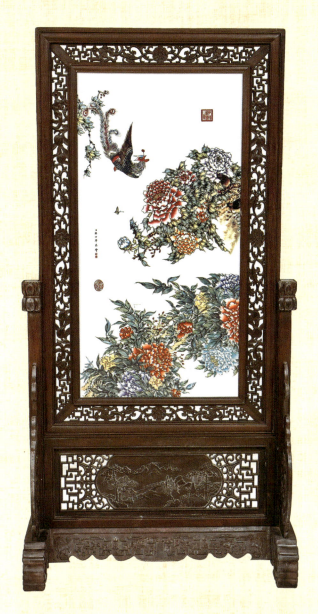

郎世宁绘牡丹花鸟瓷板画插屏
183cm×95cm

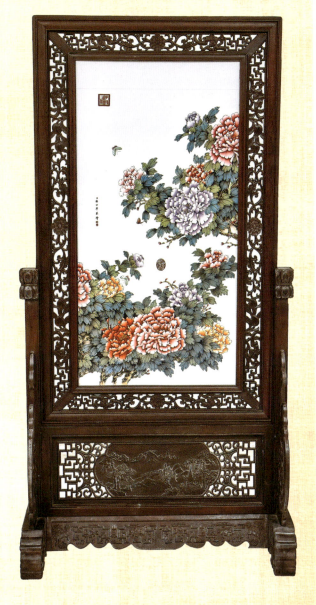

郎世宁绘牡丹花鸟瓷板画插屏
183cm×95cm

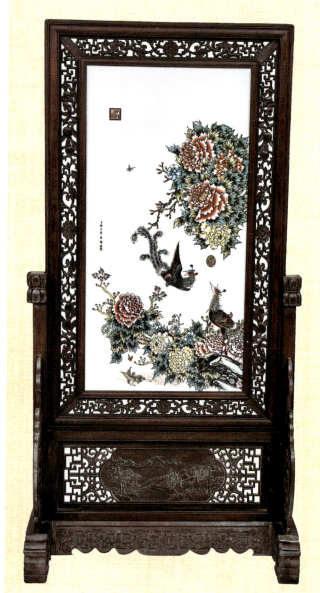

郎世宁绘牡丹花鸟瓷板画插屏
183cm × 95cm

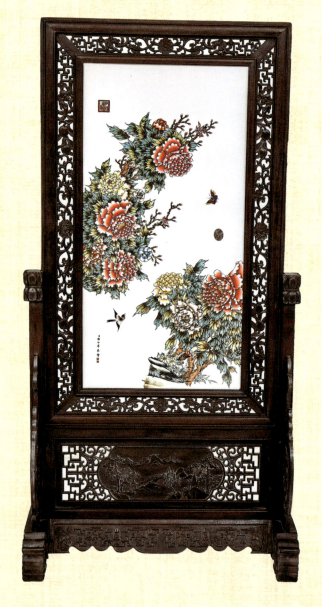

郎世宁绘牡丹花鸟瓷板画插屏
183cm × 95cm

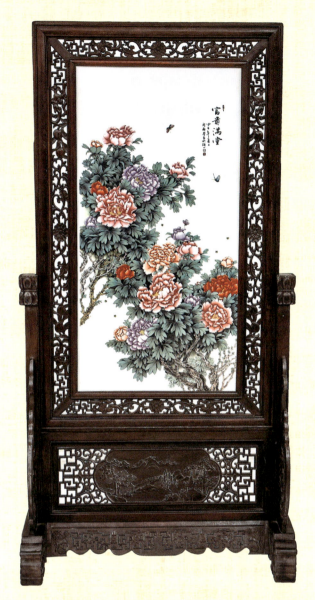

郎世宁绘牡丹花鸟瓷板画插屏
183cm × 95cm

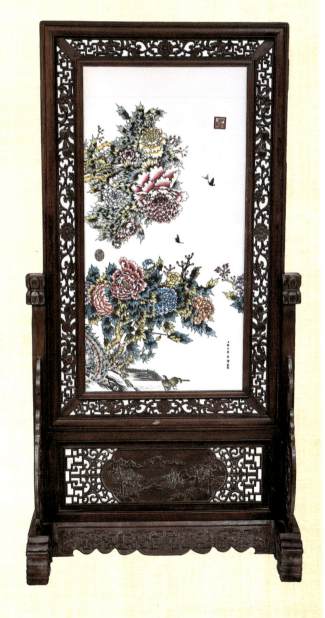

郎世宁绘牡丹花鸟瓷板画插屏
183cm × 95cm

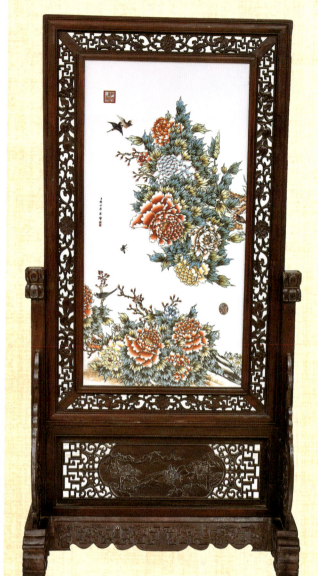

郎世宁绘牡丹花鸟瓷板画插屏
183cm×95cm

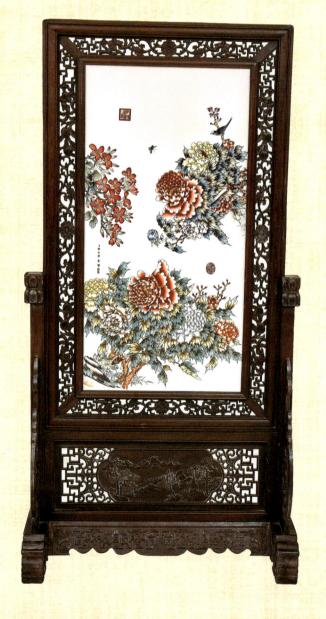

郎世宁绘牡丹花鸟瓷板画插屏
183cm×95cm

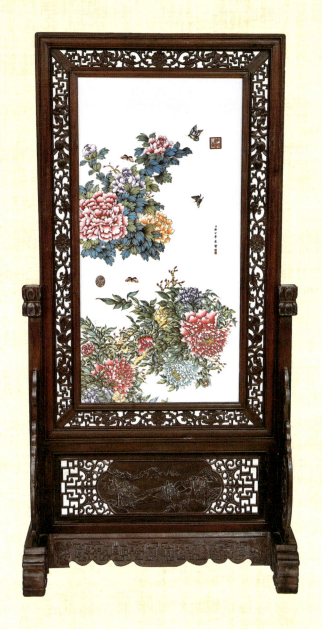

郎世宁绘牡丹花鸟瓷板画插屏
183cm × 95cm

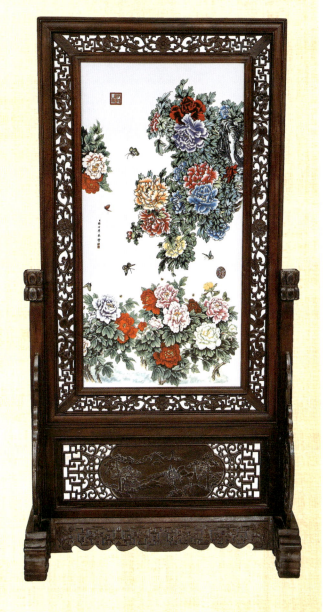

郎世宁绘牡丹花鸟瓷板画插屏
183cm × 95cm

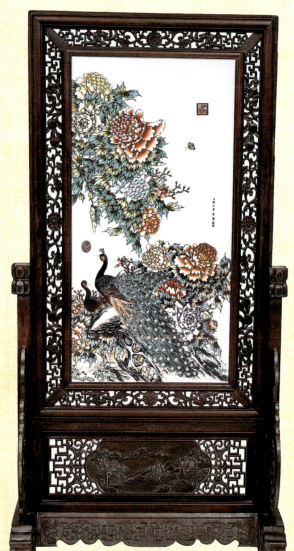

郎世宁绘牡丹花鸟瓷板画插屏
183cm×95cm

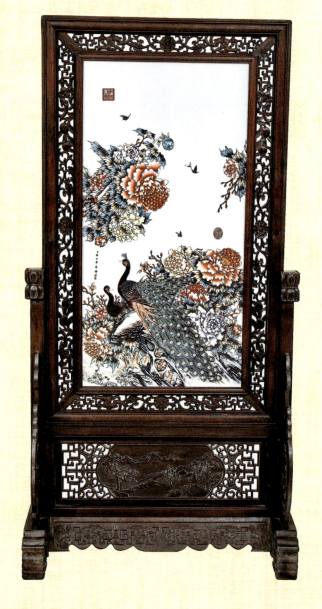

郎世宁绘牡丹花鸟瓷板画插屏
183cm×95cm

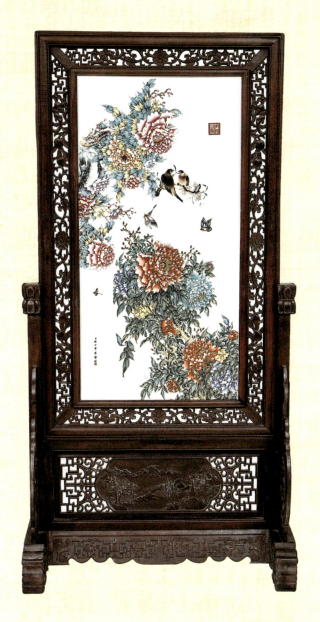

郎世宁绘牡丹花鸟瓷板画插屏
183cm×95cm

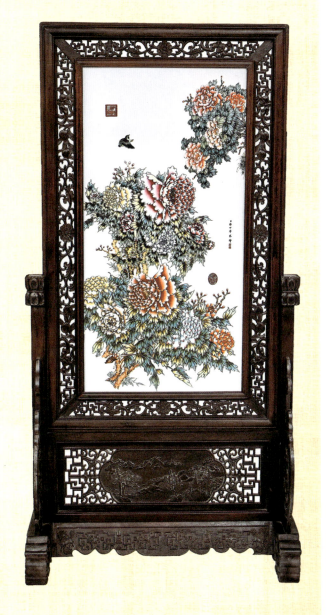

郎世宁绘牡丹花鸟瓷板画插屏
183cm×95cm

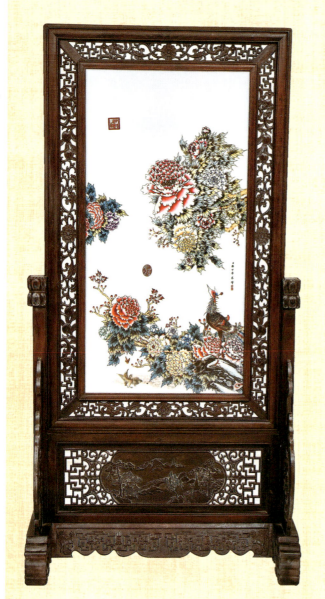

郎世宁绘牡丹花鸟瓷板画插屏

183cm × 95cm

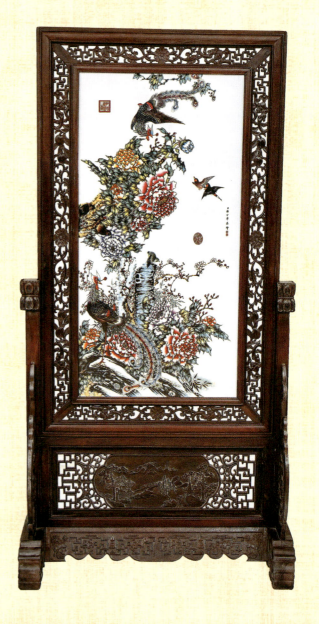

郎世宁绘牡丹花鸟瓷板画插屏

183cm × 95cm

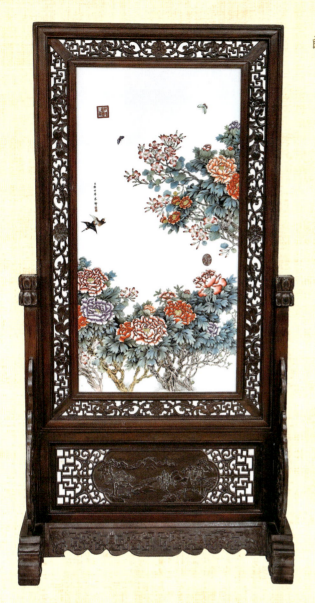

郎世宁绘牡丹花鸟瓷板画插屏

183cm×95cm

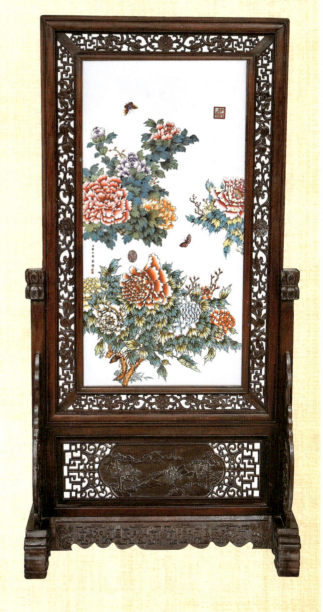

郎世宁绘牡丹花鸟瓷板画插屏

183cm×95cm

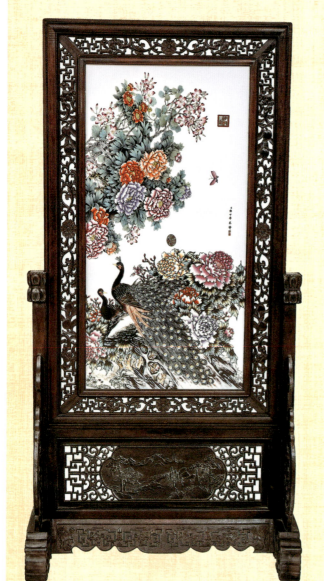

郎世宁绘牡丹花鸟瓷板画插屏
183cm×95cm

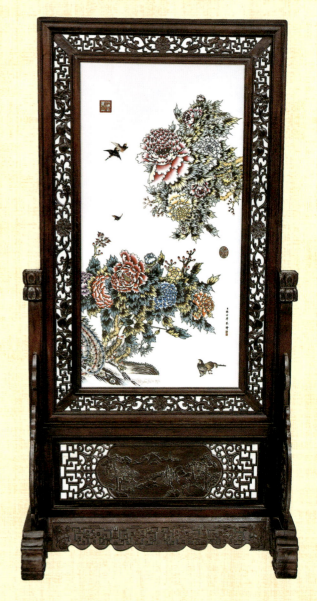

郎世宁绘牡丹花鸟瓷板画插屏
183cm×95cm

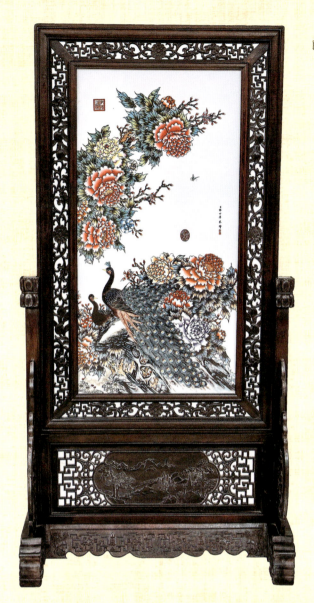

郎世宁绘牡丹花鸟瓷板画插屏
183cm×95cm

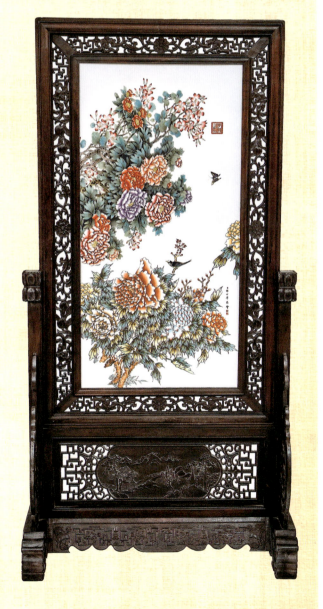

郎世宁绘牡丹花鸟瓷板画插屏
183cm×95cm

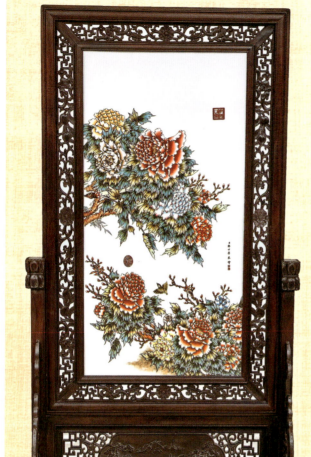

郎世宁绘牡丹花鸟瓷板画插屏
183cm × 95cm

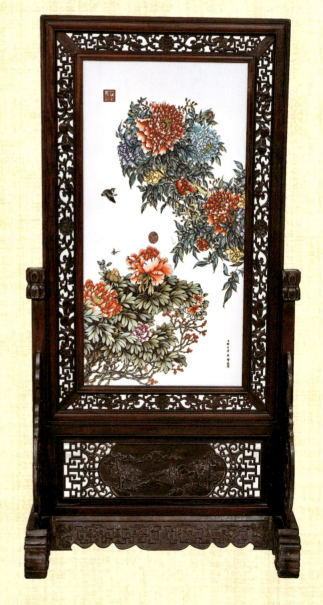

郎世宁绘牡丹花鸟瓷板画插屏
183cm × 95cm

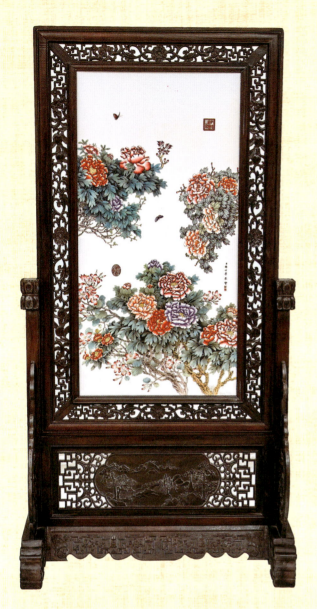

郎世宁绘牡丹花鸟瓷板画插屏

183cm × 95cm

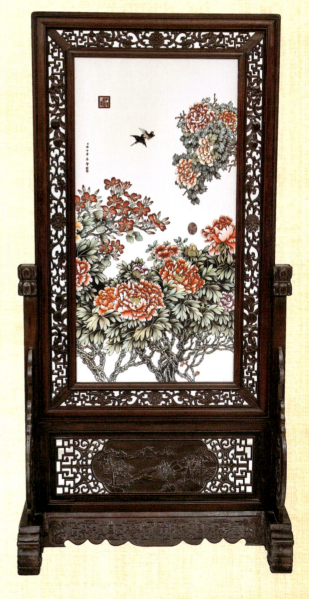

郎世宁绘牡丹花鸟瓷板画插屏

183cm × 95cm

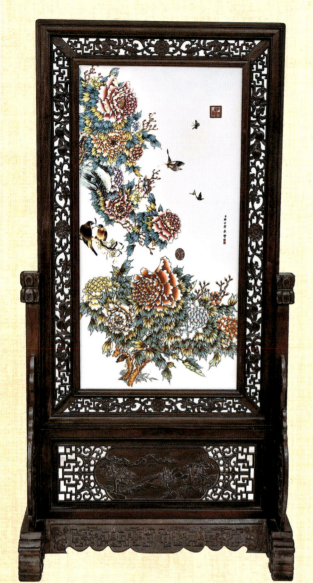

郎世宁绘牡丹花鸟瓷板画插屏

183cm × 95cm

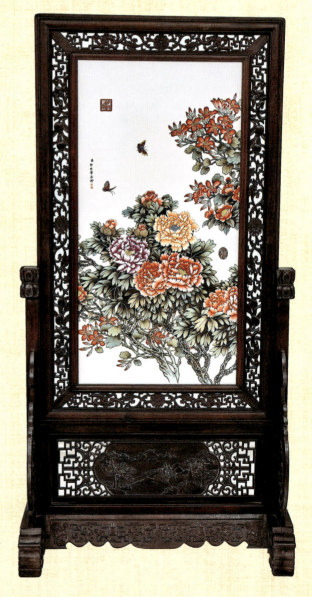

郎世宁绘牡丹花鸟瓷板画插屏

183cm × 95cm

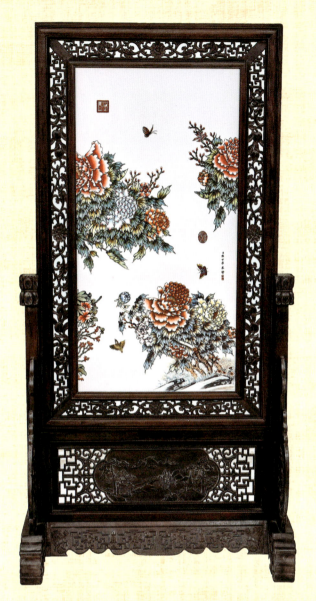

郎世宁绘牡丹花鸟瓷板画插屏

183cm × 95cm

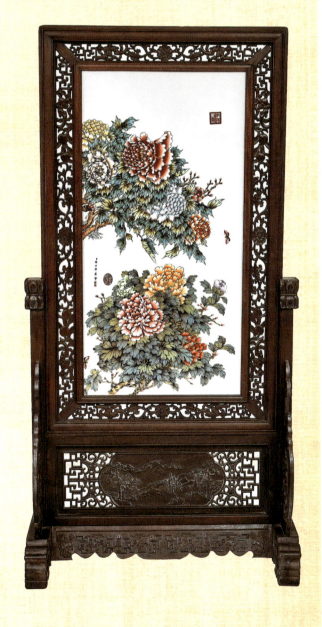

郎世宁绘牡丹花鸟瓷板画插屏

183cm × 95cm

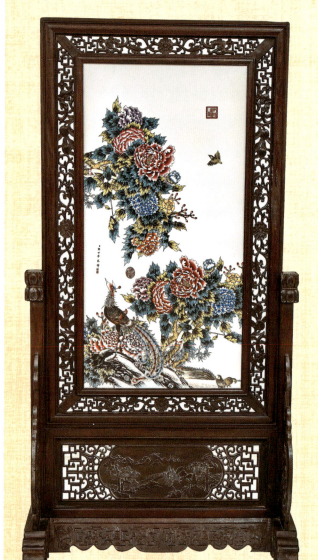

郎世宁绘牡丹花鸟瓷板画插屏
183cm × 95cm

郎世宁绘牡丹花鸟瓷板画插屏
183cm × 95cm

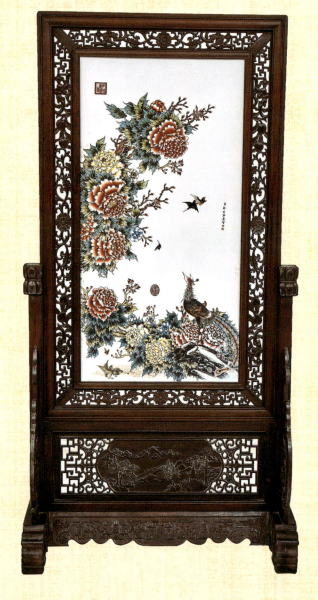

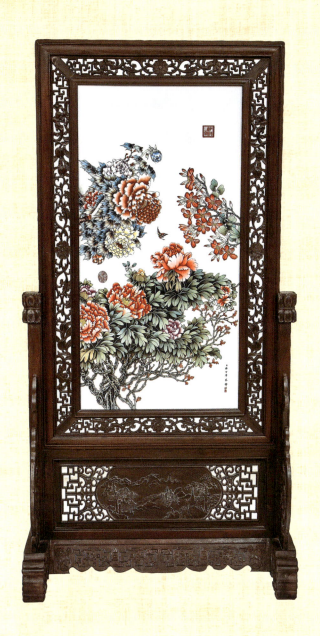

郎世宁绘牡丹花鸟瓷板画插屏
183cm×95cm

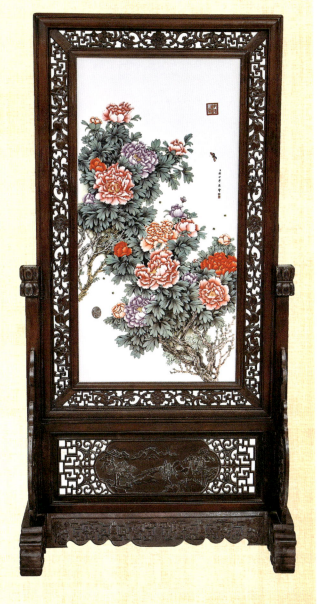

郎世宁绘牡丹花鸟瓷板画插屏
183cm×95cm

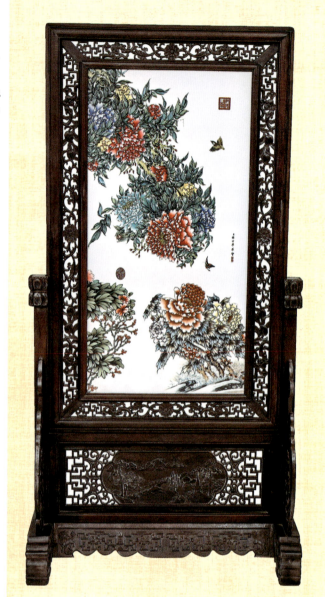

郎世宁绘牡丹花鸟瓷板画插屏
183cm×95cm

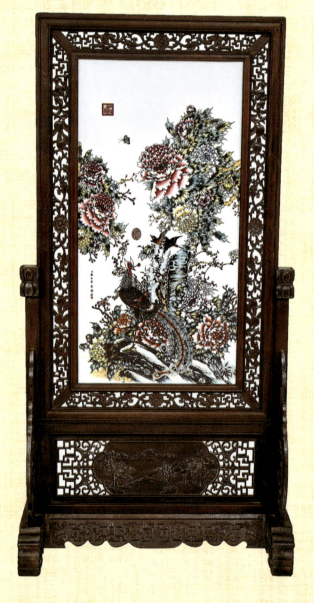

郎世宁绘牡丹花鸟瓷板画插屏
183cm×95cm

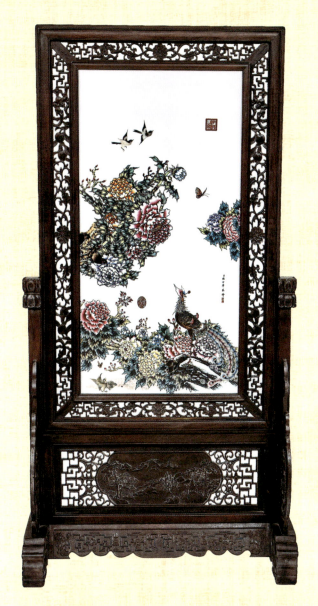

郎世宁绘牡丹花鸟瓷板画插屏
183cm×95cm

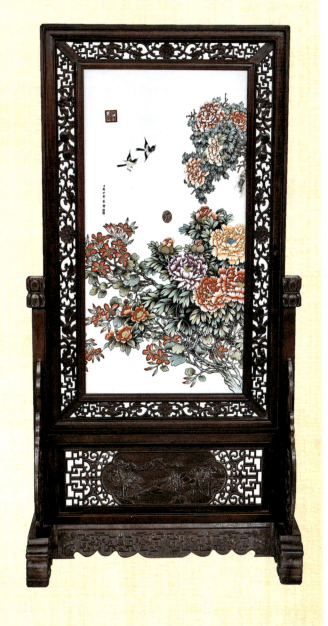

郎世宁绘牡丹花鸟瓷板画插屏
183cm×95cm

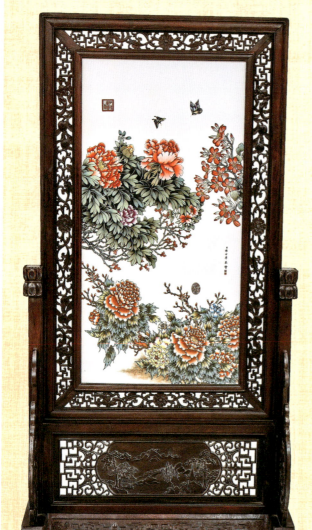

郎世宁绘牡丹花鸟瓷板画插屏
183cm × 95cm

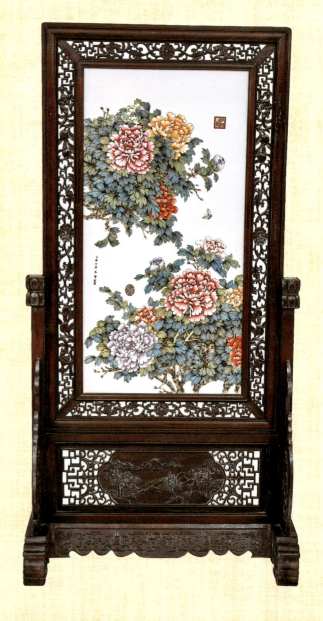

郎世宁绘牡丹花鸟瓷板画插屏
183cm × 95cm

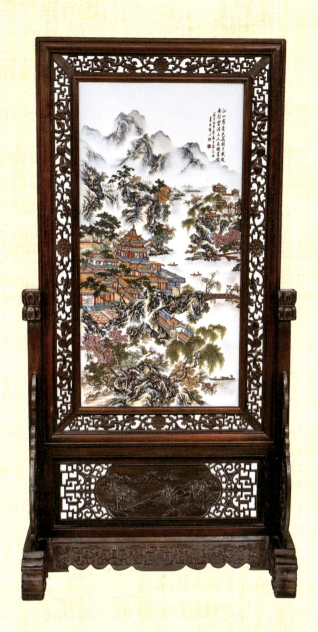

张志汤绘山水瓷板画插屏
183cm×95cm

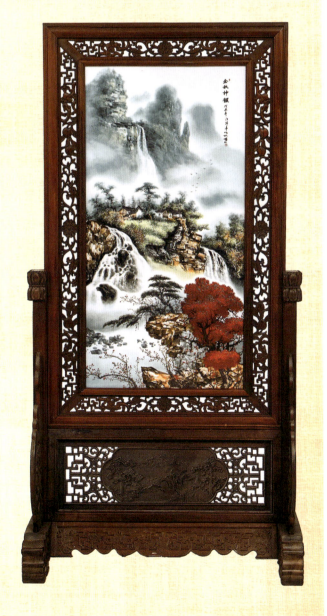

汪野亭绘金秋神韵瓷板画插屏
183cm×95cm

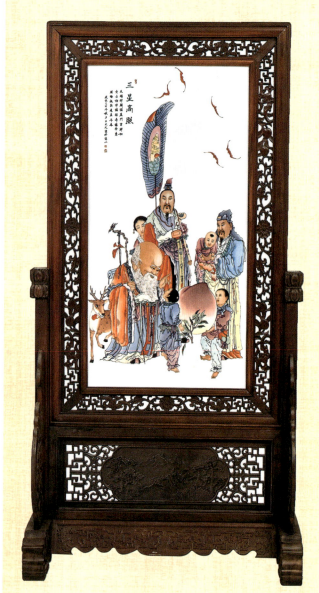

王大凡绘三星高照瓷板画插屏
183cm×95cm

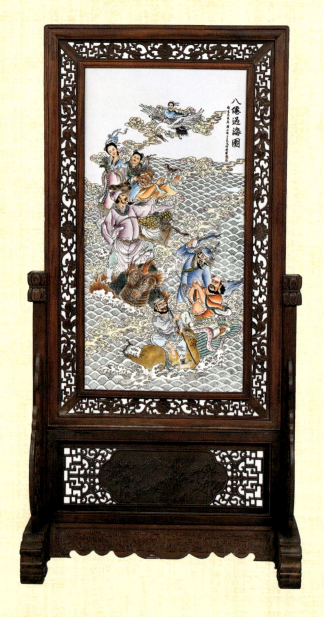

王大凡绘八仙过海瓷板画插屏
183cm×95cm

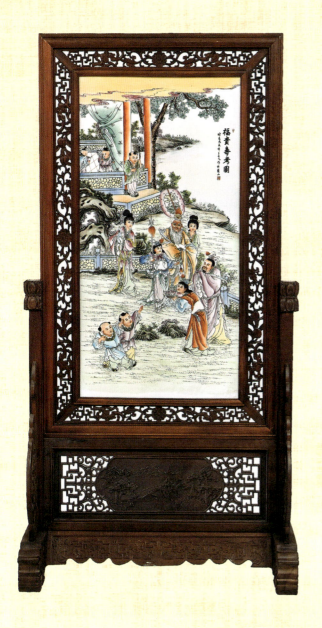

王大凡绘富贵寿考图瓷板画插屏
183cm × 95cm

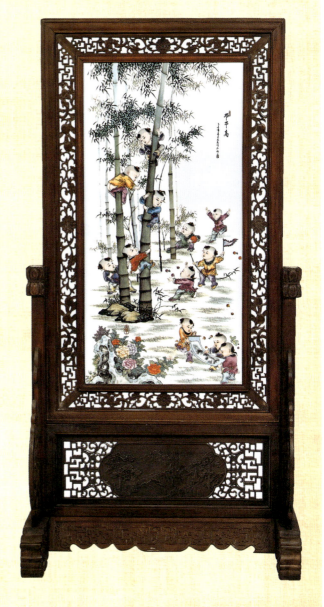

王大凡绘节节高瓷板画插屏
183cm × 95cm

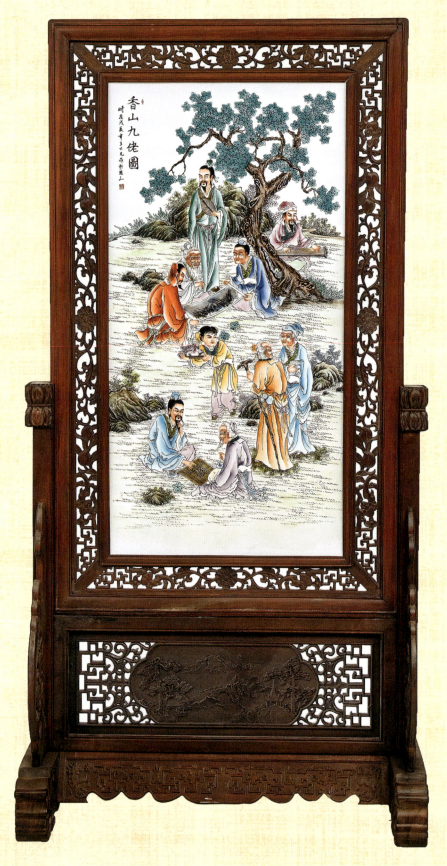

王大凡绘香山九老瓷板画插屏

183cm × 95cm

贰

桂

屏

郎世宁绘历代皇帝瓷板画像

费朝奇先生收藏历代皇帝瓷板画共九十九件，包括从秦始皇至清宣统九十九位帝王的画像。千古一帝「秦始皇」豪气冲天、威武霸气；「运筹帷幄」汉高祖，知人善用，宽仁爱人；「有道明君」唐太宗，柔情侠骨，英俊勇武……历朝历代帝王画像，技法精妙，工笔细腻，惟妙惟肖，形神兼备，幅幅展现出不同朝代、不同背景下帝王的性格特点；件件体现出绘者高超的绘画技法和独特的艺术表现。

注：郎世宁历代皇帝瓷板画像尺寸均为 93cm×52cm。

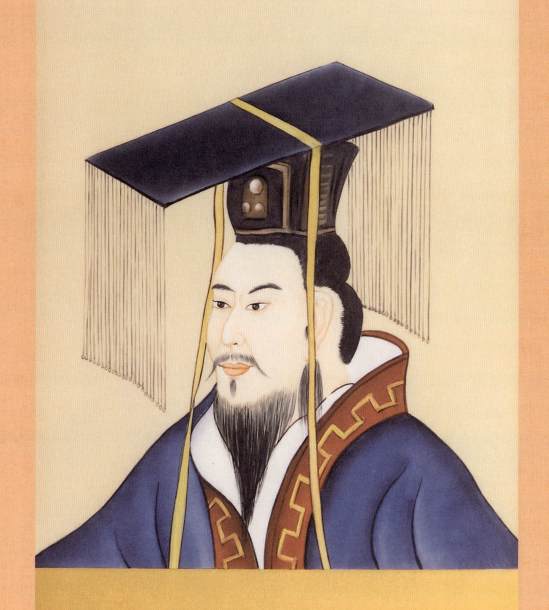

秦始皇

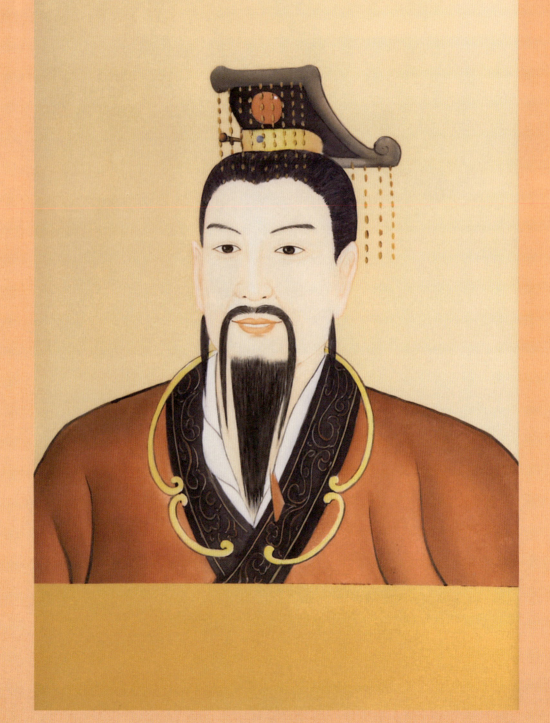

汉高祖

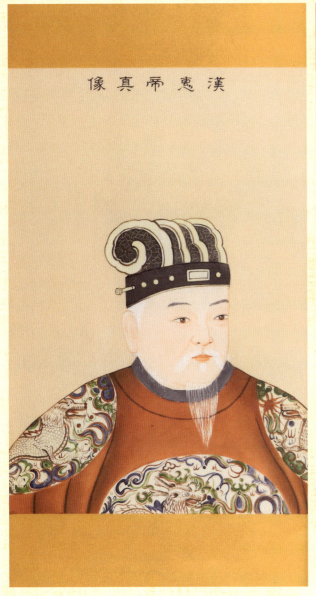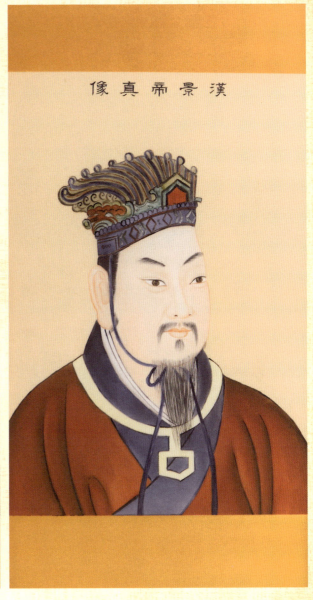

汉惠帝　　　　　　　汉景帝

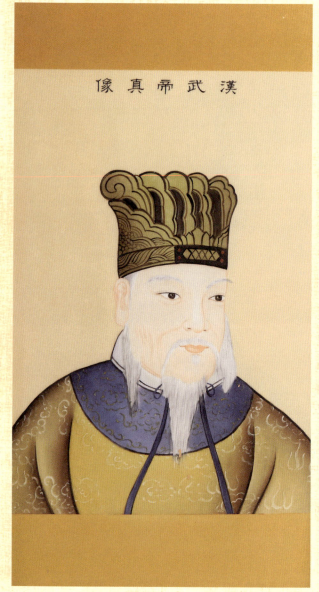

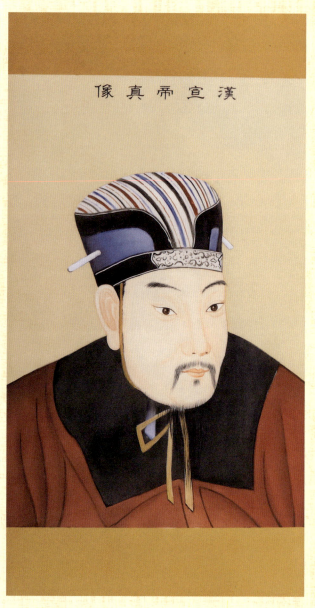

汉武帝　　　　　　　　汉宣帝

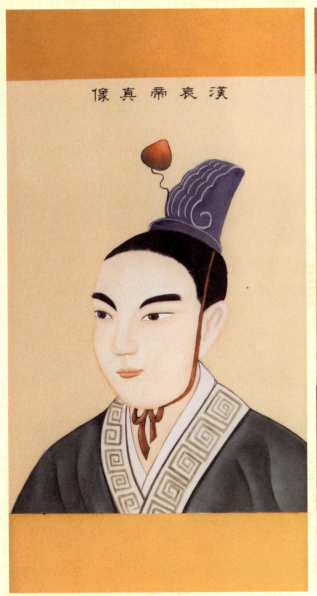

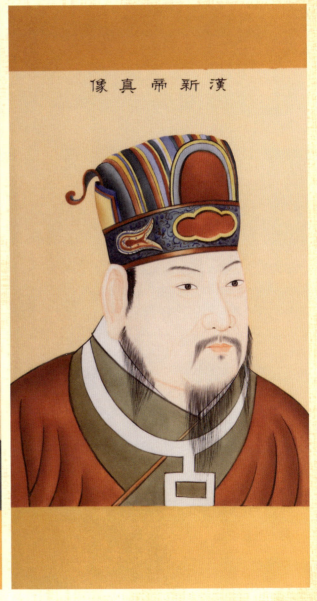

汉哀帝　　　　　　　　汉新帝

挂屏

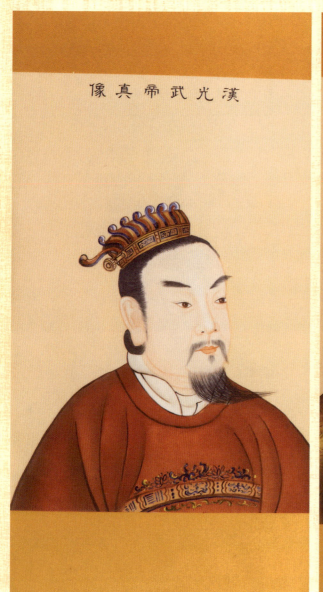

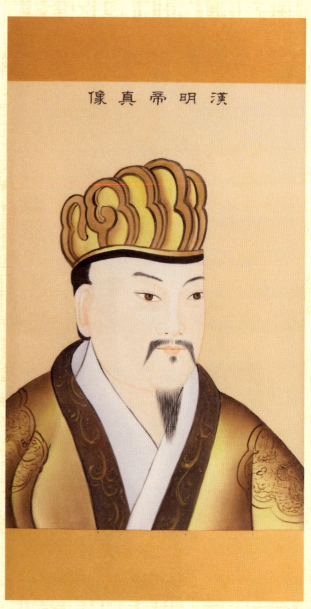

汉光武帝　　　　　　　　　汉明帝

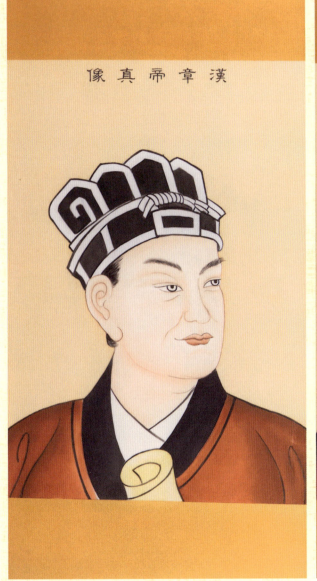
汉章帝

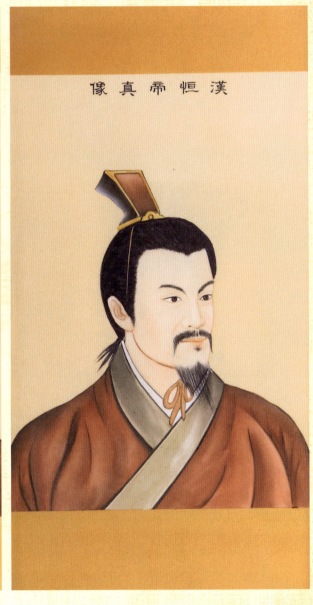
汉恒帝

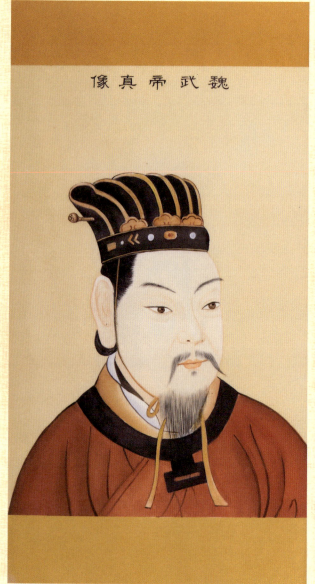

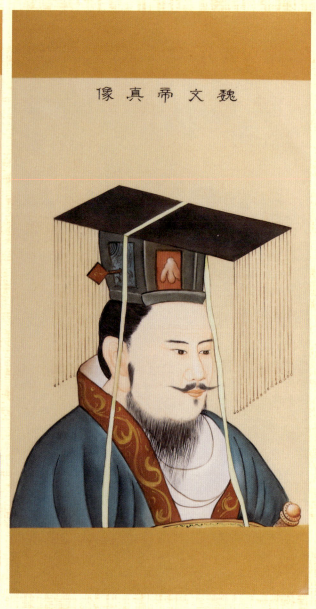

魏武帝　　　　　　魏文帝

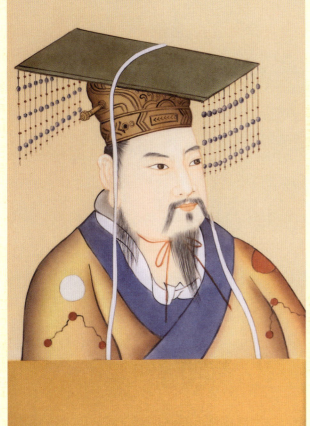
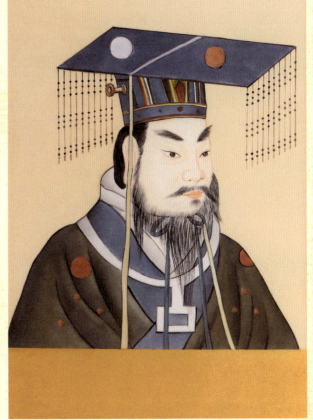

蜀汉昭烈帝　　　　　　　　吴大帝

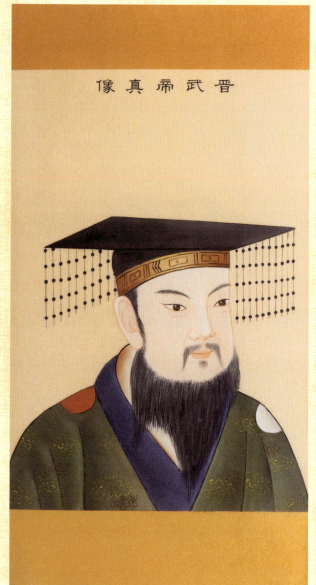

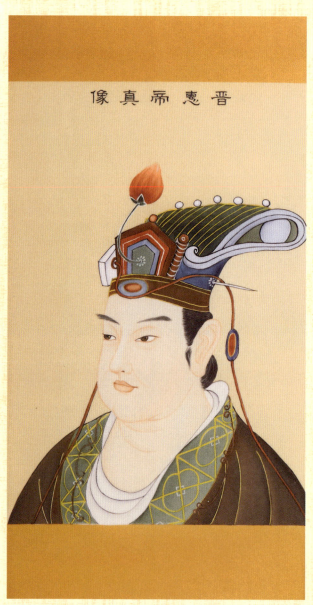

晋武帝　　　　　　　　晋惠帝

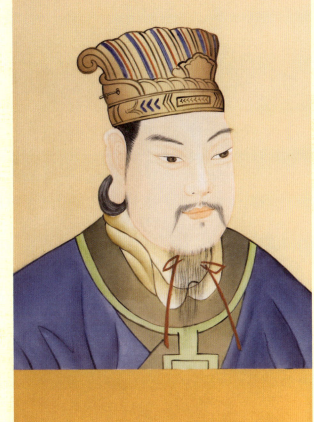

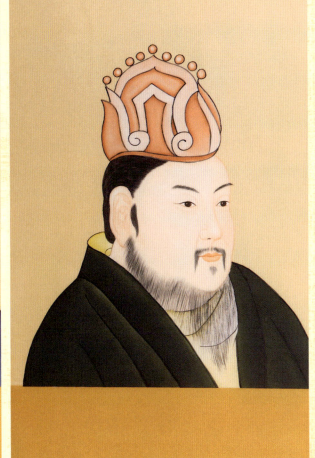

晋元帝　　　　　晋孝武帝

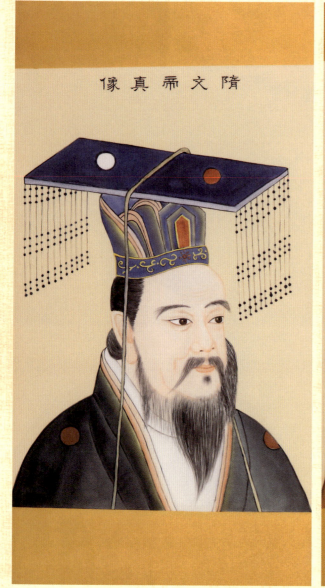

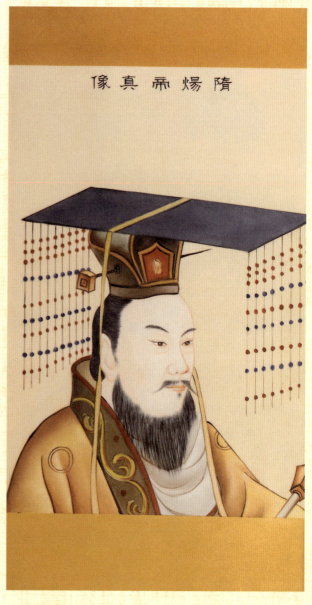

隋文帝　　　　　　　　　隋炀帝

唐高祖

唐太宗

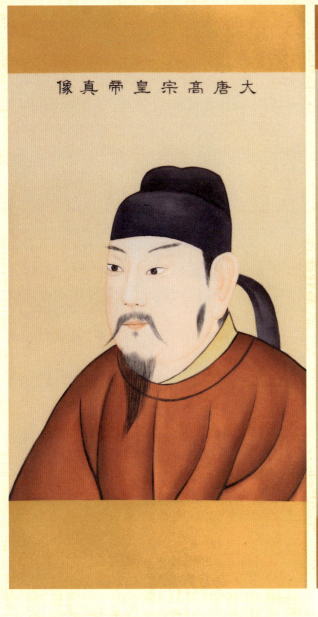
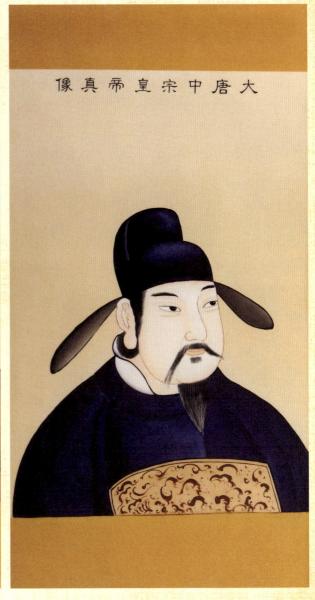

唐高宗　　　　　　　唐中宗

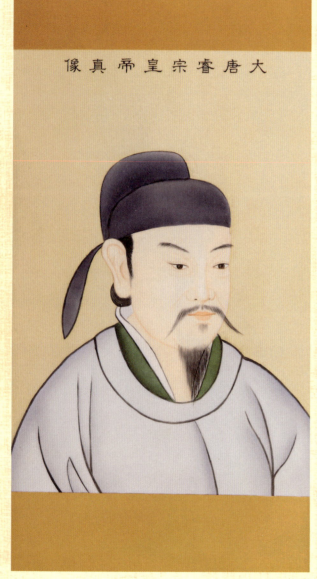
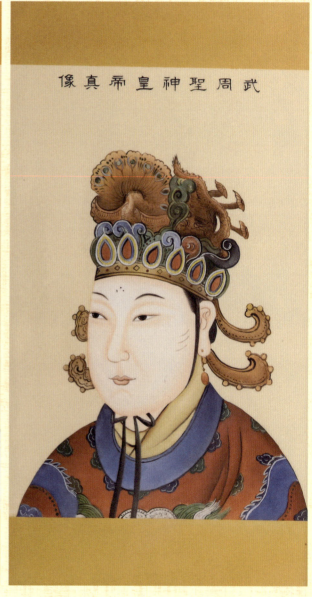

唐睿宗　　　　　　　武周圣神皇帝

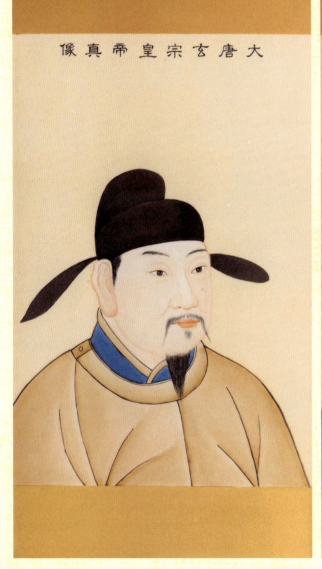
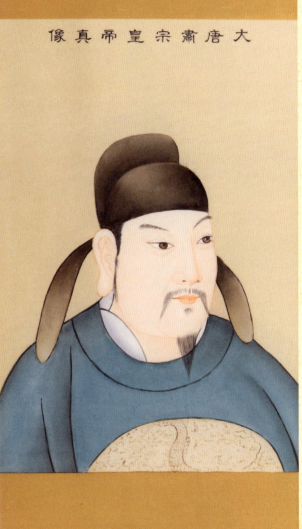

唐玄宗　　　　　　　　唐肃宗

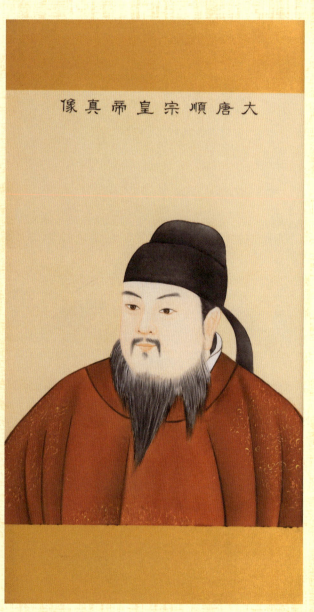

唐德宗　　　　　　　唐顺宗

唐宪宗　　　　　　　　　　唐穆宗

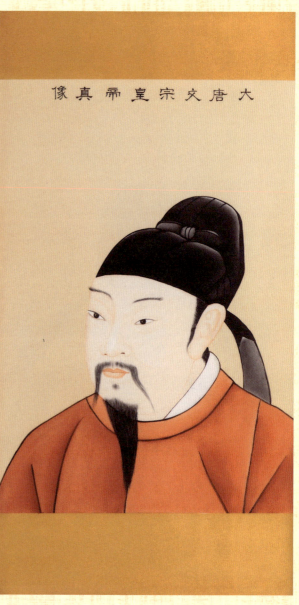

唐敬宗　　　　　　唐文宗

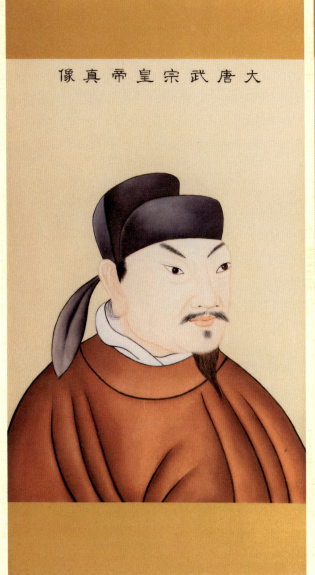
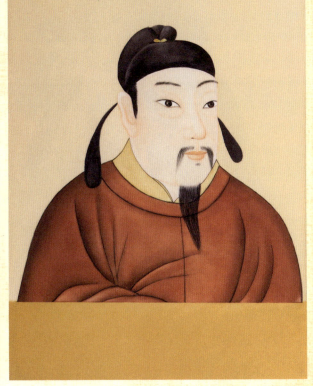

唐武宗　　　　　　唐宣宗

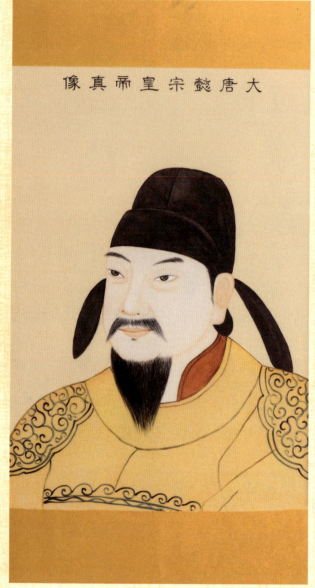

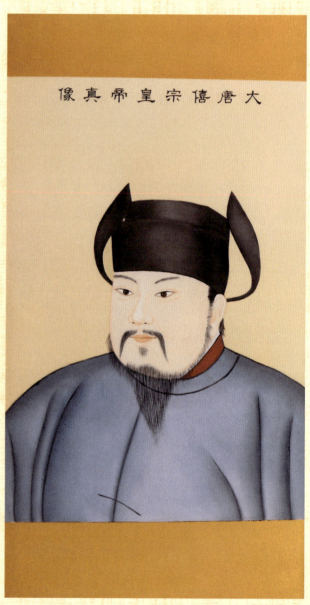

唐懿宗　　　　　　　　　　　唐僖宗

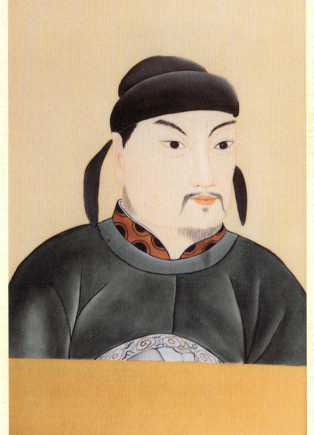

唐昭宗

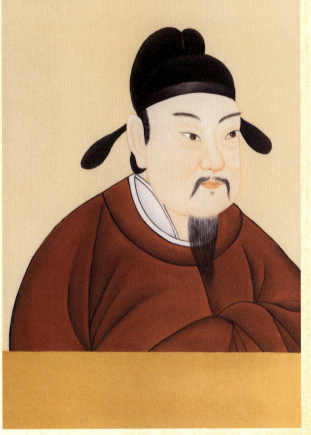

唐哀帝

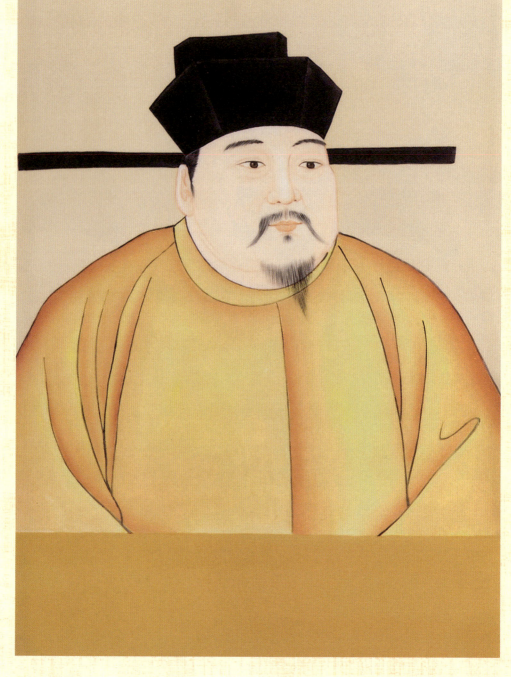

宋太祖

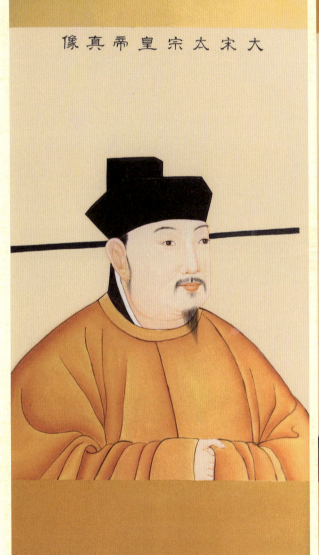 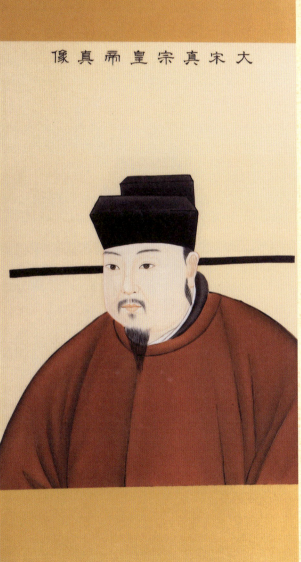

宋太宗　　　宋真宗

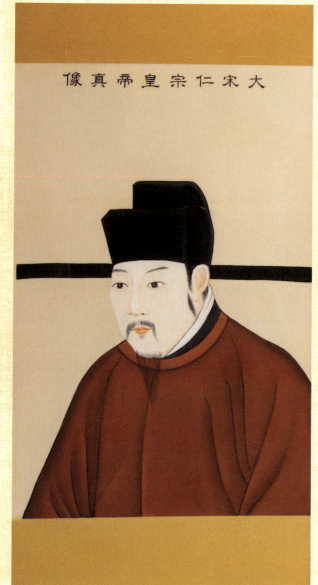

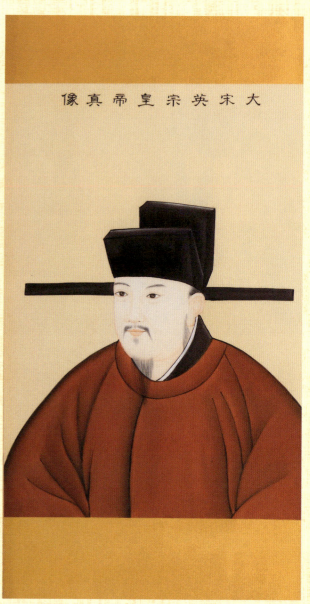

宋仁宗　　　　　　　　　宋英宗

宋神宗　　　　　宋哲宗

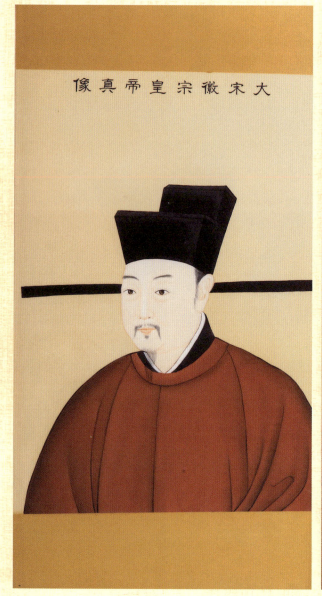

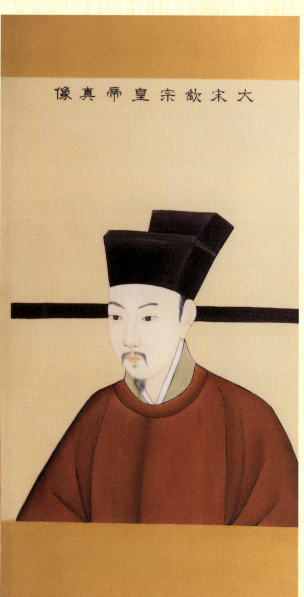

宋徽宗　　　　　　　　宋钦宗

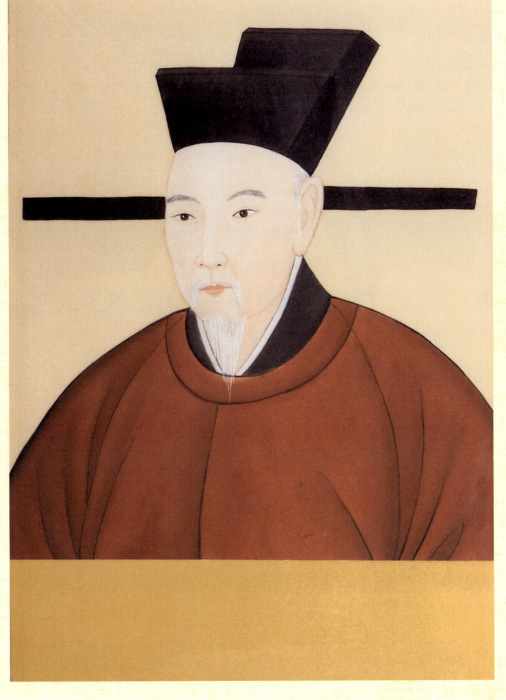

宋高宗

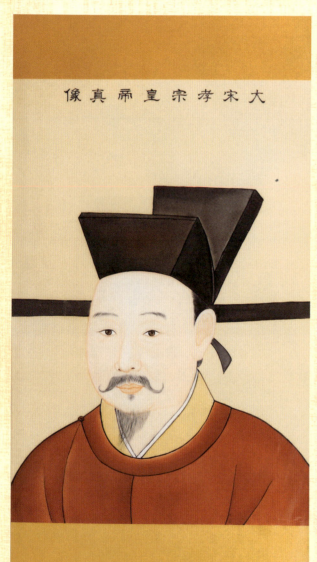
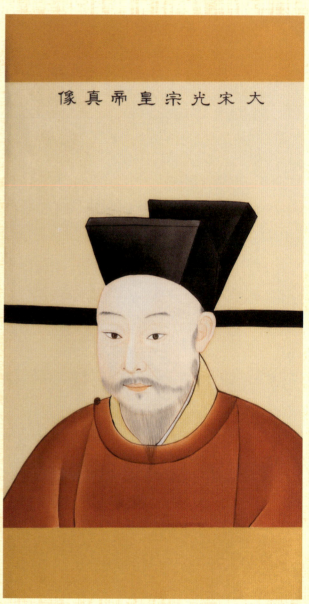

宋孝宗　　　　　　宋光宗

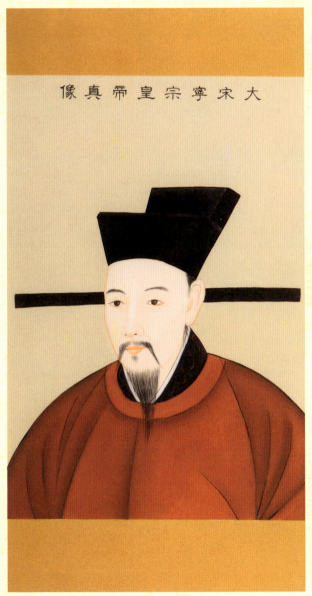

宋宁宗

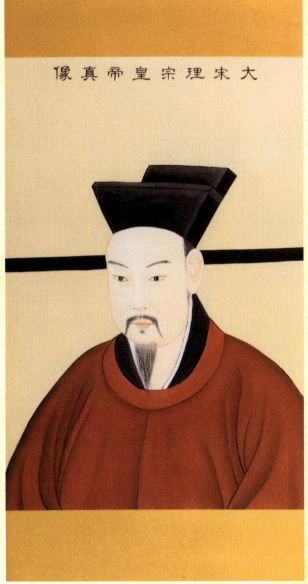

宋理宗

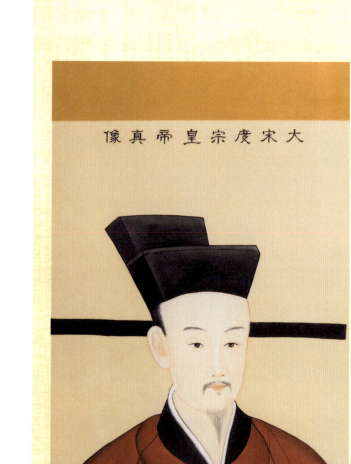
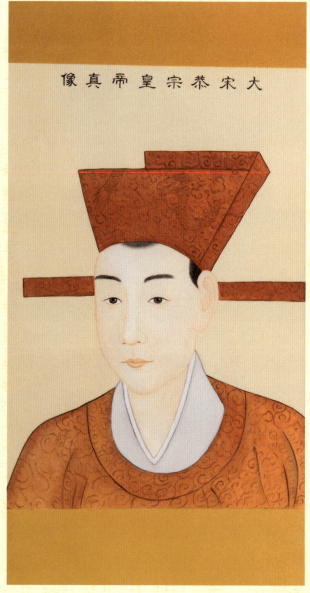

宋度宗　　　　　　　　　宋恭宗

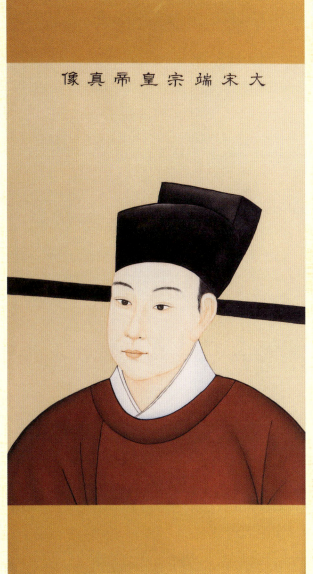
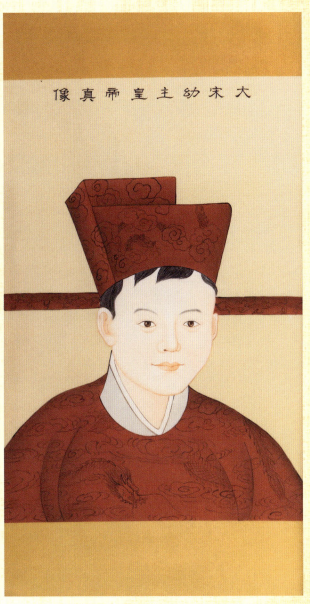

宋端宗　　　　宋幼帝

大元世祖皇帝真像

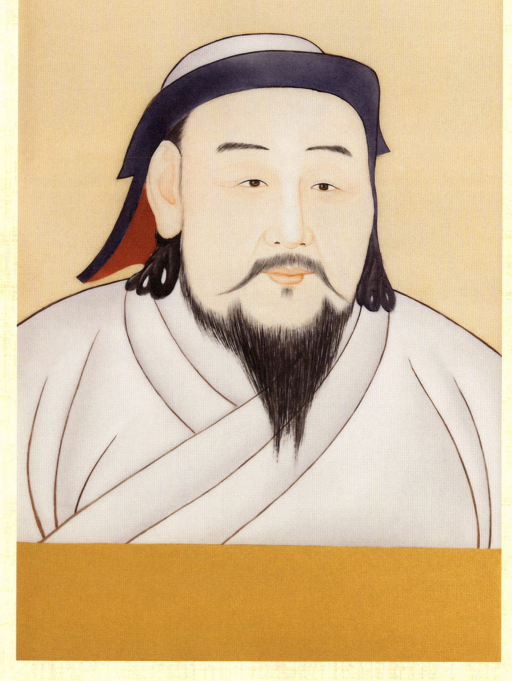

元世祖

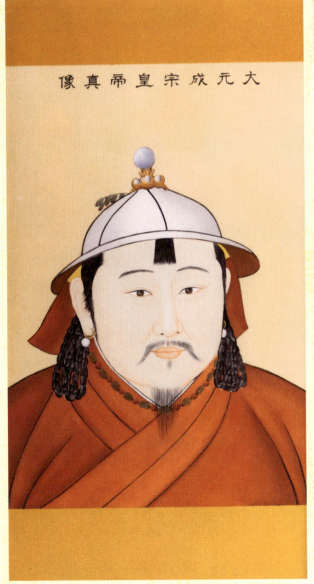

元成宗

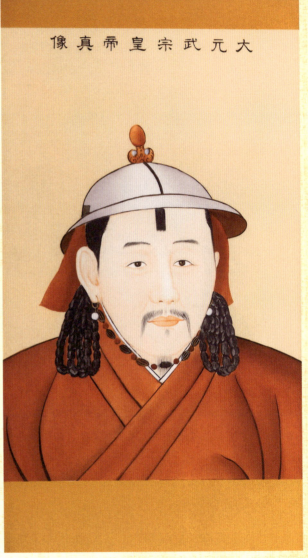

元武宗

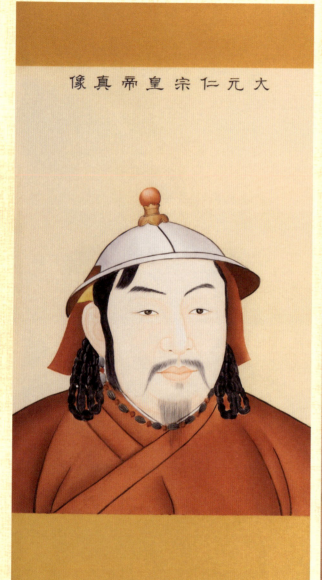

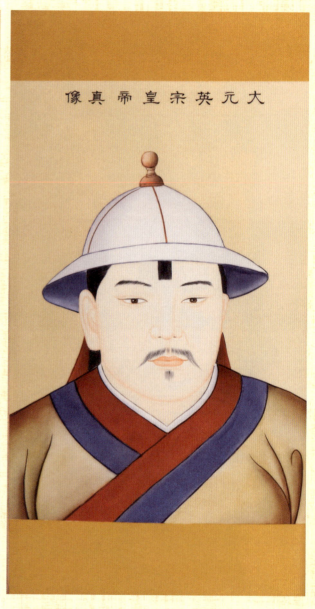

元仁宗　　　　　　　　　　　　　元英宗

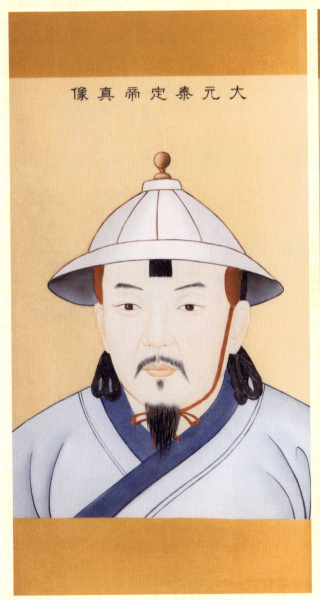

元泰定帝

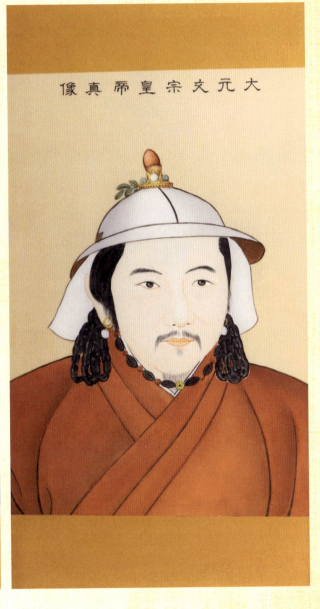

元文宗

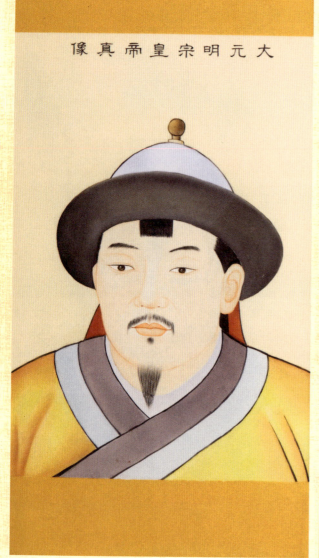
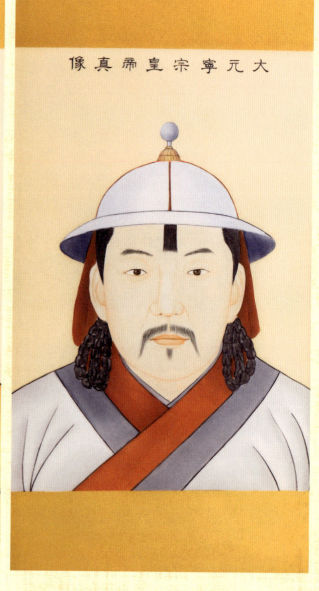

元明宗　　　　　　　　　元宁宗

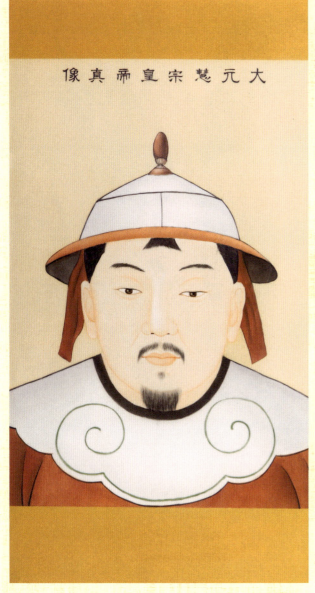
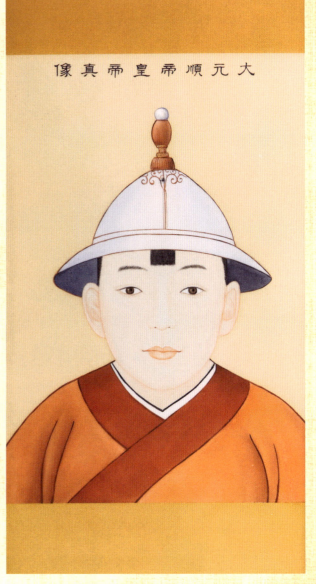

元惠宗　　　　　元顺帝

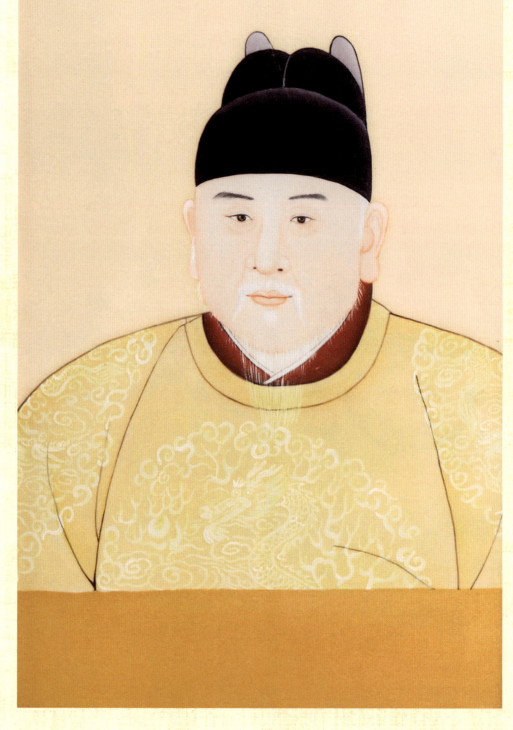

明太祖

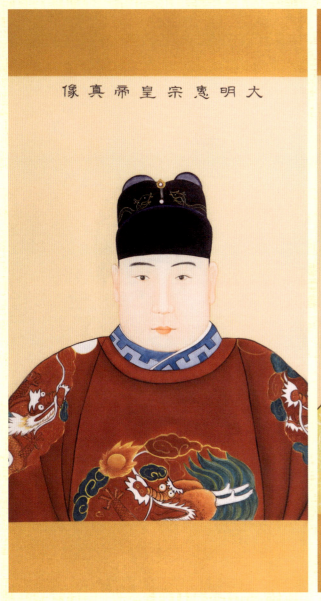

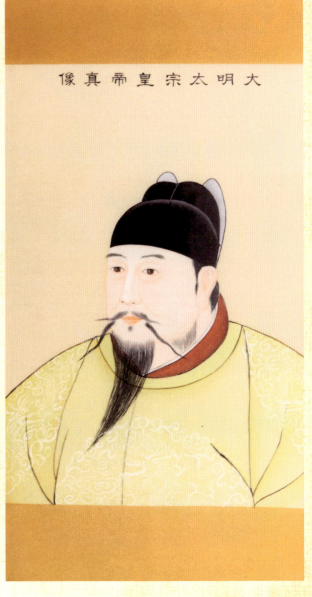

明惠宗　　　　　　　明太宗

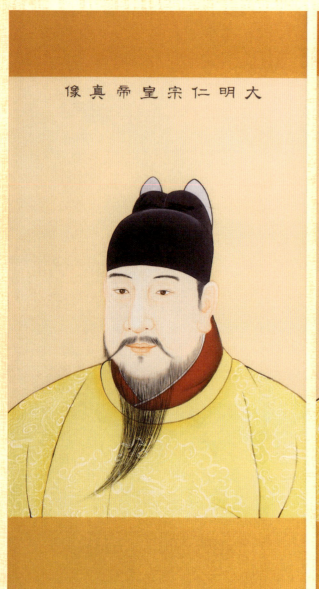

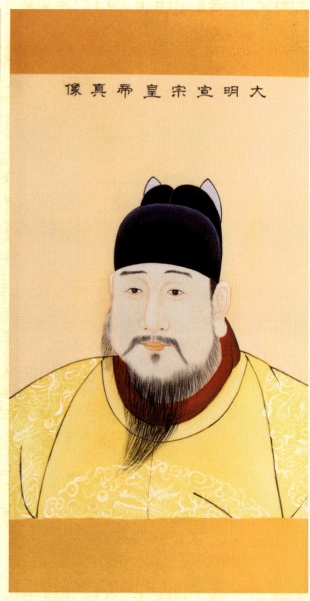

明仁宗　　　　　　　　　　　明宣宗

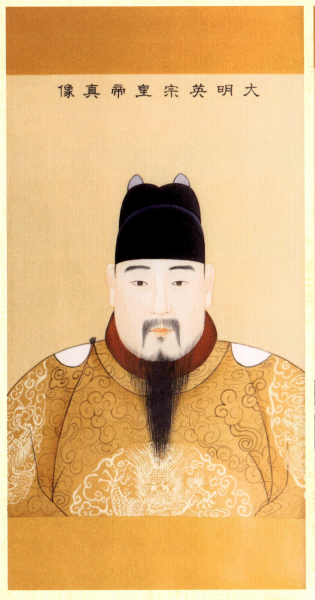
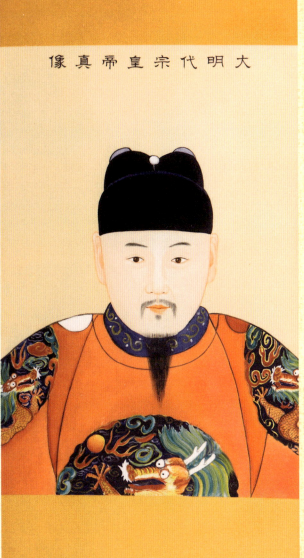

明英宗　　　　　　　　明代宗

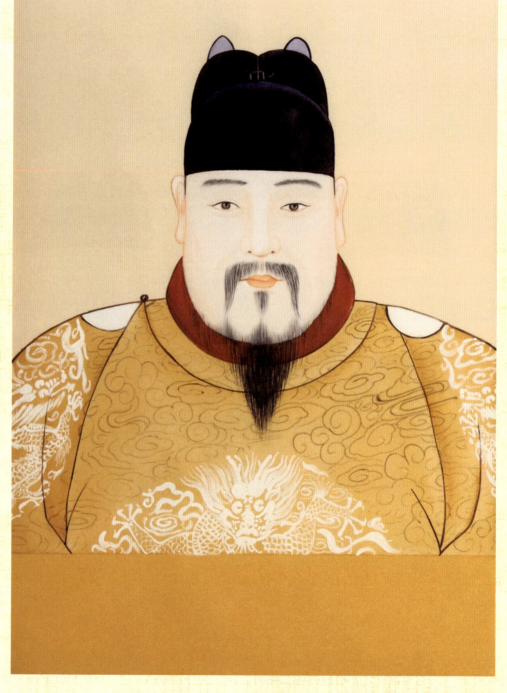

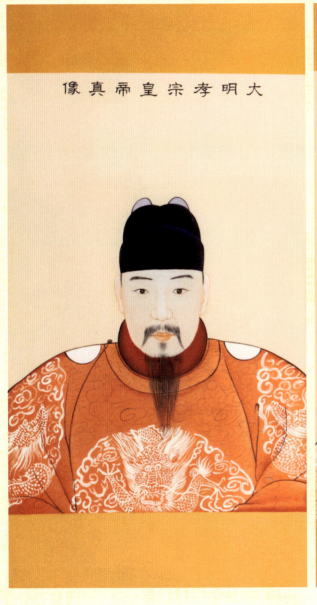
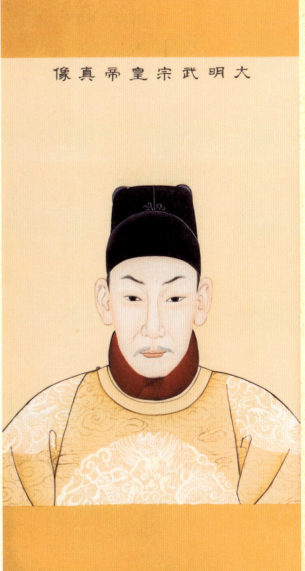

明孝宗　　　　　　　　　明武宗

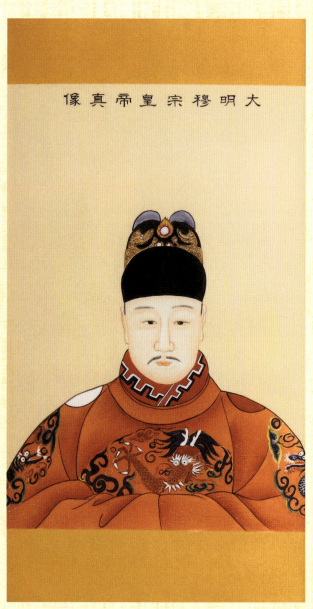

明世宗　　　　　　　　　明穆宗

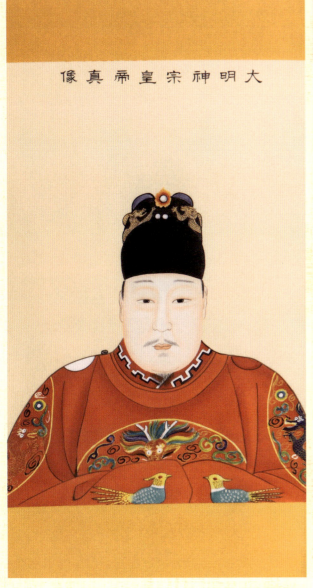
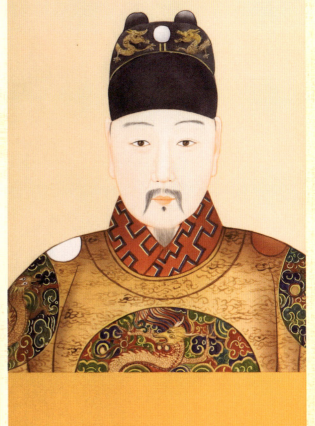

明神宗　　　　　　　明光宗

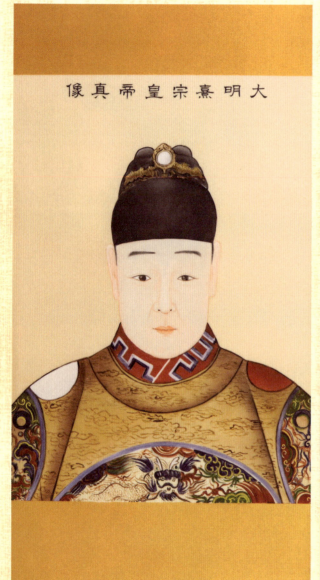
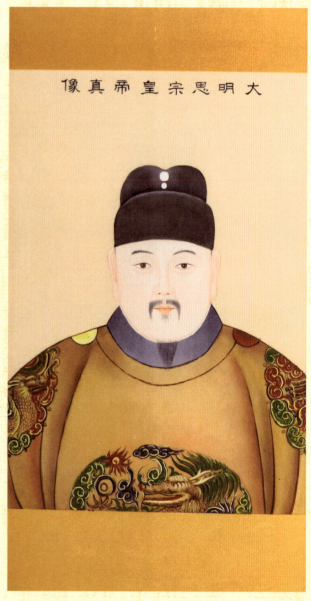

明熹宗　　　　　　　　　　　　明思宗

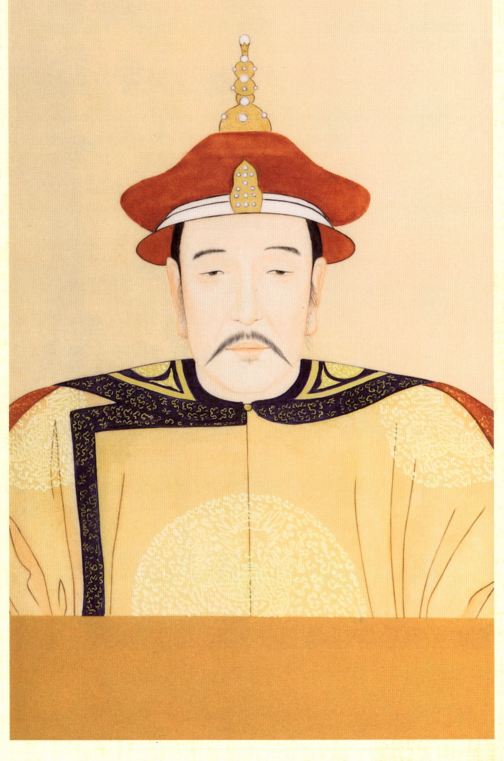

清太祖

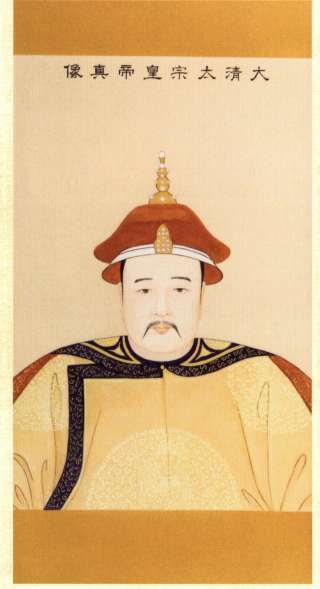

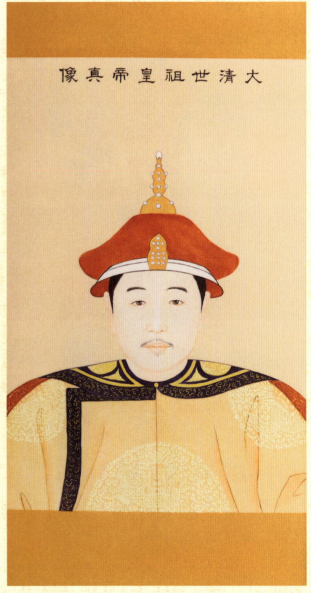

清太宗　　　　　　　清世祖

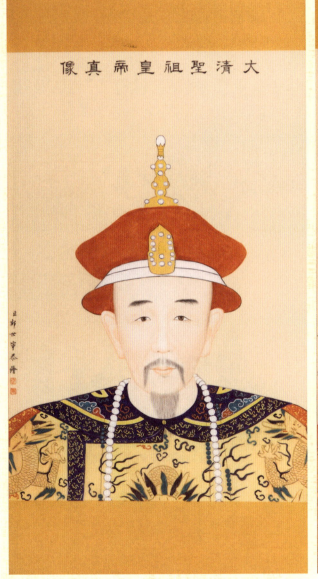
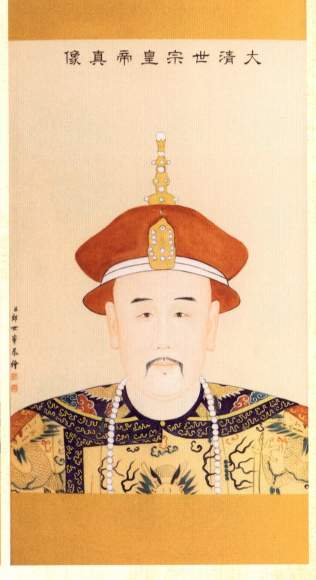

清圣祖　　　　　　　　　清世宗

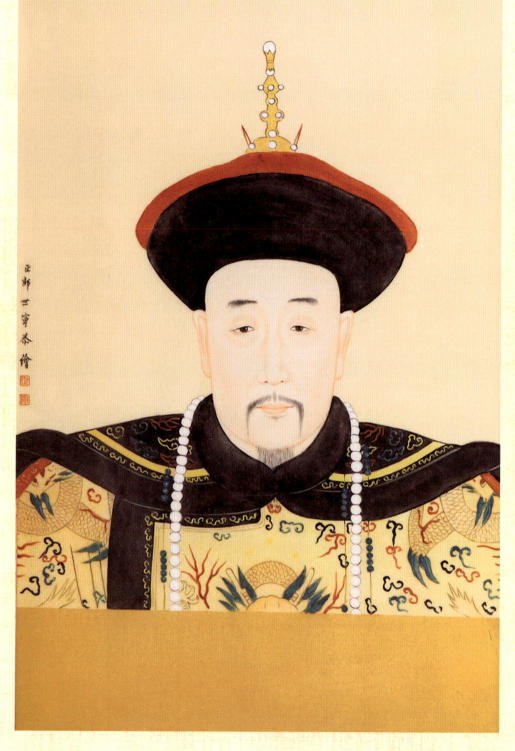

大清高宗皇帝真像

宗高清

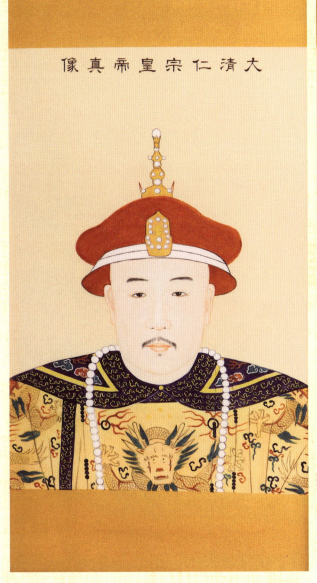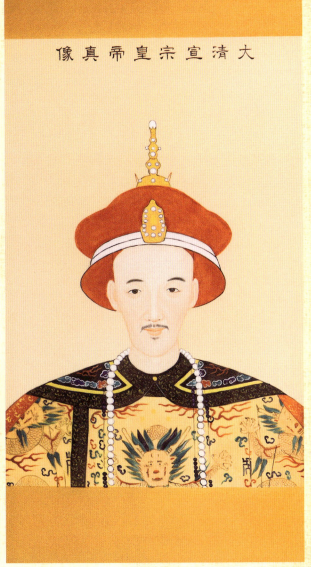

清仁宗　　　清宣宗

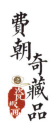

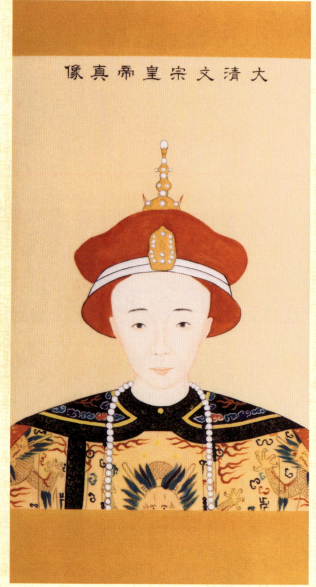

清文宗　　　　　　　　　　清穆宗

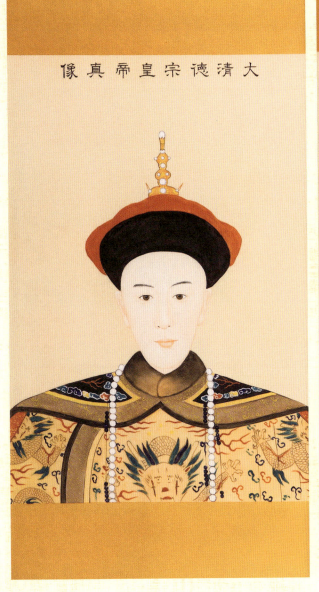
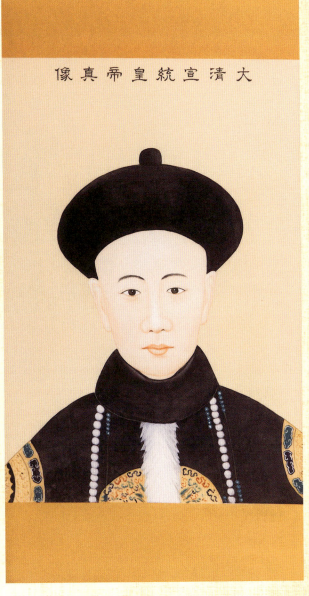

清德宗　　　　　　　　　清宣统

丁观鹏绘八百罗汉瓷板画

费朝奇先生藏八百罗汉瓷板画像，规模之大、数量之全，前所未有，蔚为壮观。

各尊者千姿百态，各具特色，有的正襟危坐，有的捧腹搔耳，有的低头凝思，喜、乐、嗔、怒，惟妙惟肖，栩栩如生。由整体到细节，从服饰到动作，在绘者精湛的技艺下，各尊者迥然不同的性格特点被展现得淋漓尽致，让观者感叹作品之精妙的同时，也感受中国传统文化之博大精深。

注：丁观鹏绘八百罗汉瓷板画像尺寸均为 77cm×40cm。

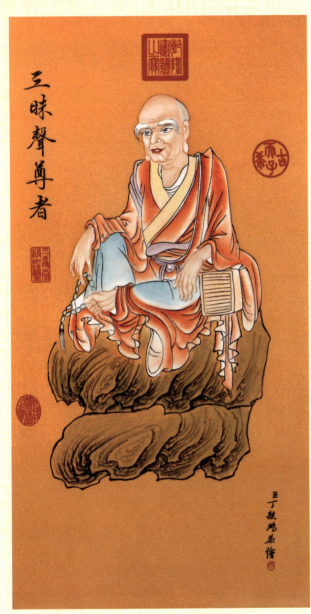 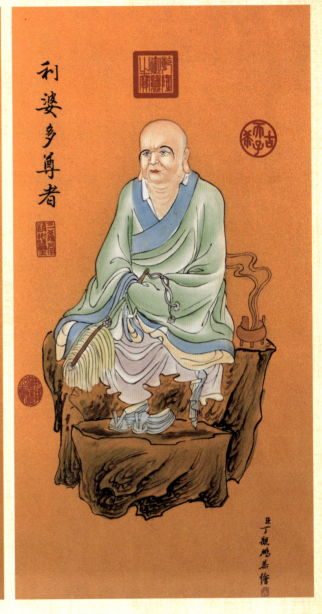

三昧声尊者　　　　　利婆多尊者

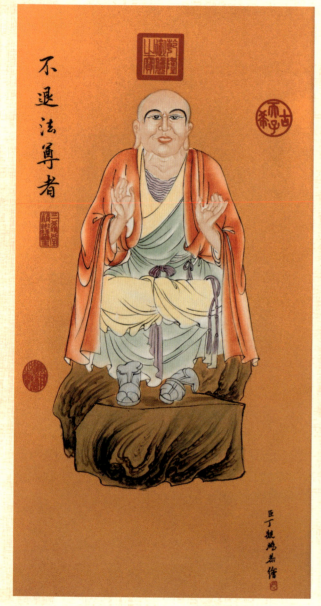

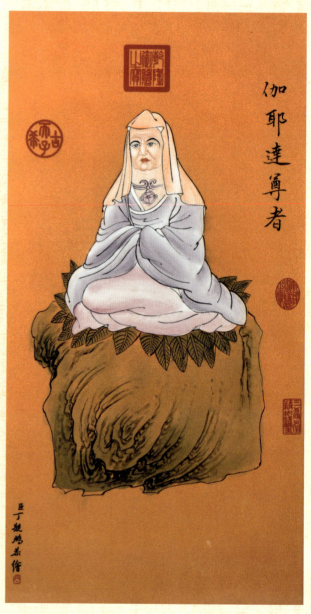

不退法尊者　　　　　　　　伽耶达尊者

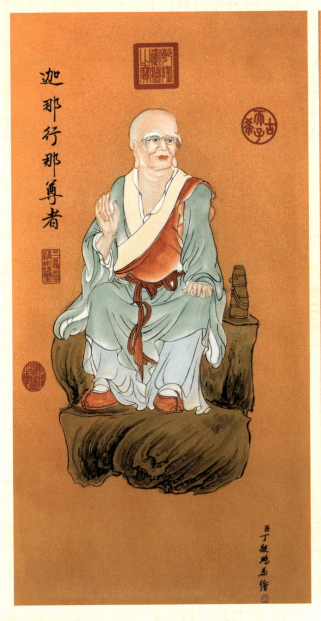 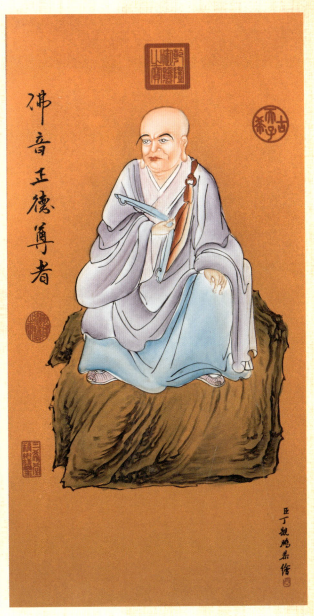

迦那行那尊者　　佛音正德尊者

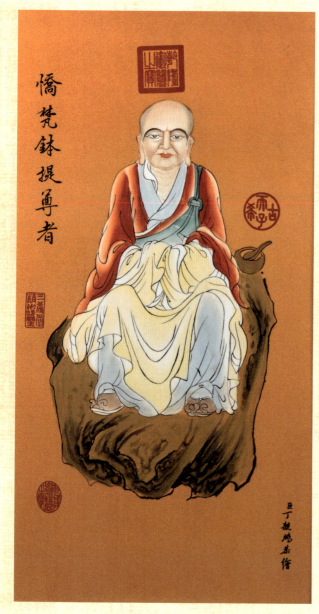

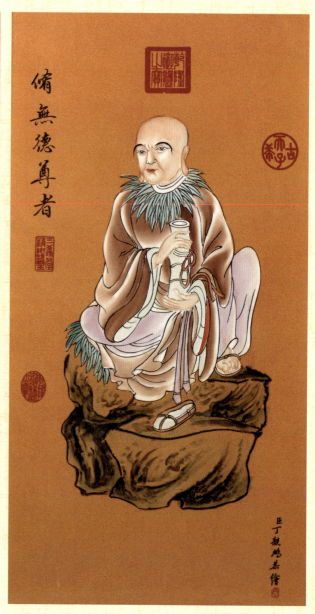

侨梵钵提尊者　　　　　　修无德尊者

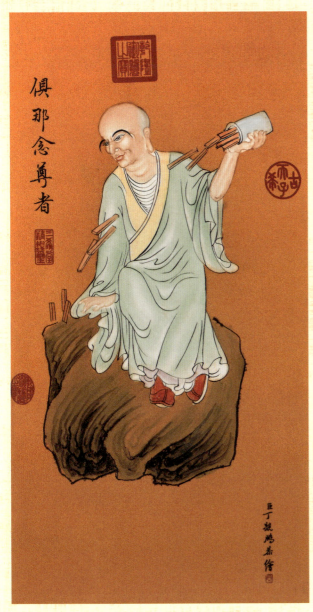 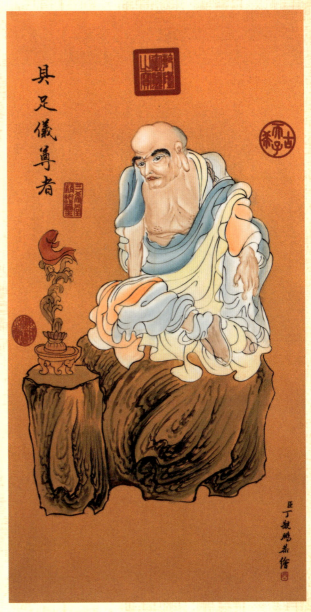

俱那念尊者　　　　　　　具足儀尊者

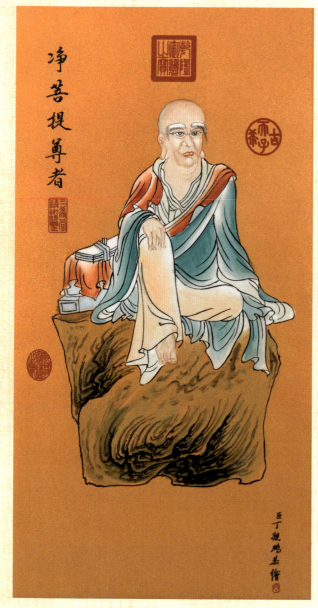

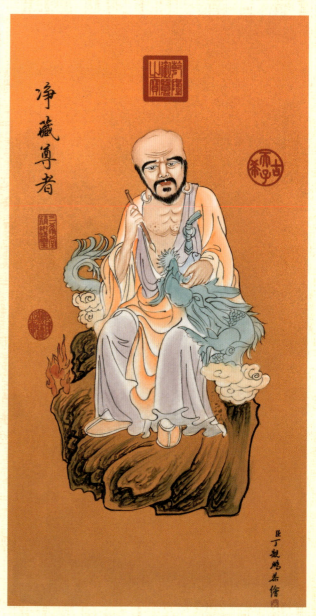

净菩提尊者　　　　　　　　净藏尊者

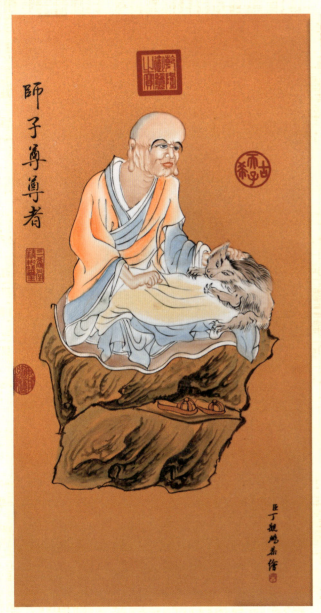

师子尊尊者

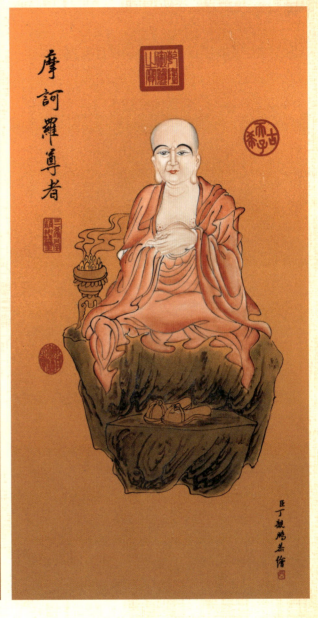

摩诃罗尊者

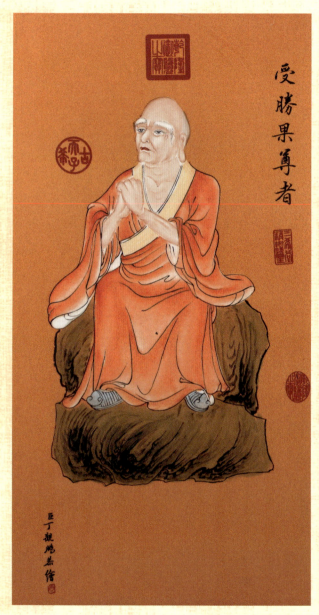

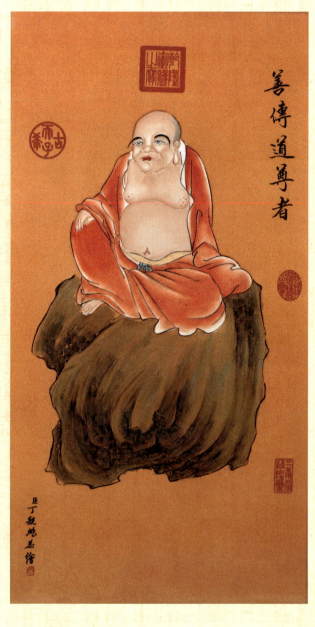

受胜果尊者　　　　　善传道尊者

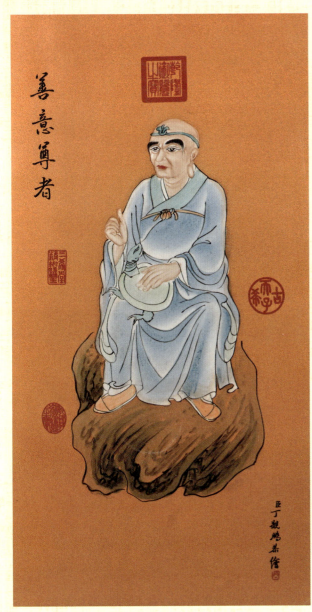
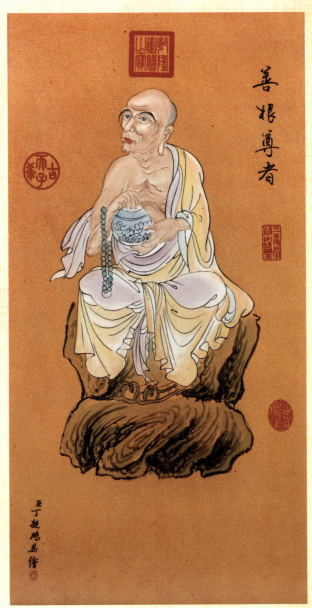

善意尊者　　　　　善根尊者

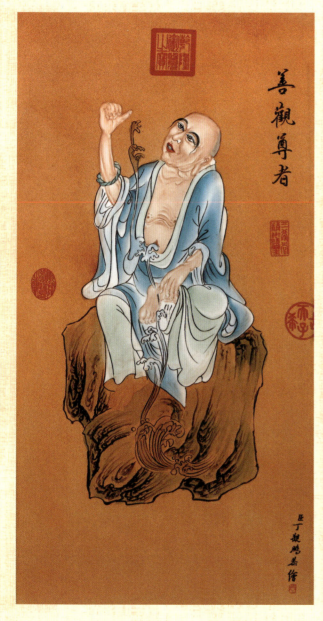
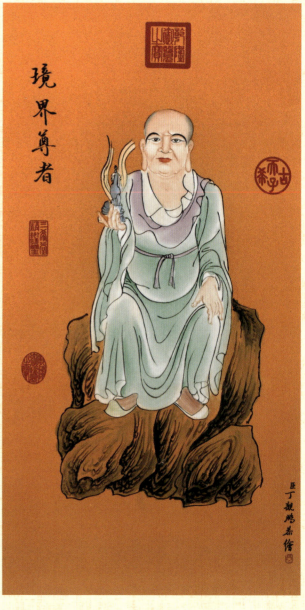

善观尊者　　　　　　　境界尊者

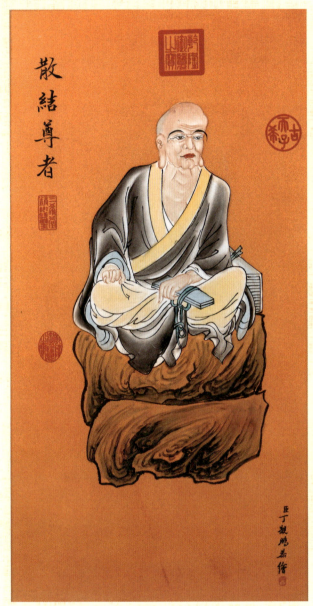

散結尊者　　　　　　　多耶樓尊者

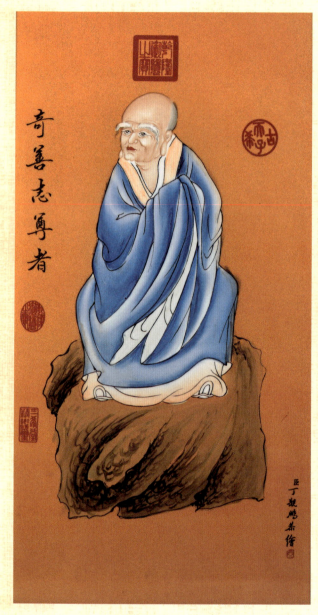

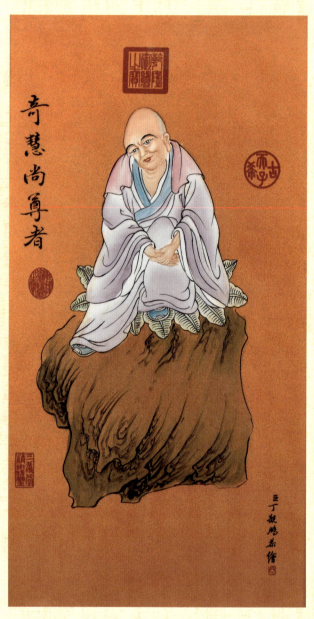

奇善志尊者　　　　　　　　奇慧尚尊者

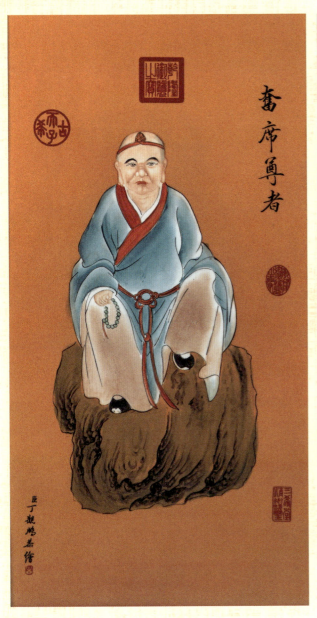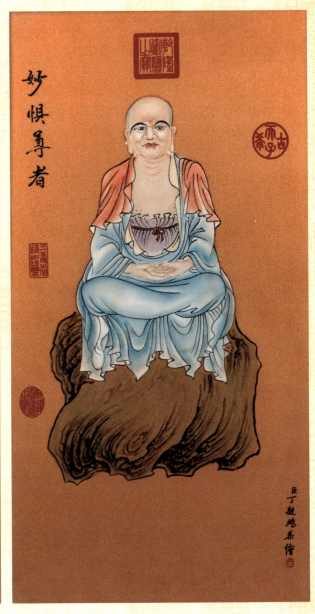

奋席尊者　　　　　　　妙惧尊者

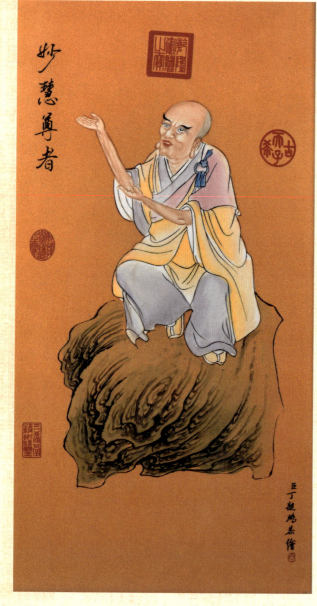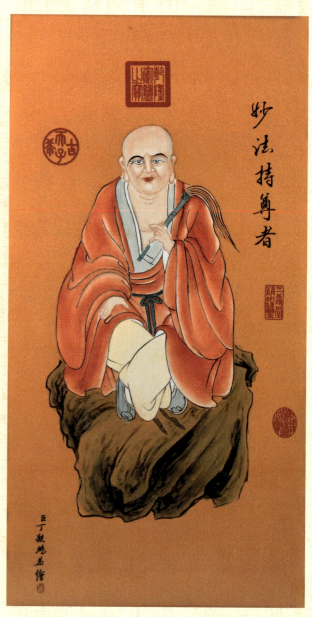

妙慧尊者　　　　　　　妙法持尊者

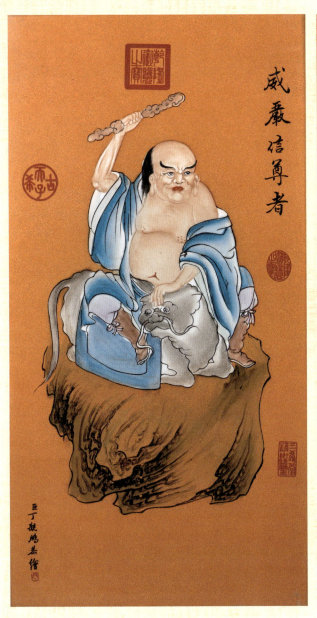
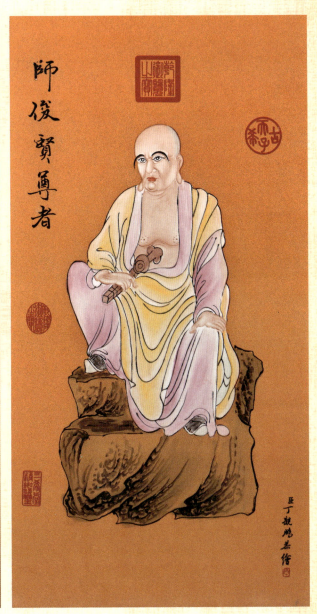

威严信尊者　　　　　师俊贤尊者

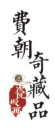

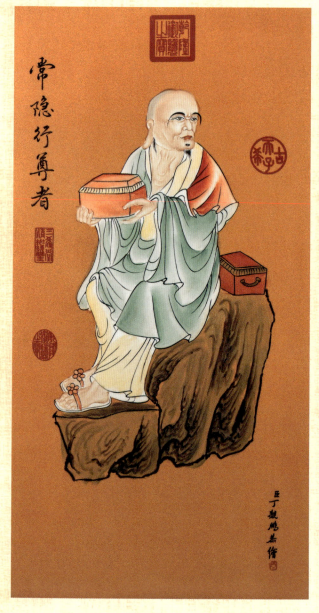

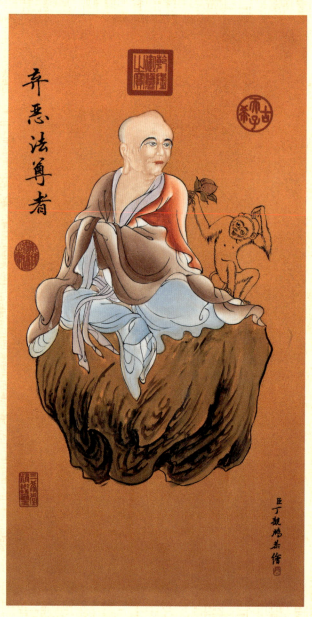

常隐行尊者　　　　　　　　弃恶法尊者

 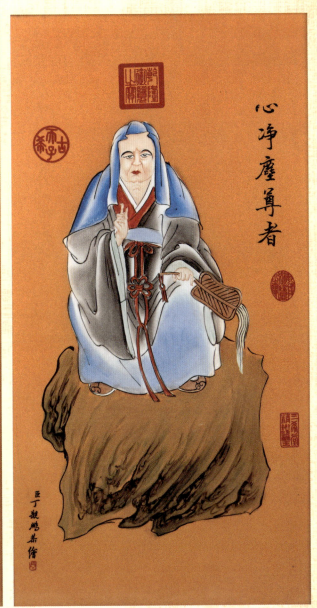

德正良尊者　　　　　心净尘尊者

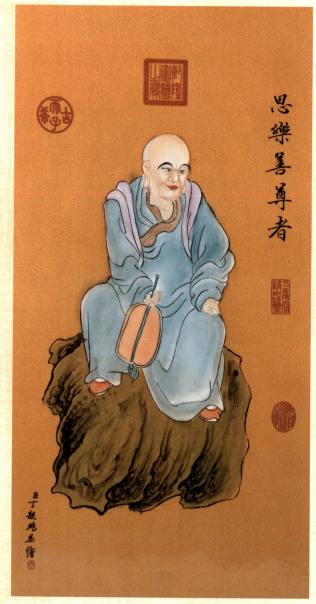
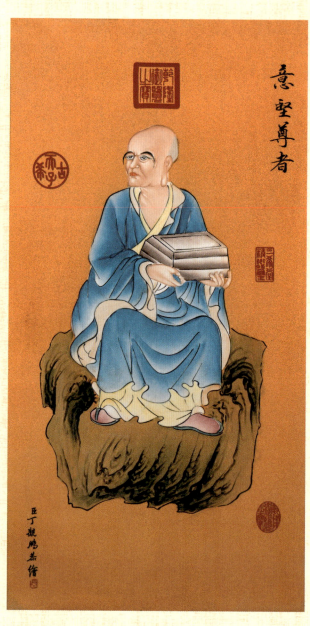

思乐善尊者　　　　　　　意坚尊者

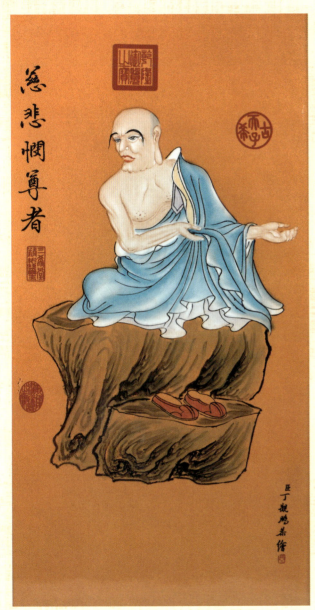 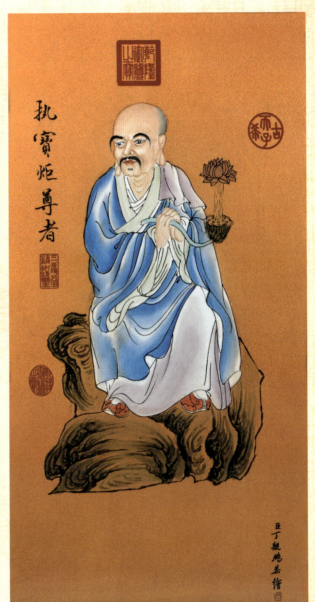

慈悲憫尊者　　　　　　　　執寶炬尊者

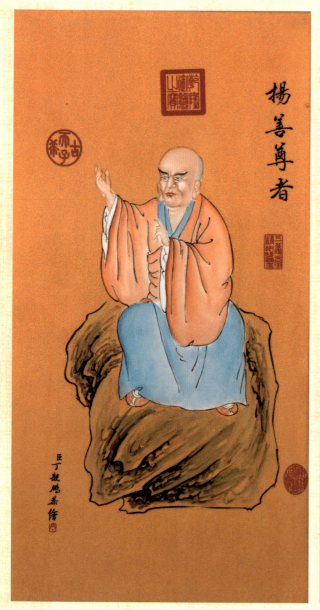

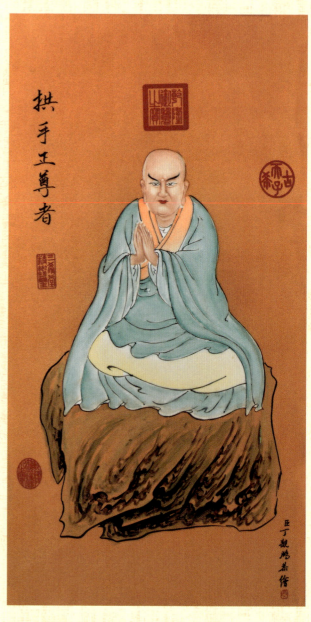

扬善尊者　　　　　　　　　拱手正尊者

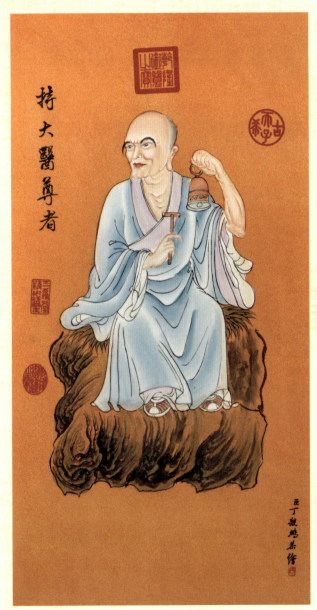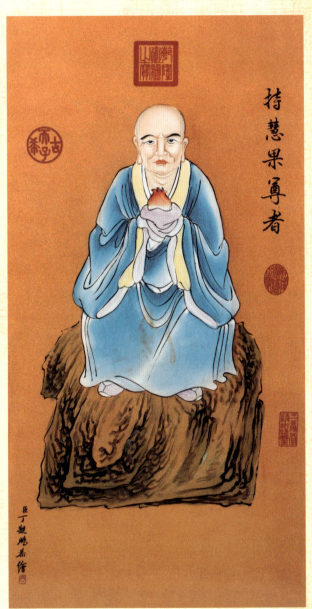

持大醫尊者　　　　　　持慧果尊者

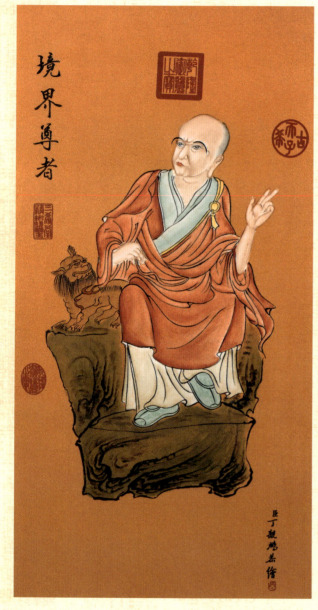

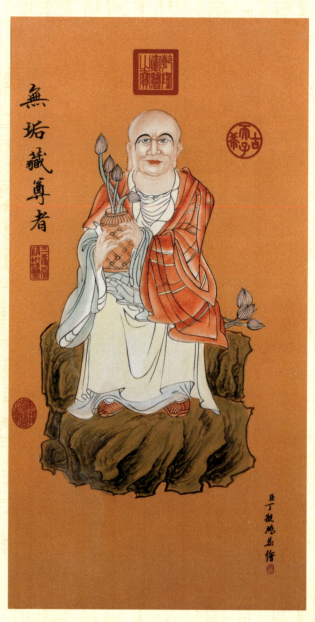

境界尊者　　　　　　　　无垢藏尊者

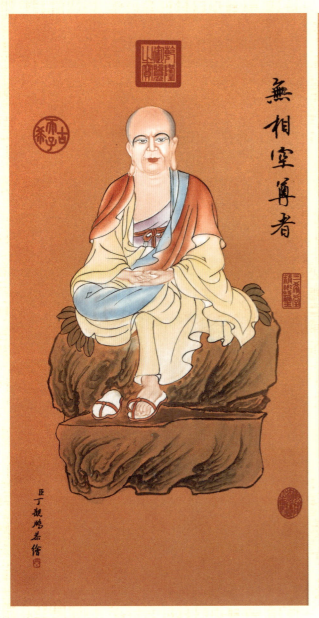
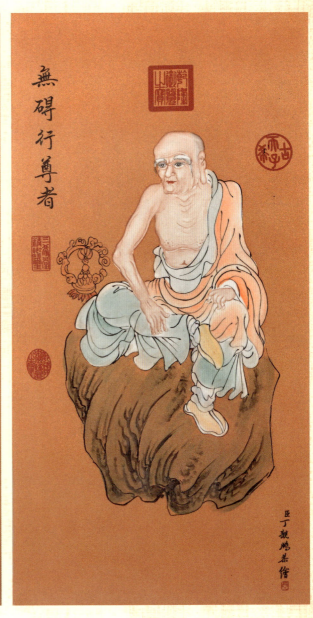

无相空尊者　　　　　　　无碍行尊者

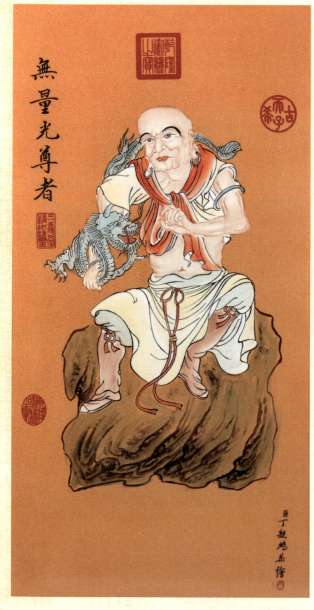
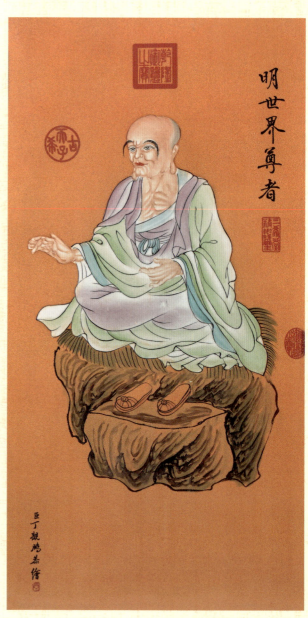

无量光尊者　　　　　　明世界尊者

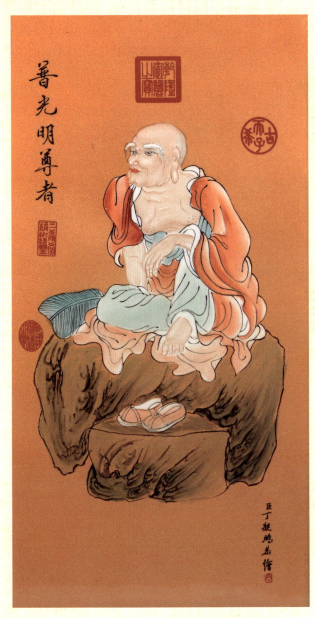
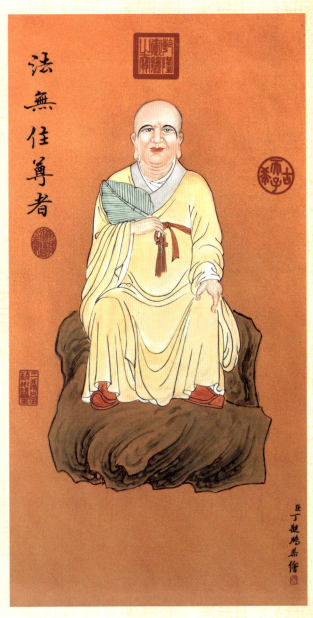

普光明尊者　　　　　　　法无住尊者

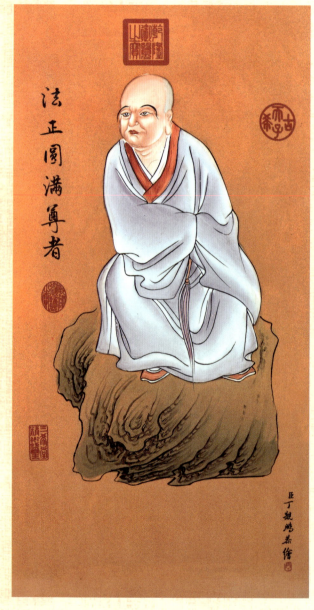 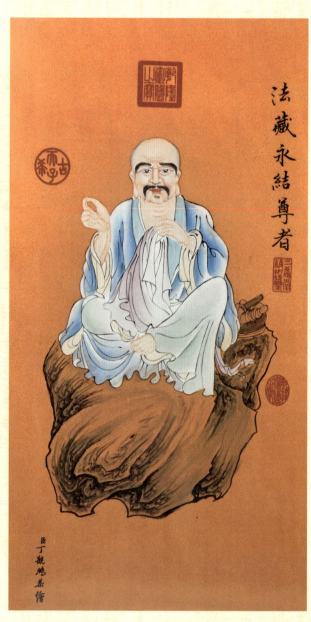

法正圓滿尊者　　　法藏永結尊者

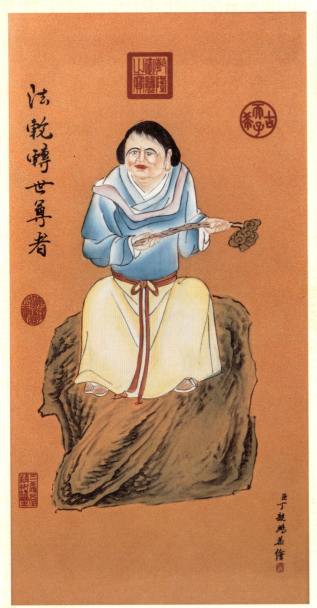 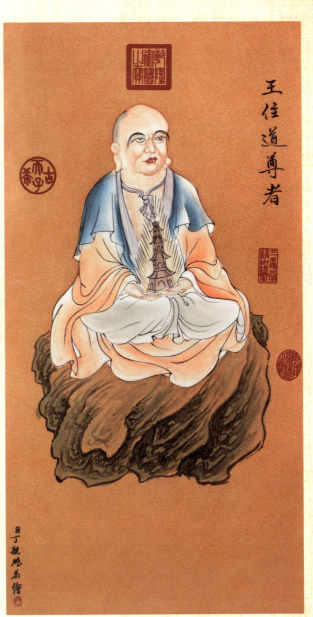

法轮转世尊者　　　　王住道尊者

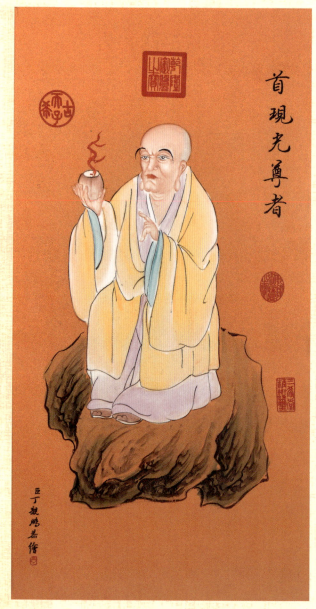

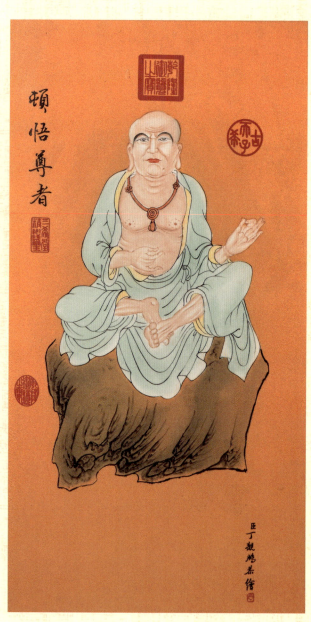

首现光尊者　　　　　　顿悟尊者

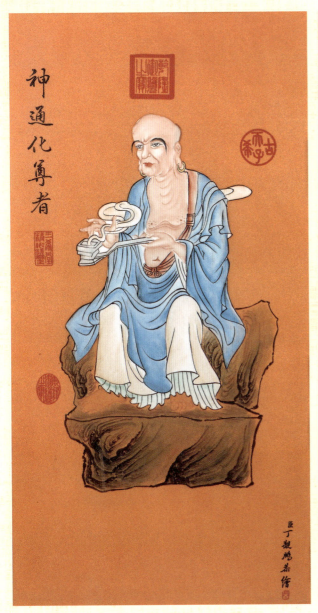 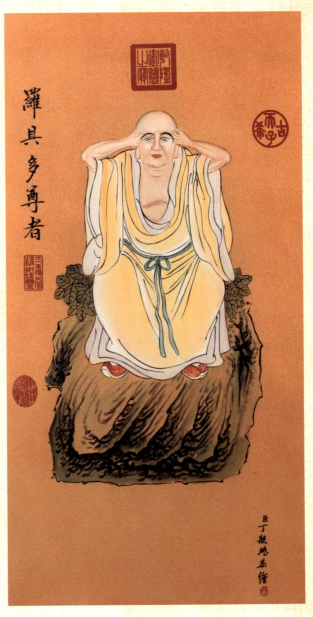

神通化尊者　　　　　　　　　罗具多尊者

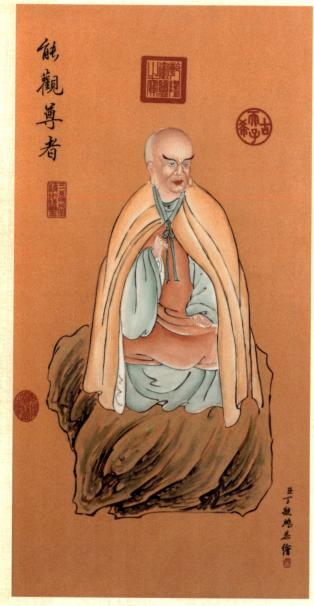
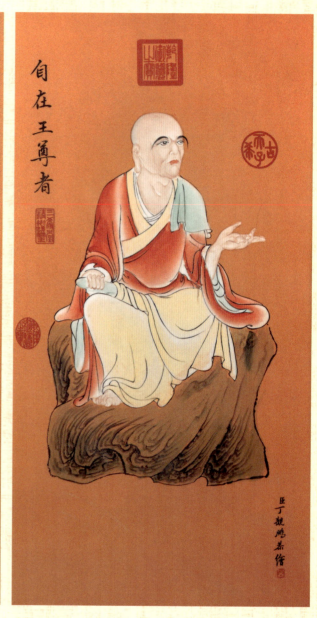

能观尊者　　　　　　　　自在王尊者

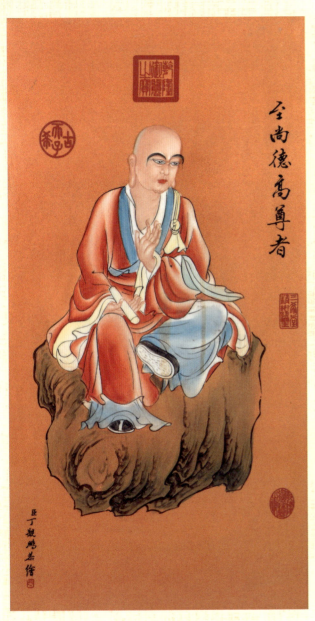
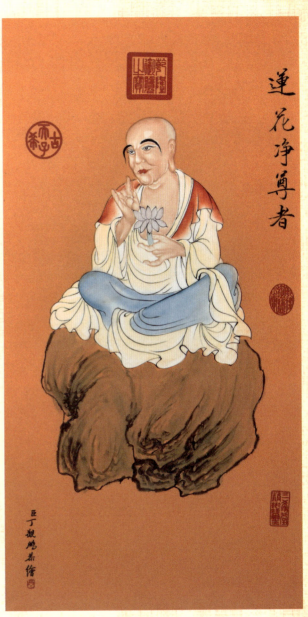

至尚德高尊者　　　莲花净尊者

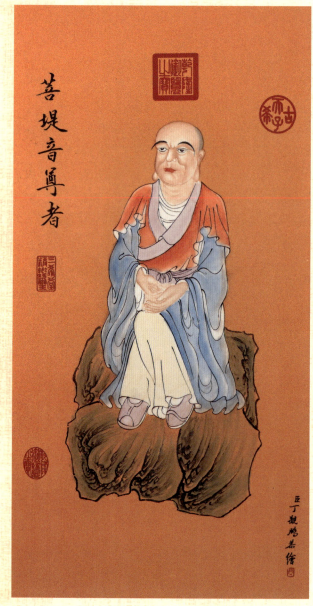 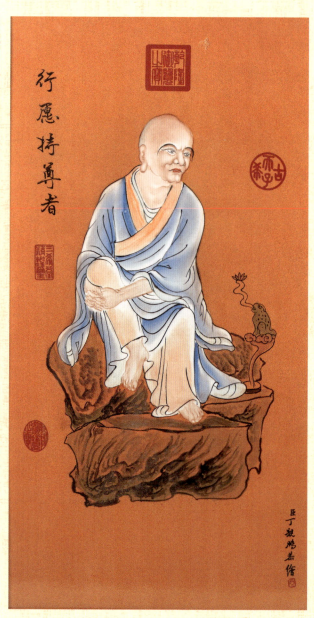

菩提音尊者　　　　　　　行愿持尊者

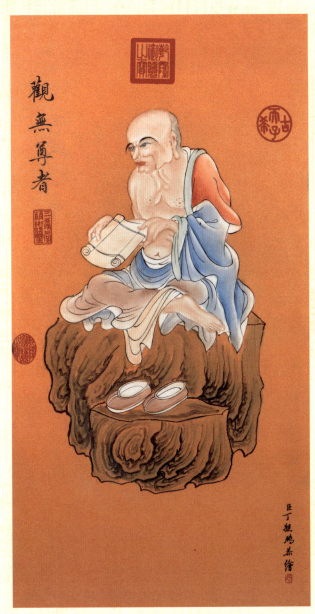 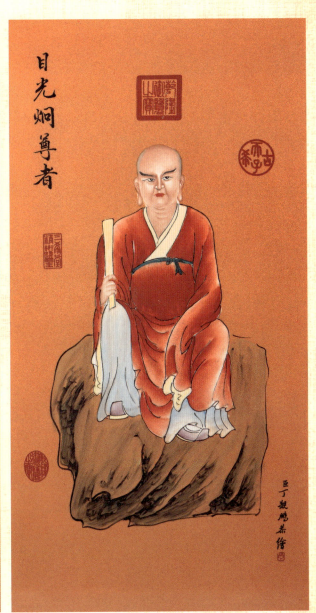

观无尊者　　　　　　　目光炯尊者

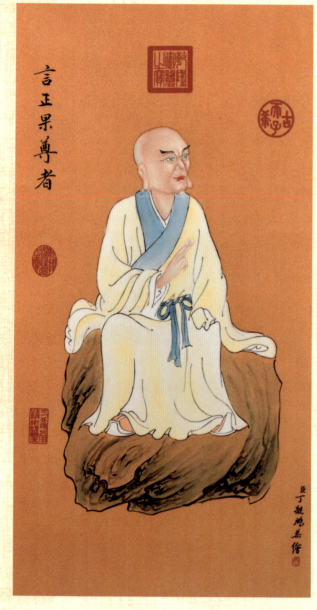

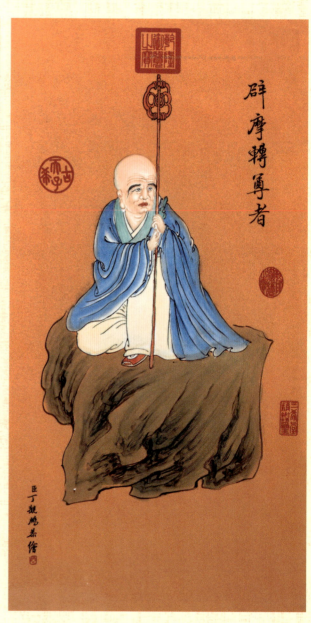

言正果尊者　　　　　　　　辟摩轉尊者

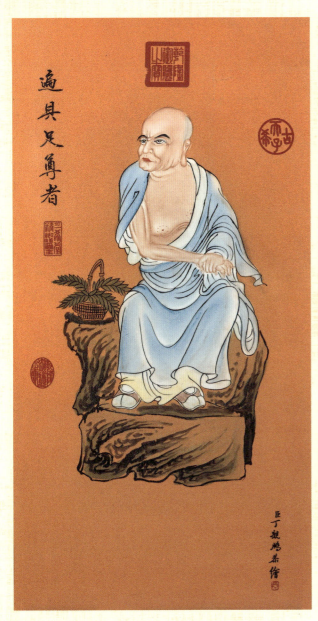 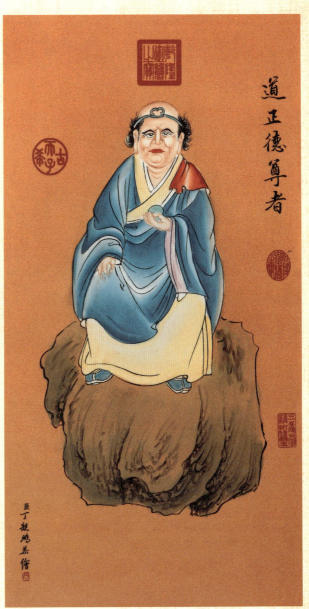

遍具足尊者　　　　　道正德尊者

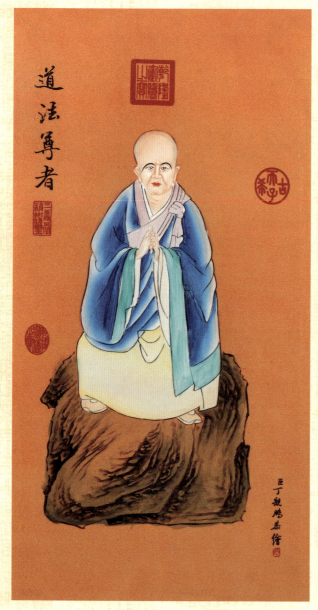

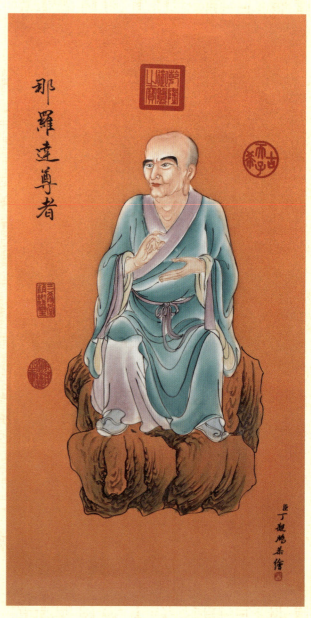

道法尊者　　　　　　　　那罗达尊者

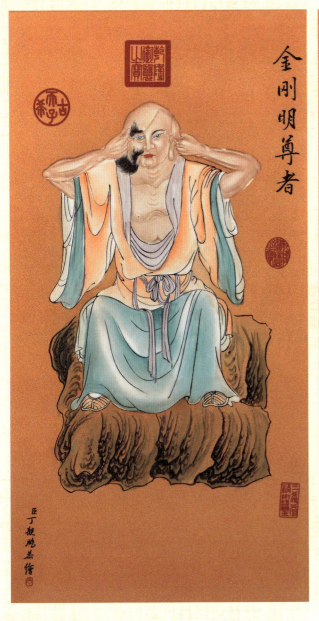
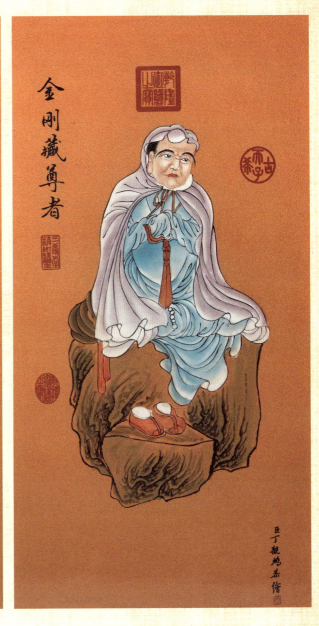

金刚明尊者　　　　　金刚藏尊者

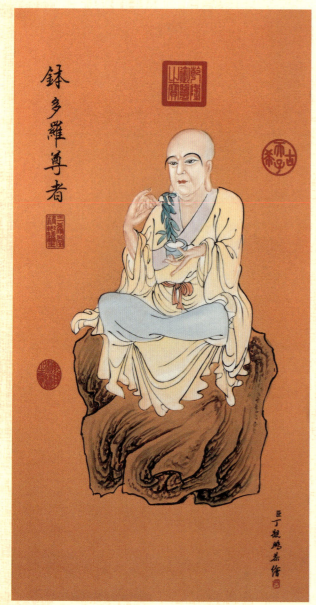
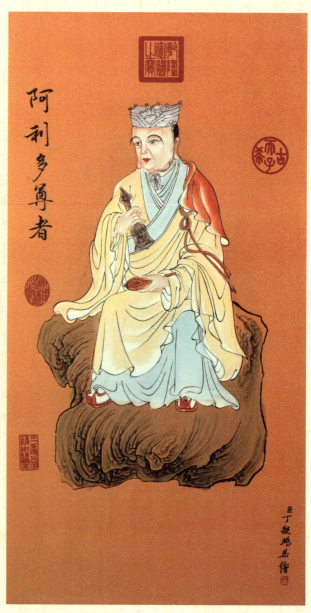

钵多罗尊者　　　　　　　　阿利多尊者

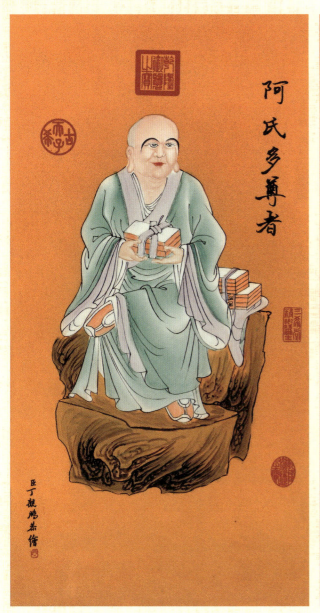 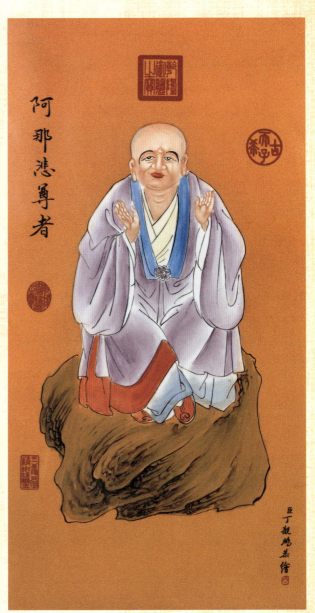

阿氏多尊者　　　　　阿那悲尊者

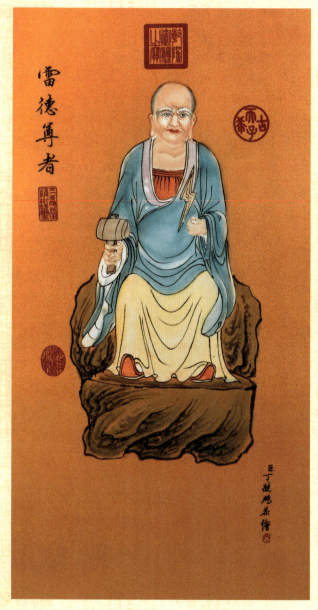

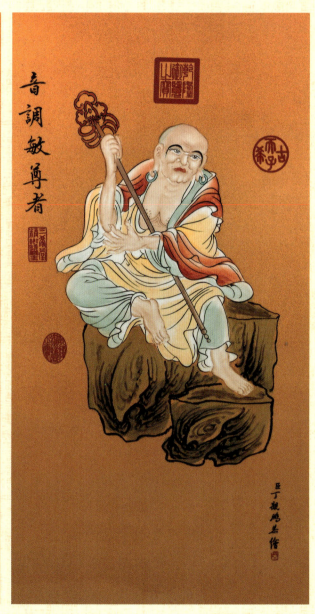

雷德尊者　　　　　　　音调敏尊者

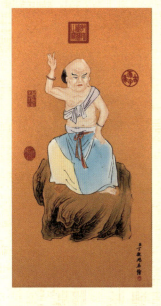 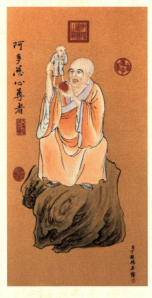 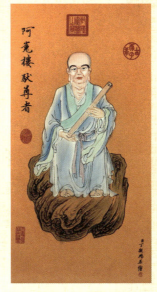 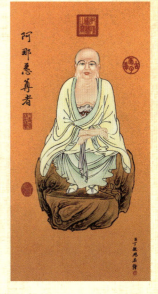
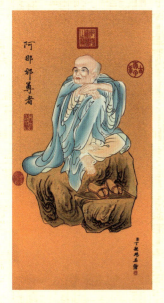 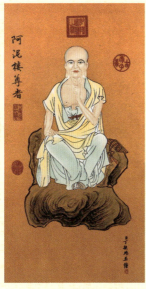 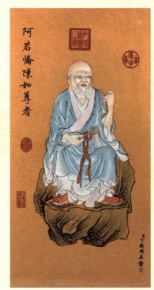 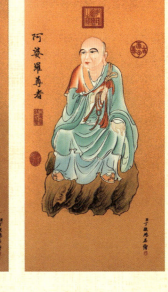
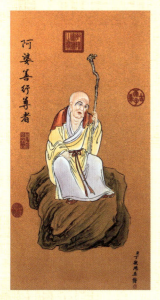 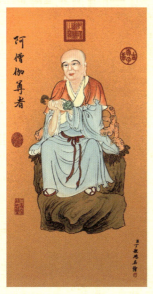 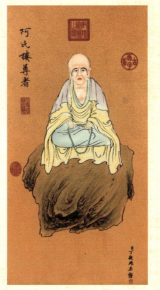 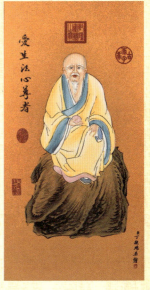

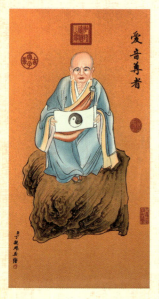
愛奇尊者

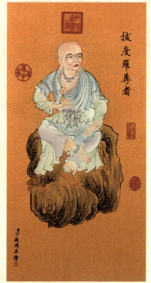
拔度羅尊者

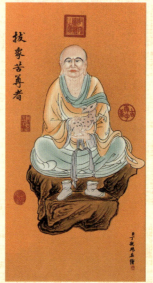
拔衆苦尊者

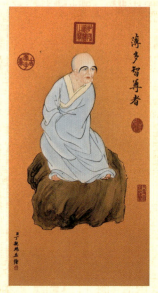
薄多智尊者

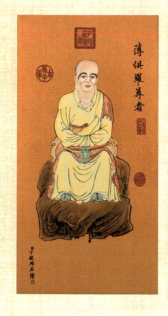
薄俱羅尊者

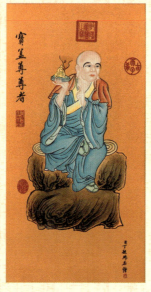
寶盆尊尊者

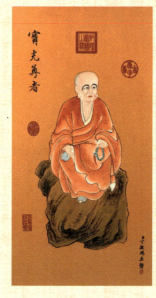
寶光尊者

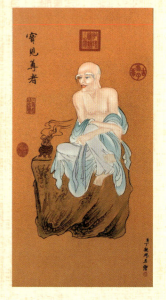
寶見尊者

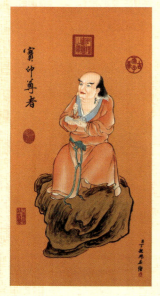
寶仰尊者

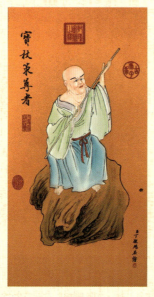
寶杖策尊者

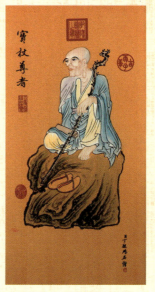
寶杖尊者

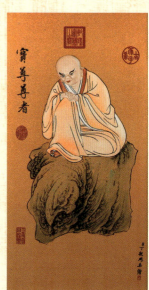
寶尊尊者

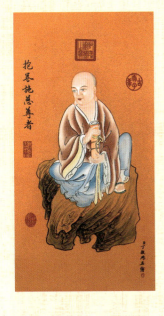
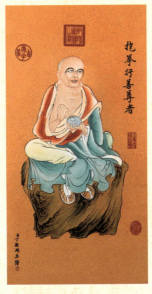
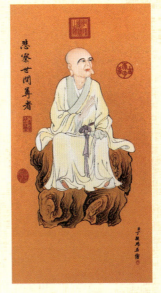
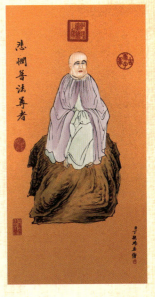
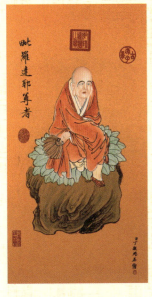
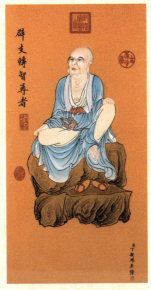
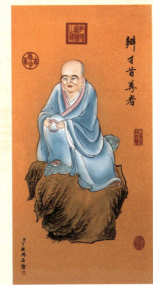
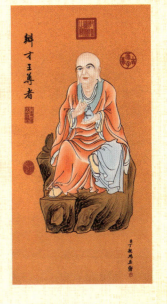
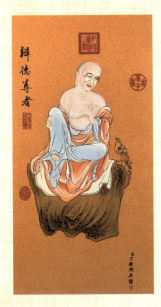
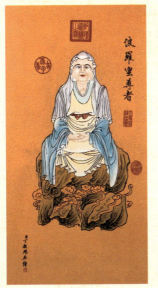
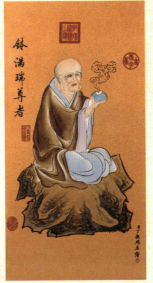
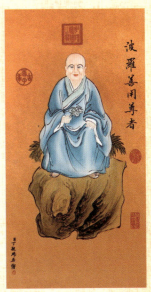

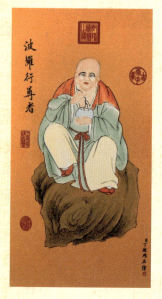
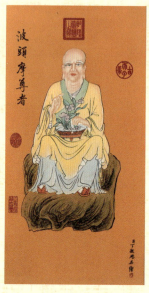
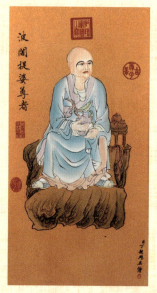
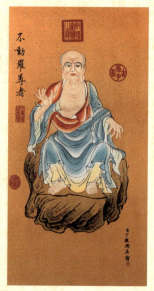
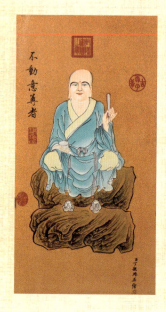
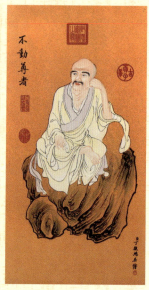
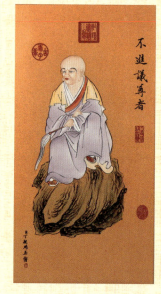
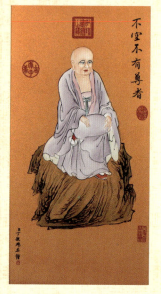
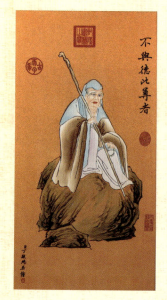
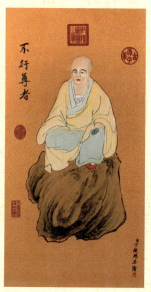
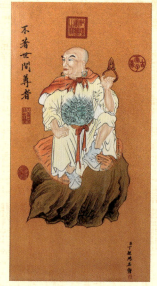
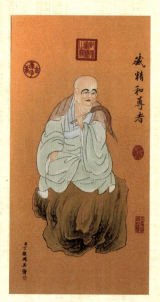

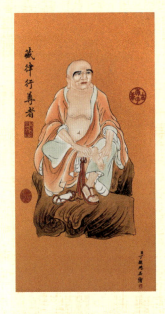
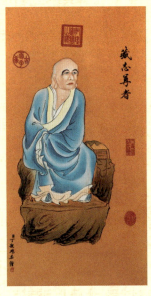
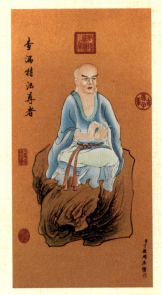
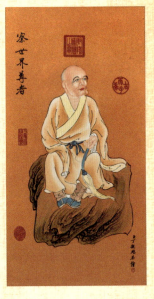
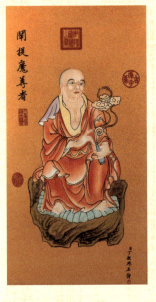
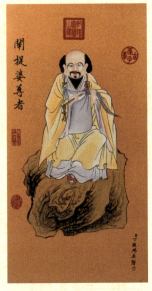
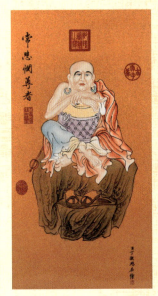
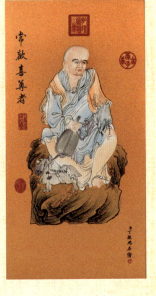
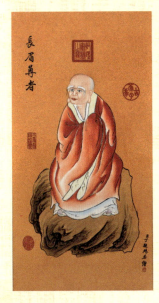
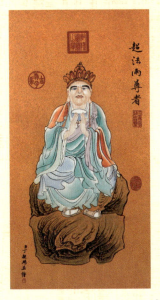
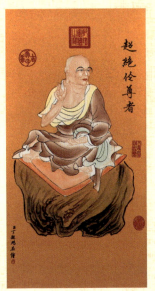
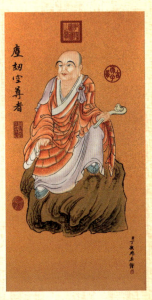

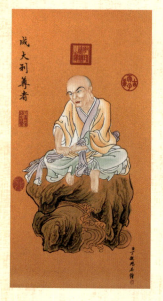
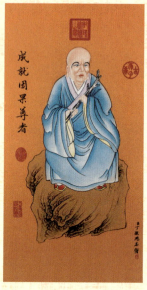
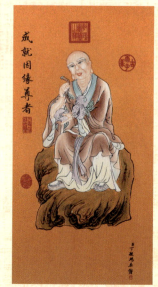
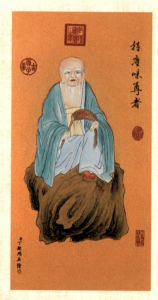
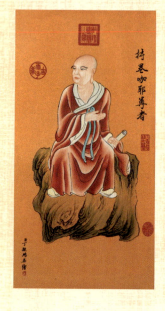
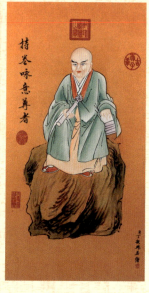
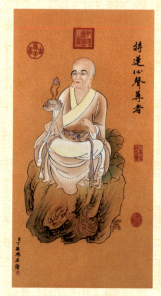
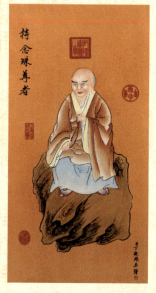
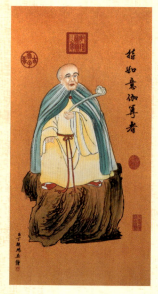
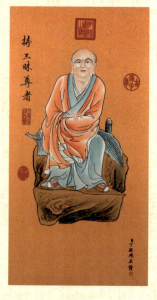
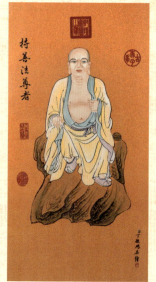
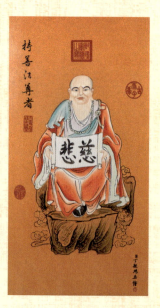

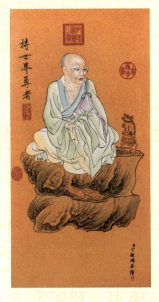
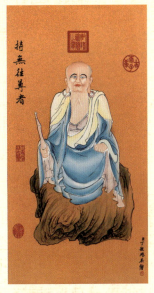
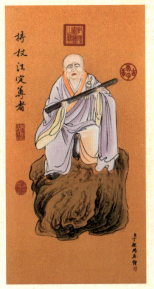
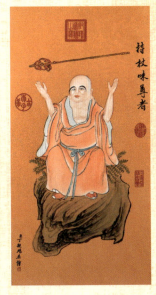
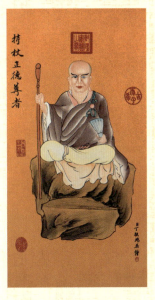
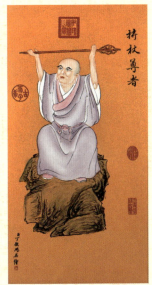
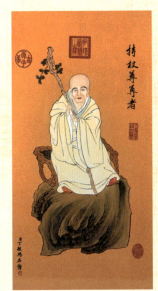
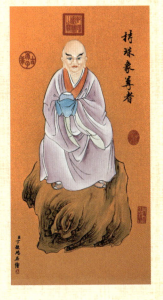
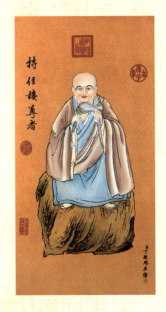
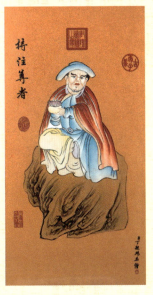
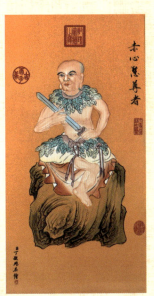
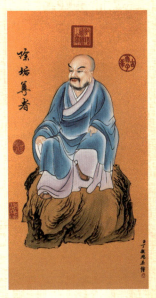

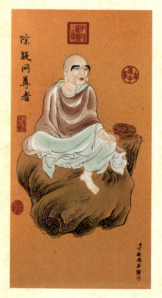
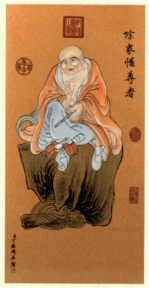
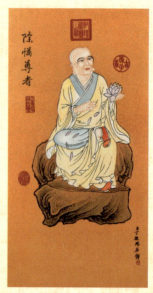
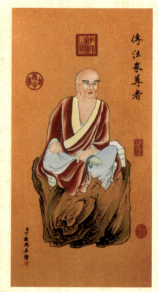

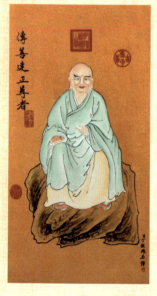
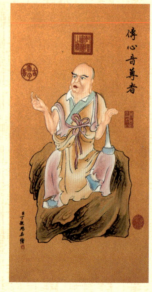
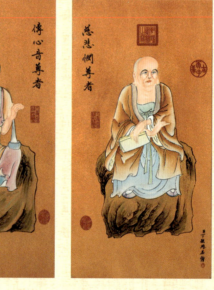
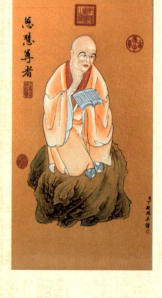

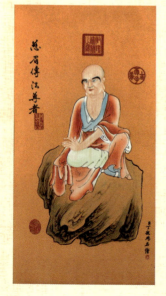
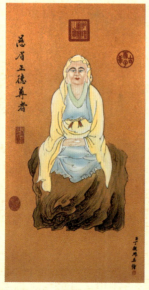
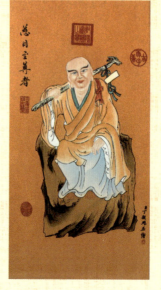
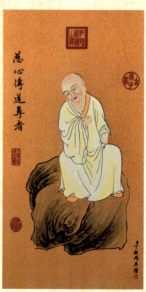

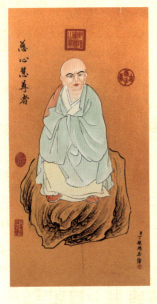
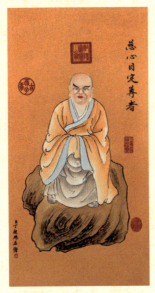
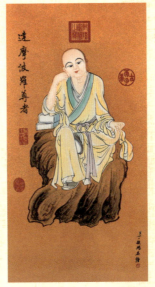
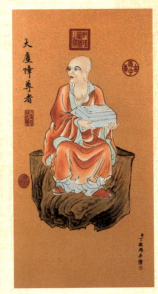
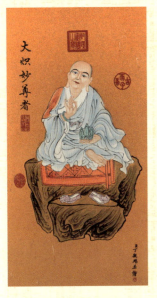
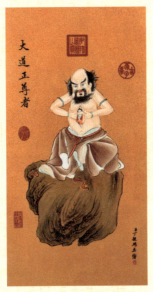
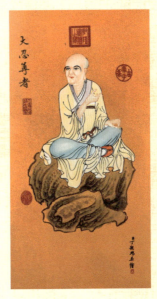
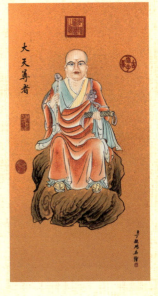
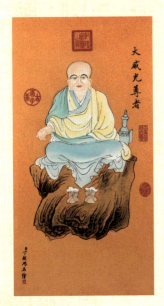
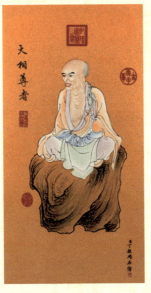
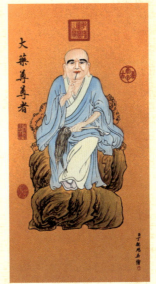
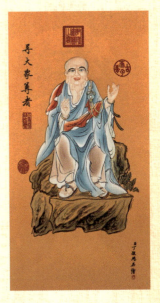

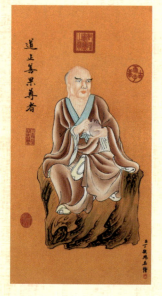
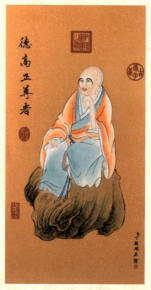
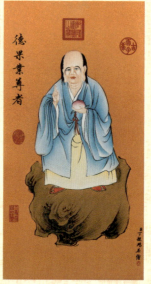
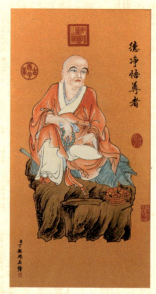

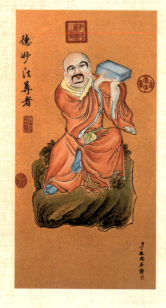
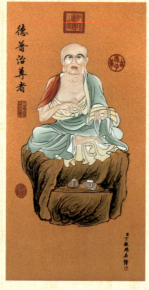
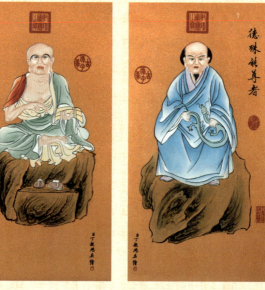
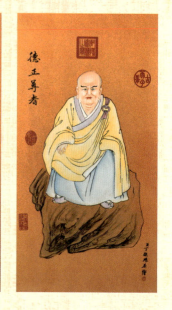

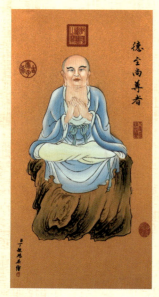
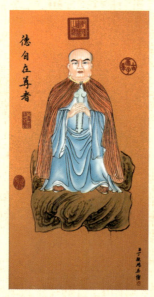
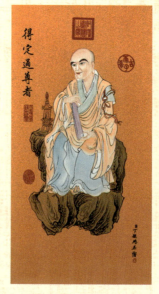
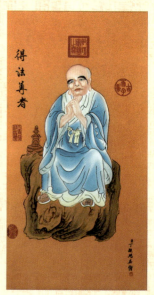

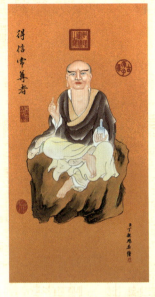
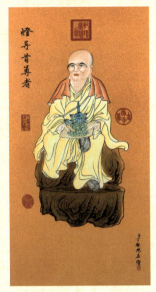
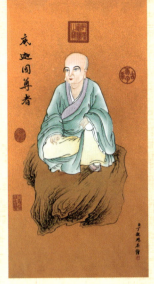
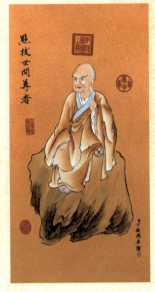
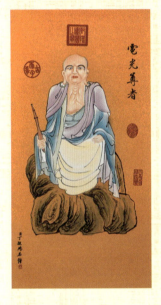
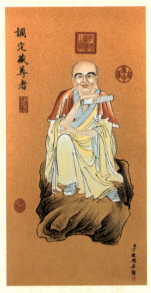
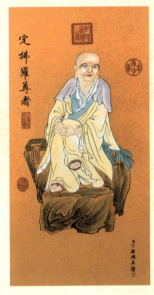
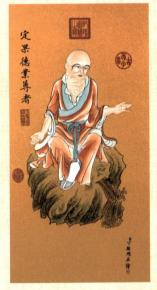
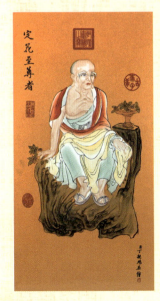
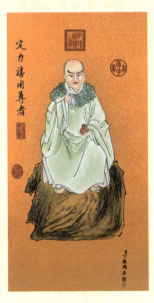
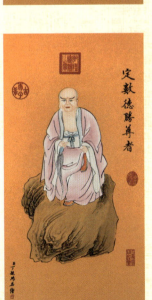
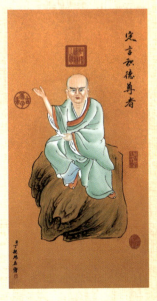

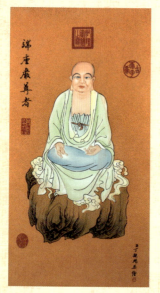
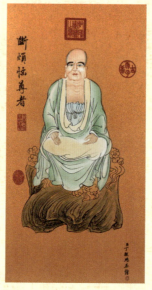
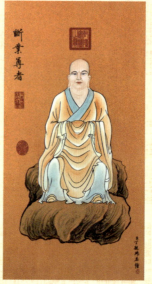
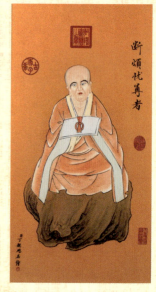
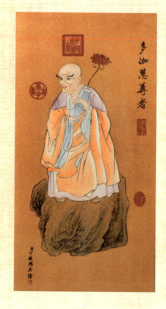
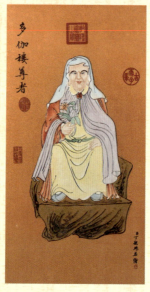
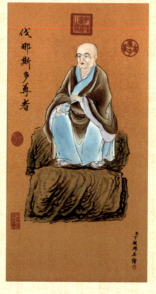
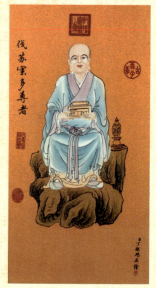
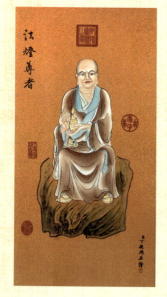
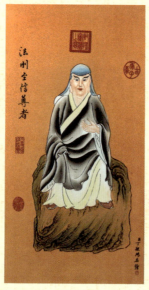
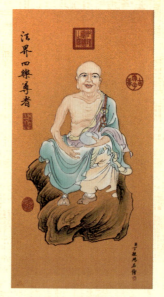
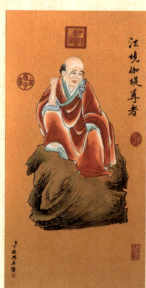

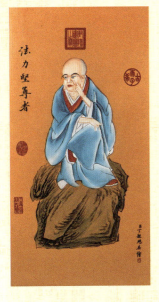
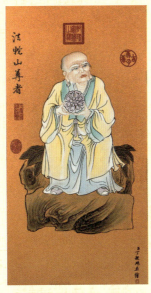
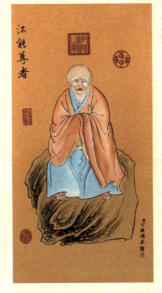
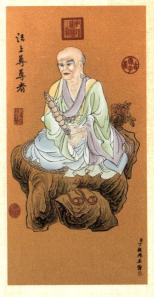
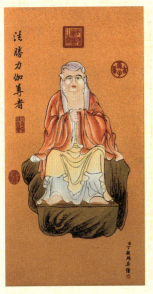
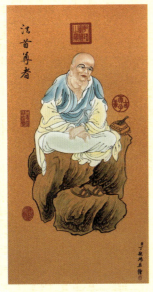
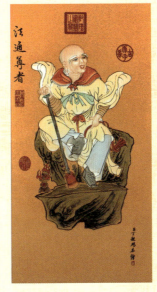
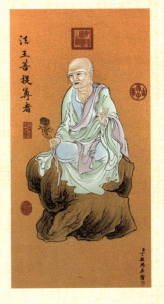
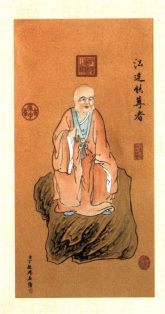
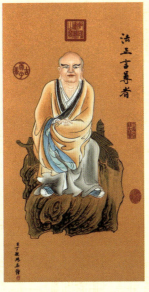
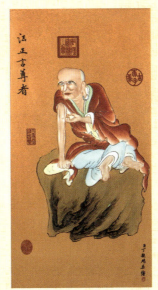
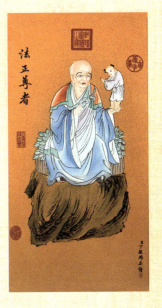

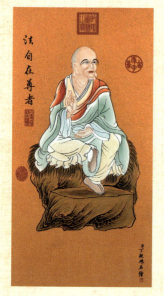
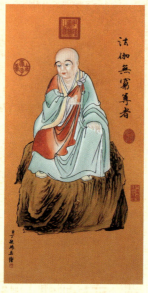
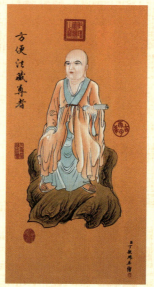
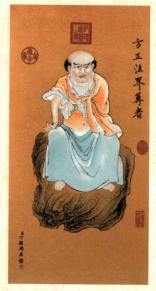
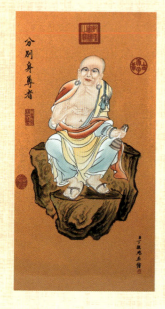
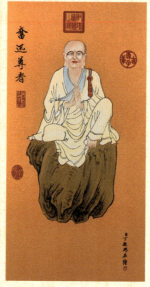
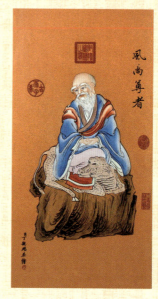
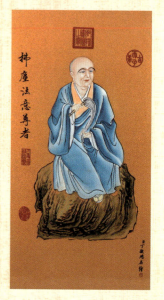
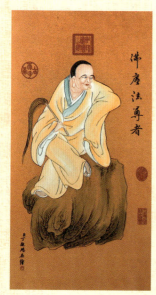
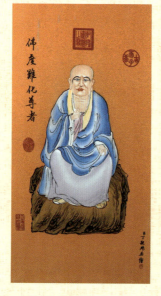
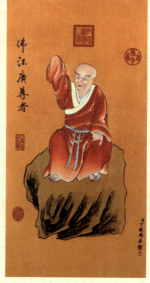
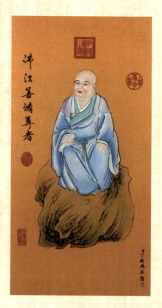

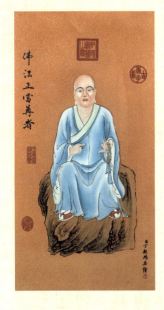
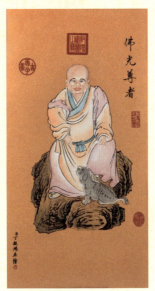
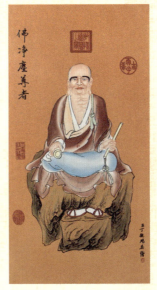
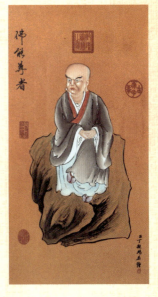
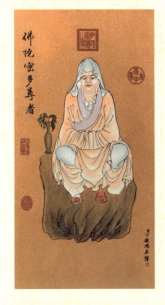
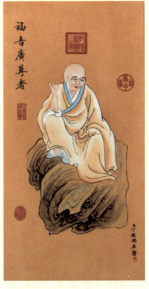
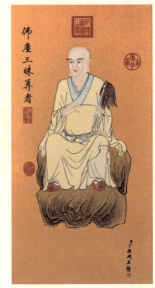
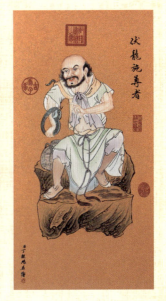
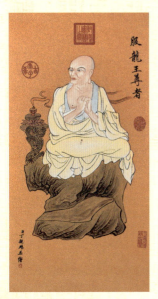
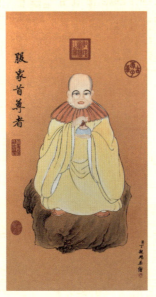
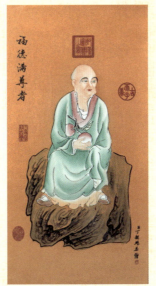
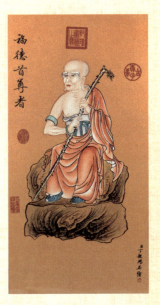

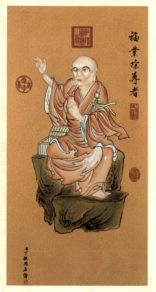
福業除尊者

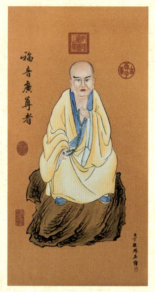
福音廣尊者

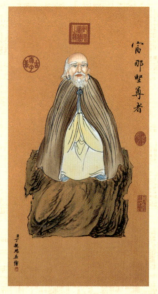
富那聖尊者

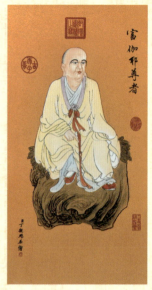
富伽耶尊者

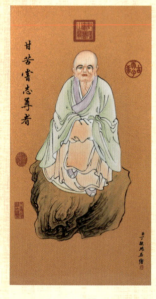
甘苦賞志尊者

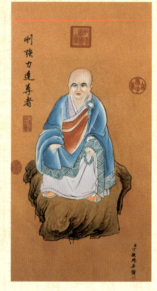
剛穩力達尊者

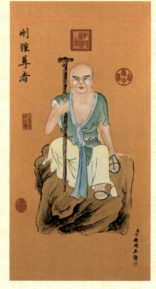
剛強尊者

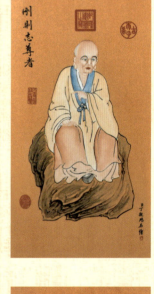
剛剛志尊者

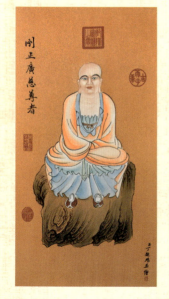
剛正廣慈尊者

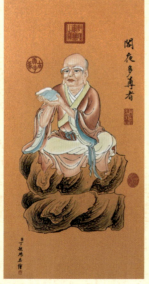
閣夜多尊者

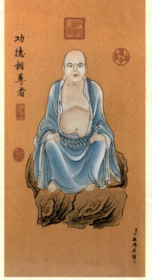
功德相尊者

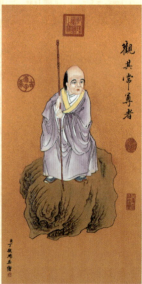
觀其常尊者

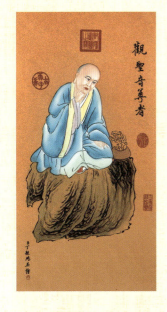觀聖奇尊者	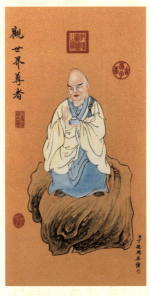觀世界尊者	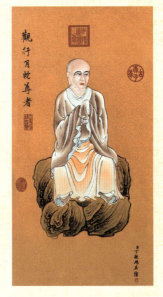觀行月娀尊者	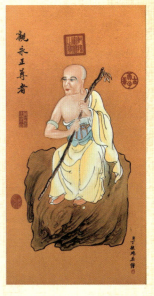觀永正尊者
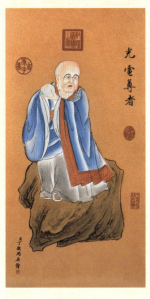光電尊者	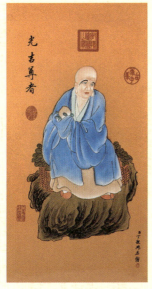光吉尊者	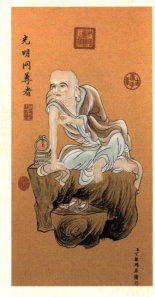光明網尊者	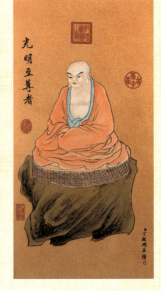光明至尊者
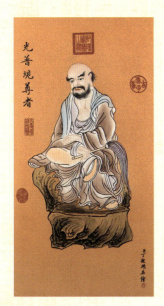光普現尊者	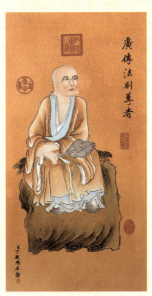廣傳法則尊者	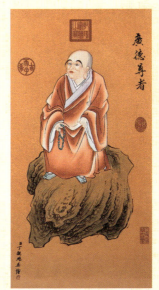廣德尊者	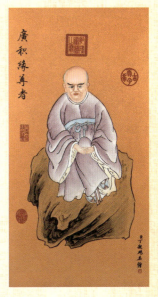廣積緣尊者

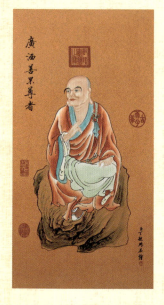
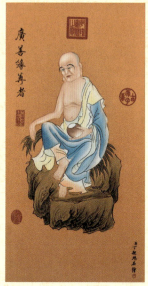
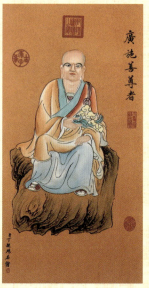
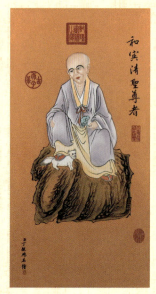
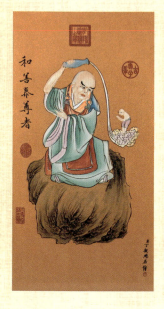
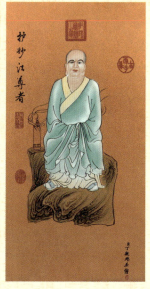
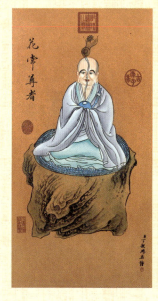
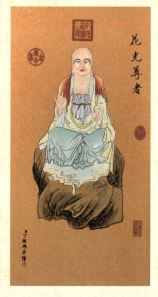
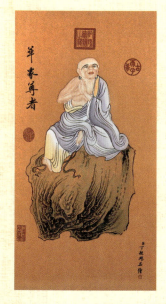
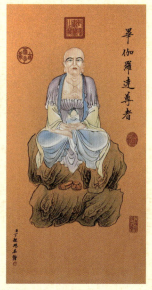
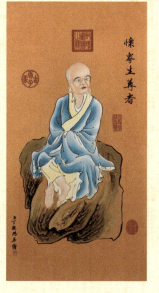
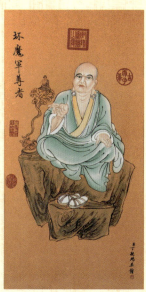

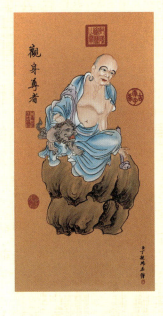 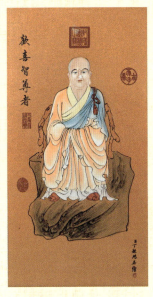 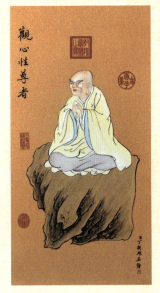 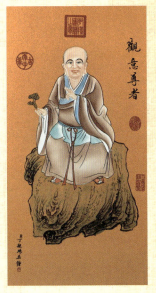

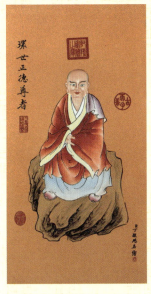 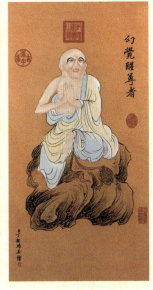 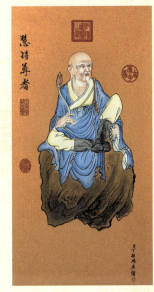 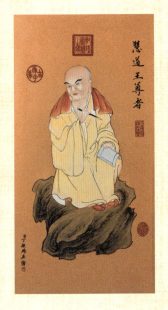

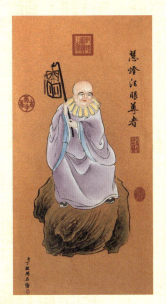 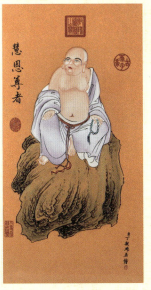 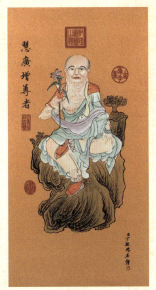 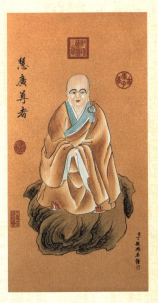

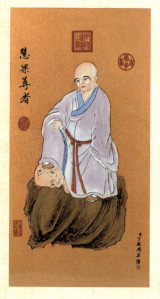
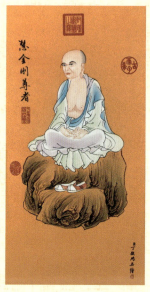
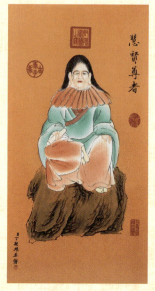
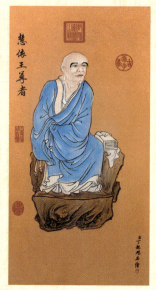
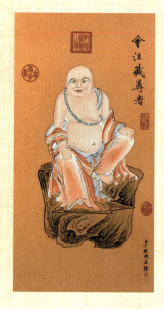
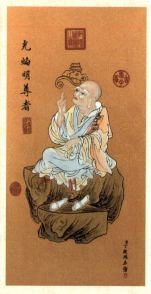
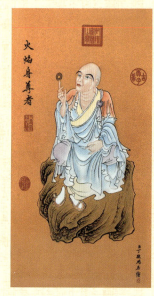
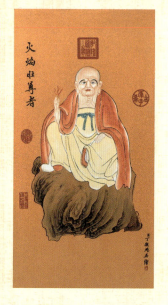
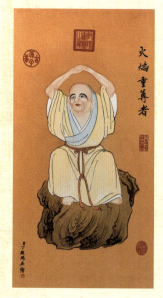
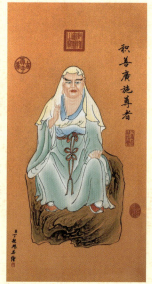
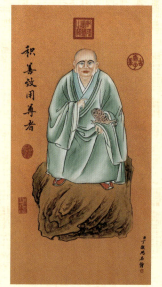
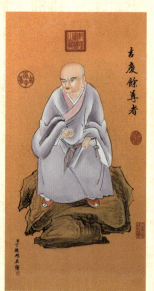

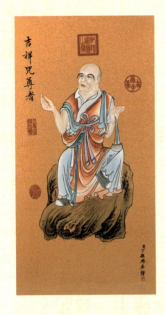
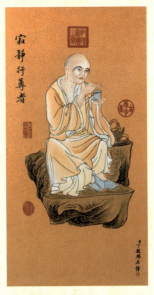
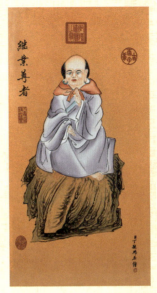
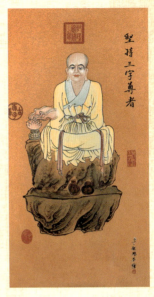
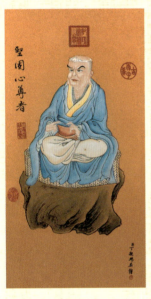
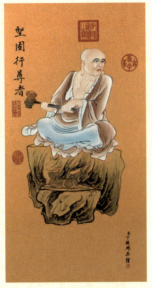
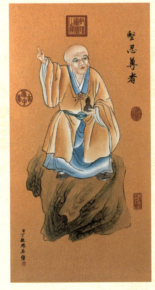
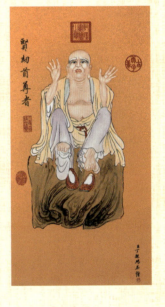
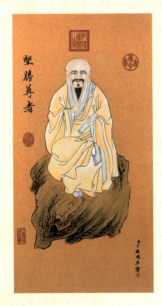
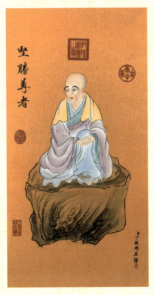
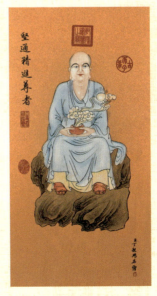
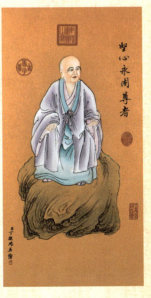

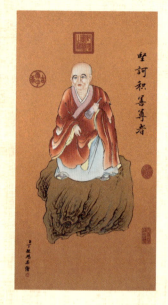 堅訶祀善尊者
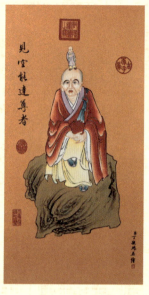 見空龍達尊者
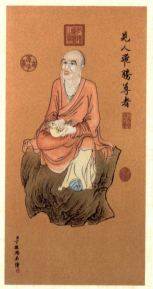 見人飛騰尊者
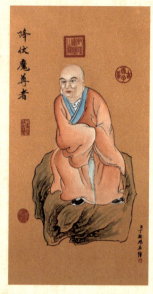 降伏魔尊者
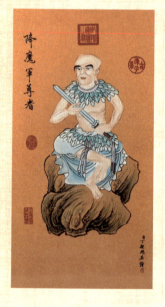 降魔軍尊者
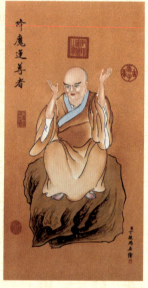 伏魔逸尊者
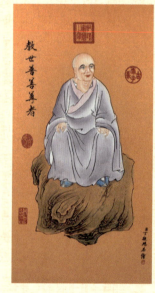 教世善尊者
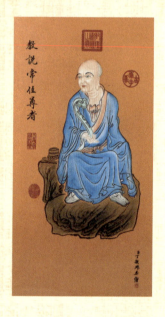 教說常住尊者
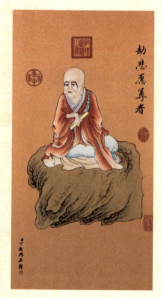 劫悲意尊者
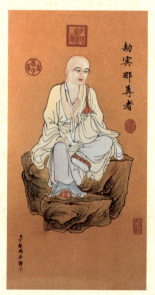 劫賓那尊者
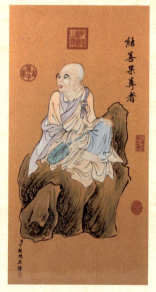 結善果尊者
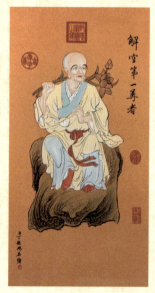 解空第一尊者

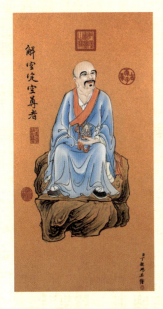
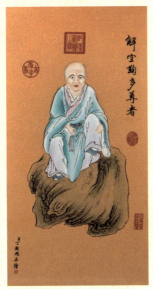
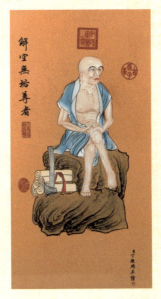
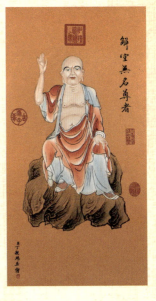
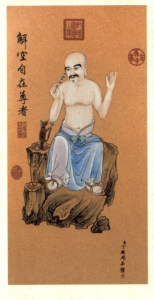
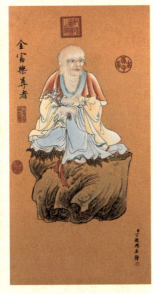
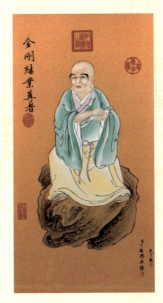
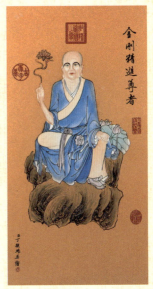
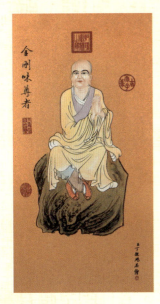
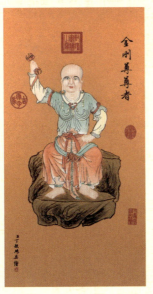
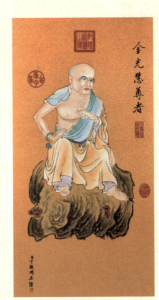
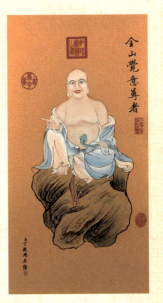

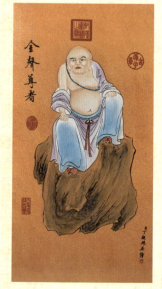
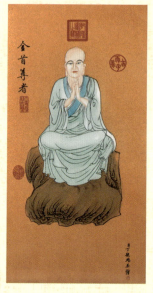
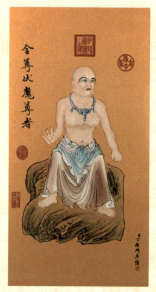
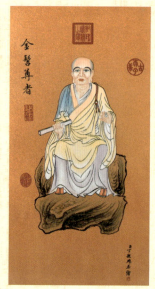
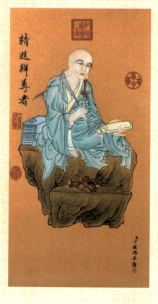
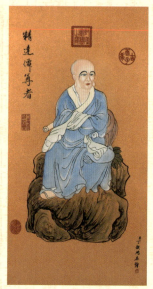
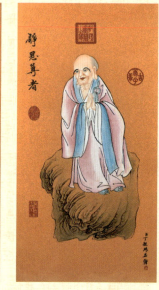
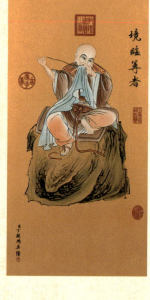
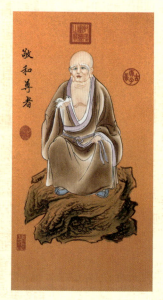
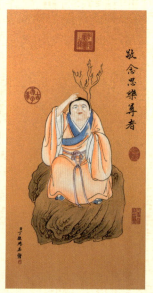
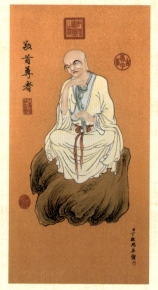
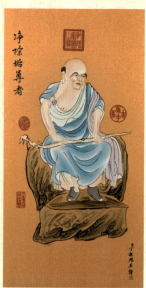

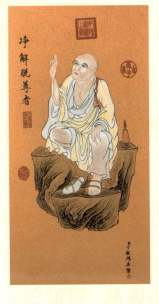
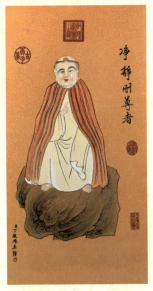
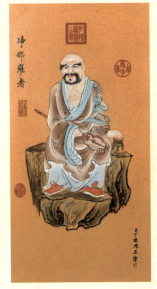
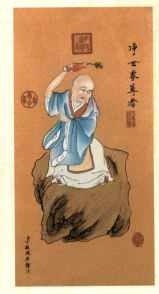
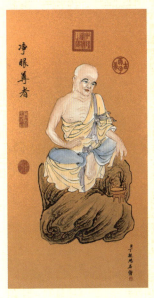
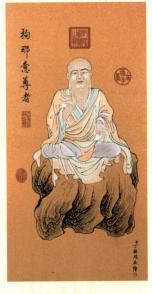
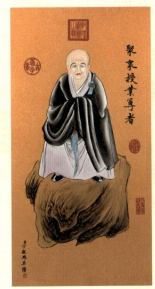
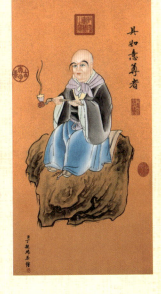
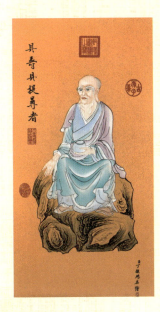
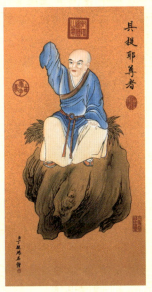
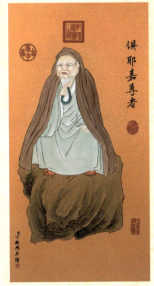
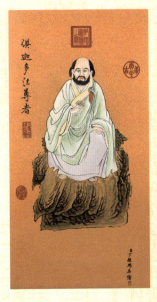

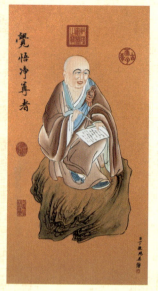
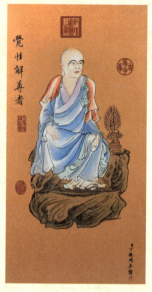
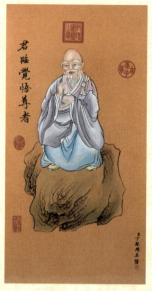
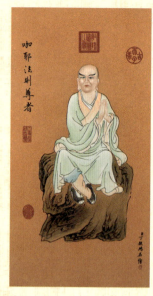

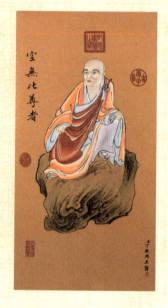
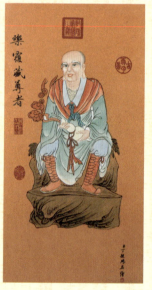
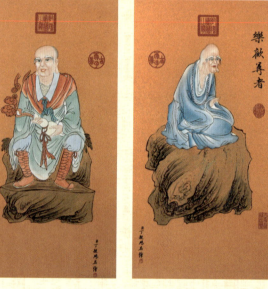
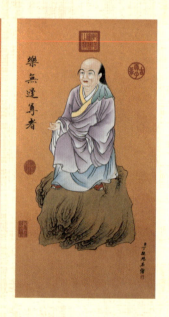

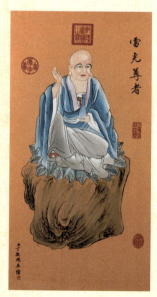
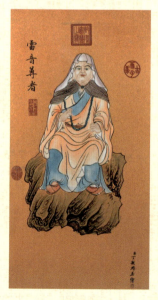
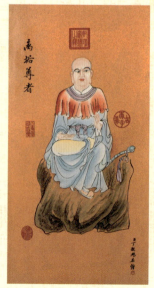
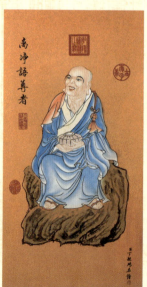

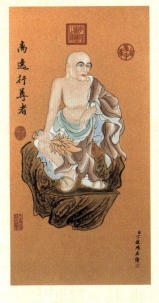
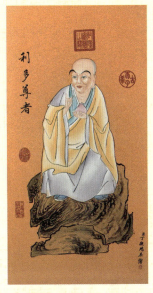
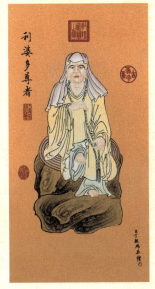
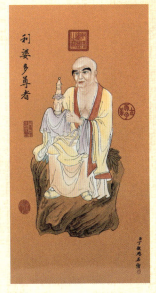
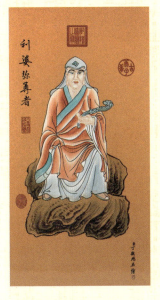
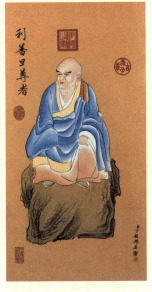
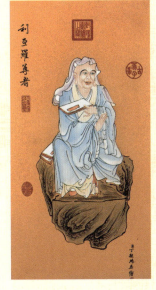
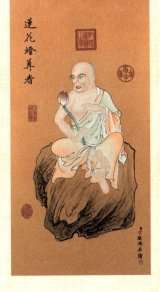
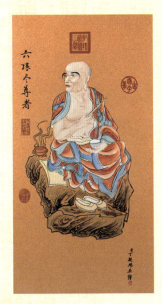
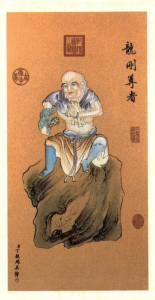
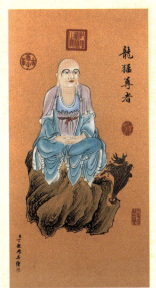
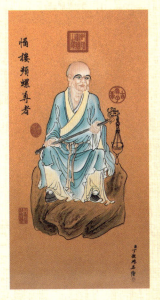

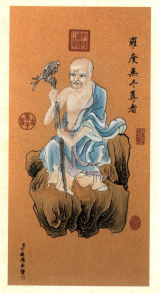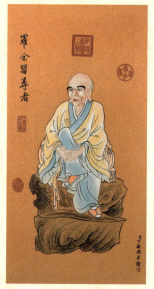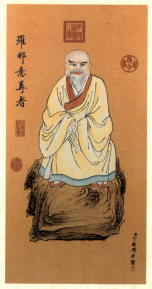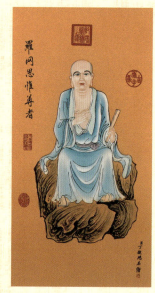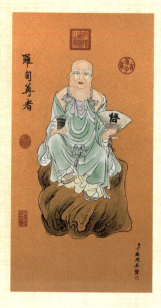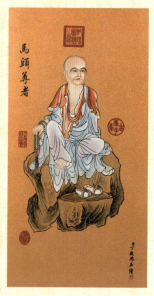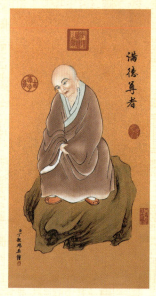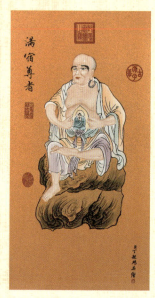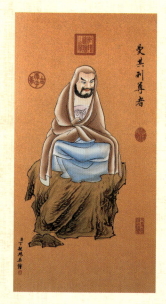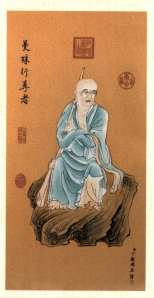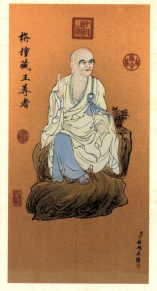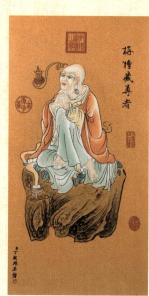

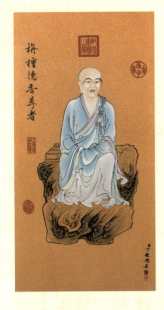 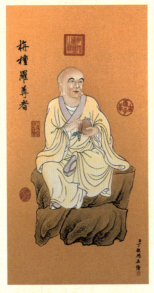 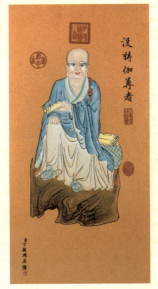 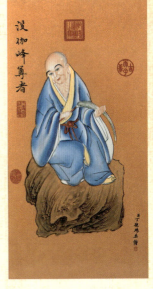
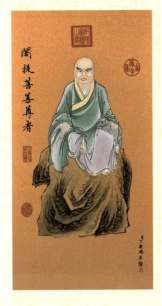 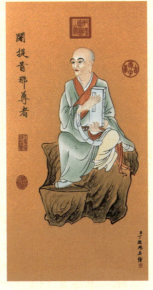 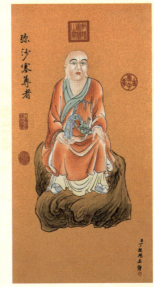 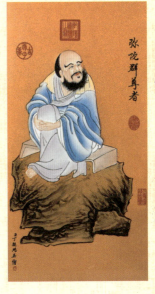
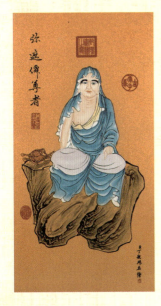 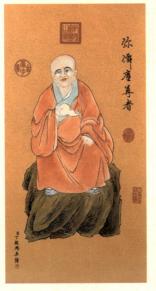 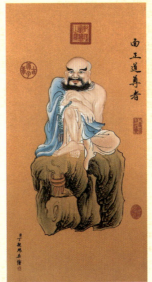 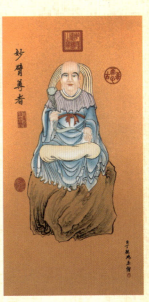

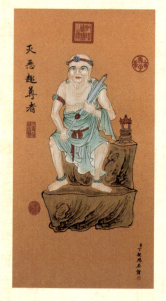
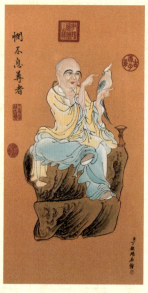
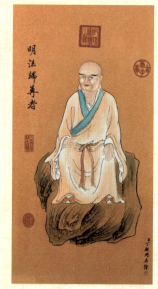
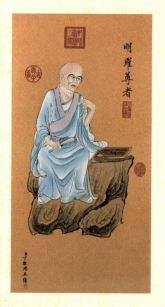
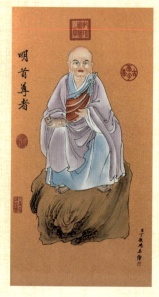
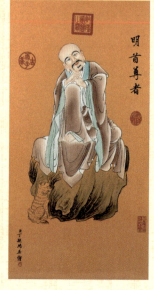
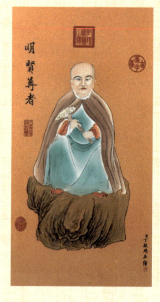
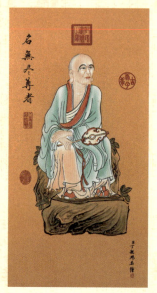
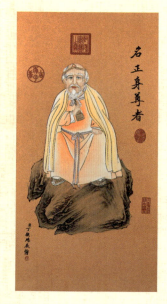
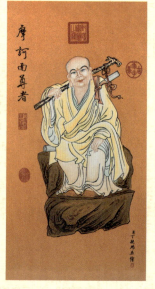
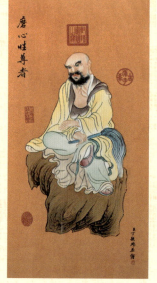
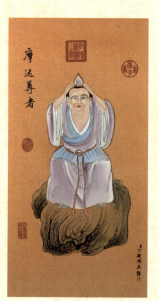

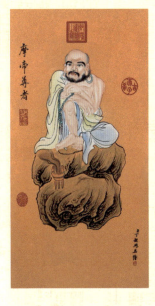
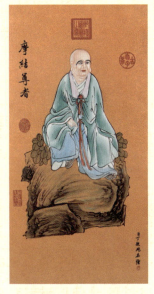
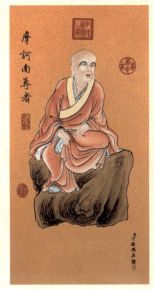
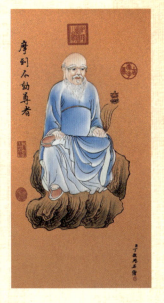
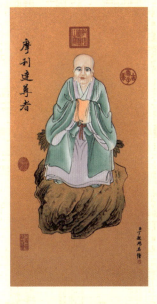
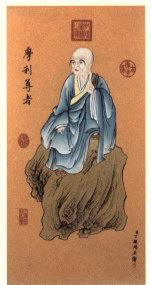
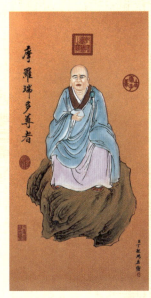
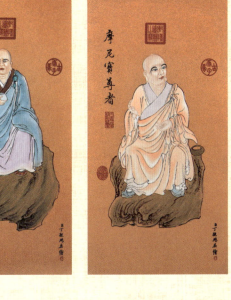
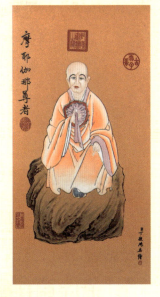
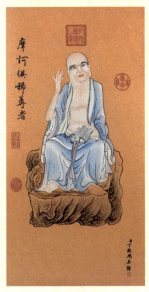
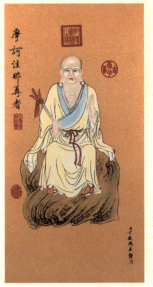
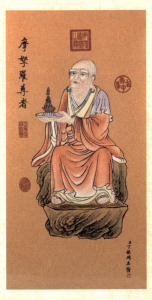

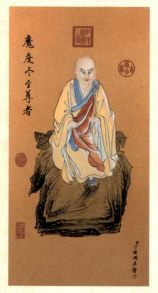
魔庆六全尊者

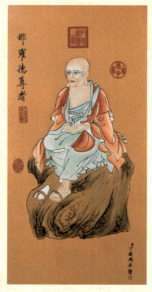
那罗德尊者

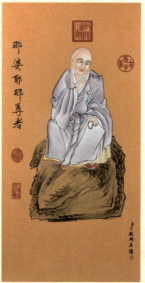
那婆耶那尊者

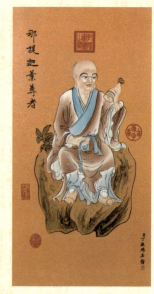
那提迦叶尊者

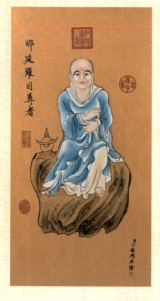
那延罗目尊者

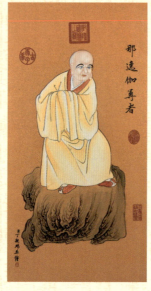
那逸伽尊者

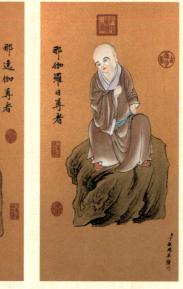
那伽罗日尊者

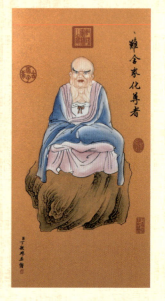
难余众化尊者

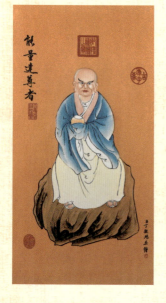
能量达尊者

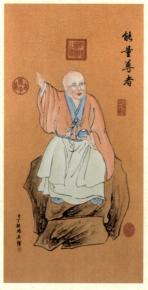
能量尊者

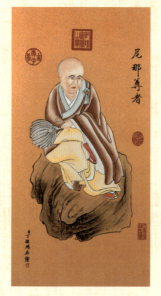
尼那尊者

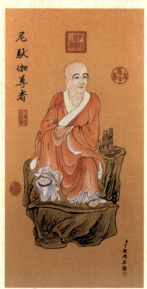
尼驮伽尊者

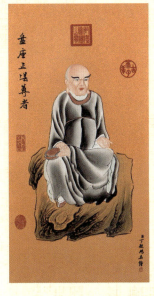 垂座正滑尊者
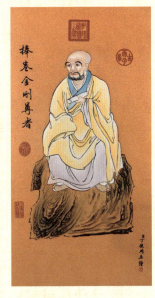 捧卷金剛尊者
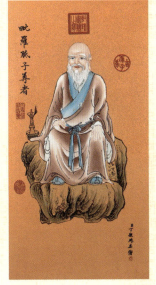 毗羅胝子尊者
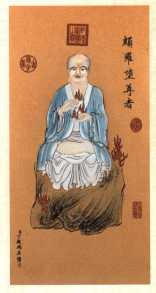 頻羅墮尊者
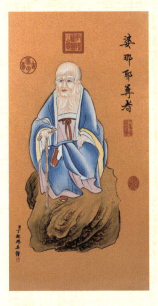 婆那耶尊者
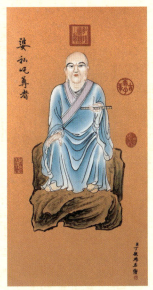 婆私吒尊者
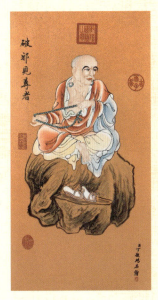 破邪見尊者
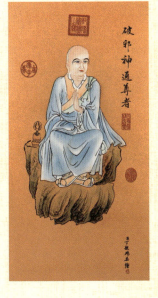 破邪神通尊者
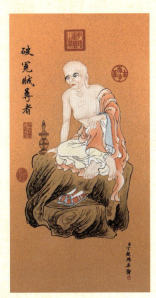 破冤賊尊者
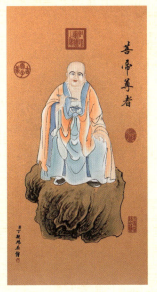 菩帝尊者
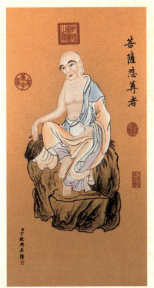 菩薩慈尊者
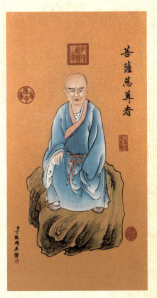 菩薩慈尊者

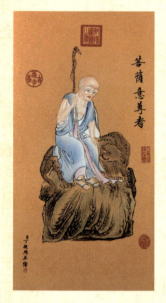
菩薩慧尊者

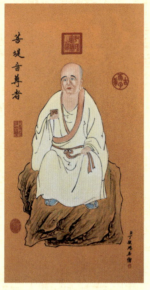
菩堤奇尊者

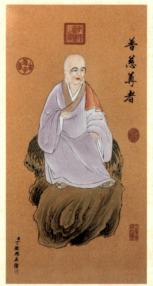
普慈尊者

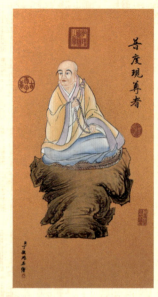
普度現尊者

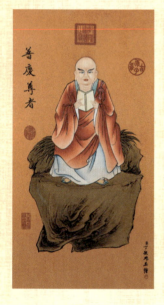
普慶尊者

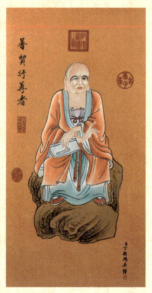
普賢行尊者

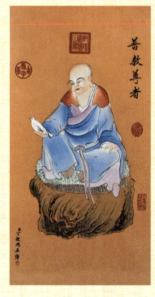
普教尊者

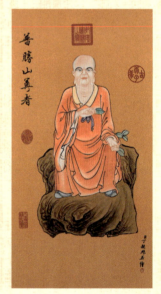
普勝山尊者

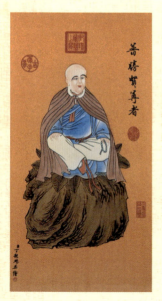
普勝實尊者

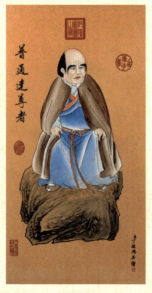
普通達尊者

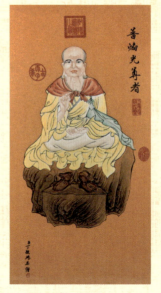
普淘光尊者

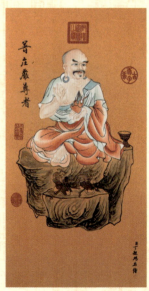
普庄嚴尊者

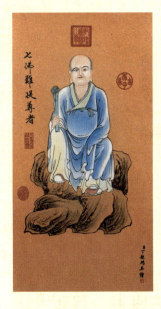 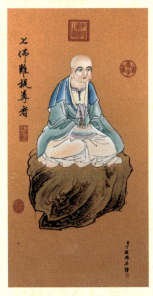 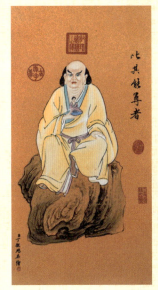 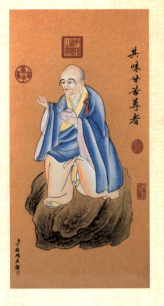
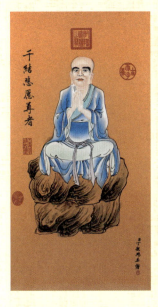 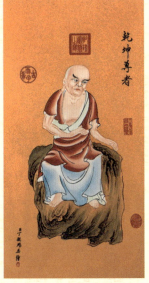 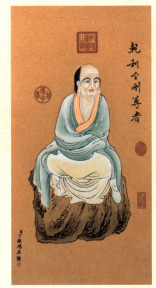 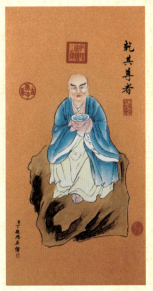
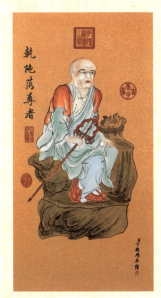 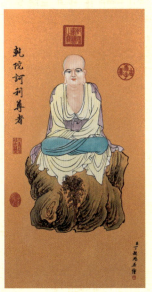 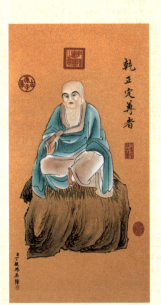 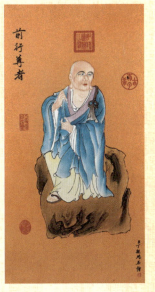

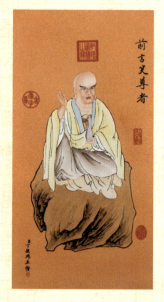
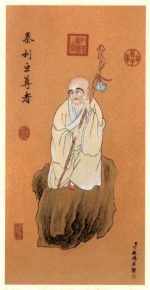
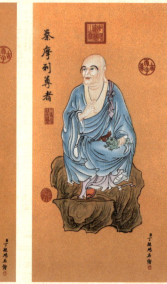
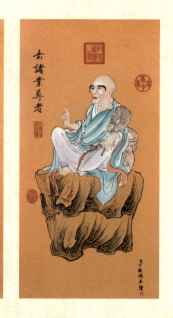
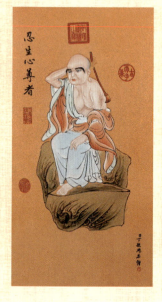
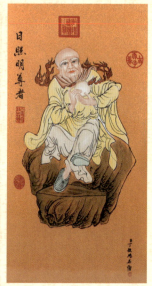
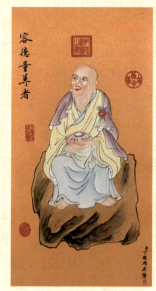
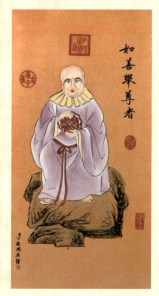
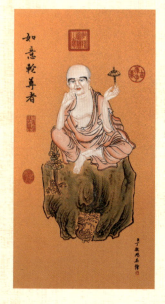

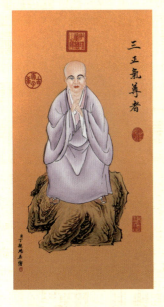
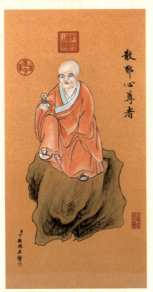
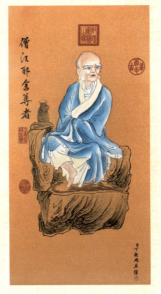
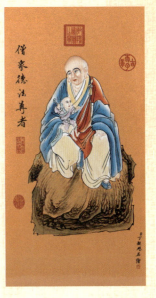
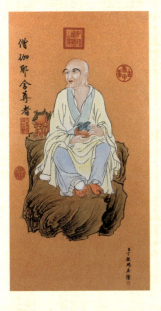
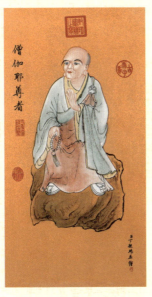
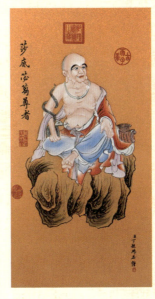
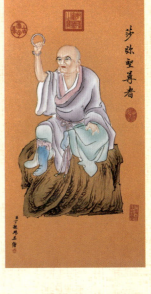
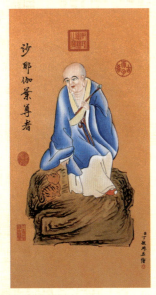
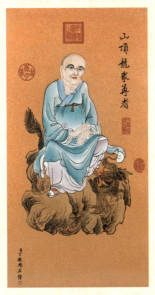
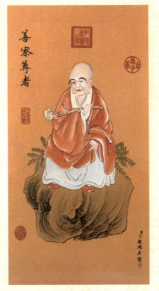
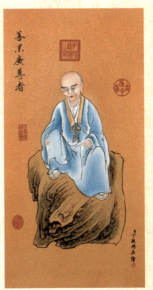

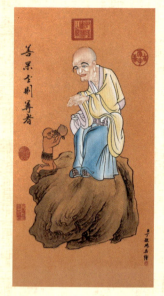
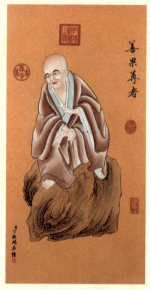
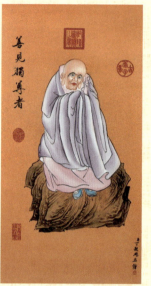
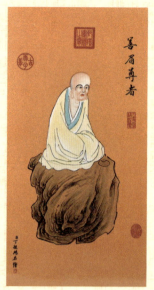
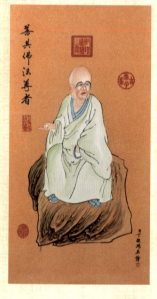
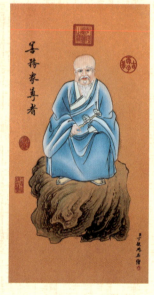
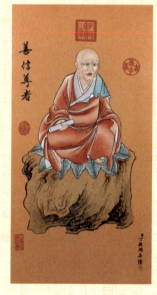
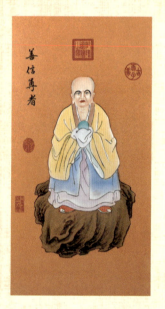
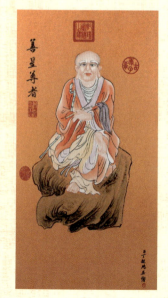
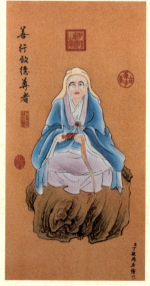
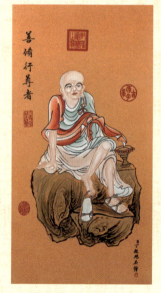
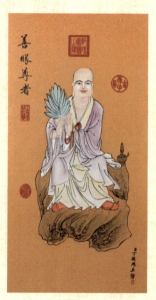

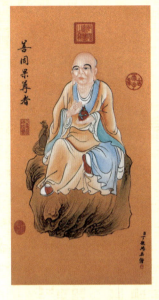
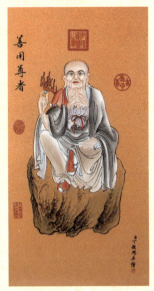
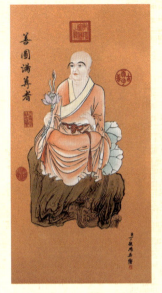
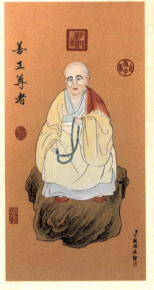
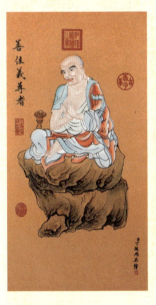
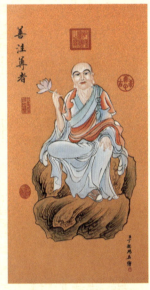
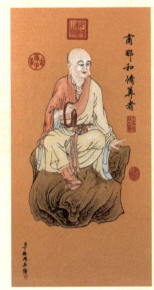
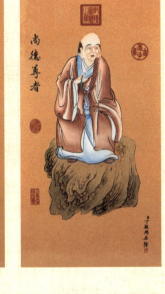
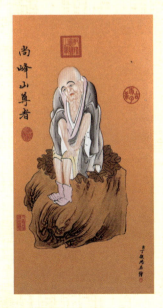
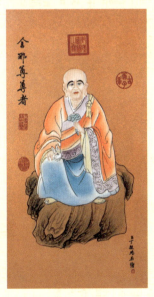
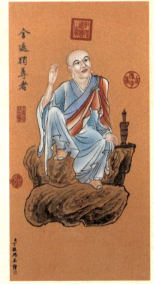
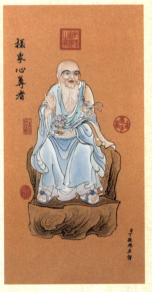

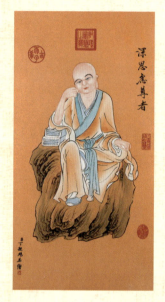 深思意尊者
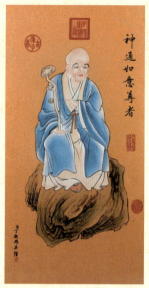 神通如意尊者
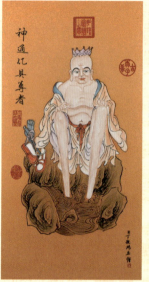 神通億具尊者
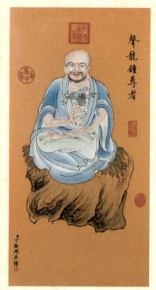 聲龍鍾尊者

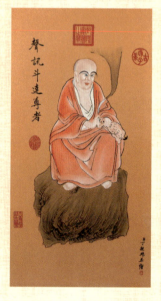 聲訊斗逵尊者
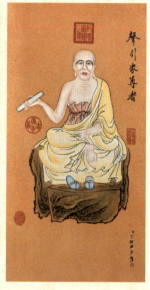 聲引眾尊者
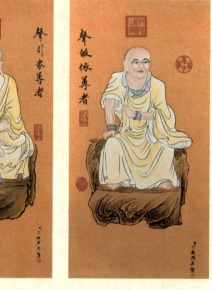 聲皈依尊者
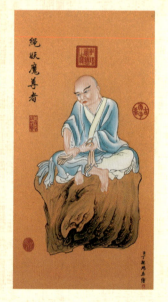 繩妖魔尊者

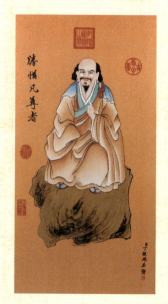 勝惱凡尊者
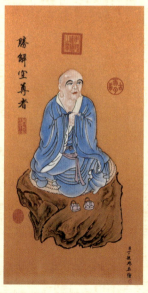 勝解空尊者
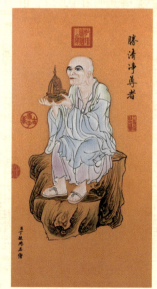 勝清淨尊者
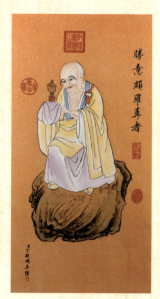 勝意頗羅尊者

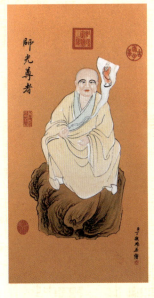
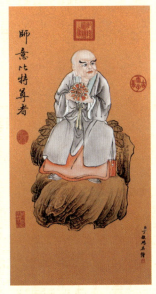
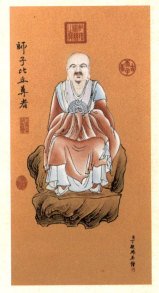
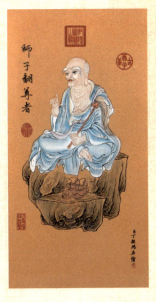
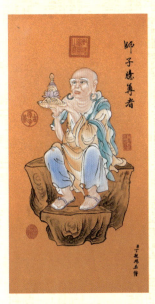
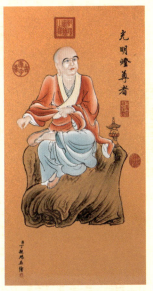
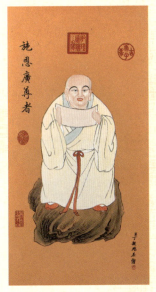
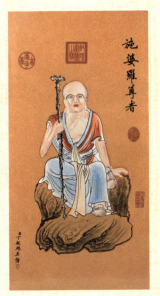
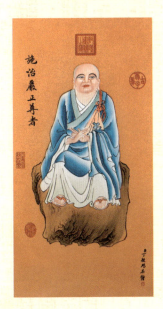
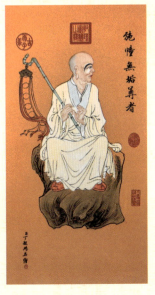
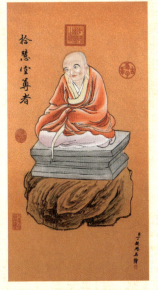
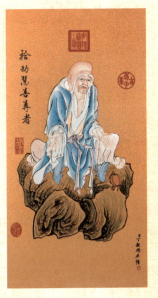

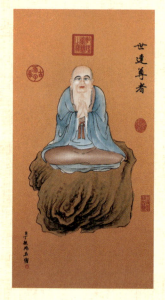
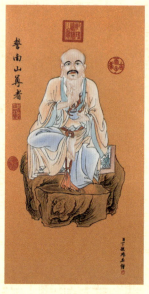
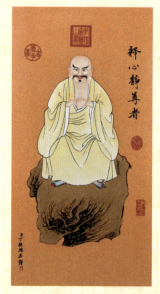
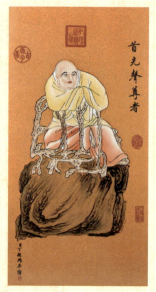
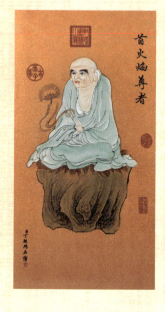
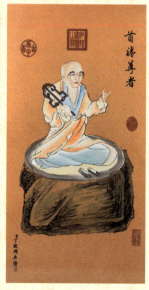
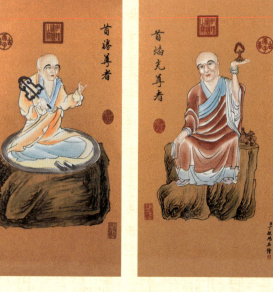
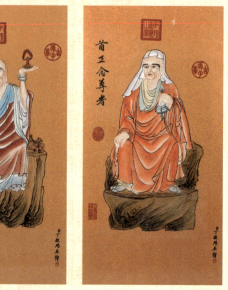
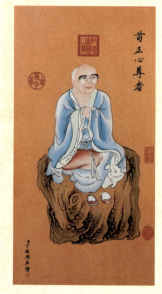
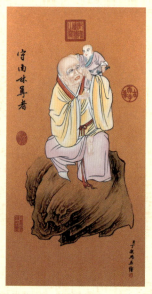
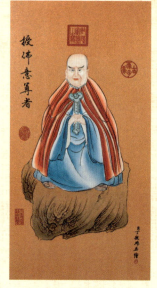
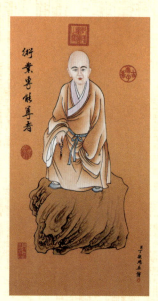

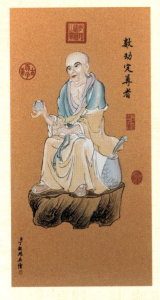
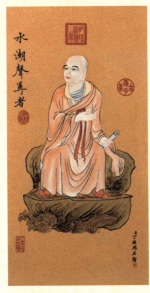
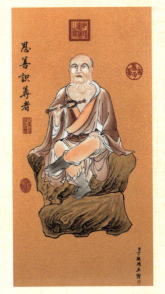
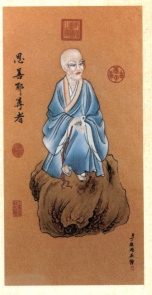
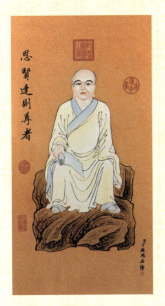
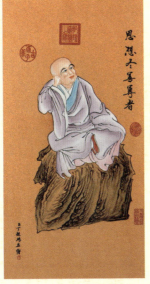
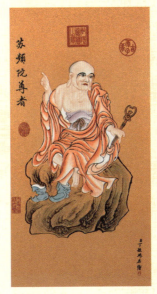
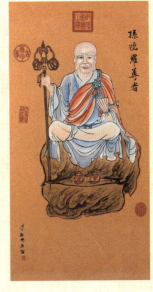
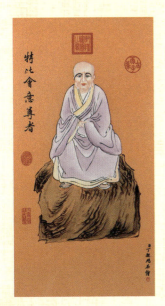
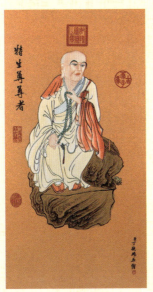
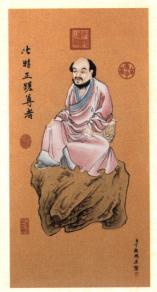
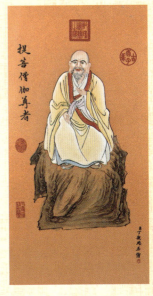

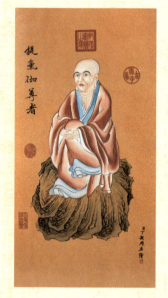
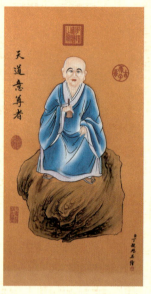
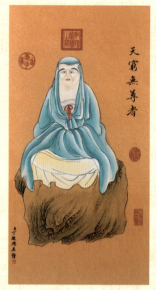
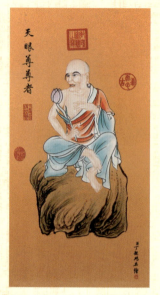
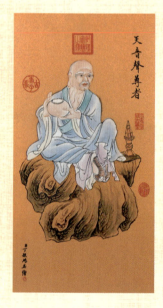
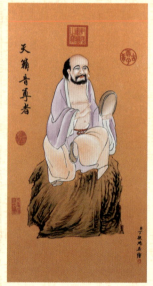
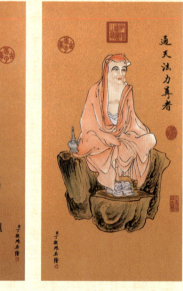
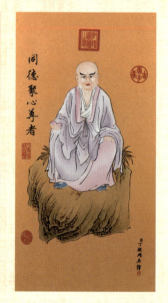
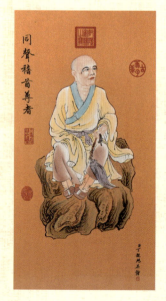
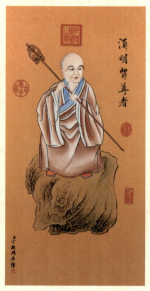
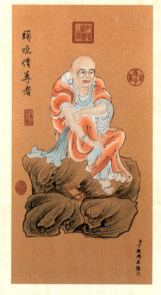
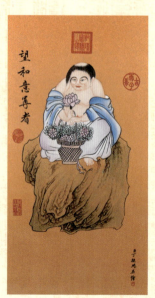

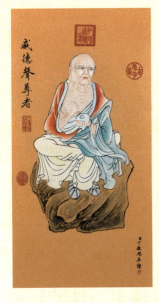
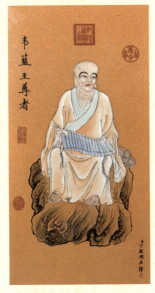
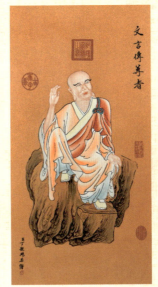
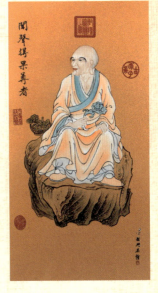
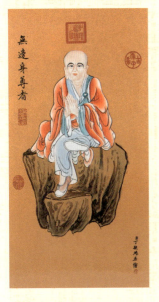
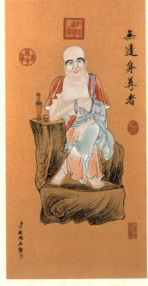
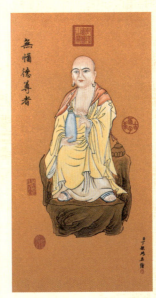
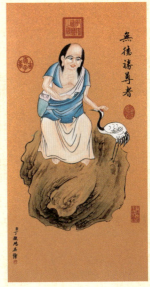
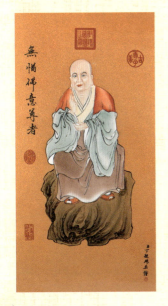
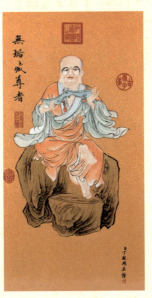
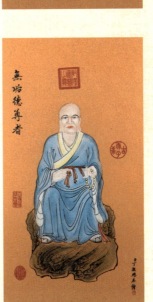
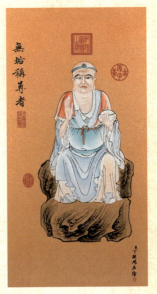

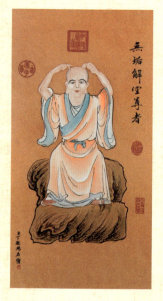 無垢解宝尊者
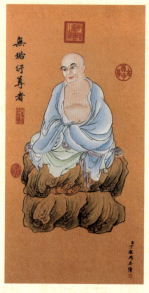 無始行尊者
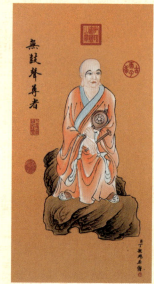 無鼓聲尊者
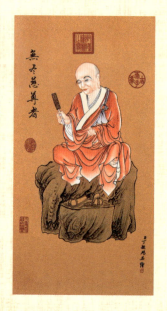 無尽慈尊者
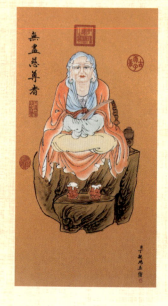 無盡慈尊者
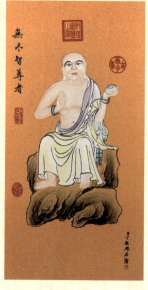 無尽智尊者
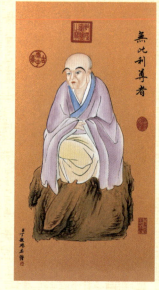 無比利尊者
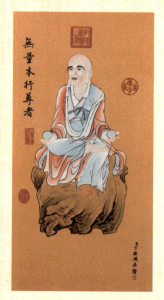 無量本行尊者
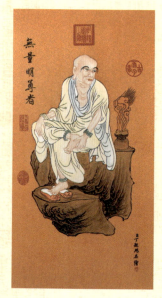 無量明尊者
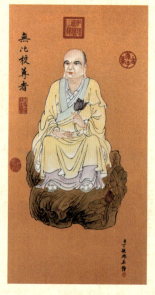 無比校尊者
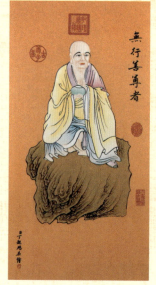 無行善尊者
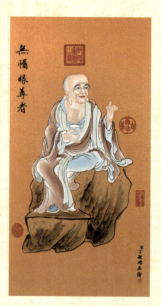 無幡眼尊者

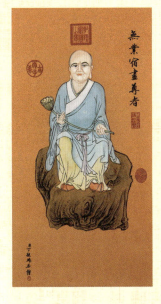
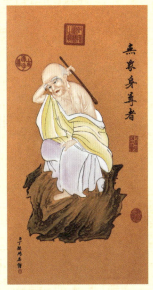
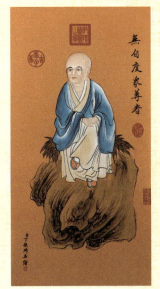
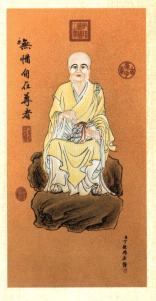
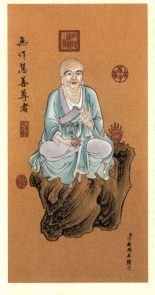
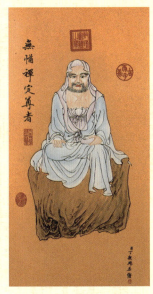
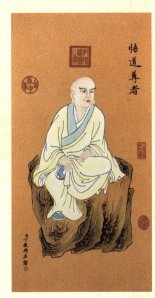
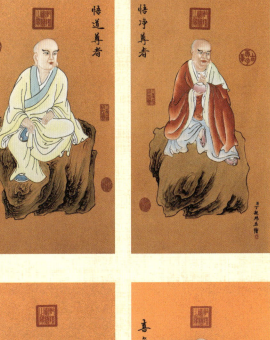
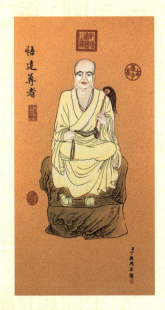
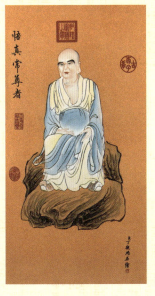
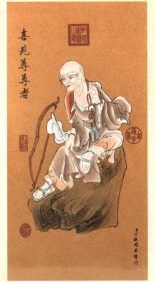
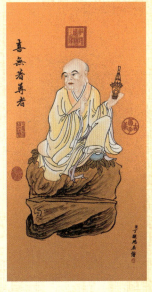

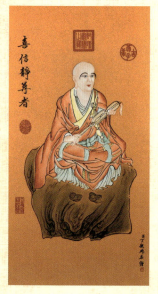
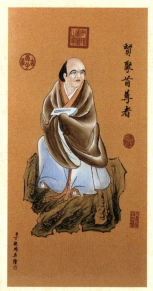
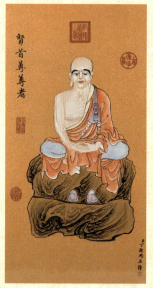
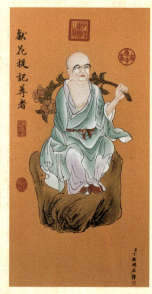
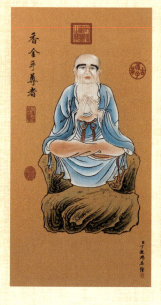
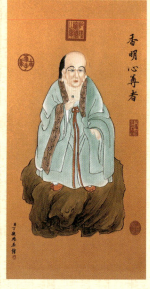
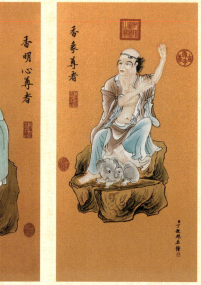
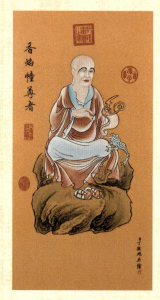
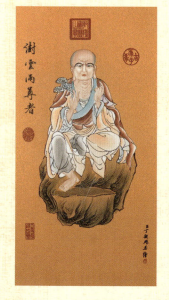
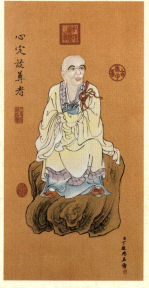
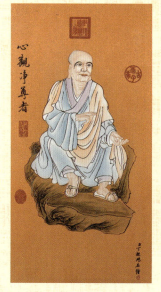
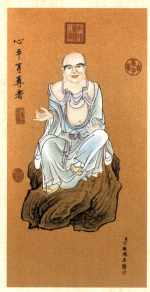

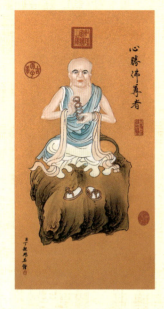
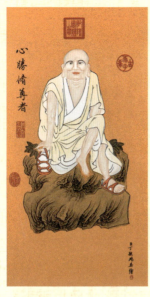
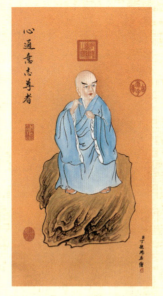
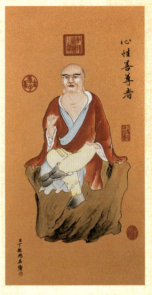
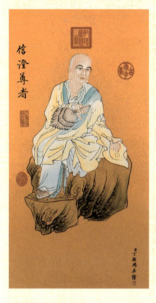
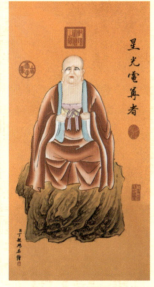
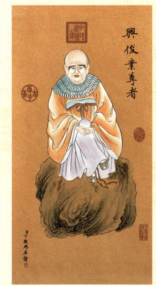
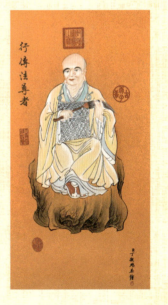
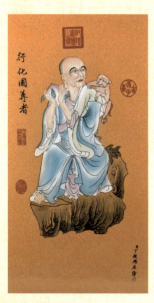
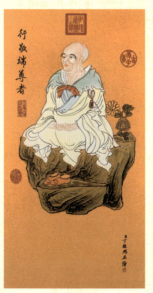
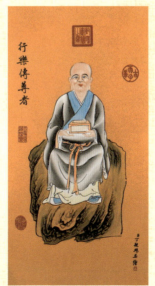
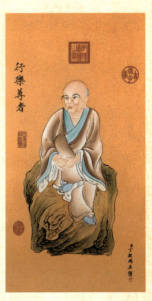

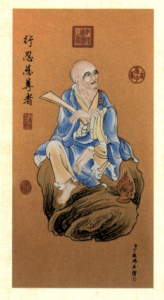
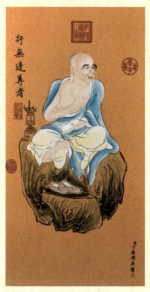
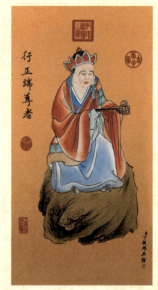
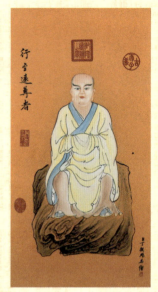
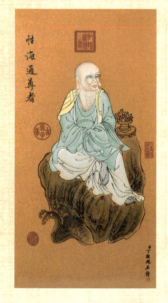
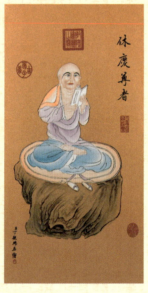
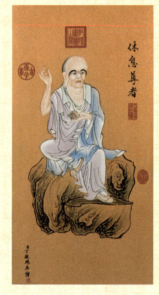
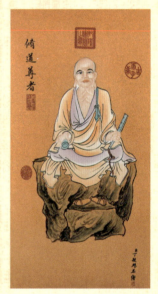
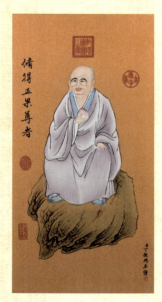
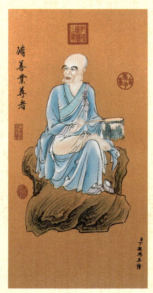
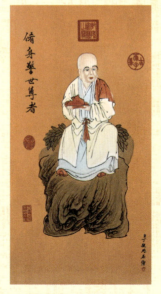
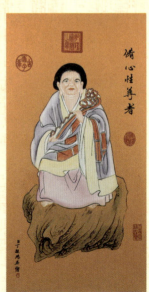

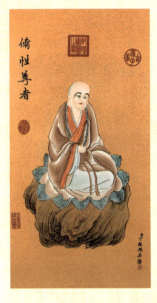
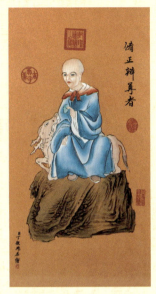
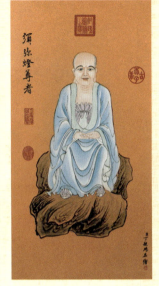
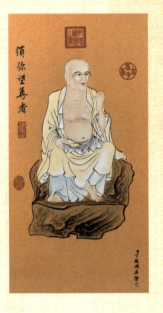
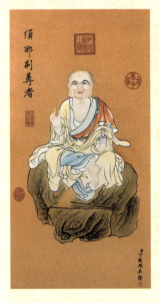
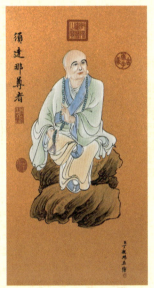
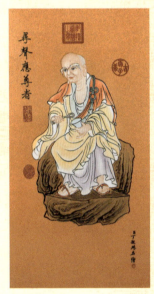
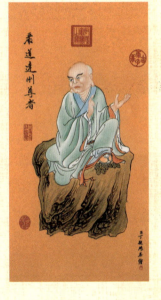
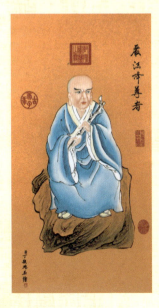
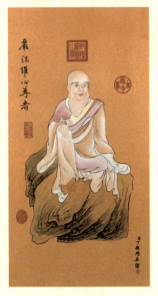
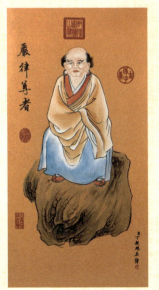
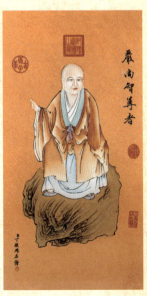

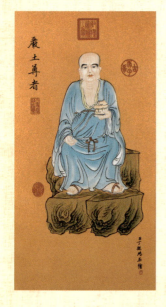
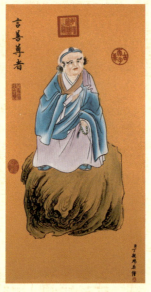
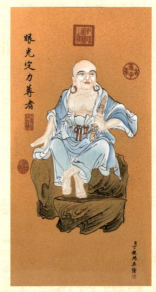
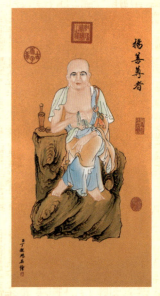
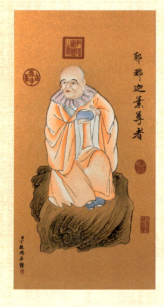
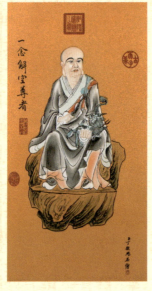
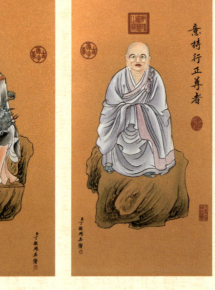
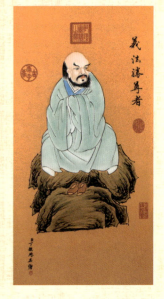
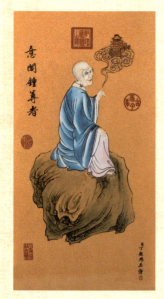
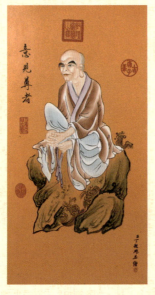
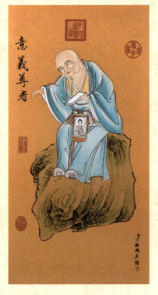
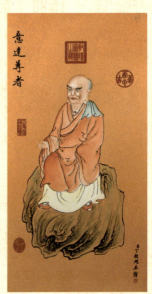

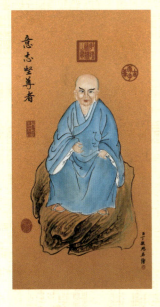 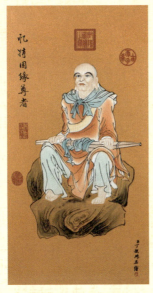 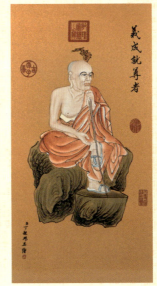 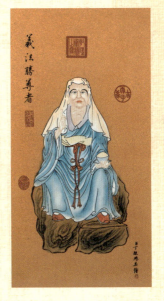
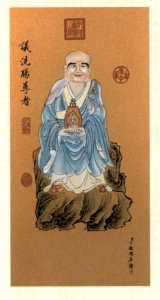 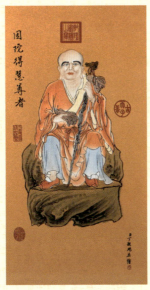 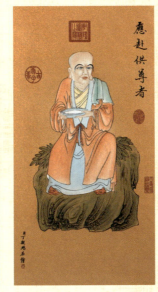 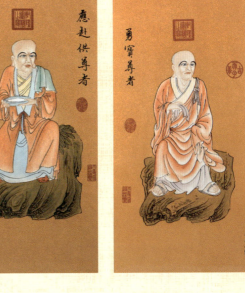
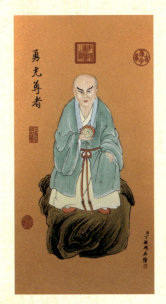 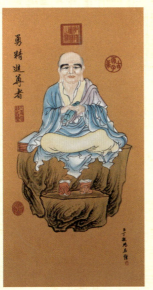 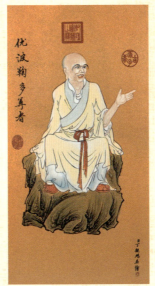 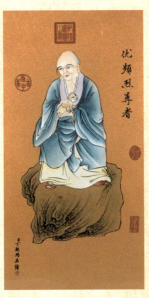

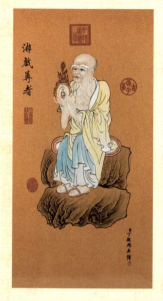
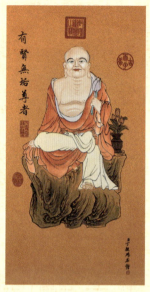
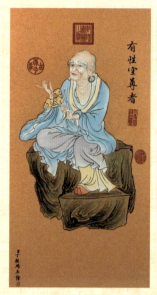
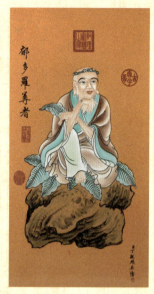
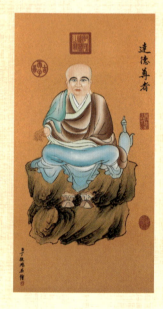
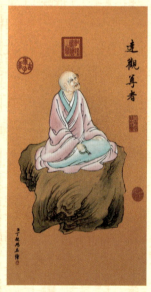
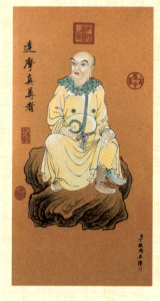
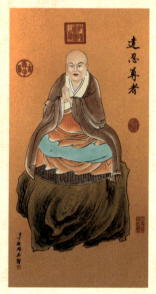
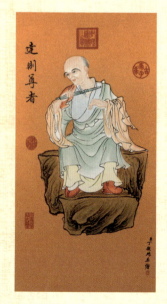
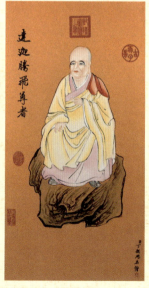
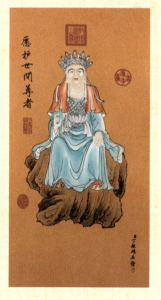
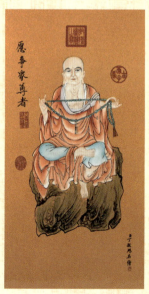

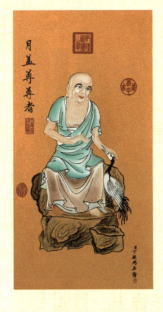
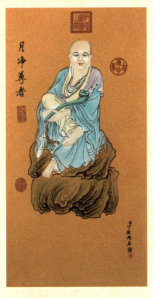
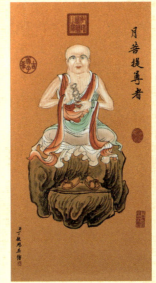
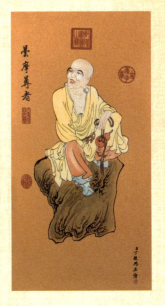
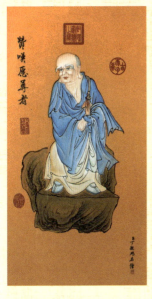
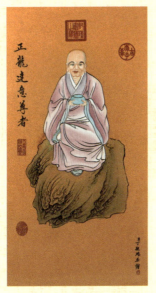
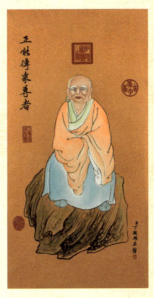
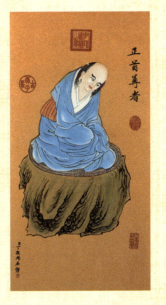
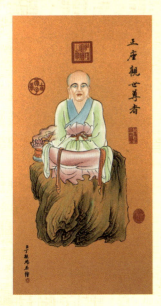
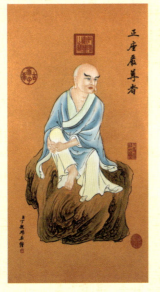
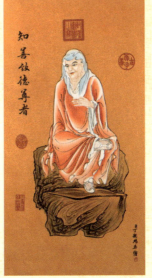
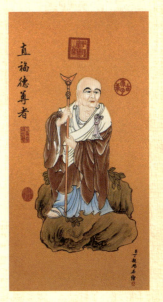

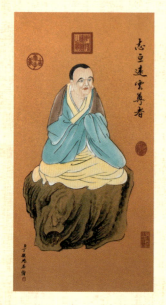
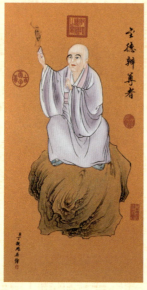
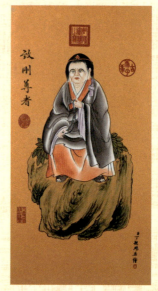
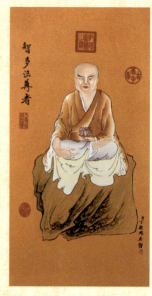
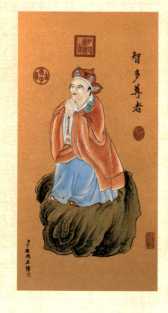
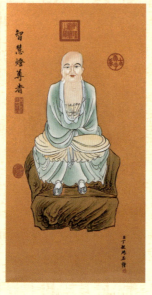
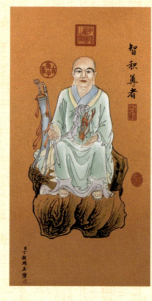
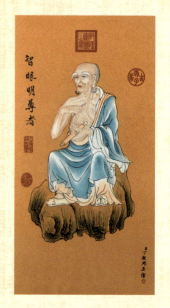
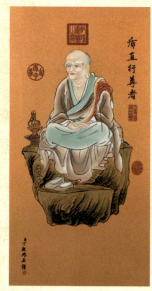
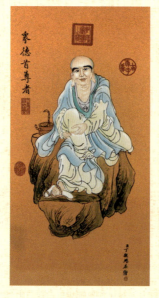
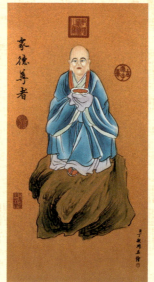
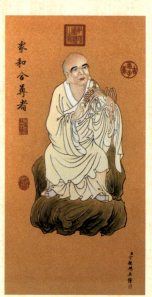

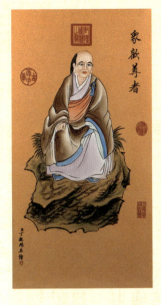
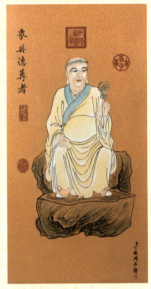
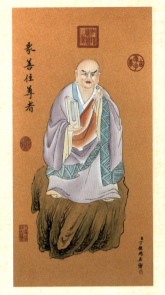
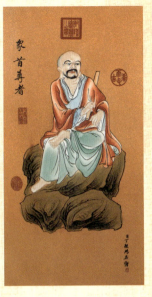
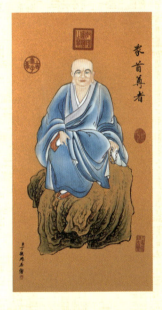
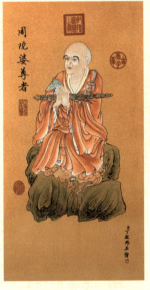
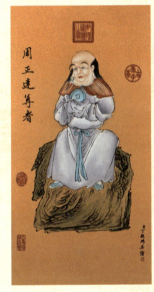
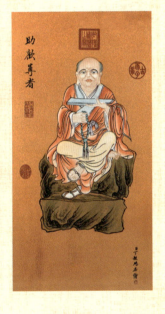
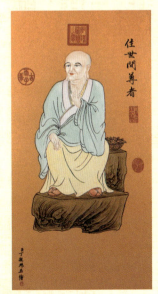
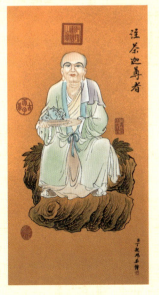
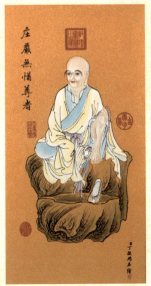
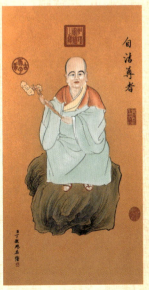

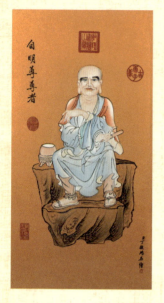
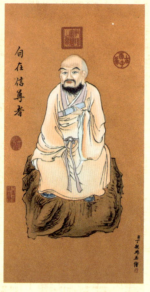
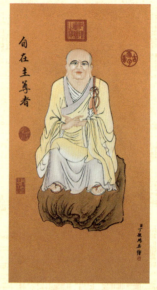
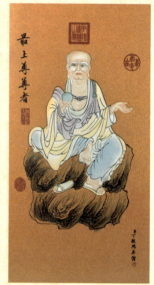
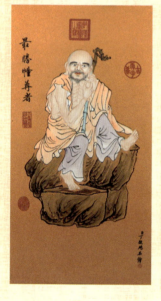
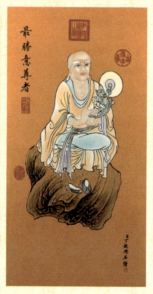
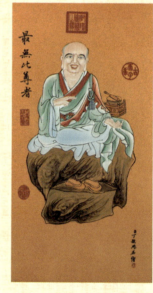
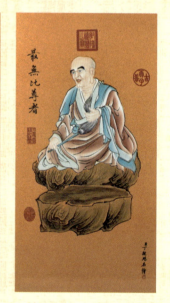
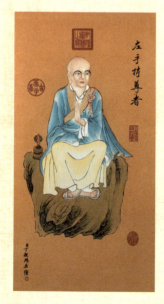
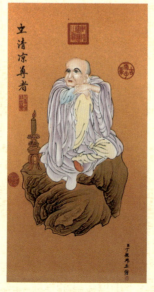
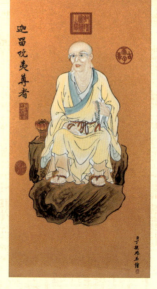
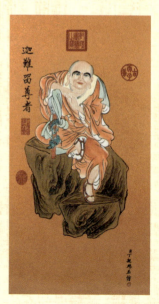

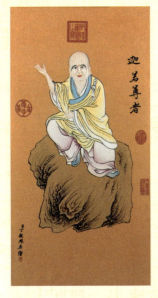
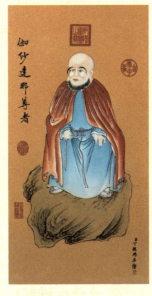
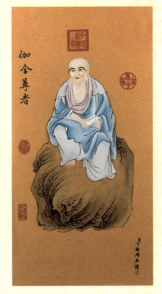
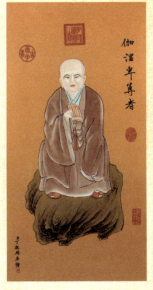
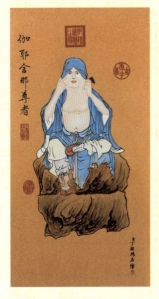
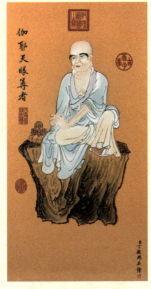
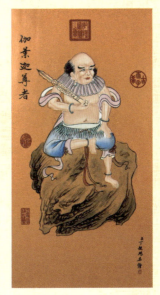
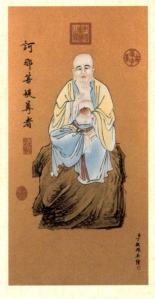
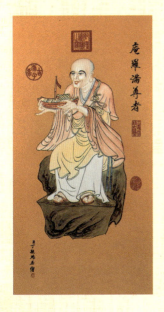
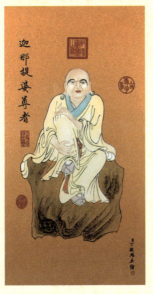
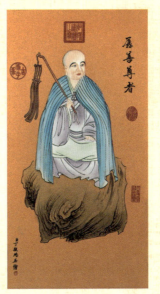
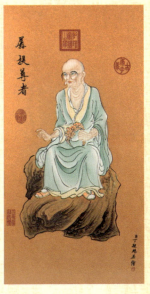

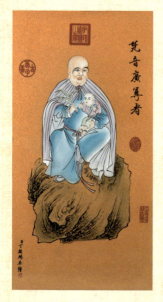
梵音廣尊者

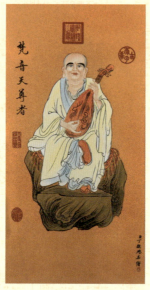
梵音天尊者

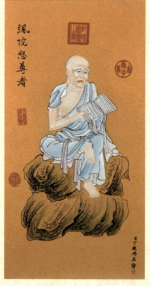
現悅悠尊者

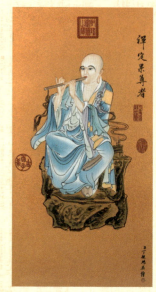
禪定果尊者

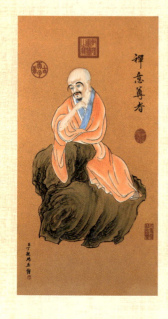
禪意尊者

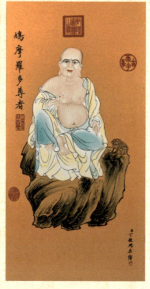
鳩摩羅多尊者

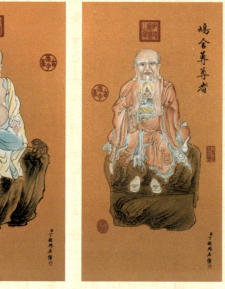
鳩舍尊尊者

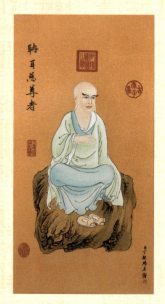
聃耳慈尊者

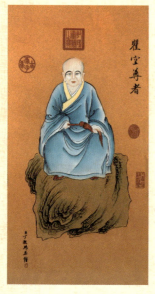
瞿室尊者

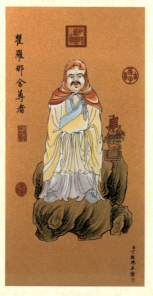
瞿羅那含尊者

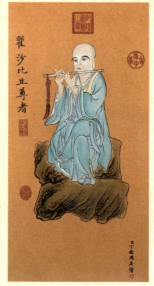
瞿沙比丘尊者

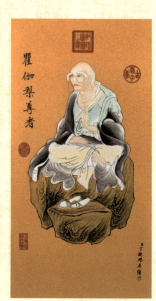
瞿伽梨尊者

丁观鹏绘佛像瓷板画

《礼佛大忏悔文》（八十八佛大忏悔文），是佛教最殊胜忏悔文，能灭一切罪，积无量福！其中，五十三佛名见《观药王药上二菩萨经》，是娑婆世界的过去佛；三十五佛名出《决定毗尼经》，是十方世界的佛，此为八十八佛。后依焰口经又增入"法界藏神阿弥陀佛"，共为八十九佛。各尊佛像形象端庄、慈悲庄严、光彩传神、栩栩如生。其构图、线条、色彩及意境均和谐美观，既发挥了瓷板画的特质，又充分展示了中国绘画的笔墨情趣和线性特征，绘法精妙、造型流畅，具有极高的艺术价值。

注：丁观鹏绘佛像瓷板画尺寸均为 90cm×52cm。

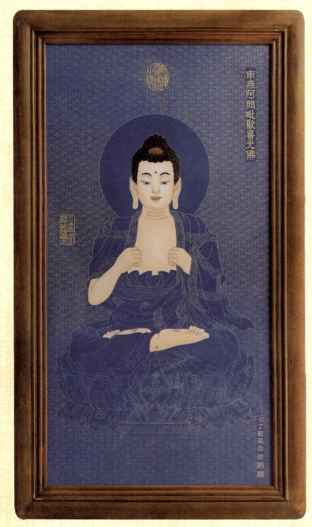

阿閦毗欢喜光佛

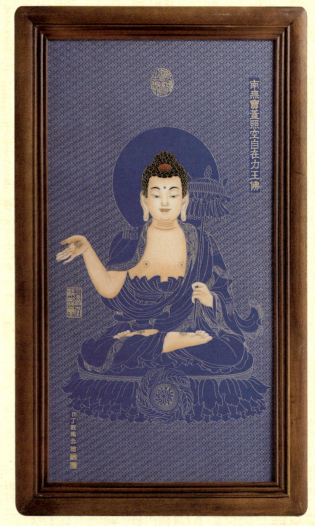

宝盖照空自在力王佛

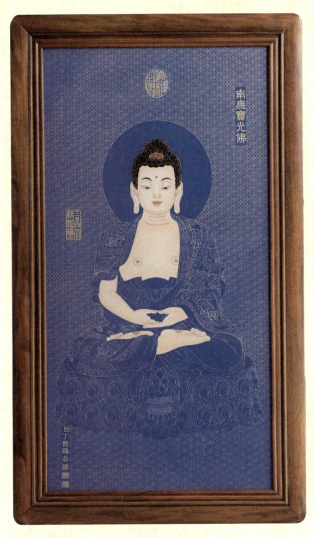

宝光佛

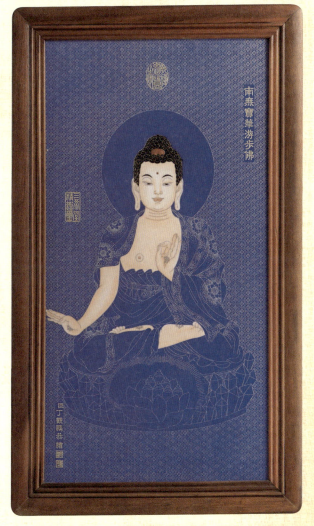

宝华游步佛

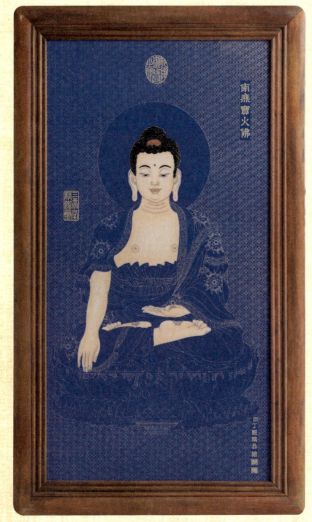

宝火佛

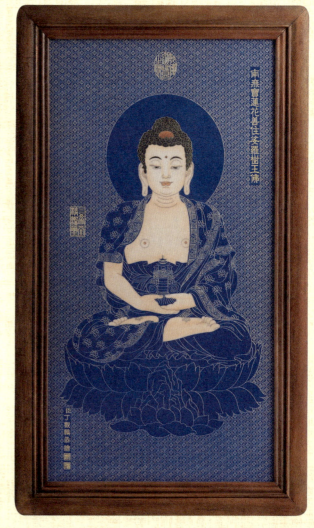

宝莲花善住娑罗树王佛

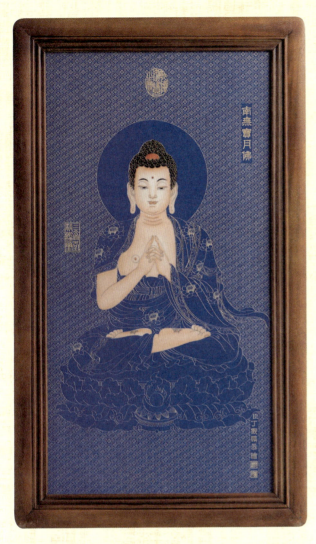

宝月佛

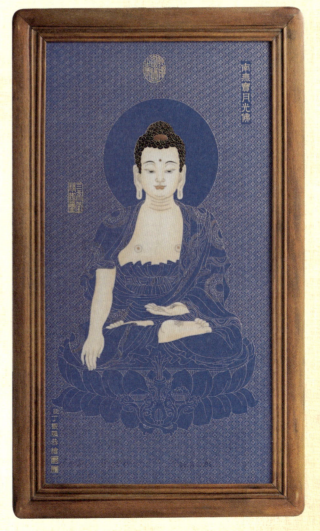

宝月光佛

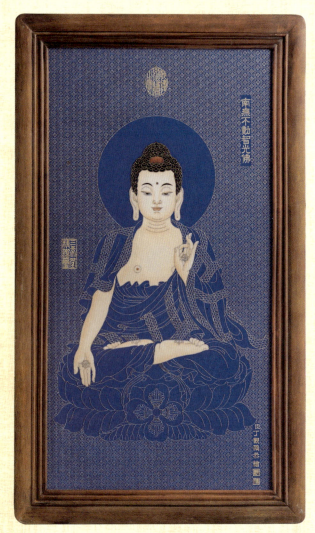

不动智光佛

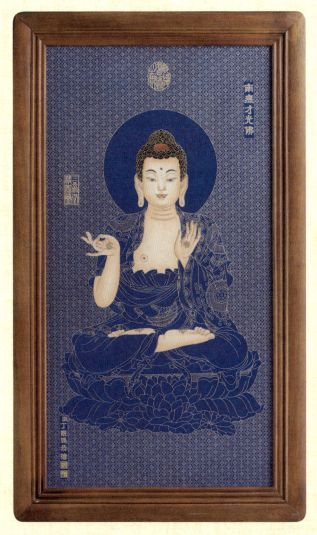

才光佛

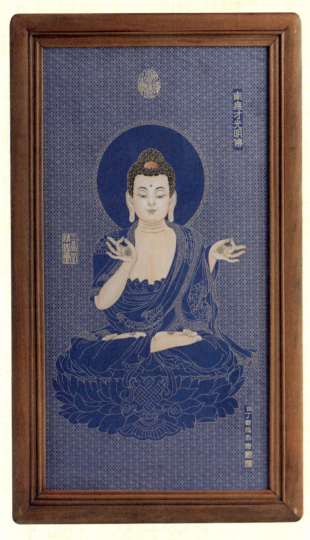

才光明佛

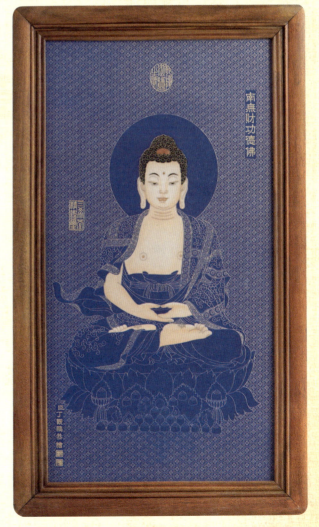

財功德佛

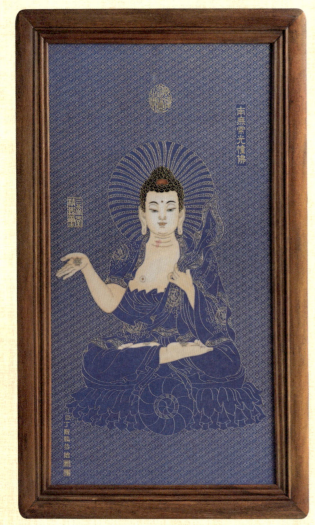

常光幢佛

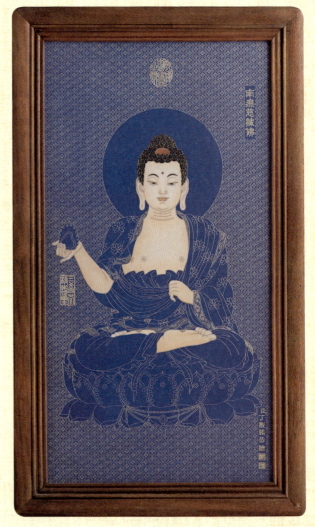

慈藏佛

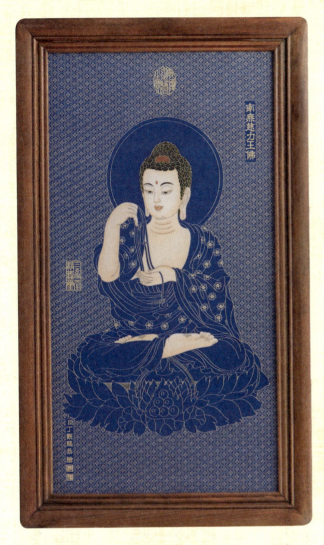

慈力王佛

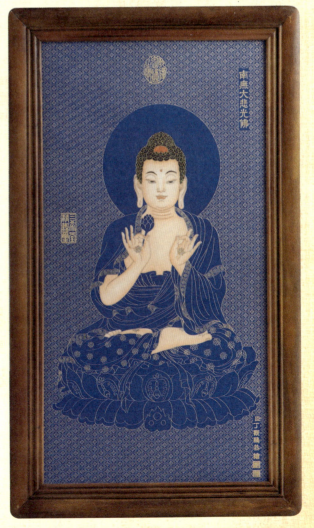

大悲光佛

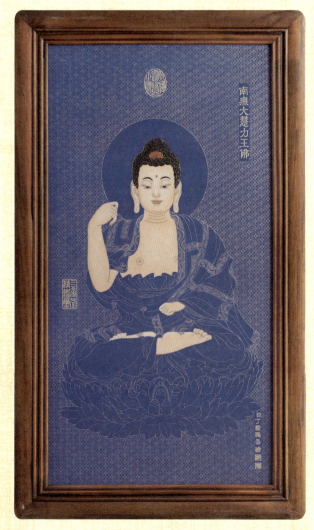

大慧力王佛

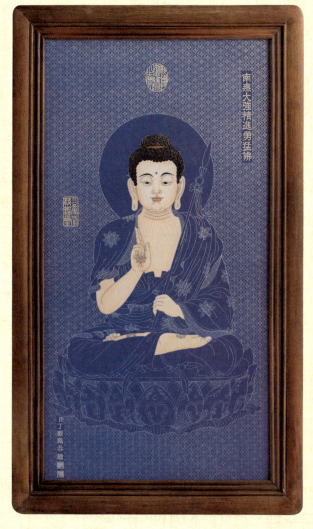

大强精进勇猛佛

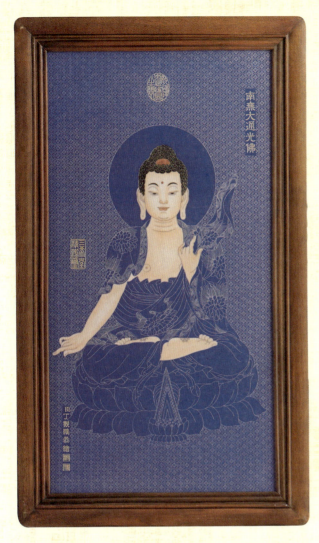

大通光佛

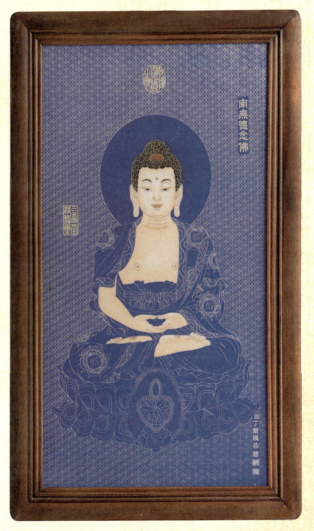

德念佛

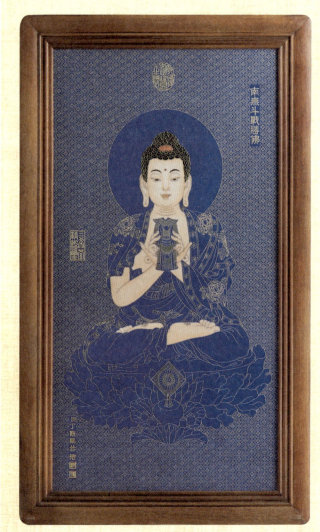

斗战胜佛

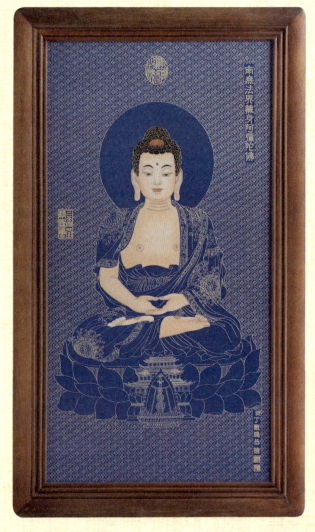

法界藏身阿弥陀佛

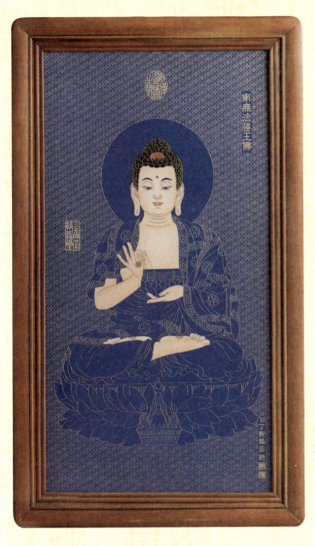

法胜王佛

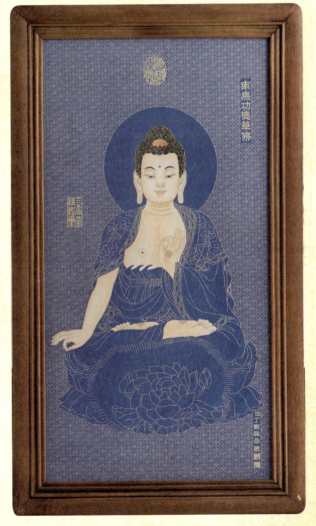

功德华佛

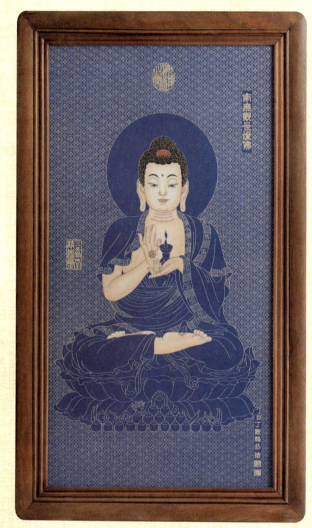

观世灯佛

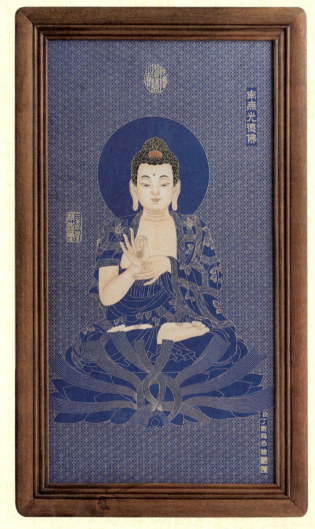

光德佛

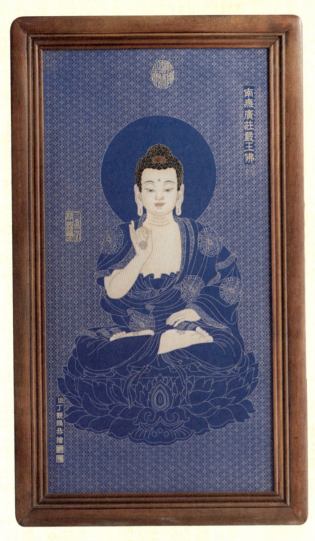

广庄严王佛

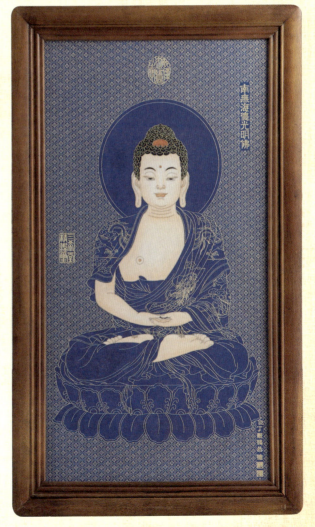

海德光明佛

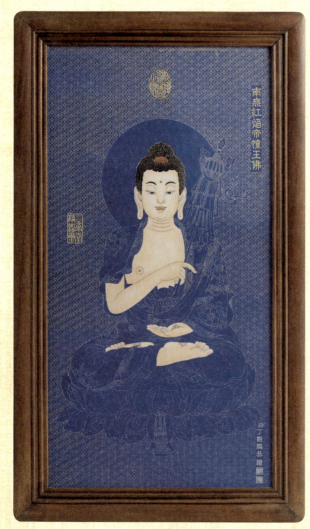

红焰帝幢王佛

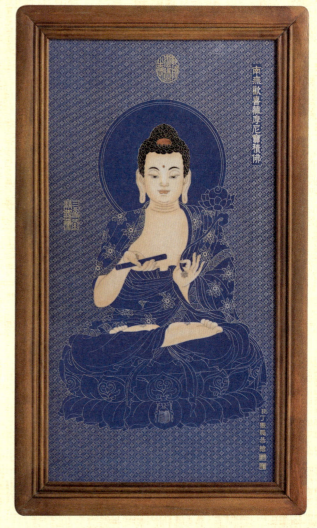

欢喜藏摩尼宝积佛

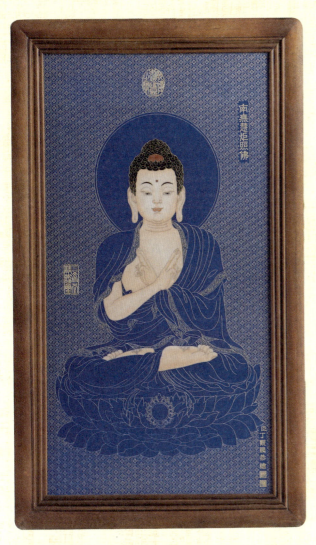

慧炬照佛

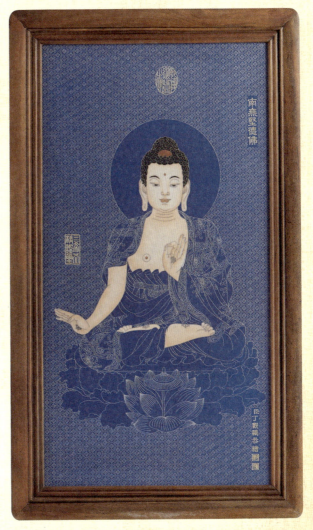

堅德佛

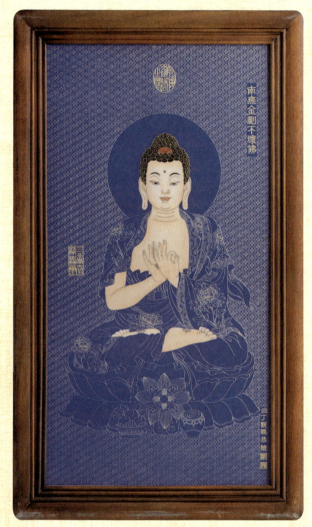

金剛不壞佛

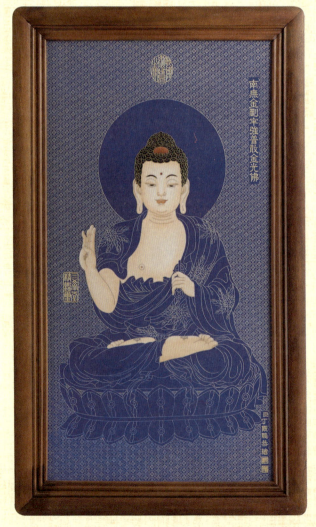

金剛牢強普散金光佛

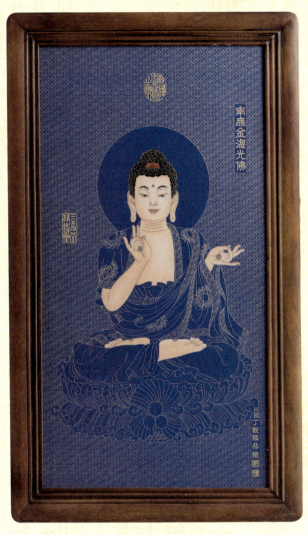

金海光佛

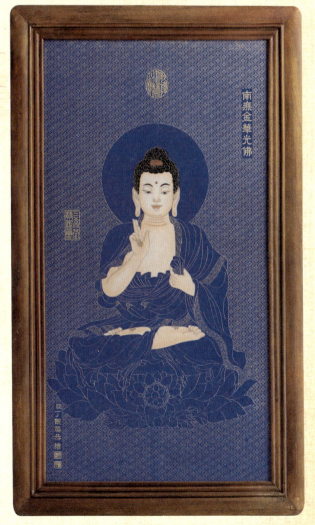

金华光佛

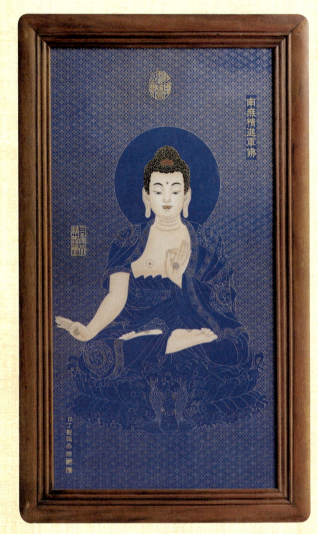

精进军佛

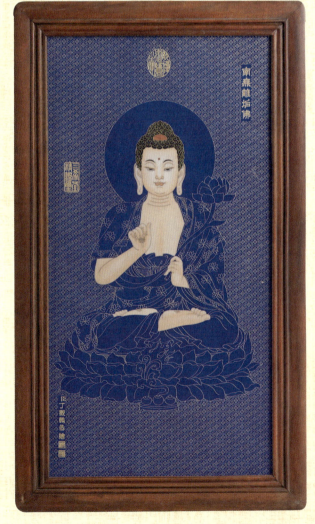

离垢佛

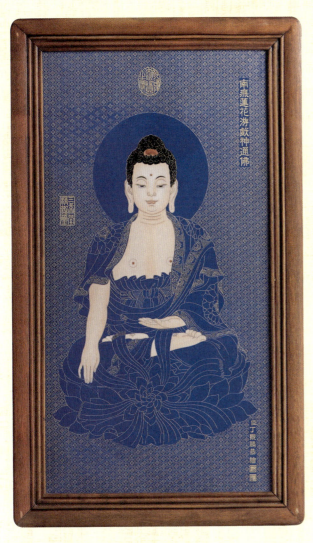

莲花光游戏神通佛

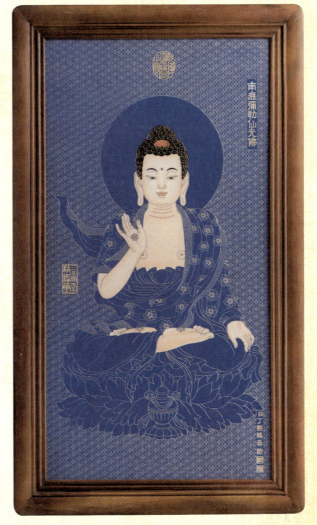

弥勒仙光佛

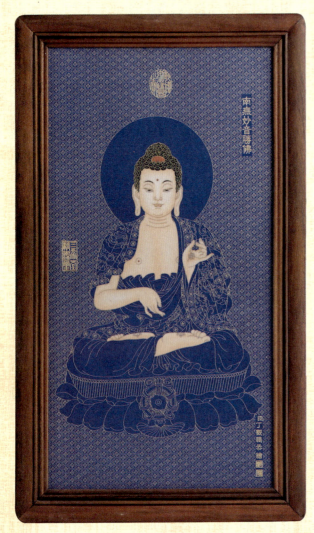

妙音胜佛

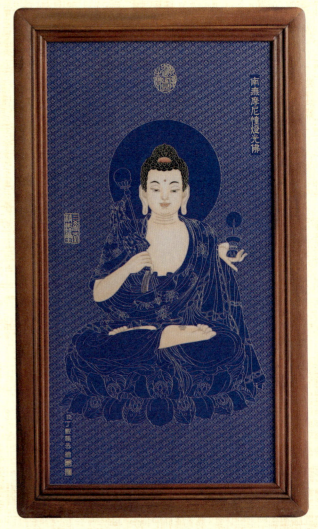

摩尼幢灯光佛

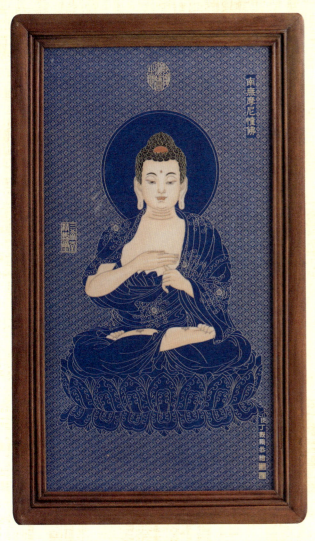

摩尼幢佛

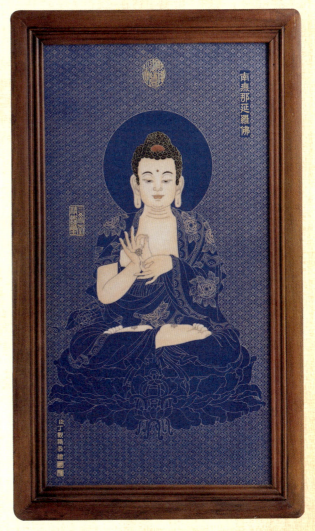

那延罗佛

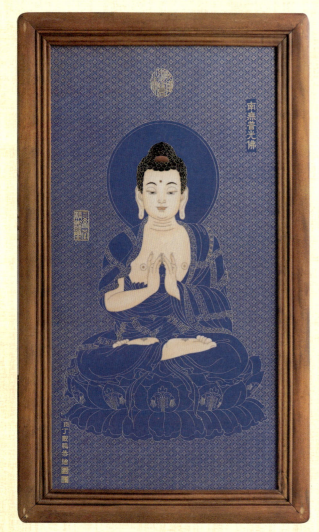

普光佛

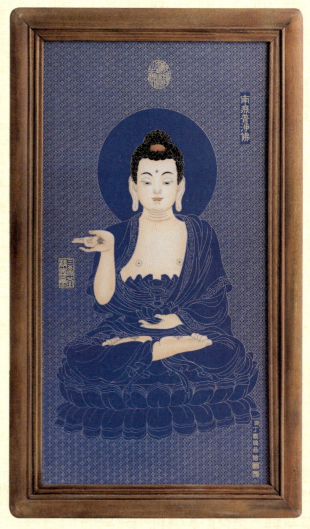

普净佛

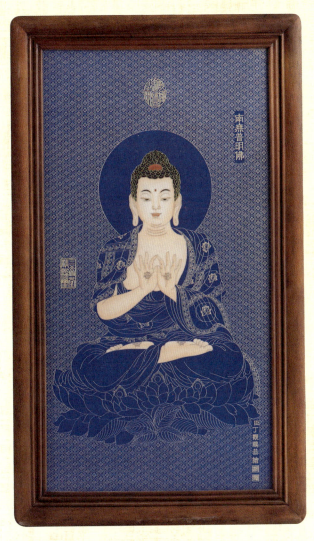

普明佛

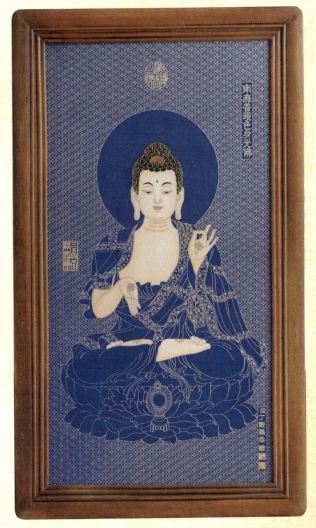

普現色身光佛

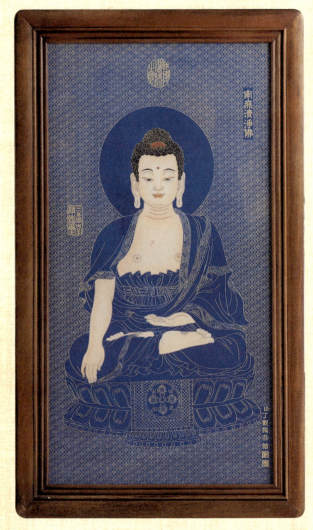

清净佛

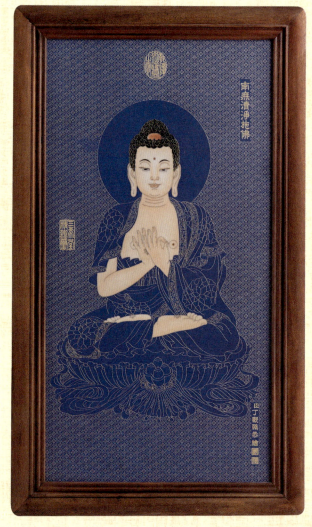

清净施佛

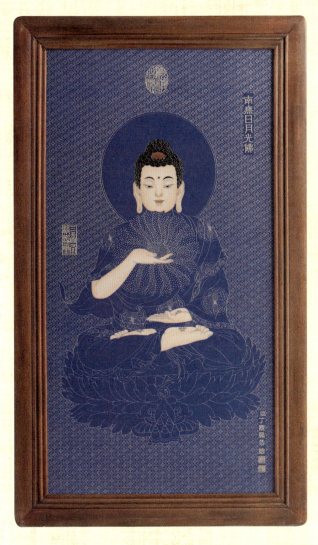

日月光佛

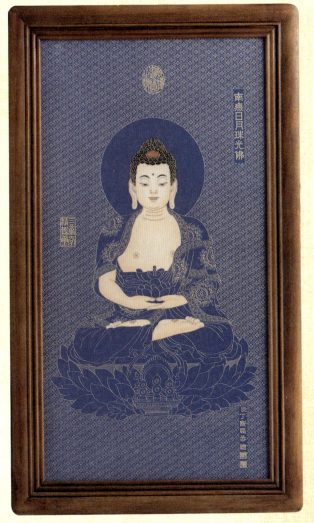

日月珠光佛

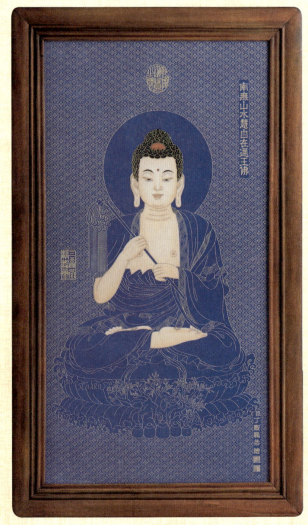

山水慧自在通王佛

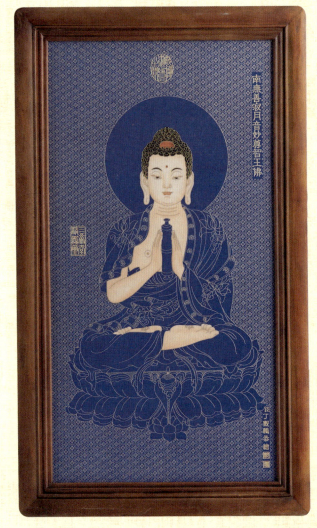

善寂月音妙尊智王佛

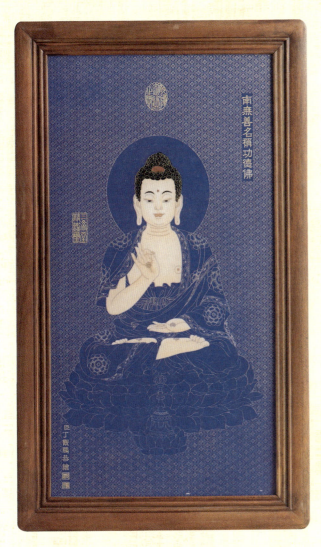

善名称功德佛

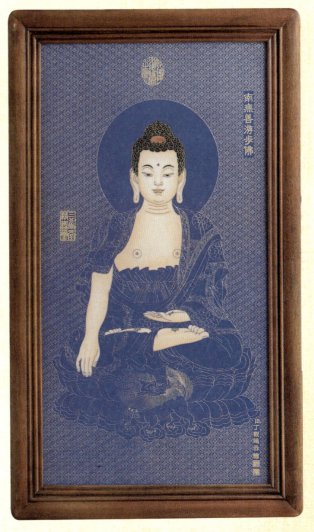

善游步佛

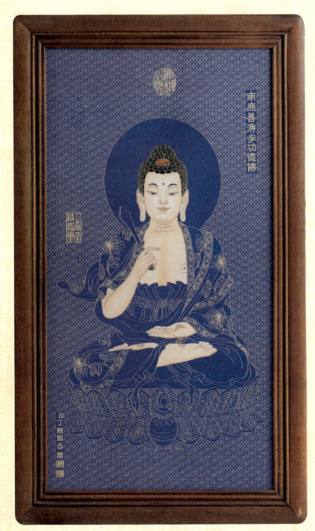

善游步功德佛

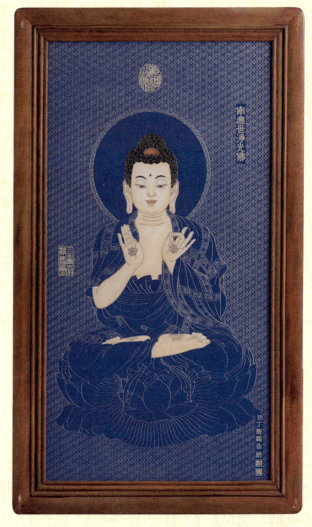

世净光佛

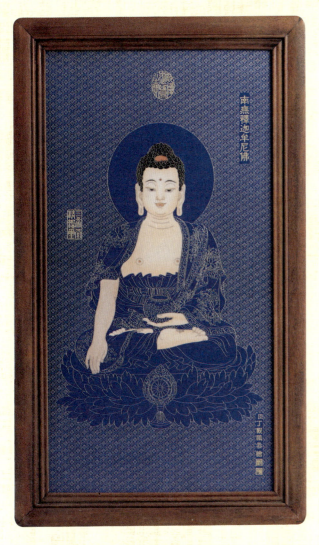

释迦牟尼佛

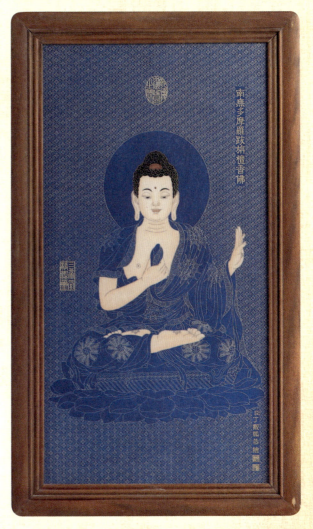

多摩罗跋旃檀香佛

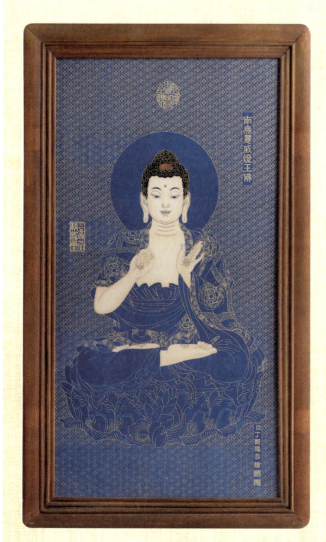

慧成灯王佛

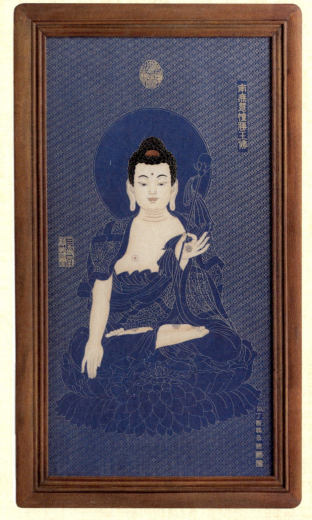

慧幢胜王佛

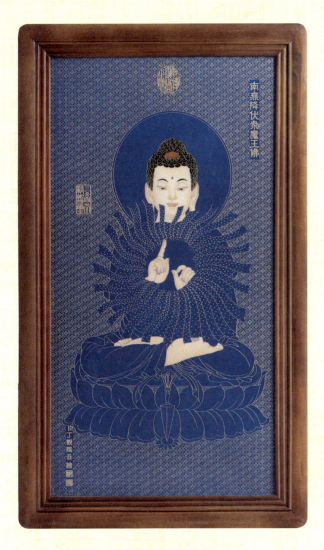

降伏众魔王佛

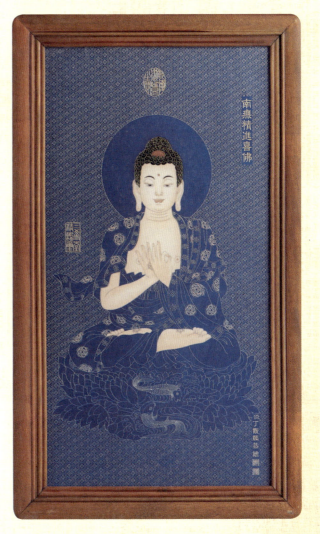

精进喜佛

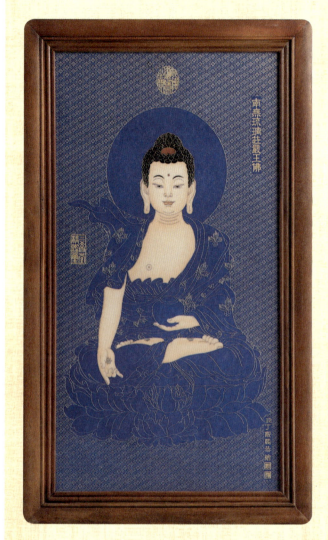

琉璃庄严王佛

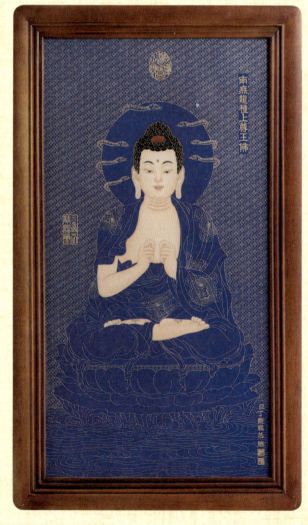

龙种上尊王佛

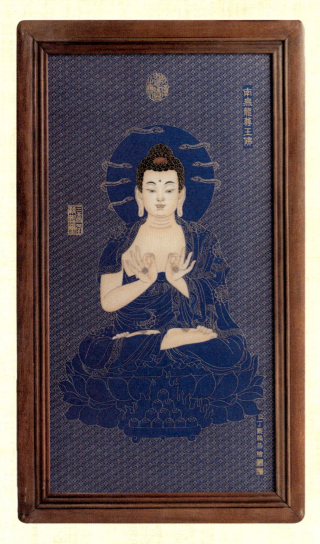

龙尊王佛

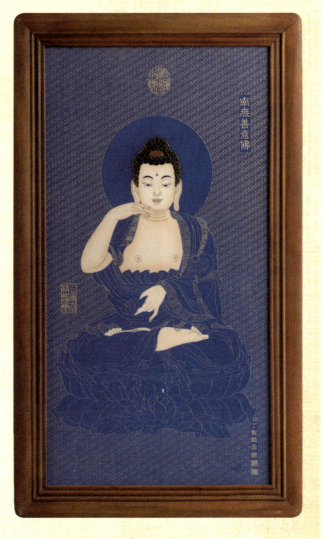

善意佛

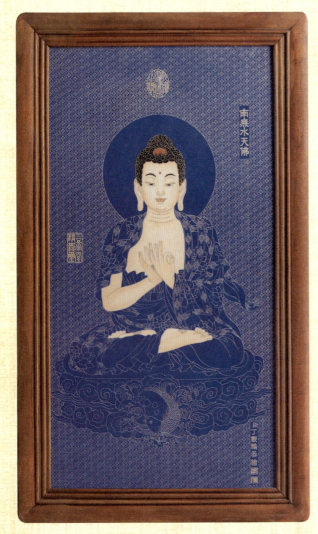

水天佛

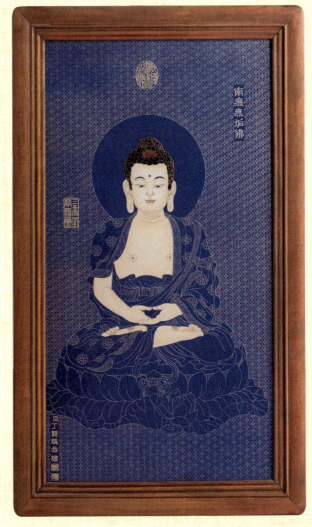

无垢佛

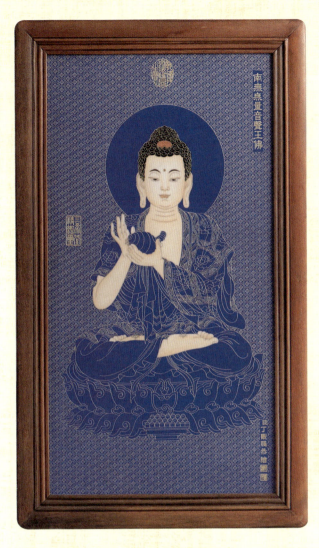

无量音声王佛

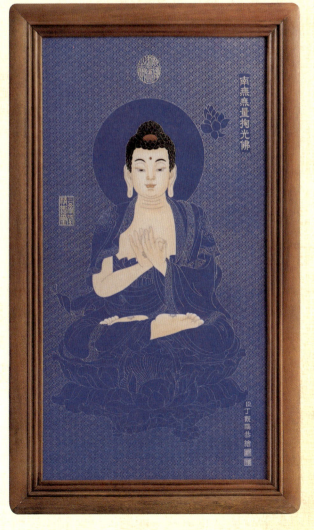

无量掬光佛

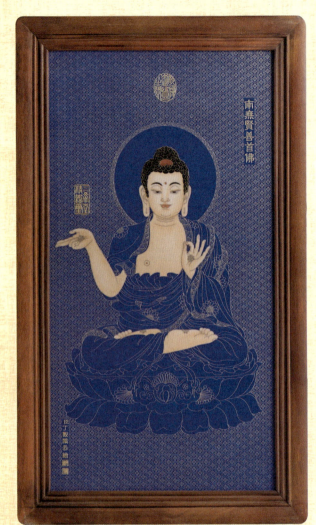

贤善首佛

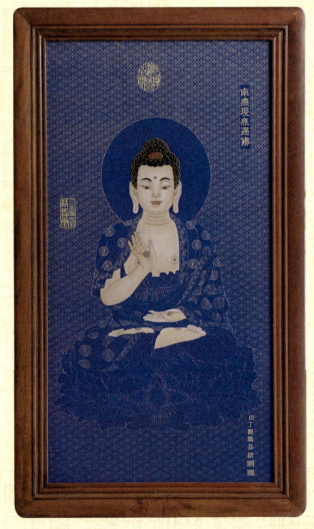

现无愚佛

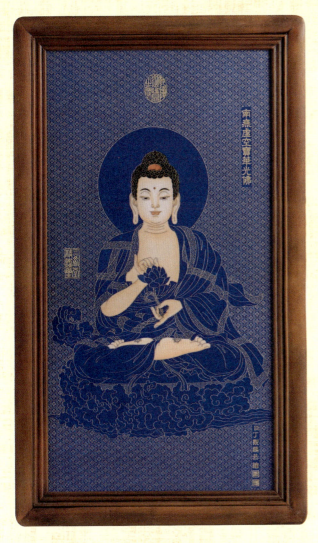

虚空宝华光佛

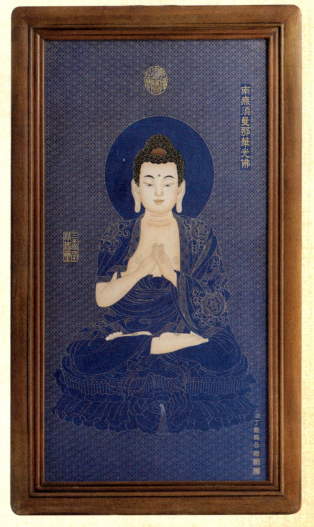

须曼那华光佛

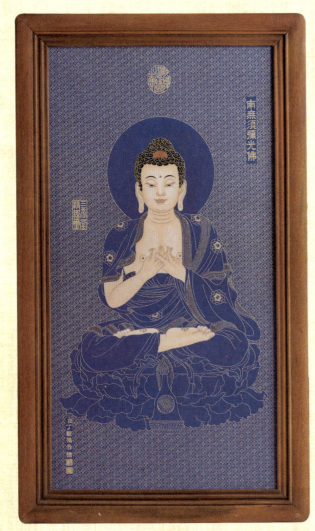

须弥光佛

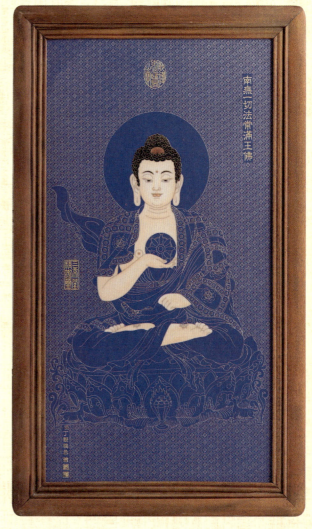

一切法常满王佛

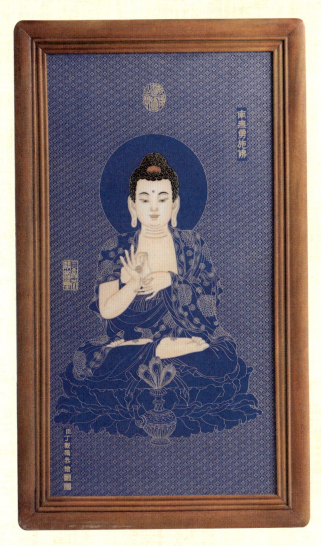

勇施佛

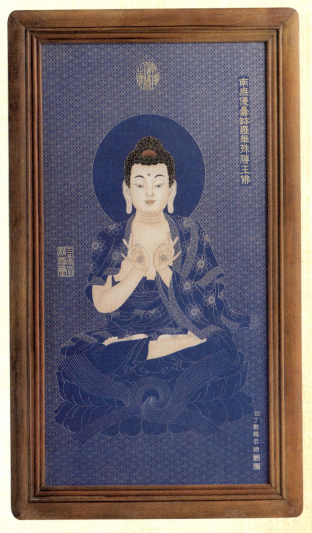

优昙钵罗华殊胜王佛

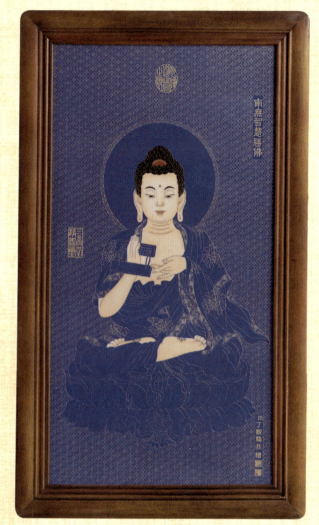

智慧胜佛

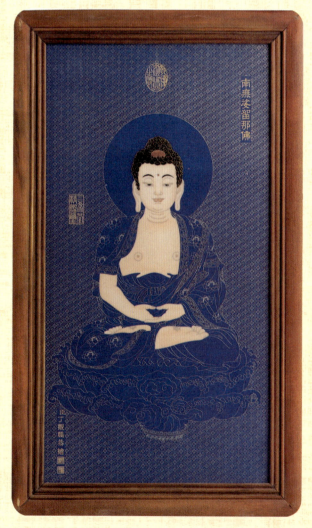

娑留那佛

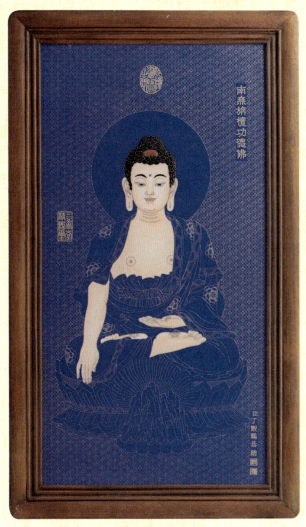

旃檀功德佛

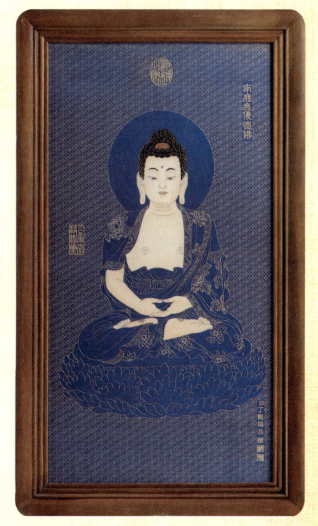

无忧德佛

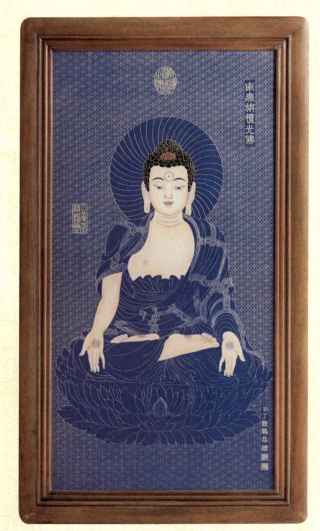

栴檀光佛

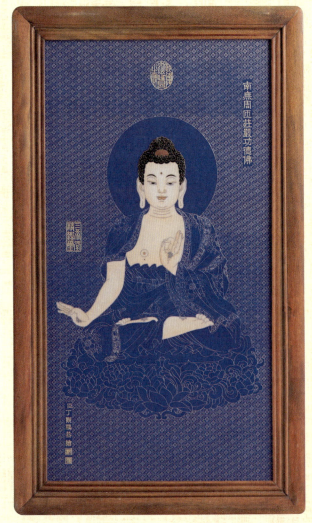

周匝庄严功德佛

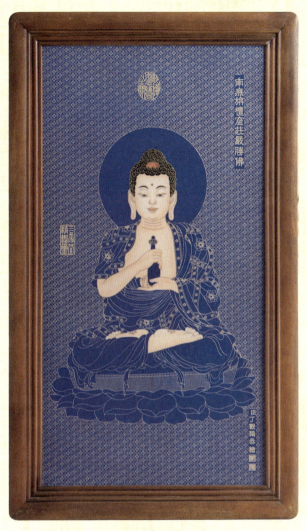

栴檀窟庄严胜佛

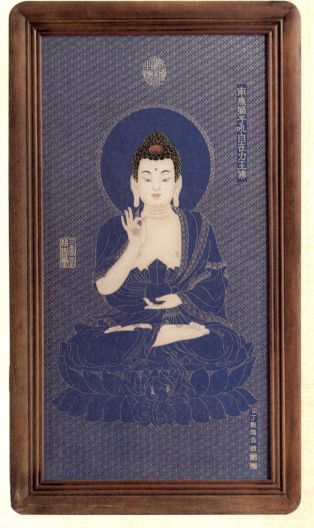

狮子吼自在力王佛

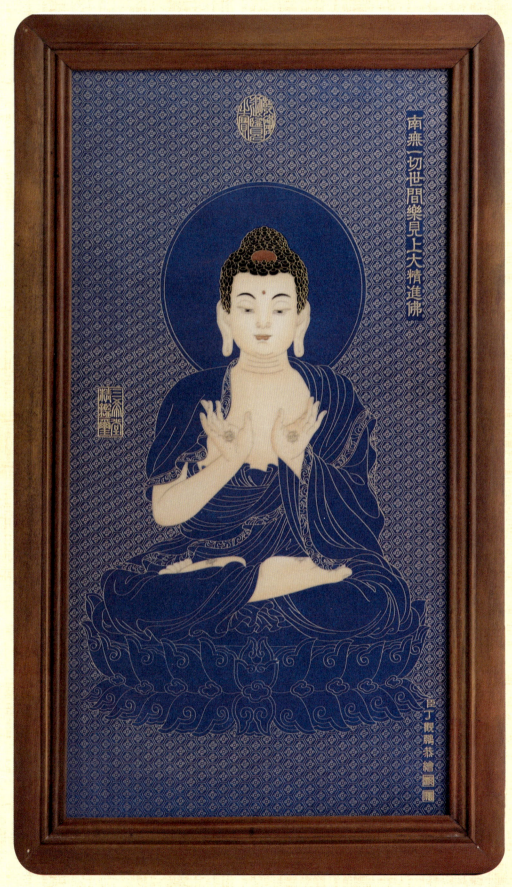

一切世间乐见上大精进佛

郎世宁绘十八罗汉瓷板画

本书收录十八罗汉瓷板画，整体风格隽雅飘逸、深稳厚重。线条运用出神入化，色彩变化和谐生动，诸位尊者神态、样貌、造型层次分明，活灵活现，细节之处，衣褶、装饰的明暗变化与脸部之效果相呼应，笔墨滋润，诸彩交融，浑然天成，气韵生动，凸显作品之魅力。十八件作品，从细节到整体，处处展示出绘者深厚扎实的绘画功底和娴熟的技巧手法，令人叹为观止。

注：郎世宁绘十八罗汉瓷板画尺寸均为 93cm×52cm。

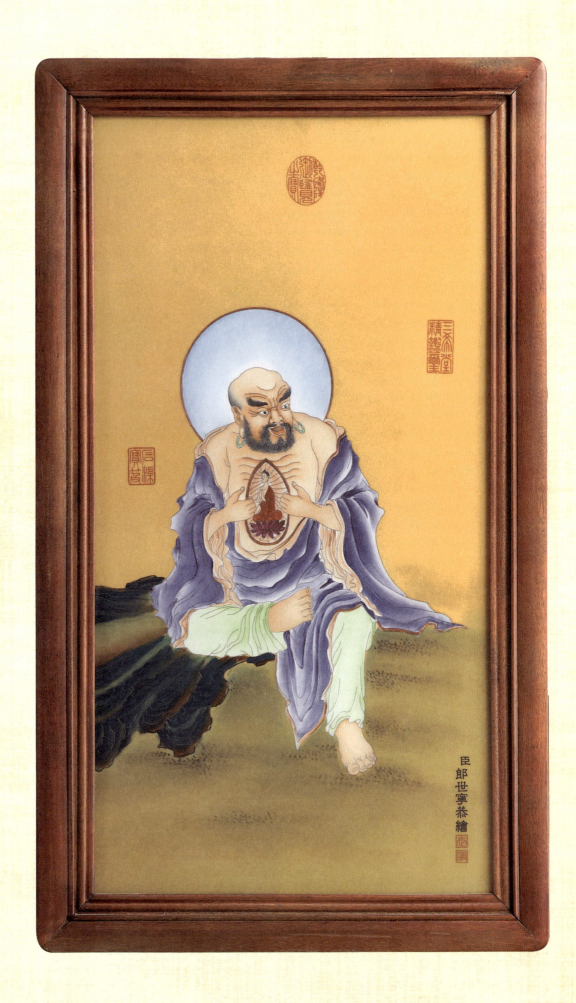

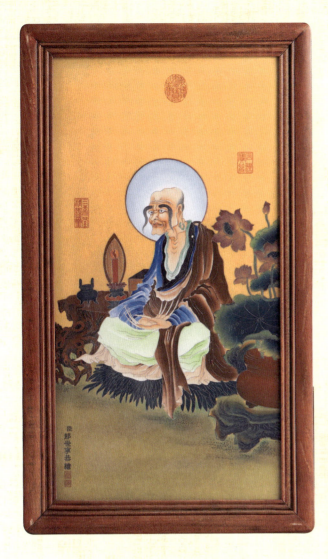
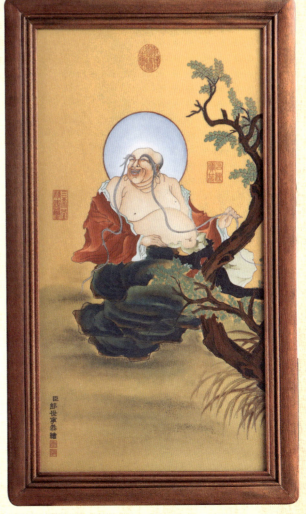

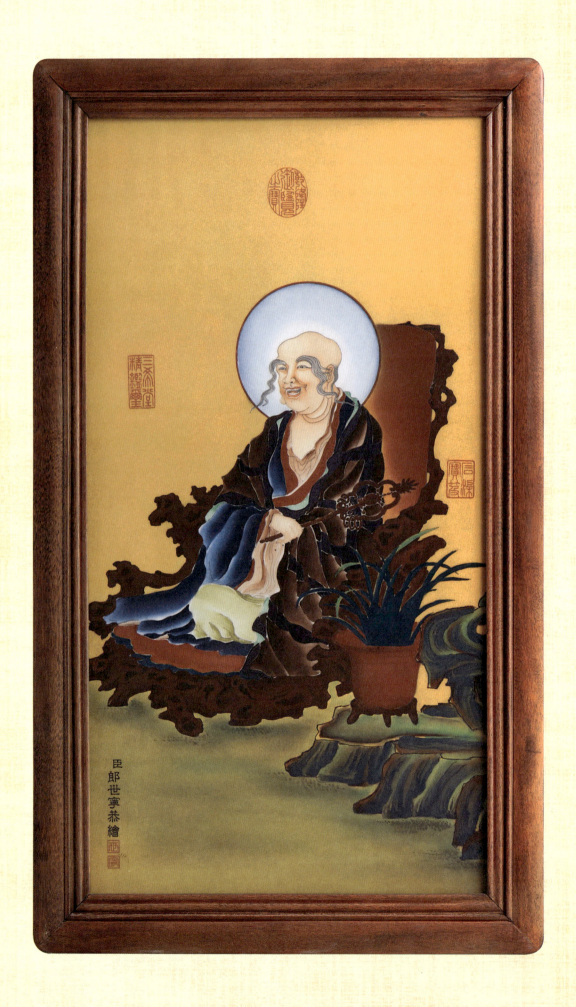

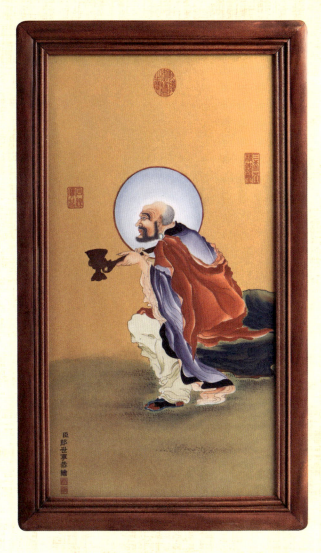
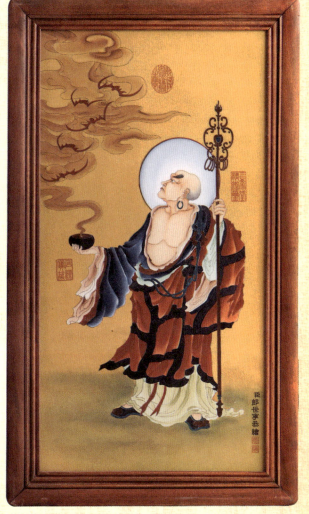

挂屏

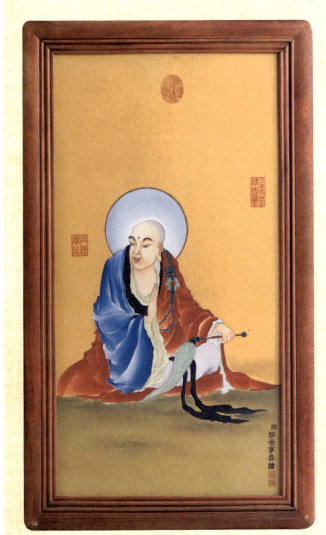
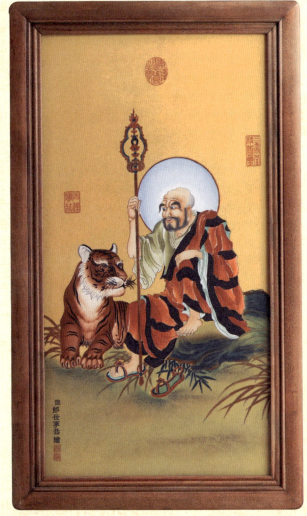

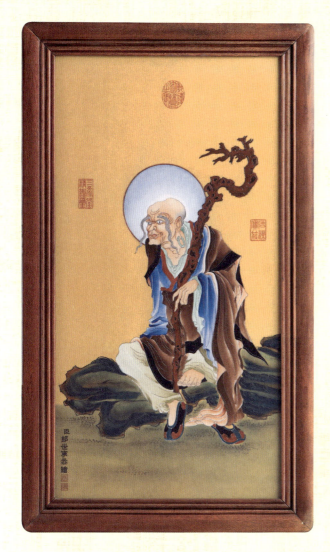
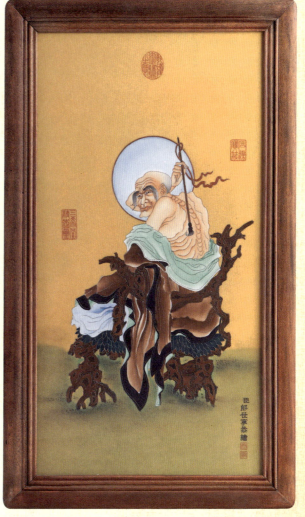

挂屏

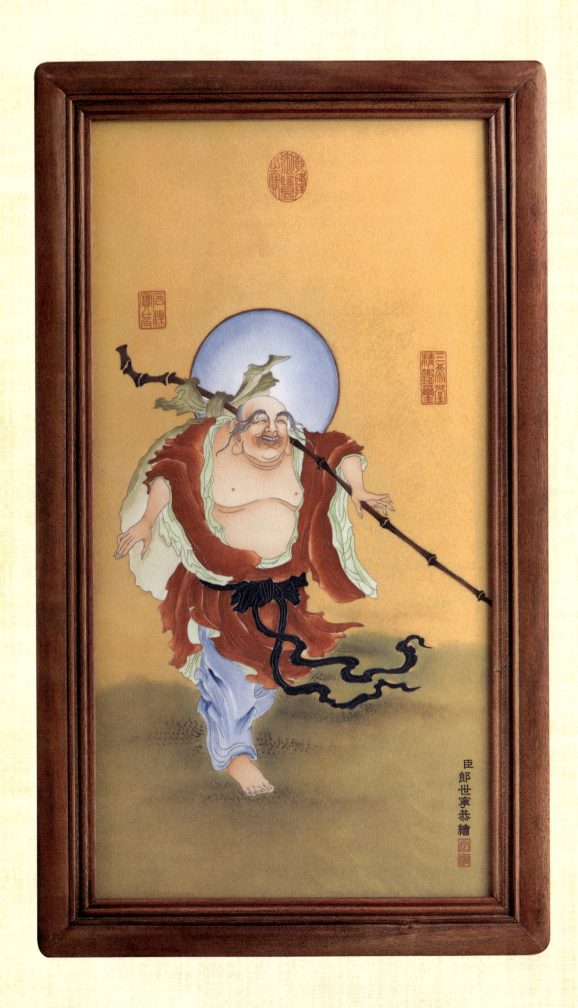

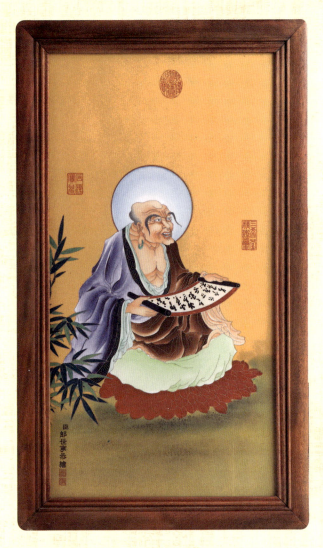
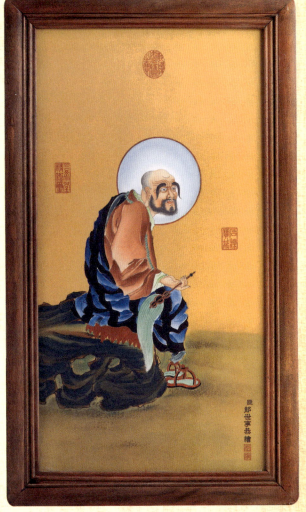

挂屏

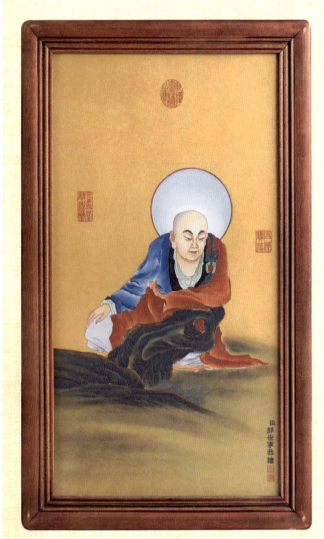
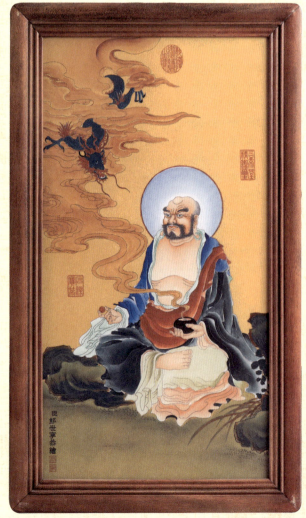

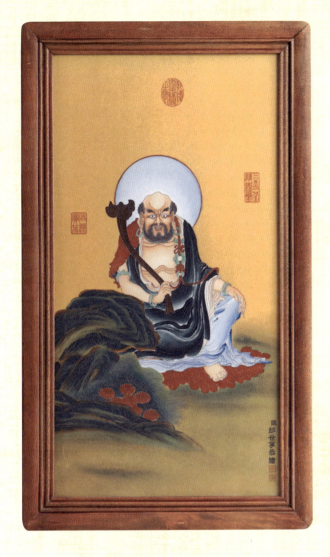
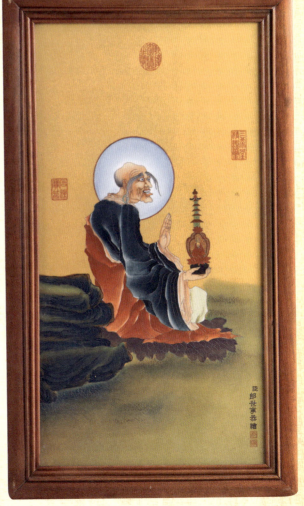

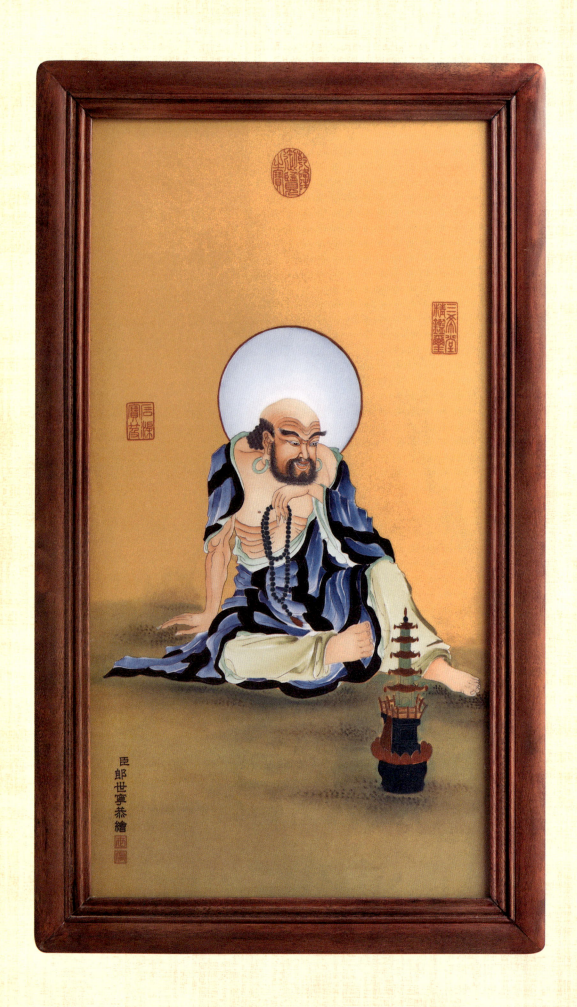

水浒一百零八将性格各异，各有所长，是我国文学史上的经典人物群像。丁观鹏绘水浒一百零八将，人物勾线用笔老辣，顿挫有力，衣纹虬结生姿，刚中有柔，整而不乱。古道热肠、重情重义的宋江，性情暴烈、爱憎分明的武松，率直粗犷、胆大心细的李逵……一百零八将每位人物的性格特点、神态举止均在绘者精湛的技法下表现得栩栩如生、生动形象，令人赏心悦目，美不胜收。

注：丁观鹏绘水浒一百零八将尺寸均为 90cm×52cm。

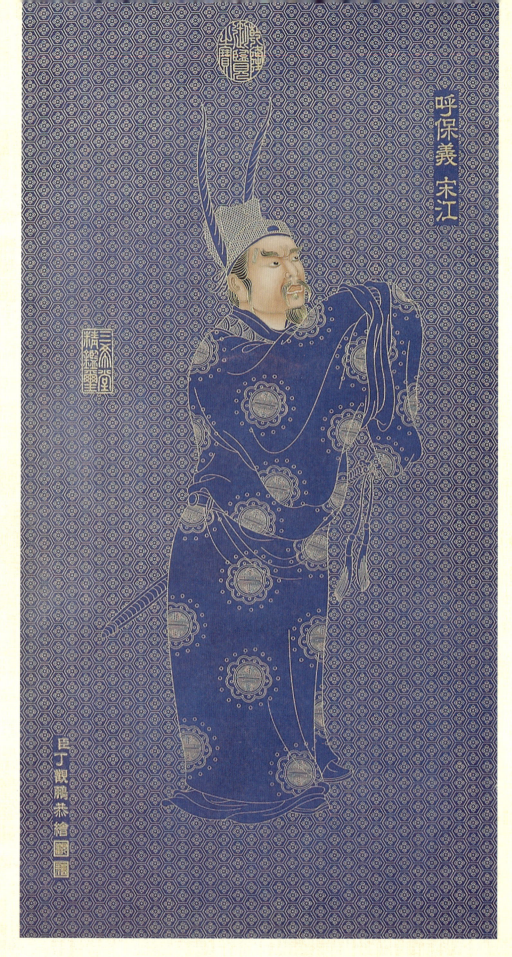

呼保义宋江

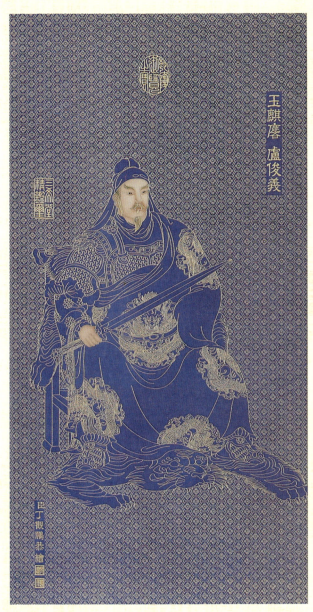 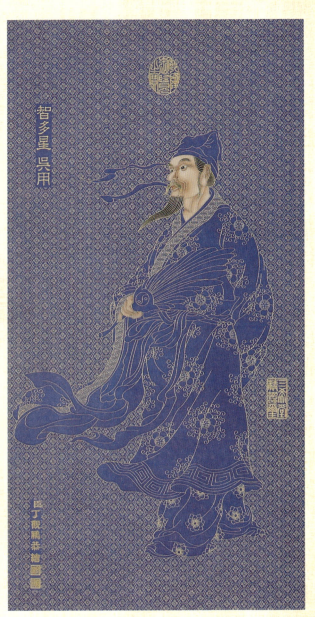

玉麒麟卢俊义　　　　　智多星吴用

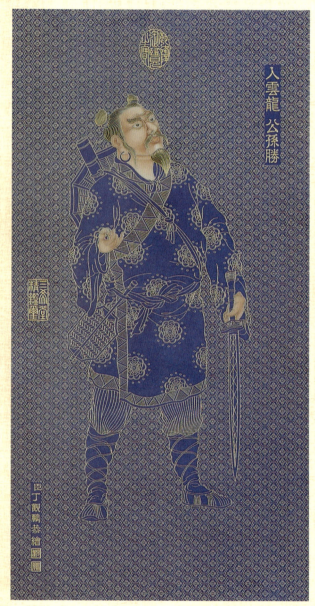

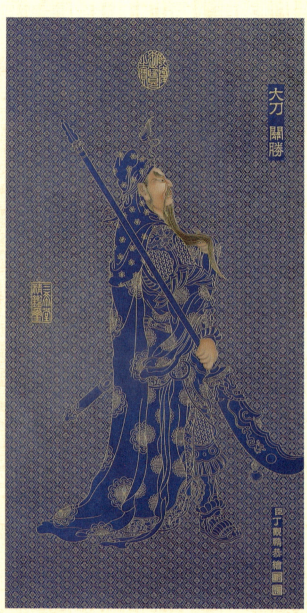

入云龙公孙胜　　　　　　　大刀关胜

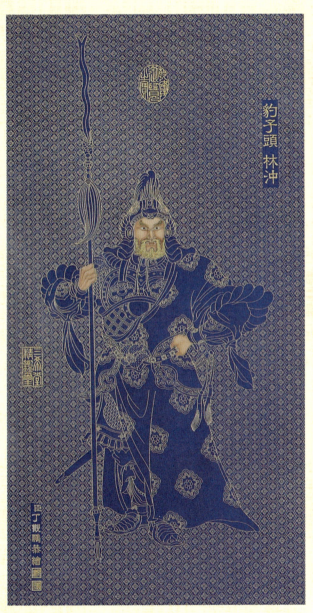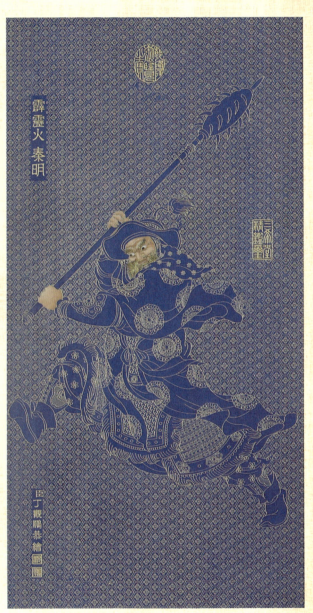

豹子头林冲　　　　　　　霹雳火秦明

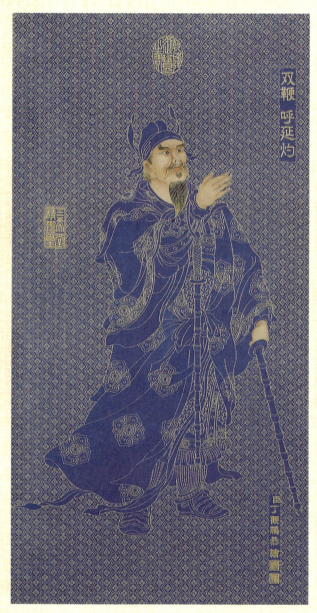
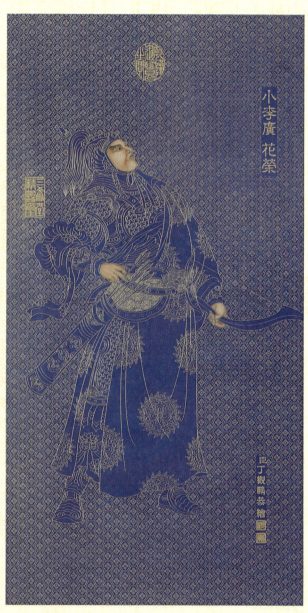

双鞭呼延灼　　　　　　　　　　小李广花荣

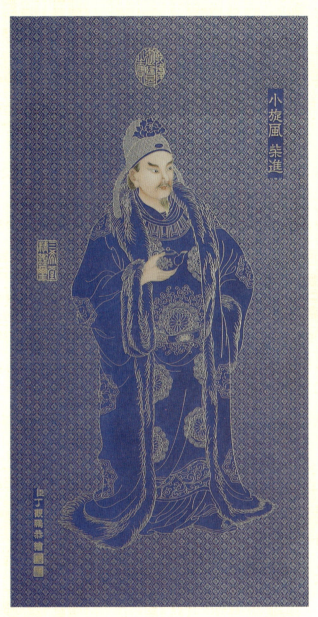 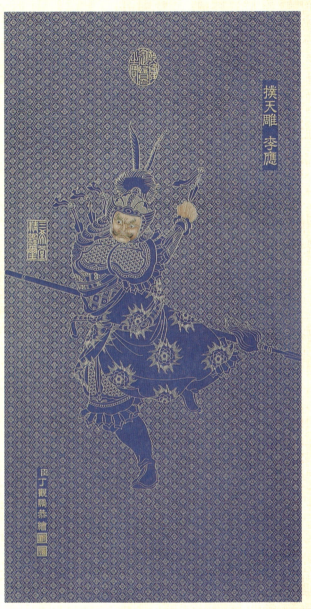

小旋风柴进　　　　　扑天雕李应

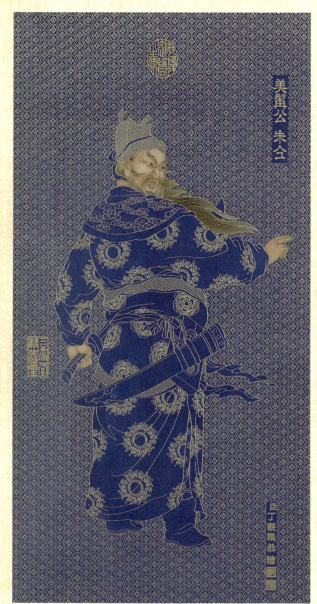
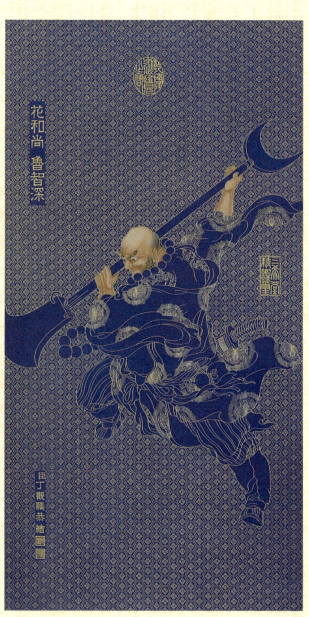

美髯公朱仝　　　　　　　花和尚鲁智深

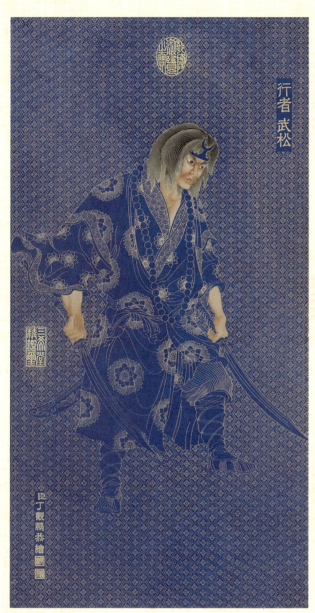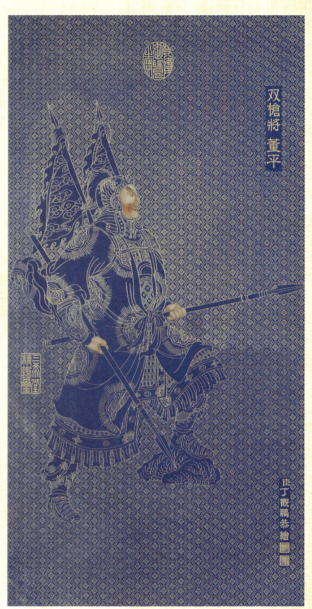

行者武松　　　　　　　双枪将董平

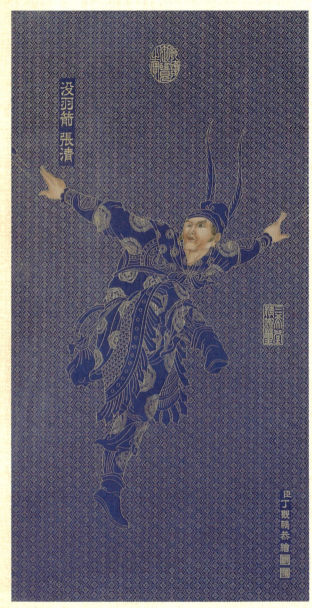

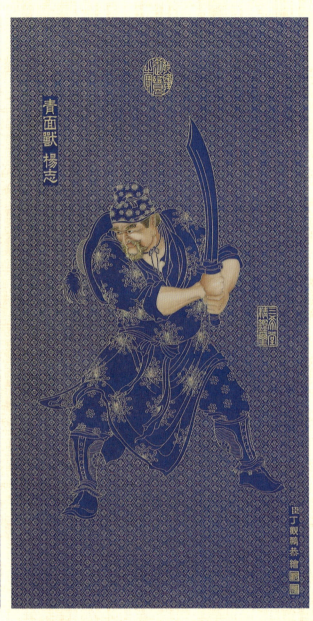

没羽箭张清　　　　　　青面兽杨志

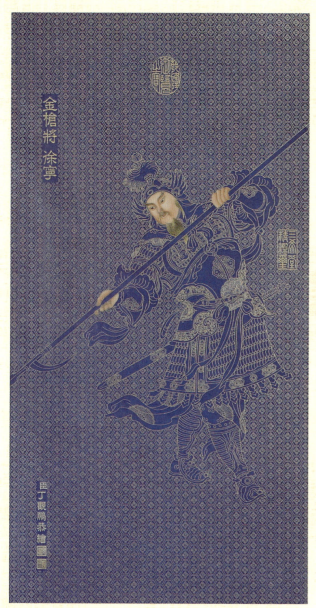 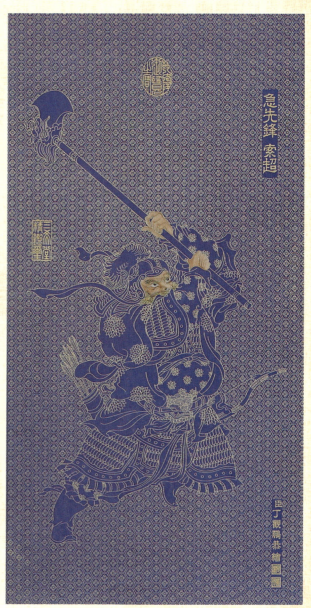

金枪手徐宁　　　　　　　急先锋索超

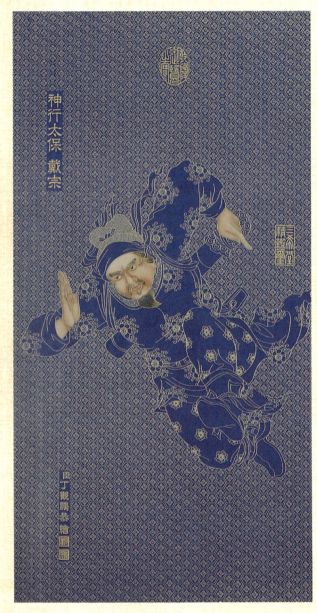

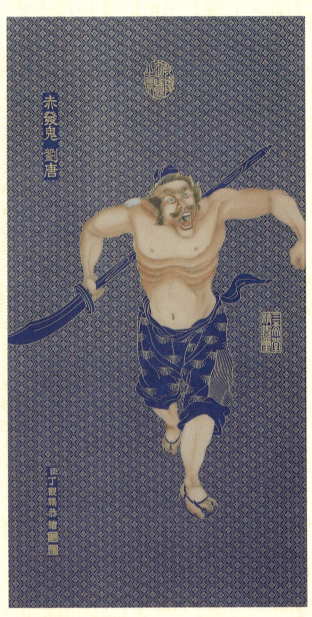

神行太保戴宗　　　　　　　赤发鬼刘唐

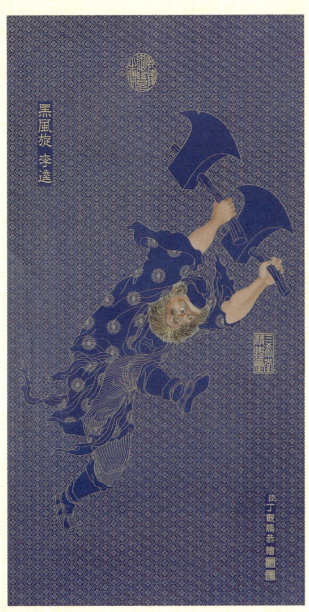
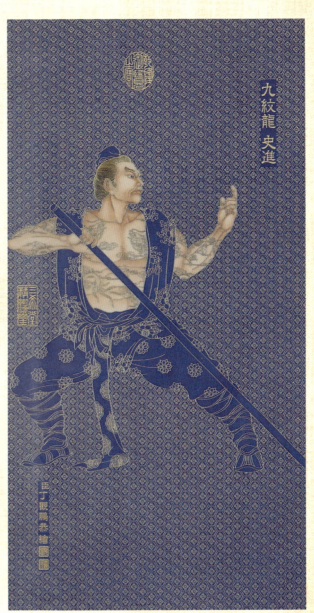

黑旋风李逵　　　　　　　　九纹龙史进

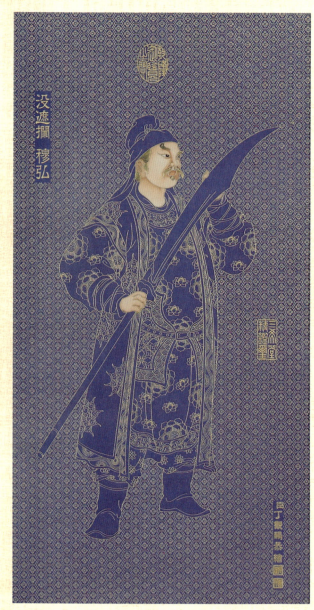

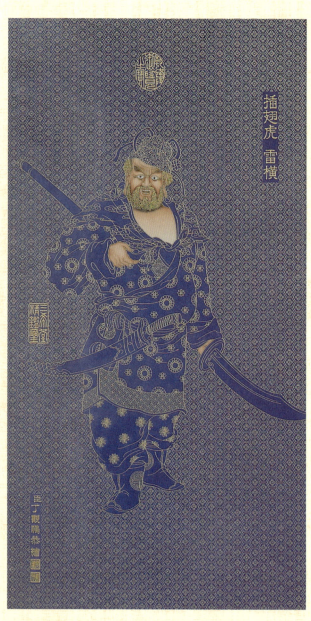

没遮拦穆弘　　　　　　　　　　　插翅虎雷横

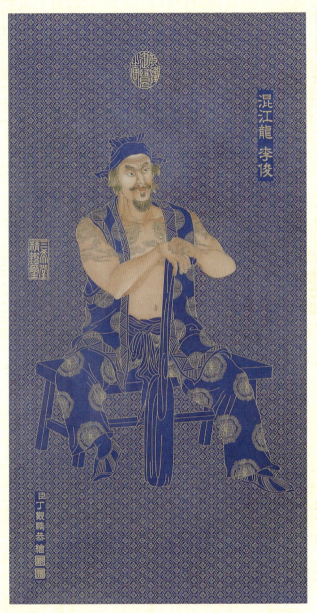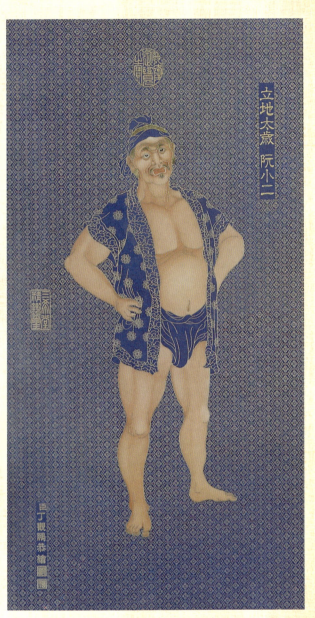

混江龙李俊　　　　　立地太岁阮小二

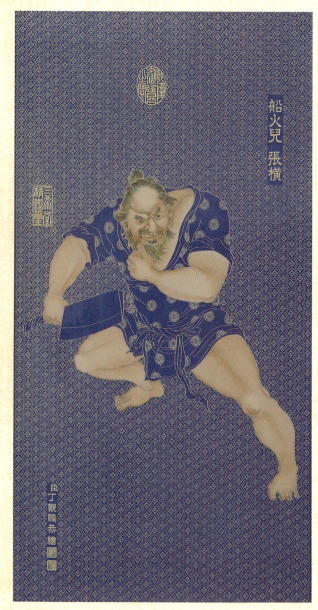

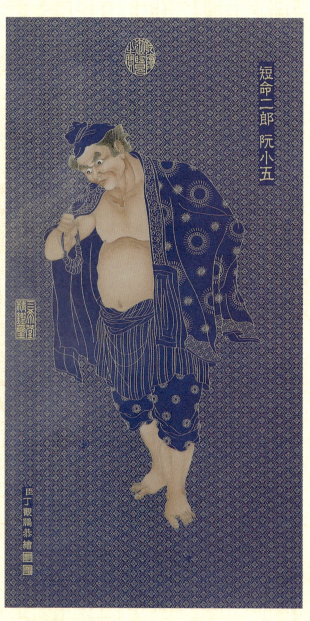

船火儿张横　　　　　　　　短命二郎阮小五

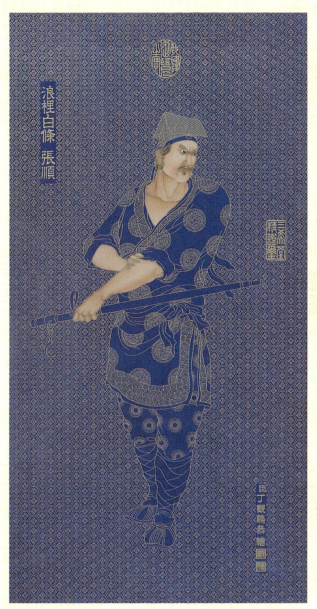 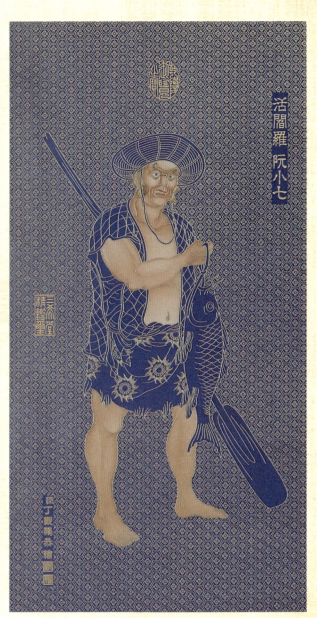

浪里白条张顺　　　　　活阎罗阮小七

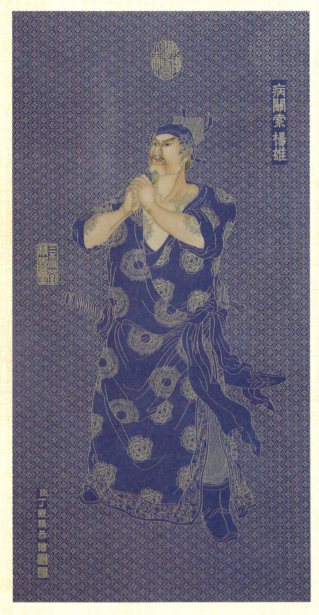

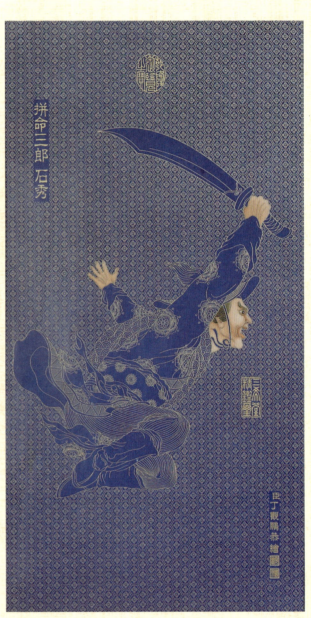

病关索杨雄　　　　　　拼命三郎石秀

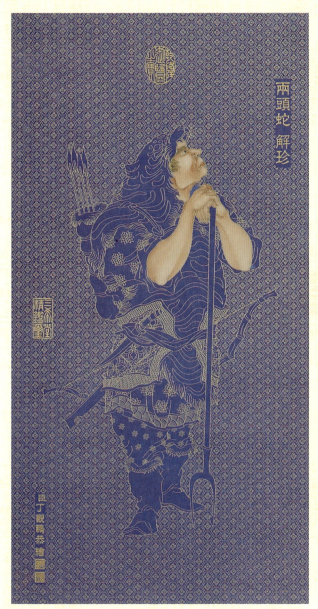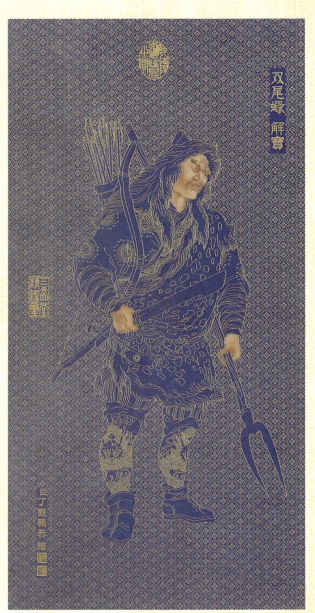

两头蛇解珍　　　　　　　双尾蝎解宝

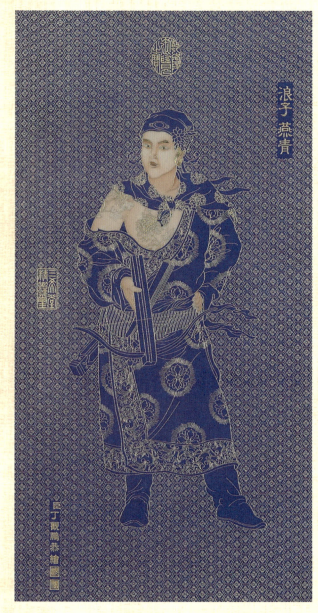

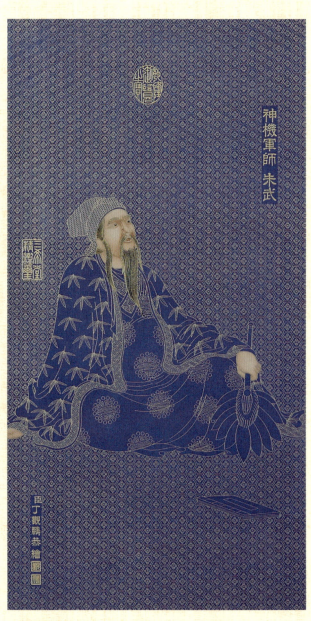

浪子燕青　　　　　　　　　　神机军师朱武

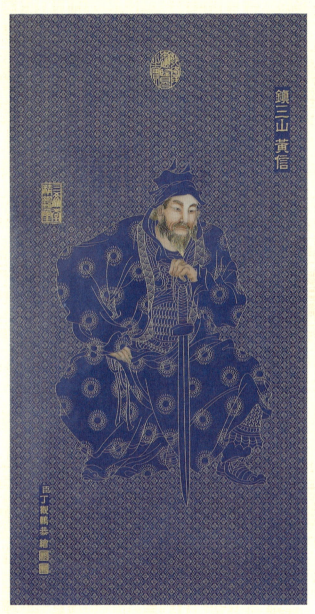 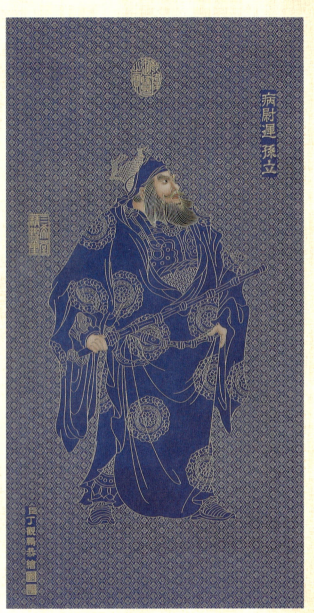

镇三山黄信　　　　　　　　病尉迟孙立

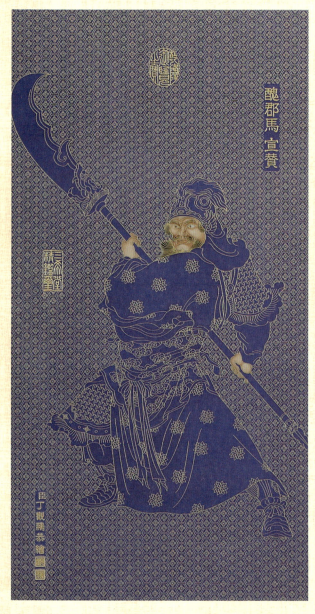

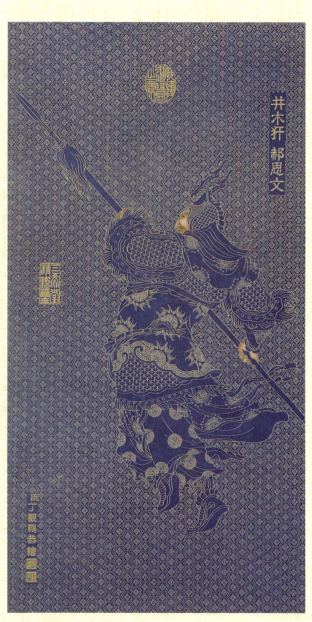

丑郡马宣赞　　　　　　　井木犴郝思文

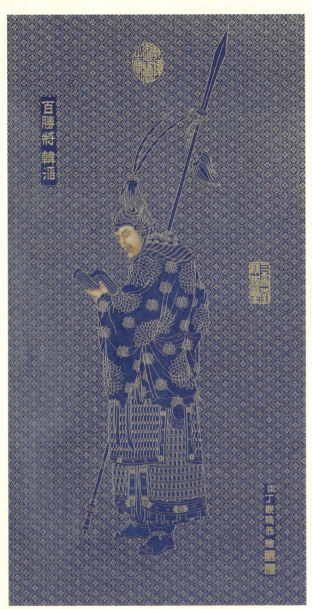
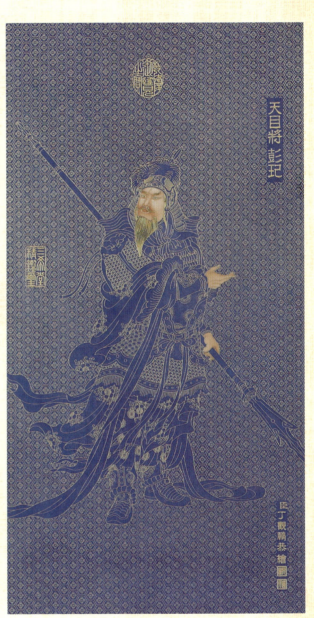

百胜将韩滔　　　　　　天目将彭𢀖

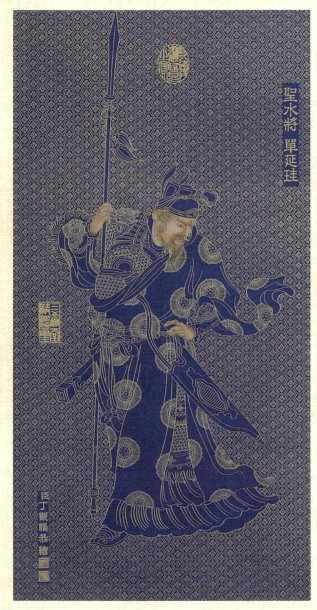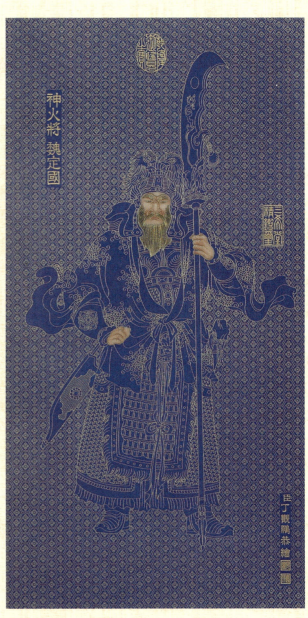

圣水将单廷珪　　　　　　　神火将魏定国

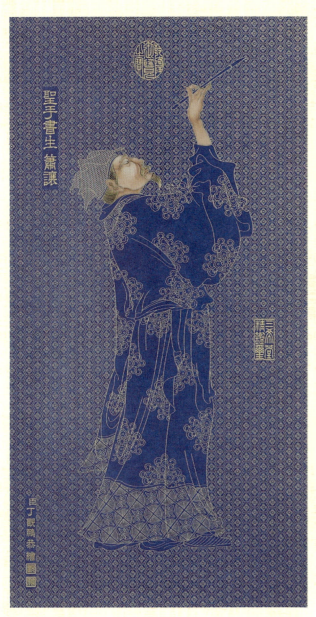 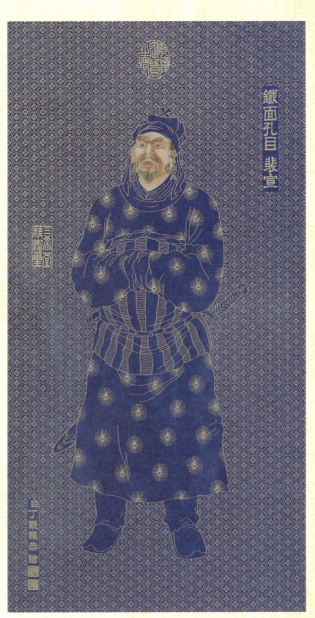

圣手书生萧让　　　　　　　　铁面孔目裴宣

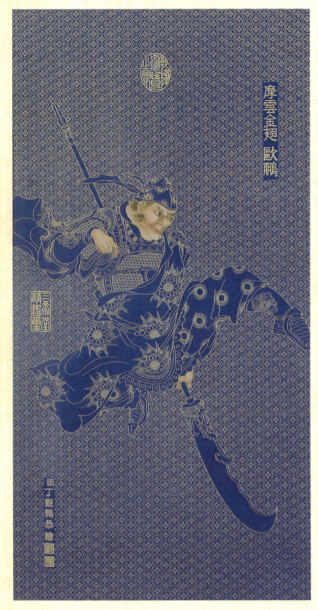
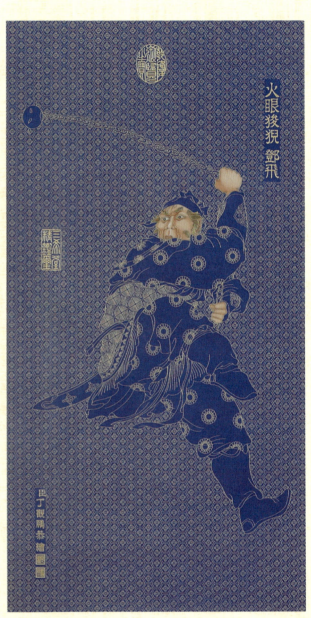

摩云金翅欧鹏　　　　　　　火眼狻猊邓飞

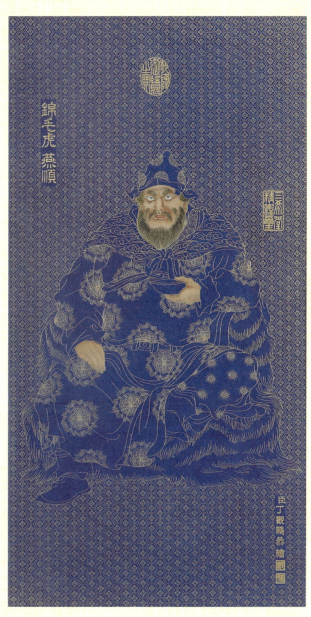 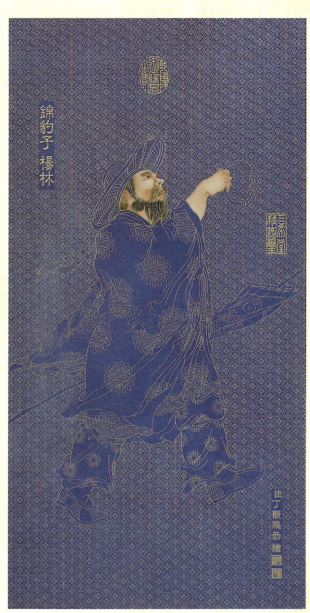

锦毛虎燕顺　　　　　　　锦豹子杨林

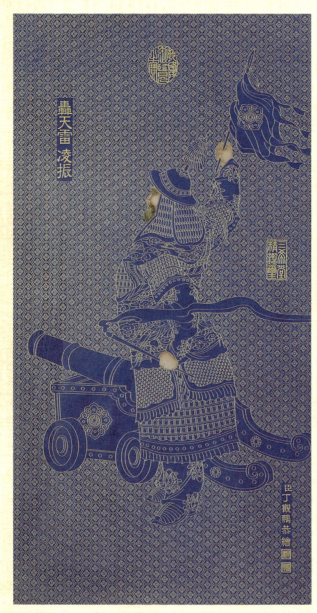
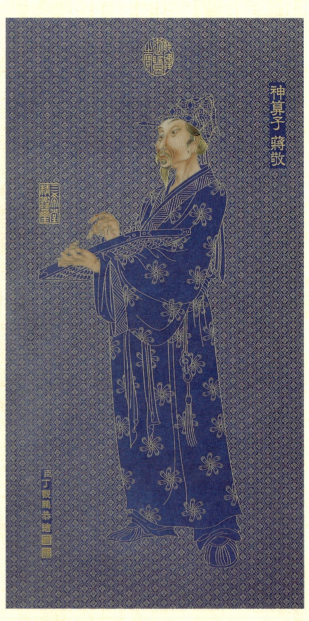

轰天雷凌振　　　　　　　神算子蒋敬

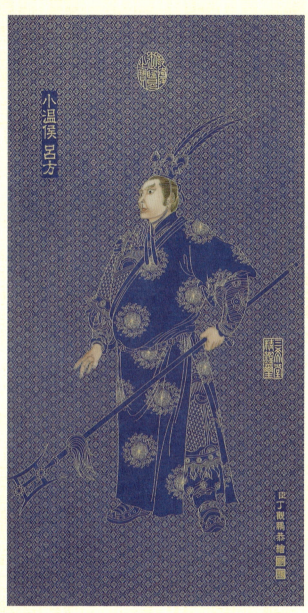 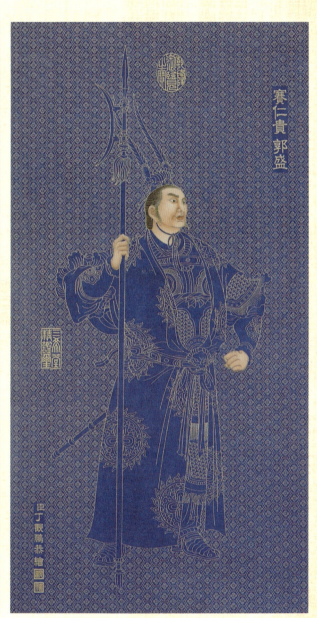

小温侯吕方　　　　　　　赛仁贵郭盛

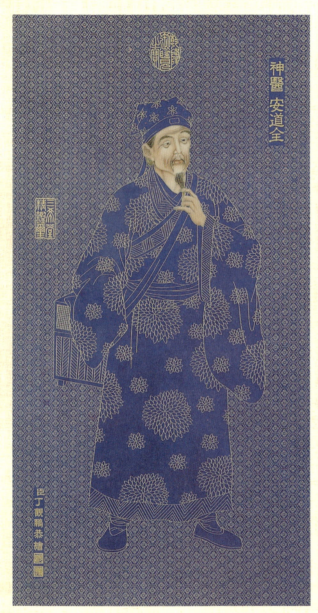

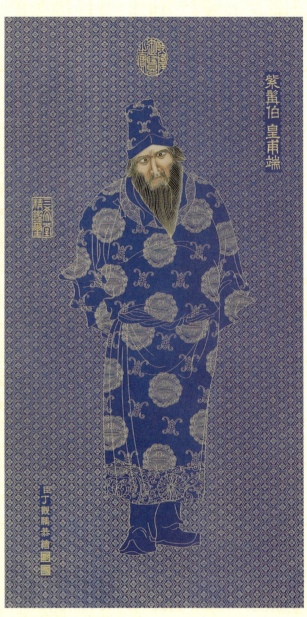

神医安道全　　　　　　　紫髯伯皇甫端

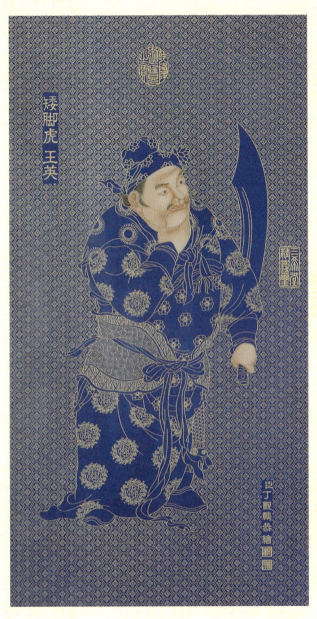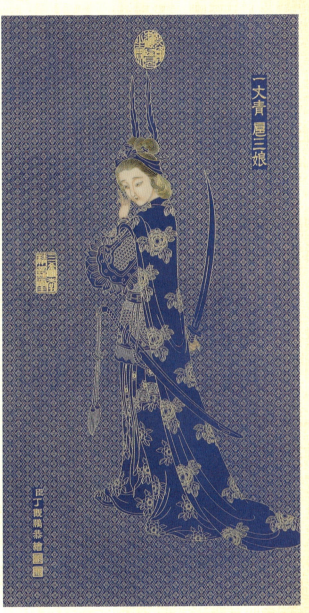

矮脚虎王英　　　　　　　　　一丈青扈三娘

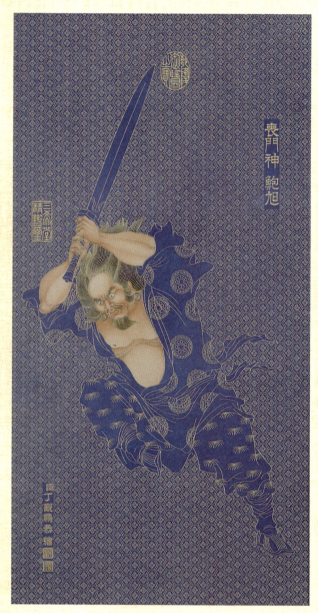 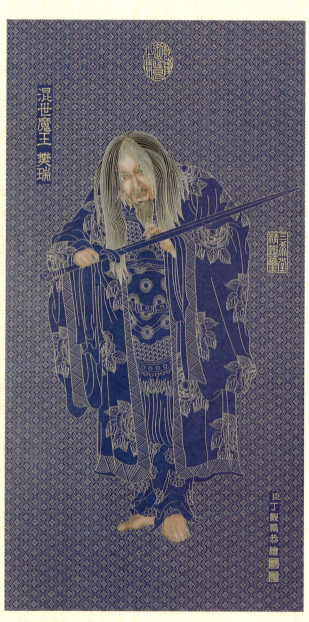

丧门神鲍旭　　　　　混世魔王樊瑞

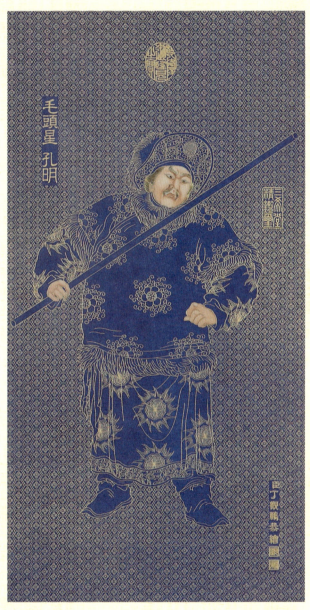 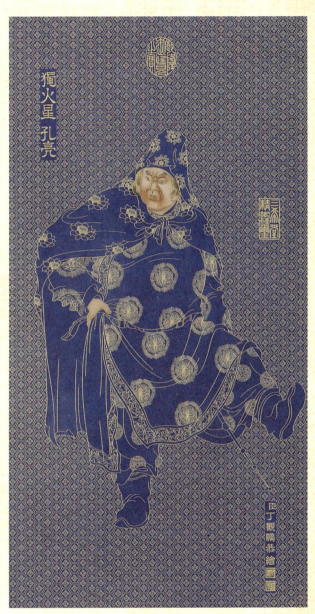

毛头星孔明　　　　　　独火星孔亮

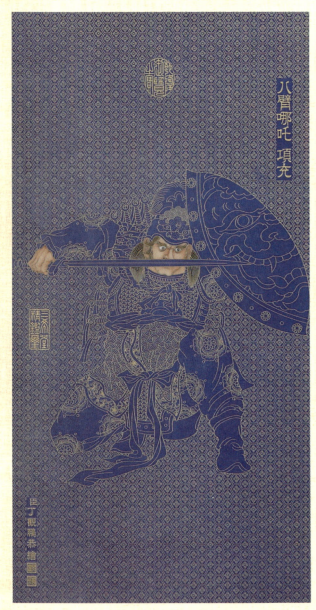

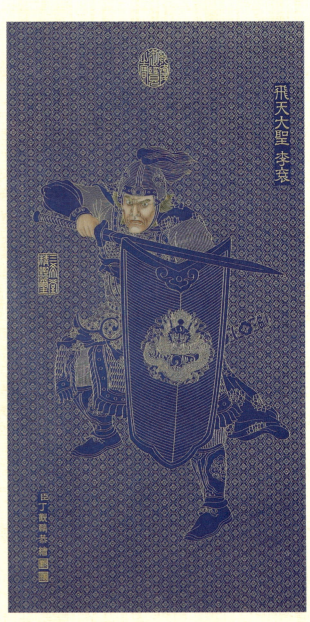

八臂哪吒項充　　　　　　　飛天大聖李袞

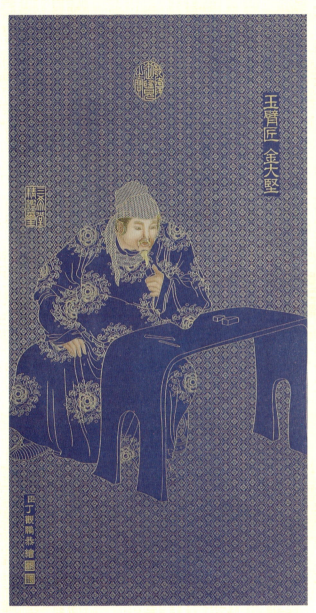
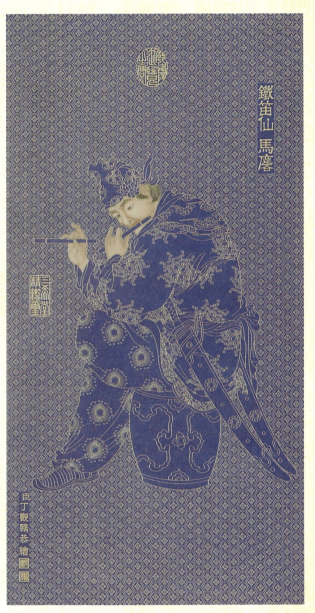

玉臂匠金大堅　　　　　　　铁笛仙马麟

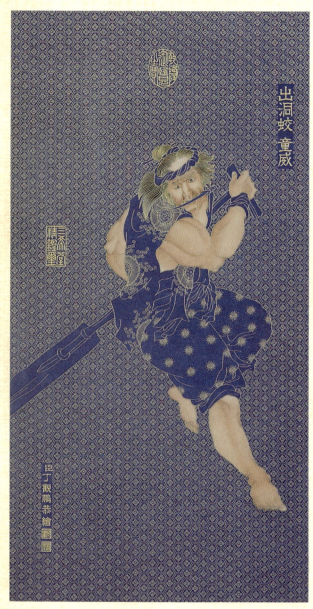

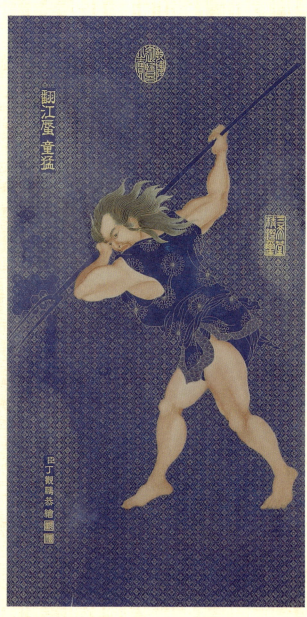

出洞蛟童威　　　　　　　　翻江蜃童猛

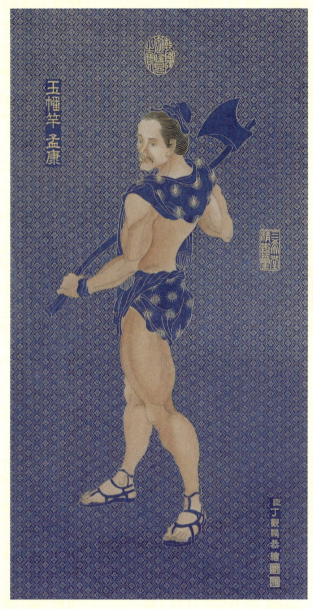 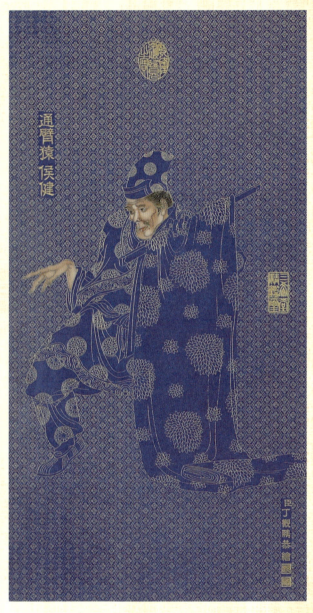

玉幡竿孟康　　　　　　通臂猿侯健

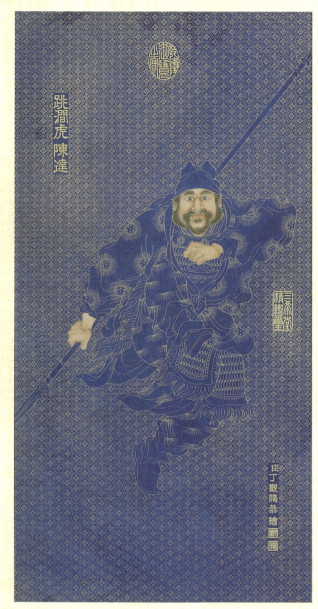

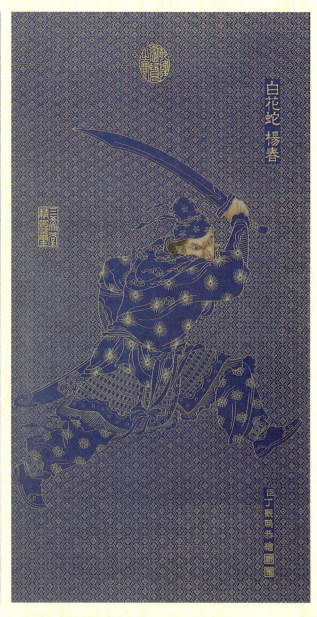

跳涧虎陈达　　　　　　　　白花蛇杨春

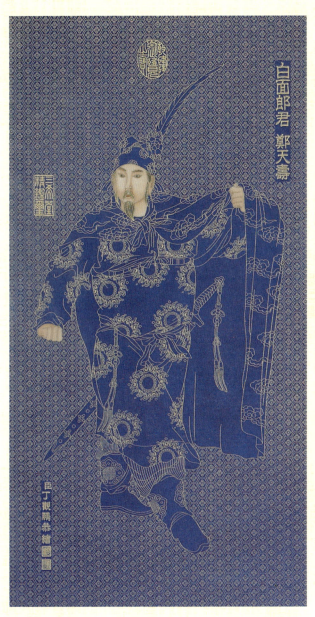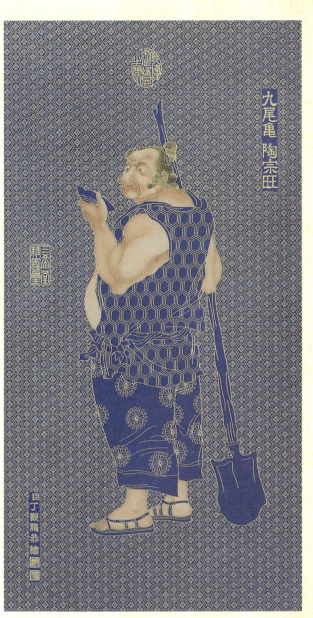

白面郎君鄭天壽　　　　　　　　九尾龜陶宗旺

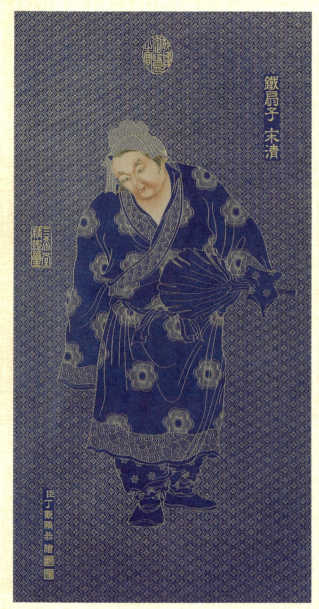

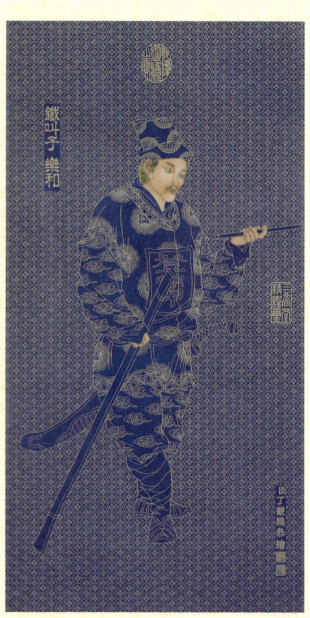

铁扇子宋清　　　　　　　铁叫子乐和

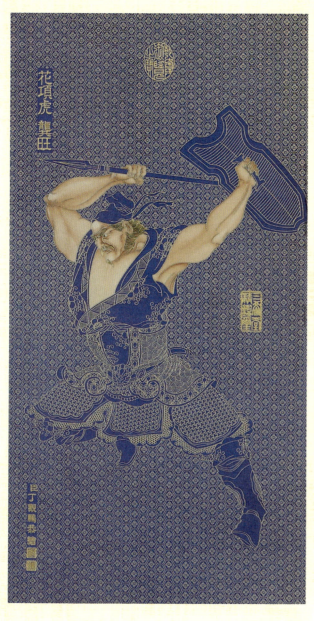 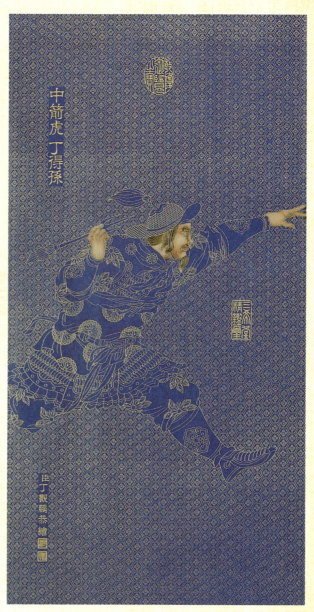

花項虎龔旺　　　　　　　　中箭虎丁得孫

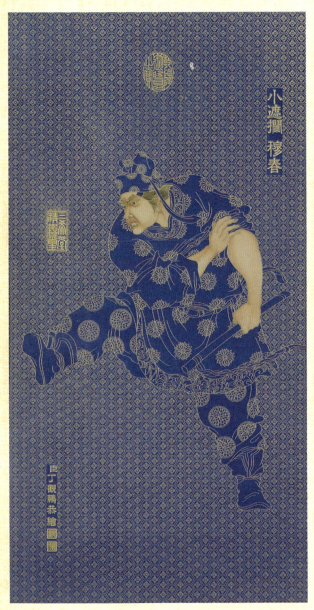 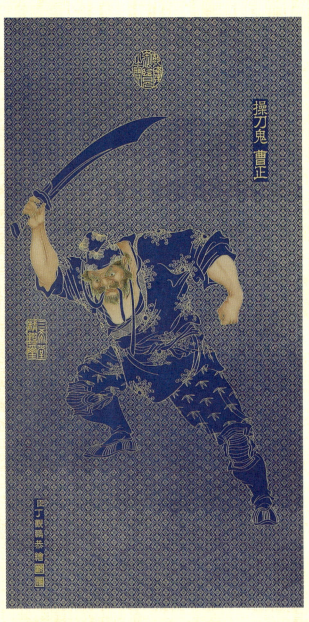

小遮拦穆春　　操刀鬼曹正

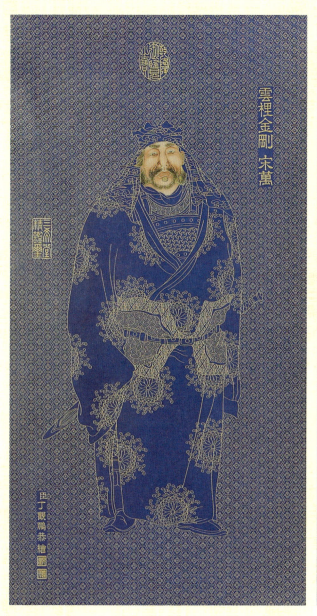 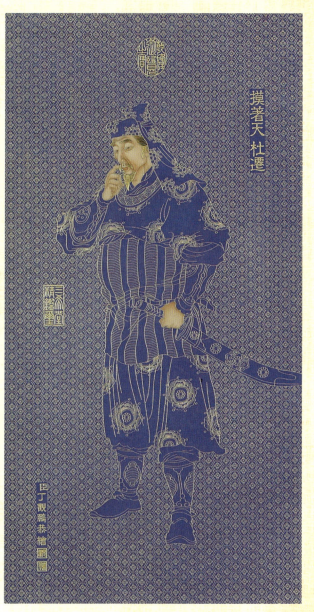

云里金刚宋万　　　　　　　摸着天杜迁

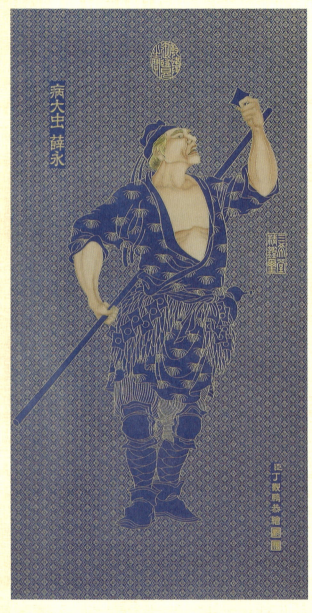 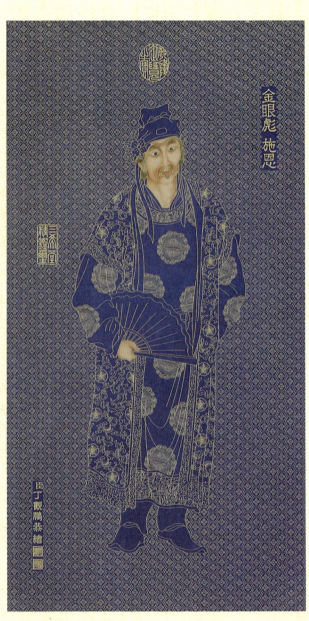

病大虫薛永　　　　　　　　金眼彪施恩

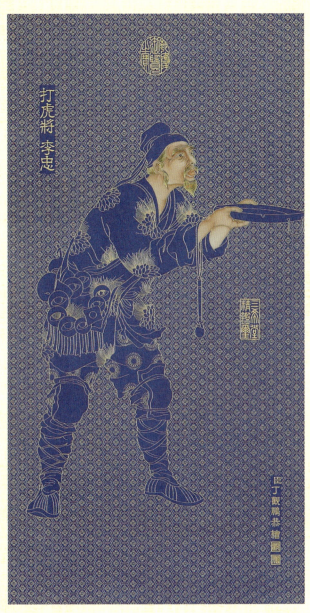 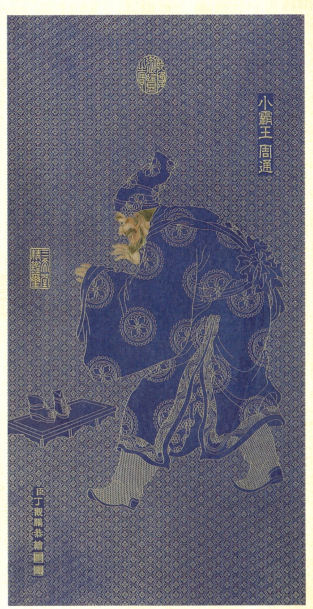

打虎將李忠　　　　　　　　　小霸王周通

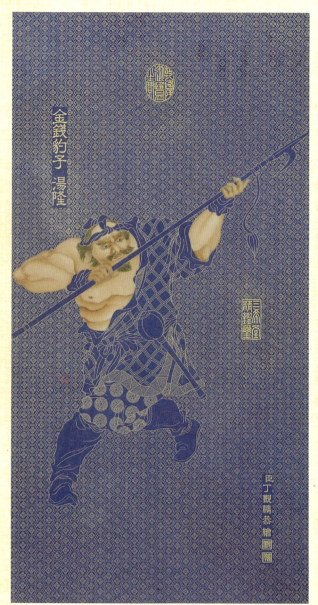

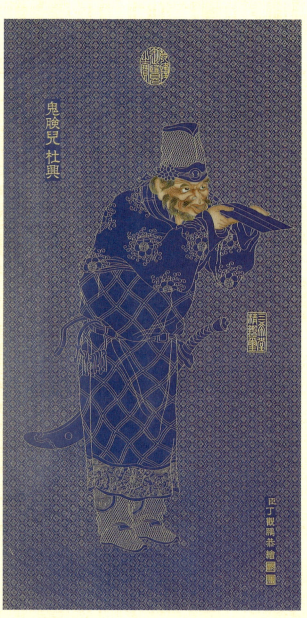

金钱豹子汤隆　　　　　　　鬼脸儿杜兴

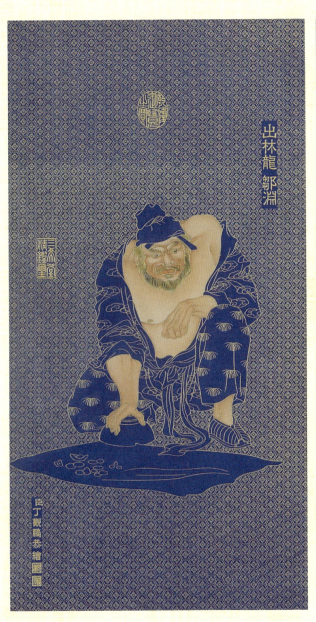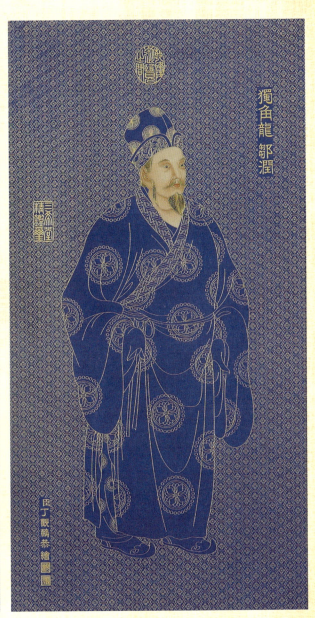

出林龙邹渊　　　　　独角龙邹润

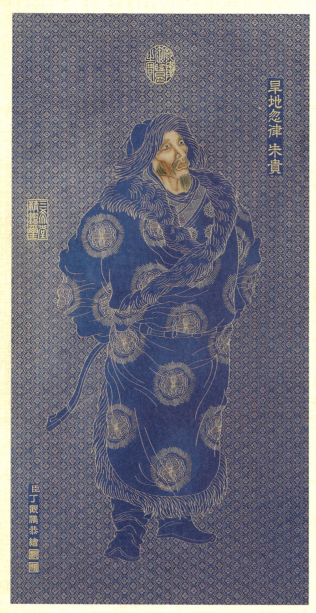 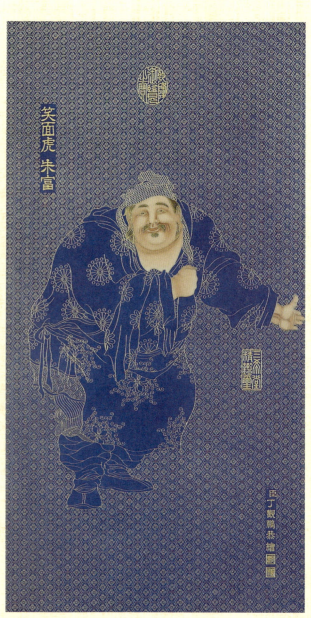

旱地忽律朱贵　　　　　　　　笑面虎朱富

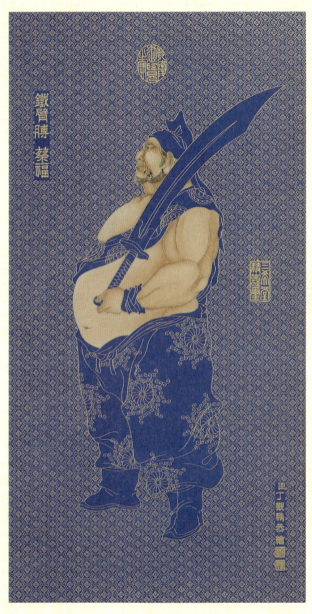 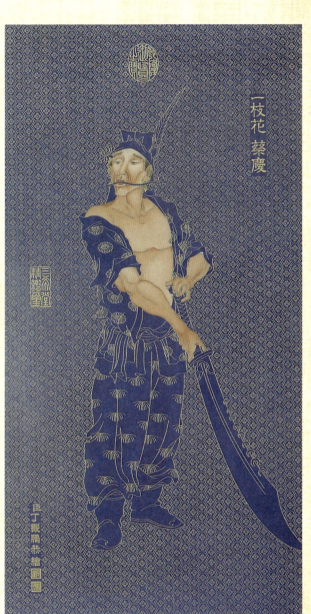

铁臂膊蔡福　　　　　　　一枝花蔡庆

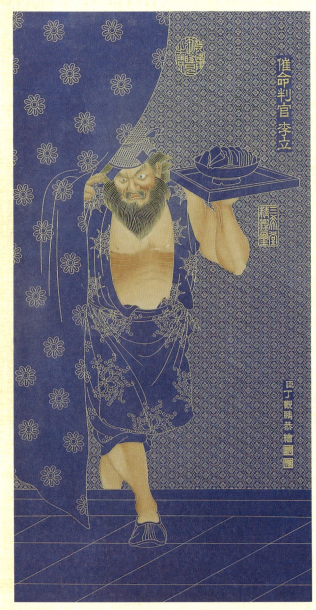 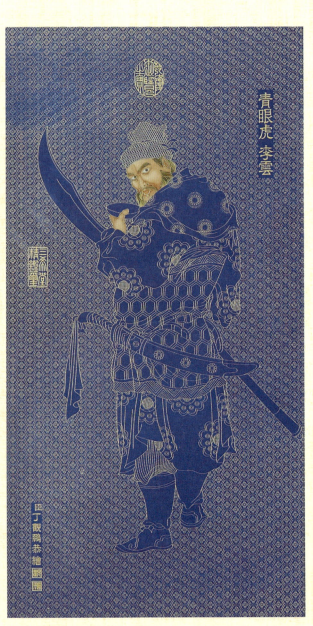

催命判官李立　　　　　青眼虎李云

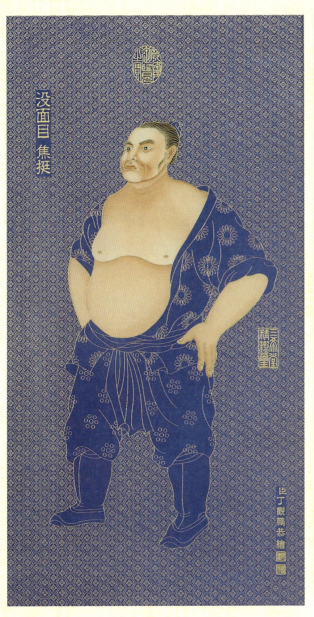 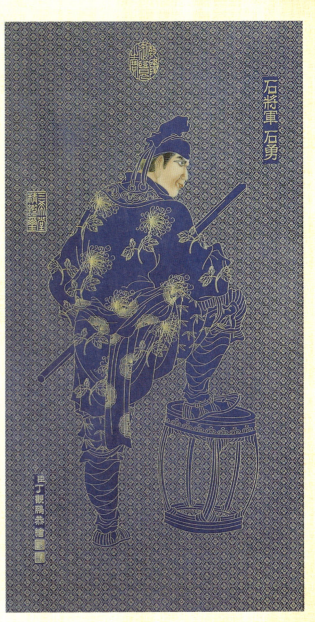

没面目焦挺　　　　　　　　石将军石勇

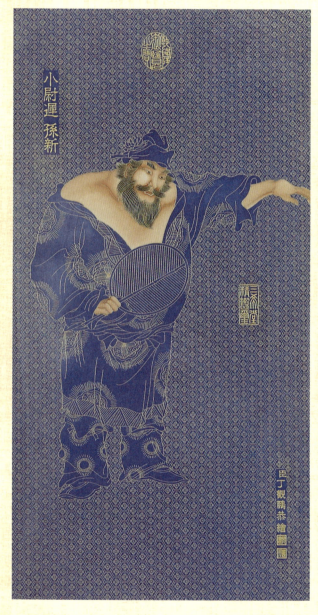

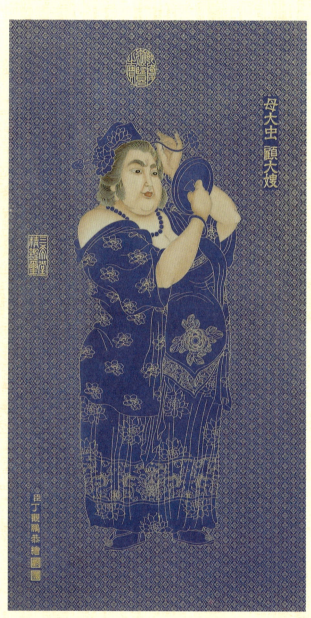

小尉遲孫新　　　　　母大蟲顧大嫂

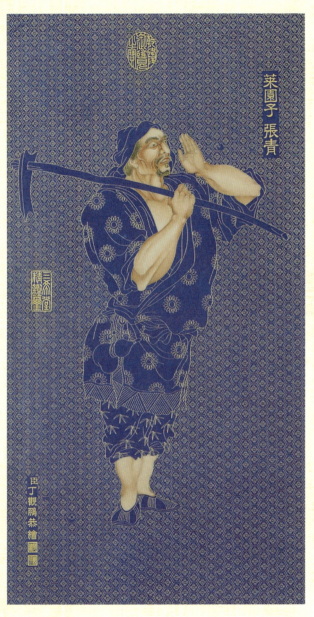 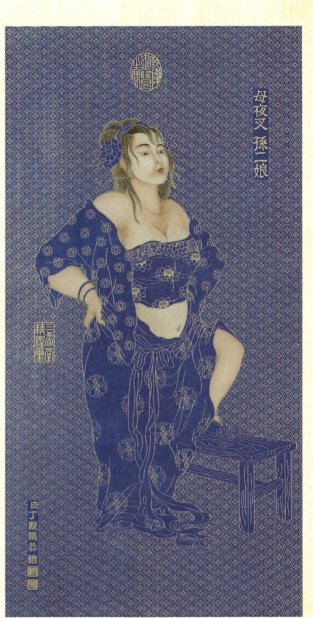

菜園子張青　　　　　　　母夜叉孫二娘

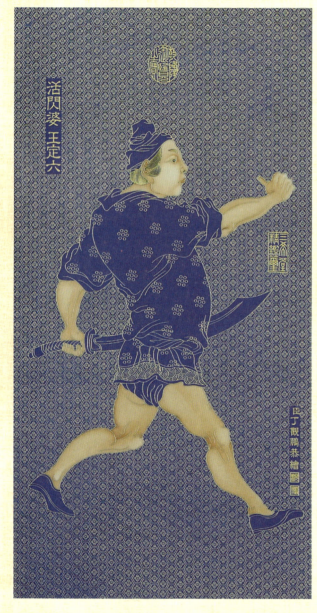
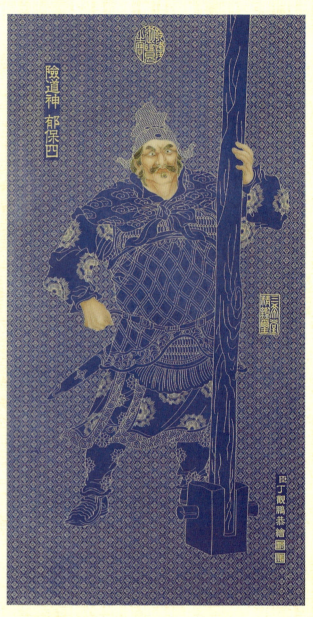

活閃婆王定六　　　　　　　　險道神郁保四

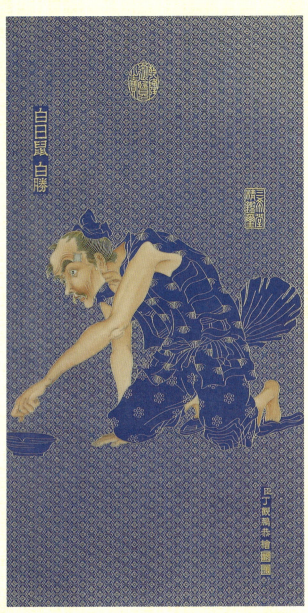 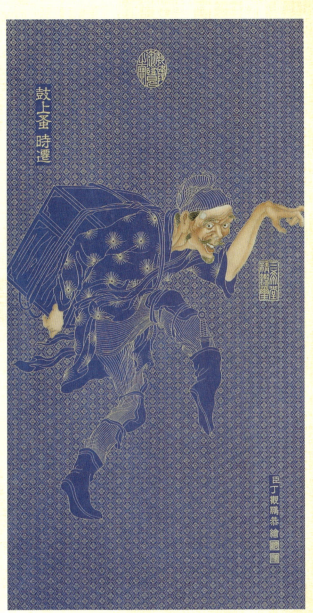

白日鼠白胜　　　　　　鼓上蚤时迁

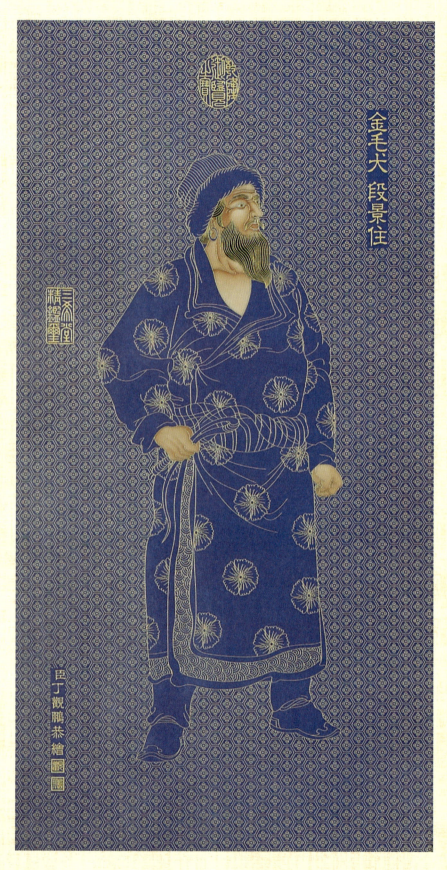

金毛犬段景住

郎世宁绘三十六行

郎世宁绘三十六行瓷板画对我国古代社会主要行业进行了具体展示，包括肉肆行、宫粉行、成衣行、玉石行、球宝行……各行人物，市井百态，眉眼动作，生动有趣，匠心独运，画面十分写实。此三十六行为世代祖辈生存之真实写照，耐下心性，凝神细观，记住过往，记住曾经。

注：郎世宁绘三十六行瓷板画尺寸均为93cm×52cm。

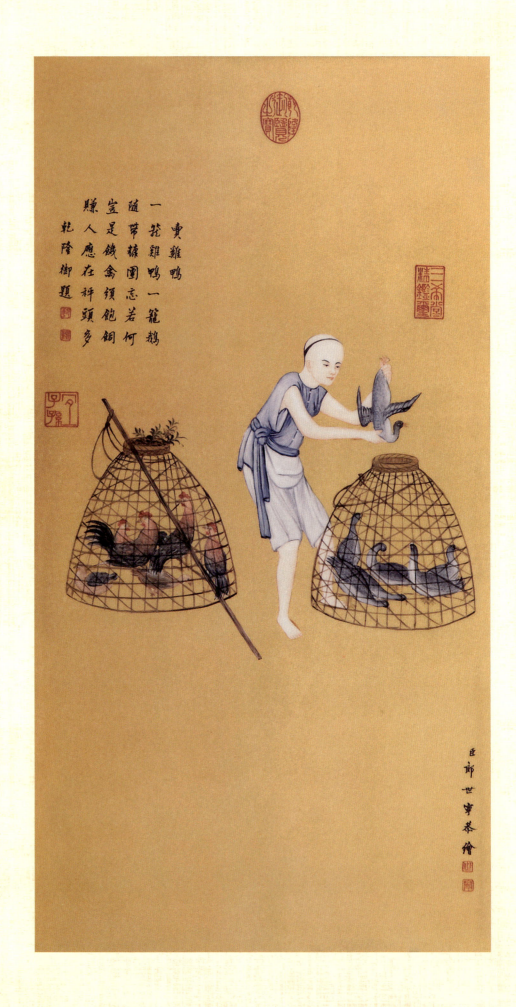

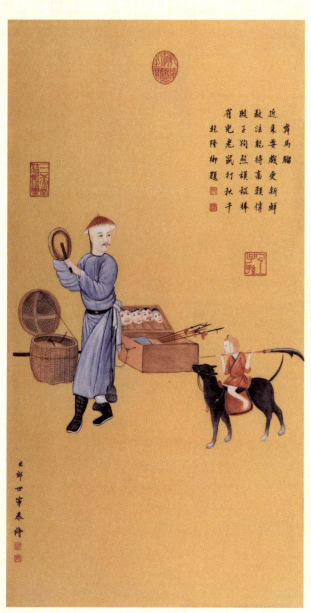 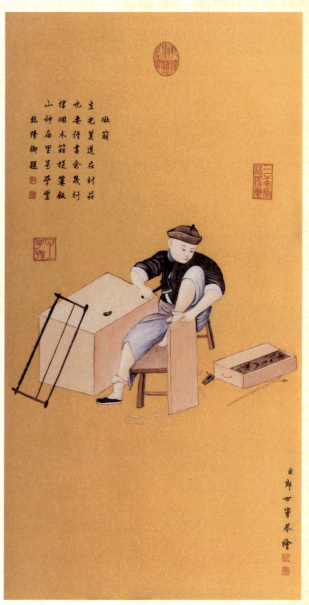

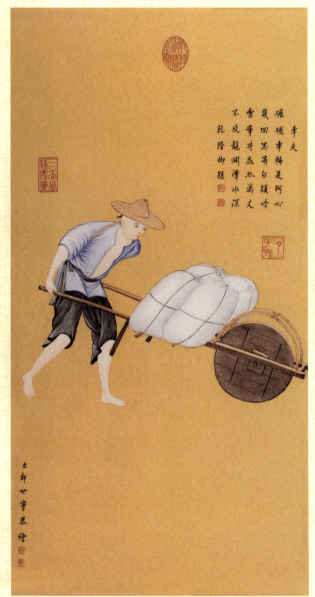

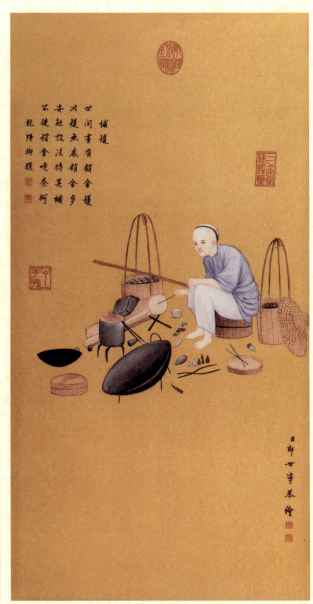

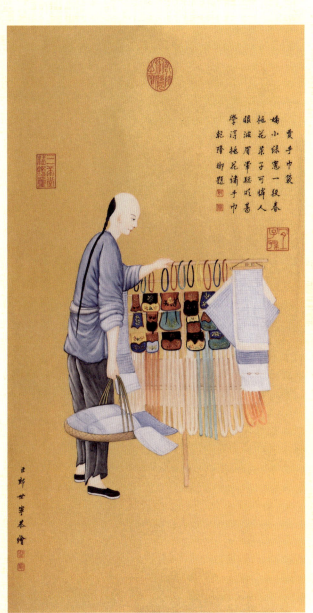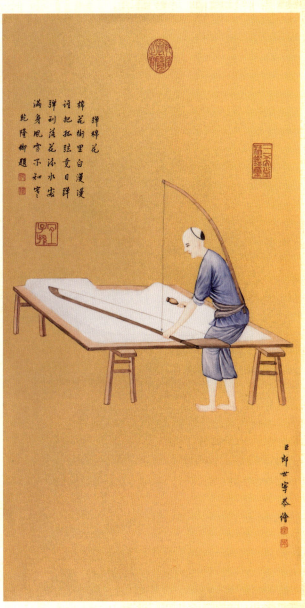

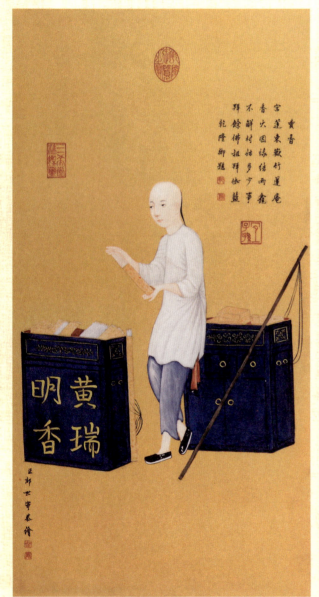
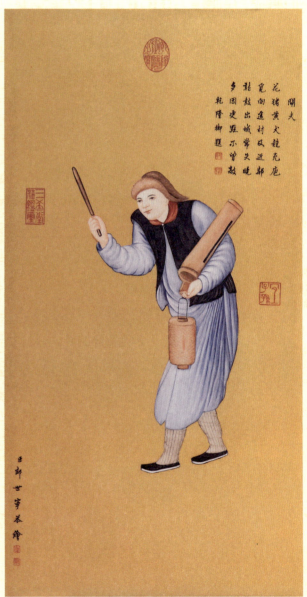

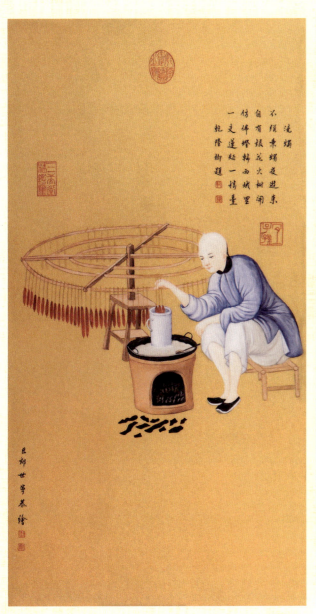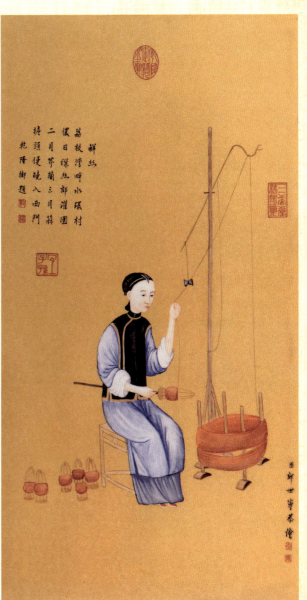

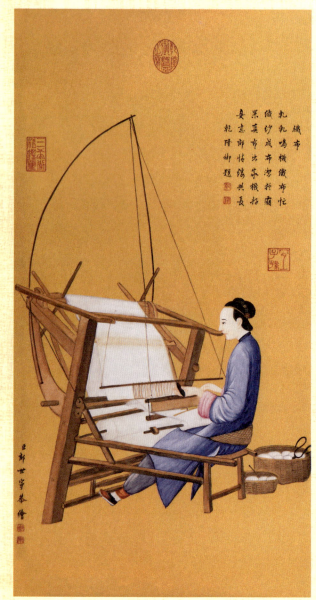
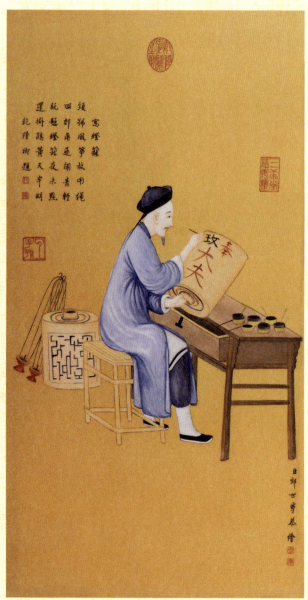

 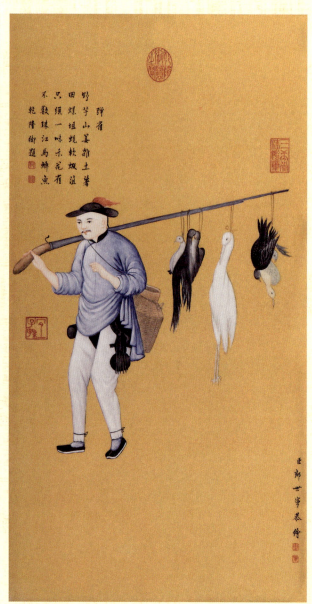

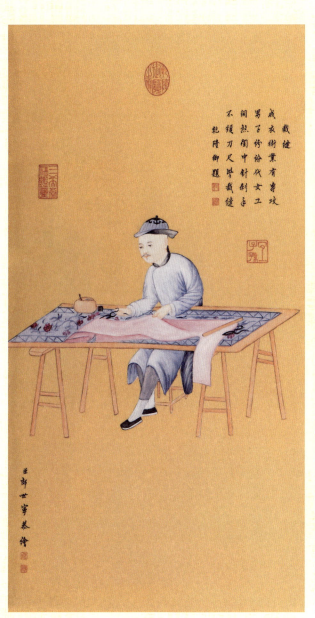
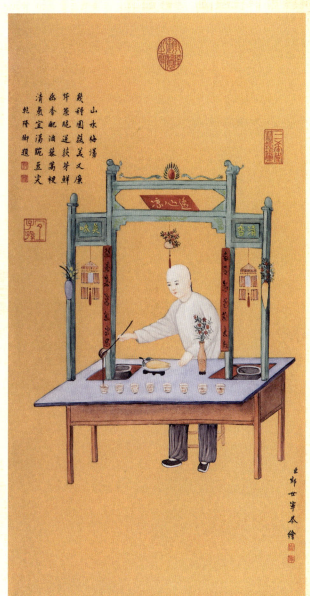

挂屏

465

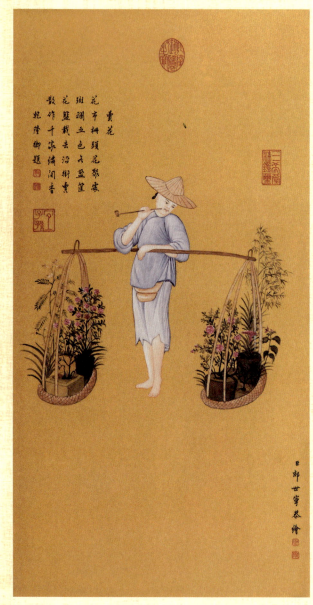
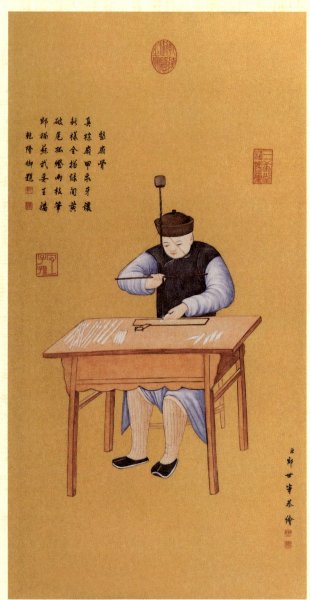

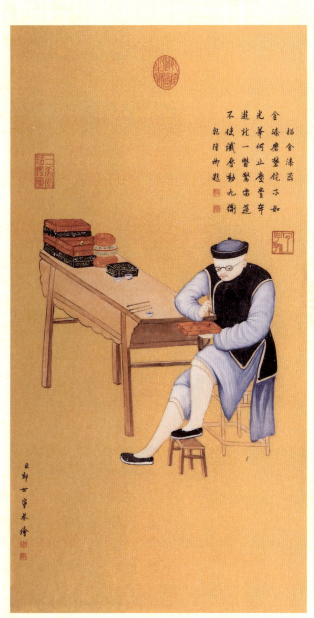
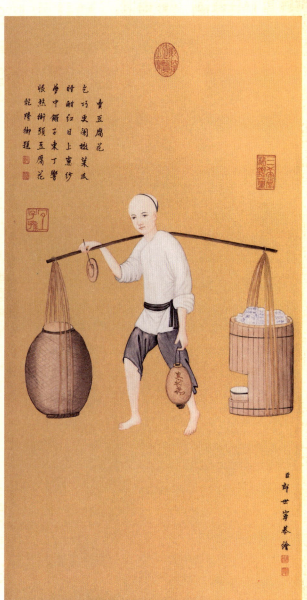

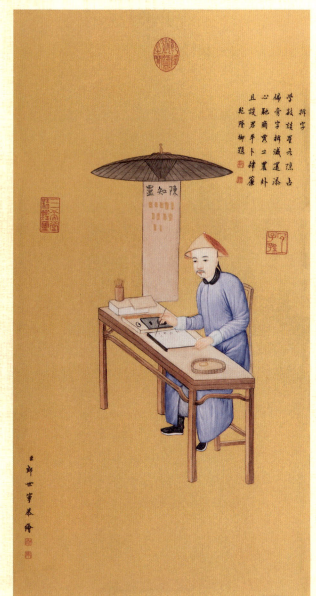
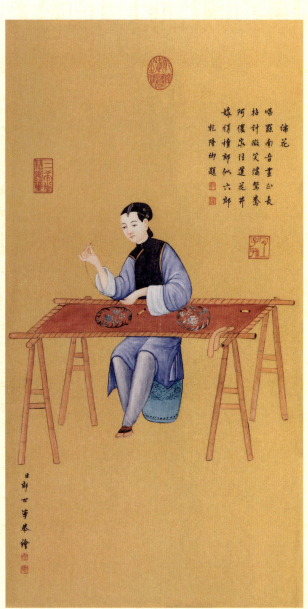

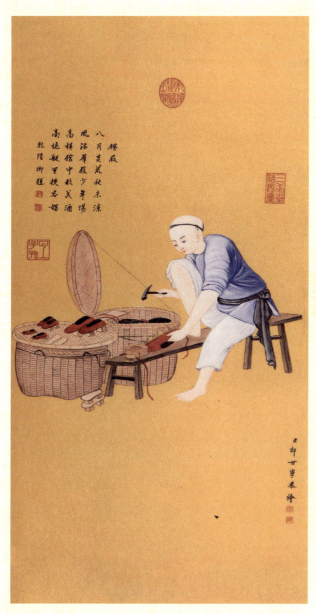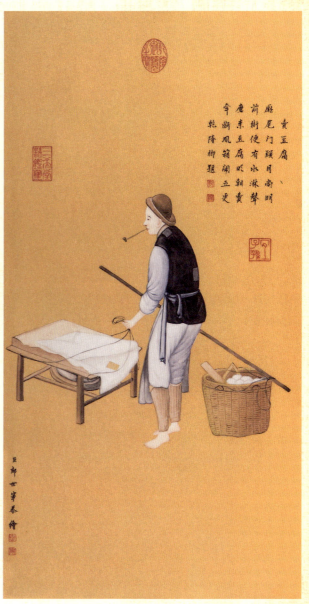

挂屏

469

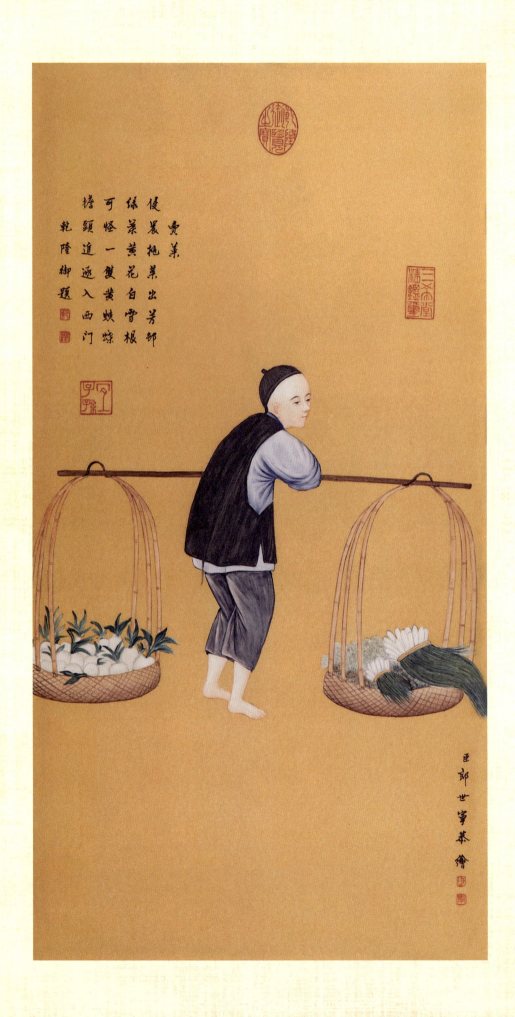

此部分包括形态各异、栩栩如生的『大清乾隆年制』青花瓷浮雕九龙挂屏以及丁观鹏、郎世宁、刘雨岑、王大凡、王琦、张志汤等多位名家稀世珍品，山水、花鸟、四季、人物、文房……题材丰富，技法娴熟，生动形象，令人叹为观止。

其他

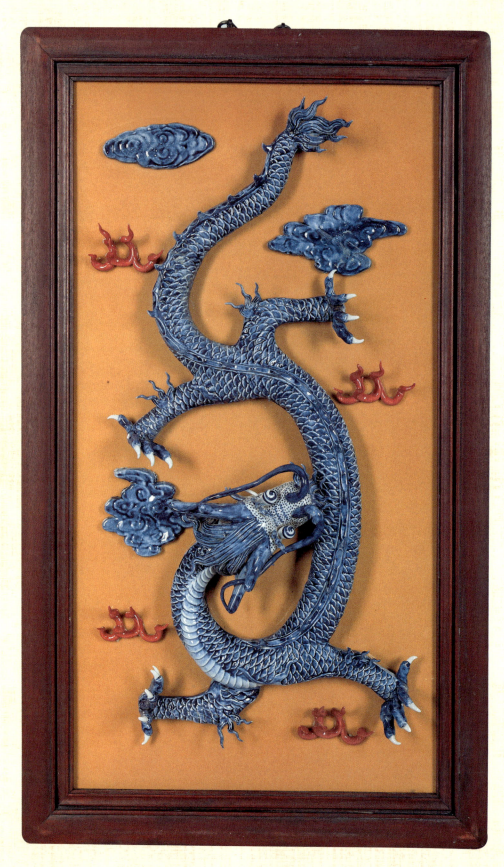

"大清乾隆年制"青花瓷浮雕九龙挂屏

90cm×53cm

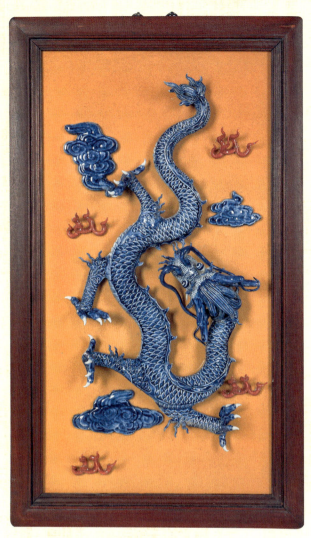

"大清乾隆年制"
青花瓷浮雕九龙挂屏
90cm × 53cm

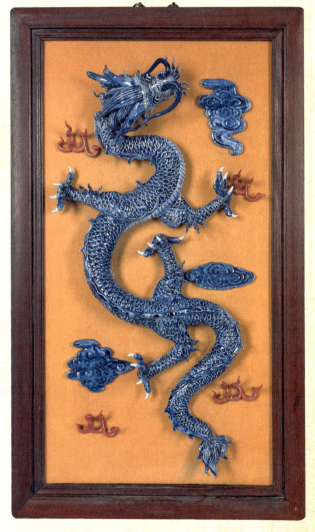

"大清乾隆年制"
青花瓷浮雕九龙挂屏
90cm × 53cm

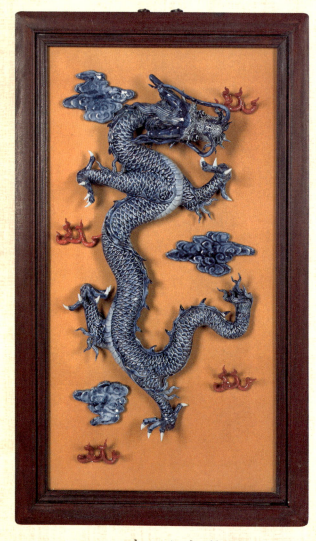
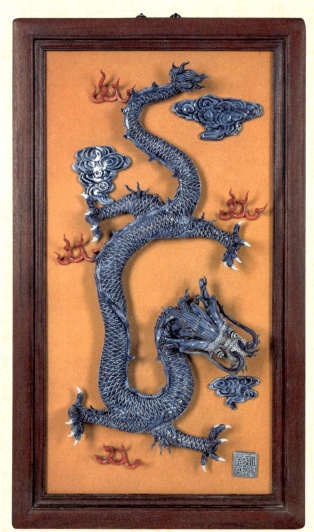

"大清乾隆年制"
青花瓷浮雕九龙挂屏
90cm × 53cm

"大清乾隆年制"
青花瓷浮雕九龙挂屏
90cm × 53cm

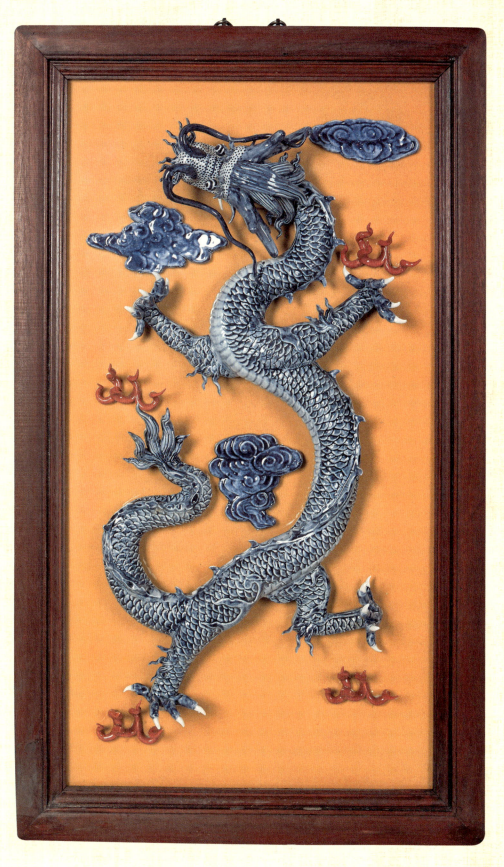

"大清乾隆年制"青花瓷浮雕九龙挂屏

90cm×53cm

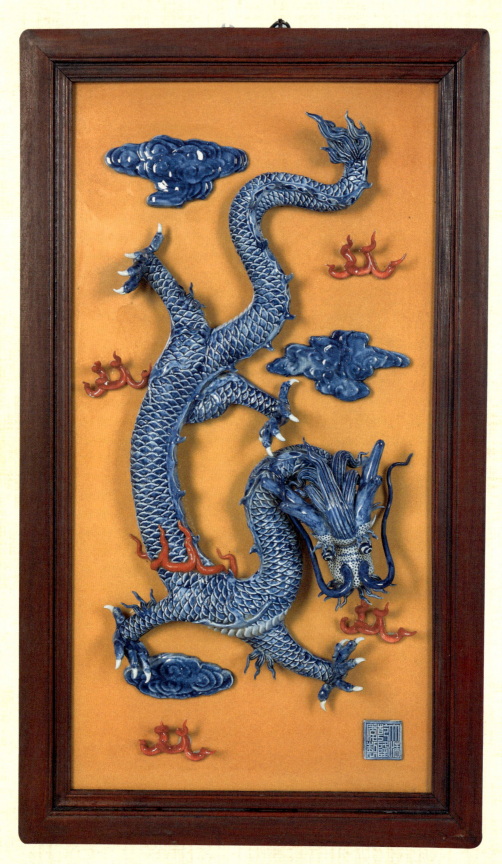

"大清乾隆年制"青花瓷浮雕九龙挂屏

90cm×53cm

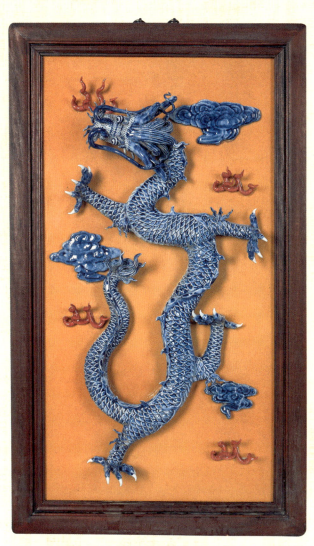

"大清乾隆年制"
青花瓷浮雕九龙挂屏
90cm × 53cm

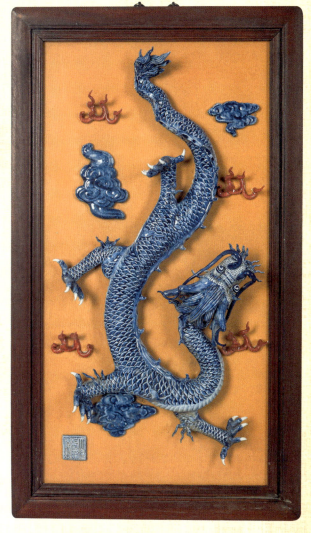

"大清乾隆年制"
青花瓷浮雕九龙挂屏
90cm × 53cm

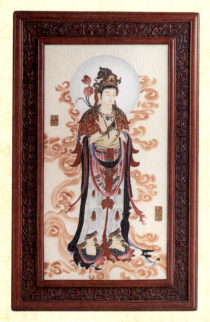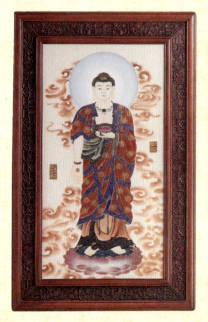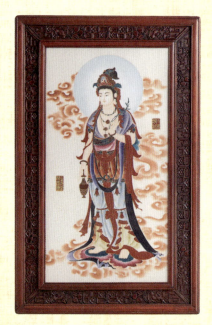

"三希堂"款西方三圣瓷板画

103cm × 65cm × 3

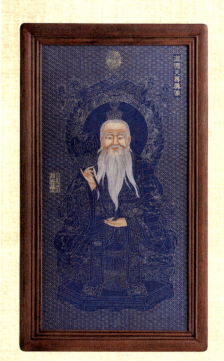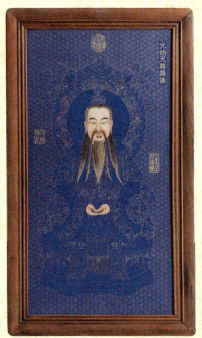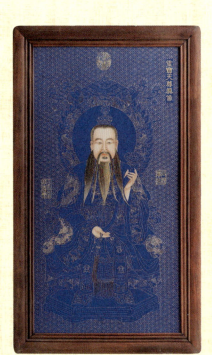

丁观鹏绘三清像瓷板画

90cm × 52cm × 3

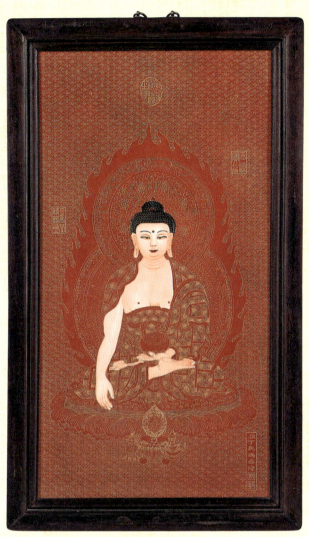

丁观鹏绘释迦牟尼佛瓷板画
90cm×53cm

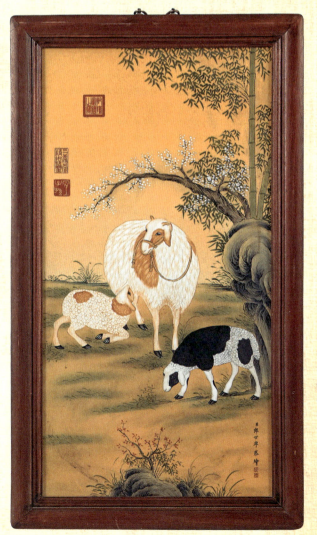

郎世宁绘三阳开泰瓷板画
90cm×53cm

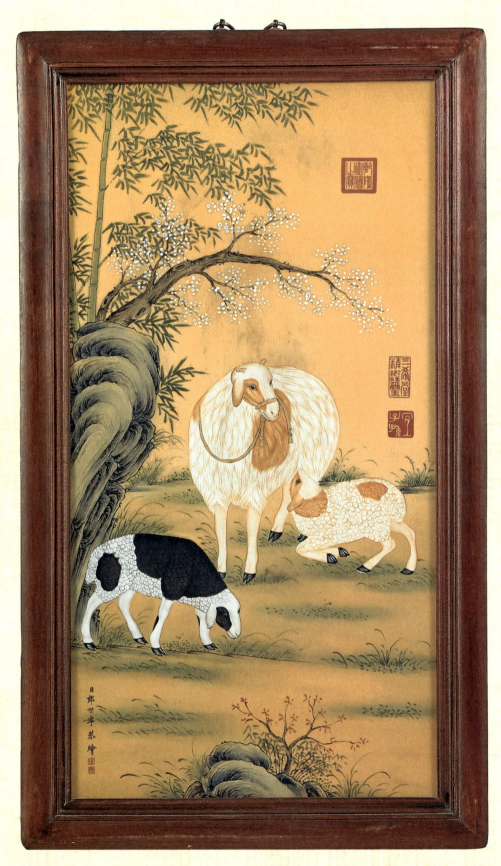

郎世宁绘三阳开泰瓷板画

90cm×53cm

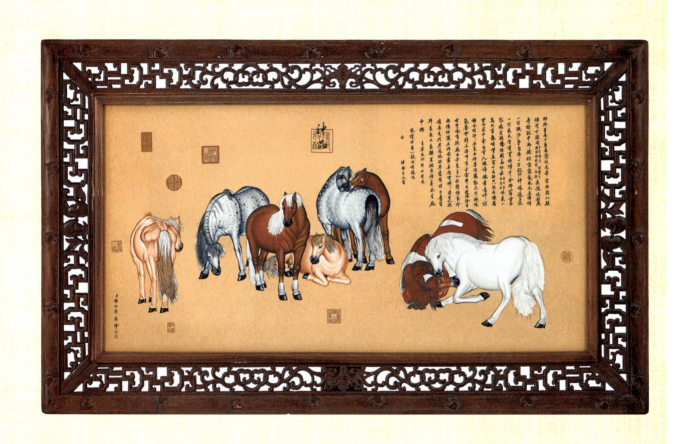

郎世宁绘八骏图瓷板画

110cm×55cm

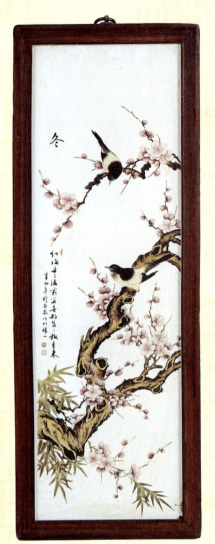
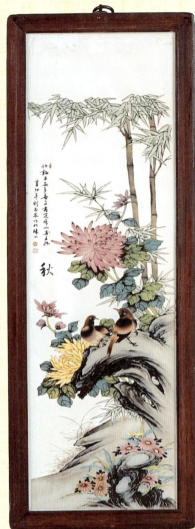
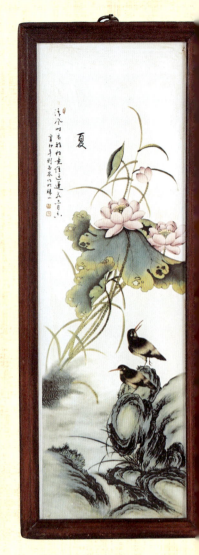
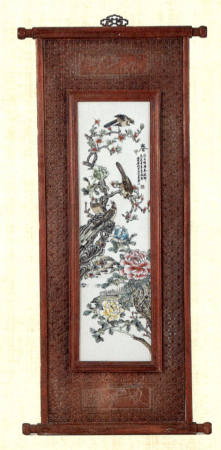

刘雨岑绘春夏秋冬瓷板画四扇屏

90cm × 45cm × 4

刘雨岑绘春夏秋冬瓷板画四扇屏

63cm × 23cm × 4

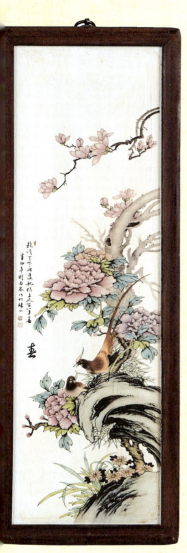
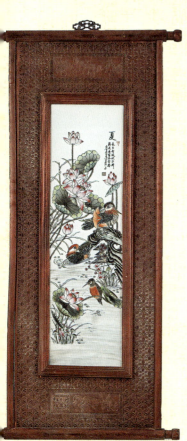
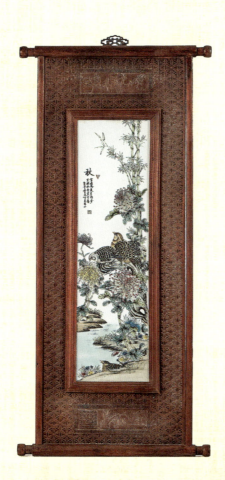
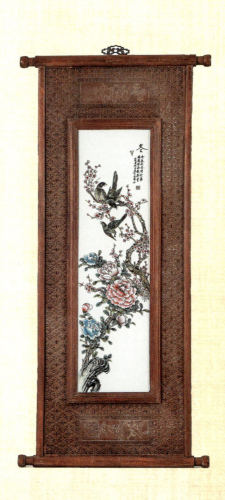

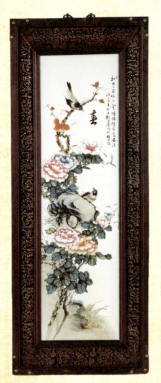
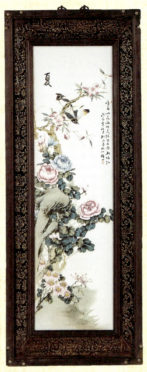
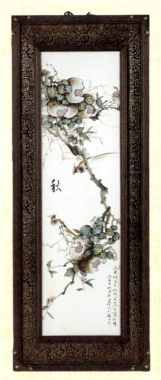
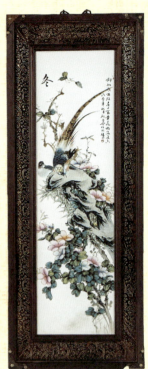

刘雨岑绘春夏秋冬瓷板画四扇屏

93cm×37cm×4

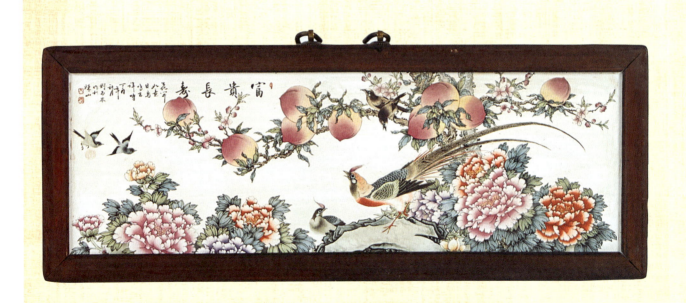

刘雨岑绘富贵长寿花鸟瓷板画

20cm×53cm

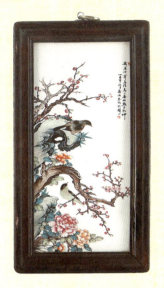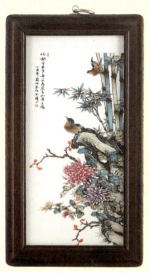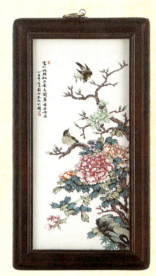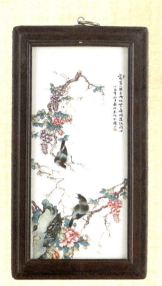

刘雨岑绘花鸟瓷板画四扇屏

29cm×16cm×4

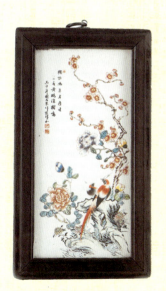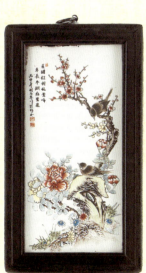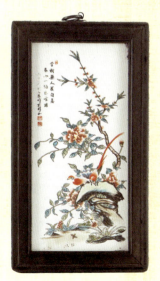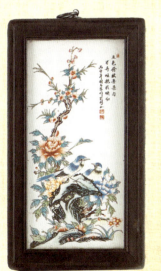

刘雨岑绘花鸟瓷板画四扇屏

29cm×16cm×4

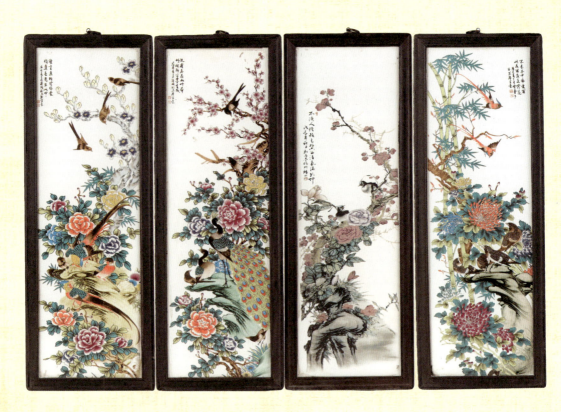

刘雨岑绘花鸟瓷板画四扇屏

64cm × 23cm

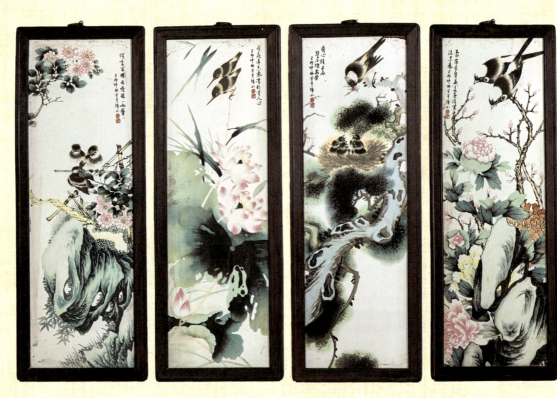

刘雨岑绘花鸟瓷板画四扇屏

64cm × 24cm × 4

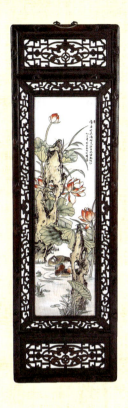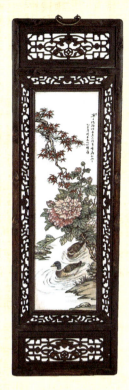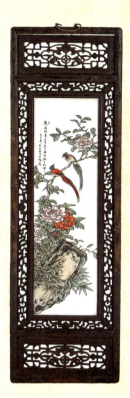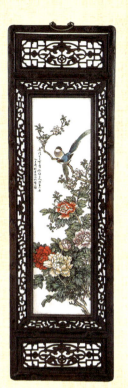

刘雨岑绘花鸟瓷板画四扇屏

120cm × 37cm × 4

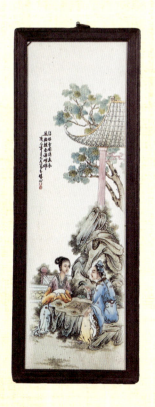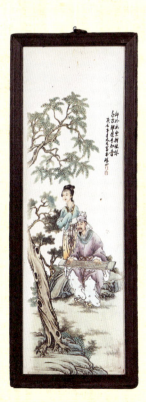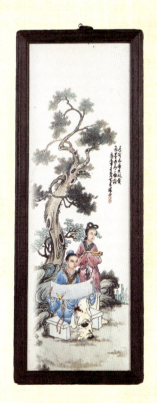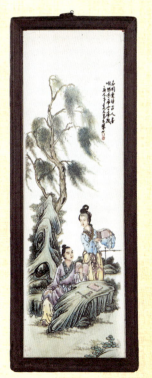

刘雨岑绘琴棋书画瓷板画四扇屏

64cm × 24cm × 4

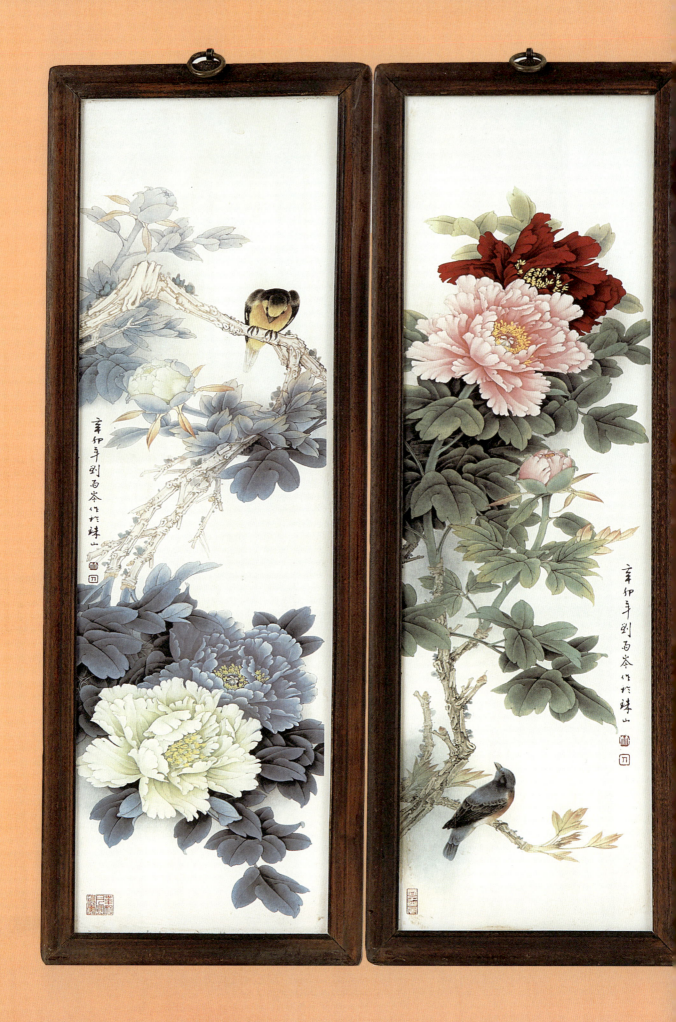

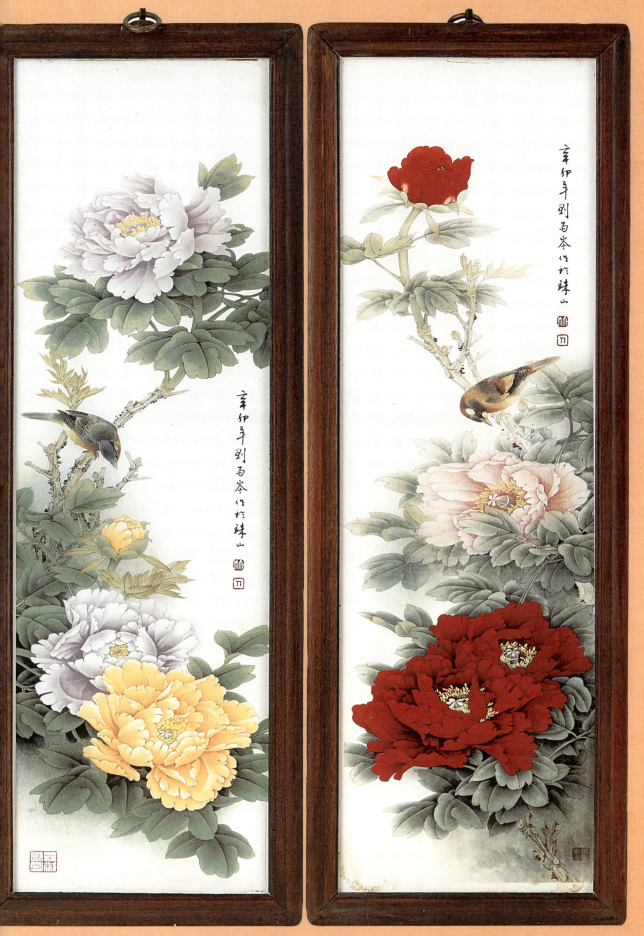

刘雨岑绘牡丹花鸟瓷板画四扇屏

64cm×23cm×4

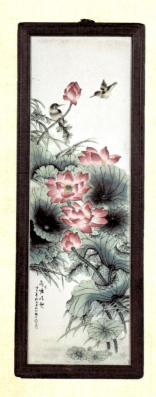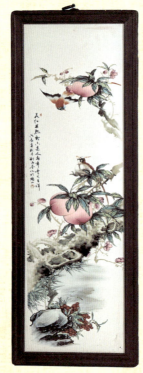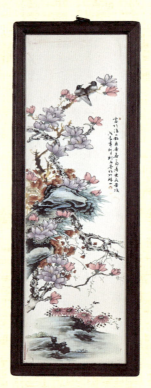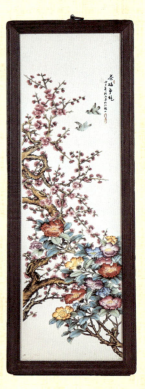

刘雨岑绘花鸟瓷板画四扇屏

64cm × 24cm × 4

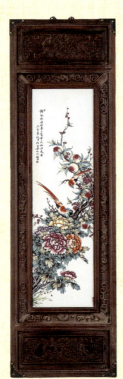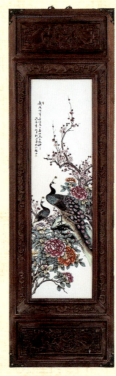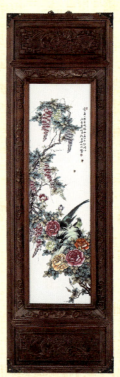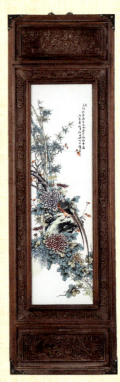

刘雨岑绘四季花鸟瓷板画四扇屏

120cm × 36cm × 4

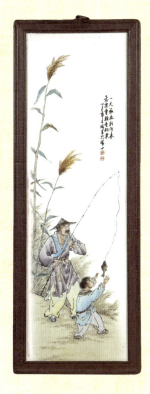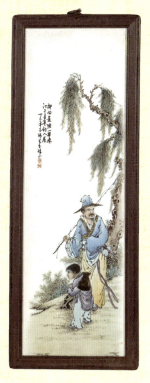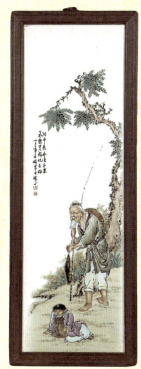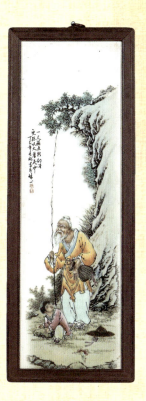

刘雨岑绘渔翁瓷板画四扇屏

64cm×24cm×4

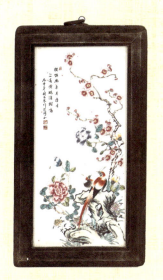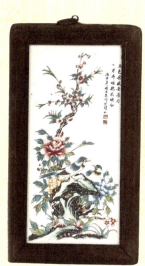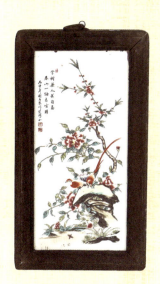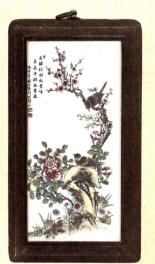

刘雨绘花鸟瓷板画四扇屏

29cm×15.5cm×4

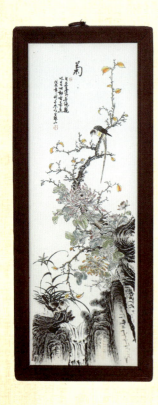 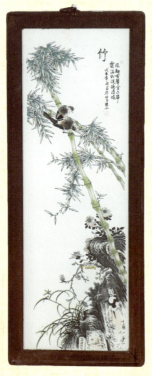 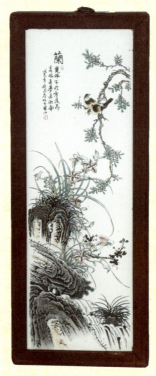 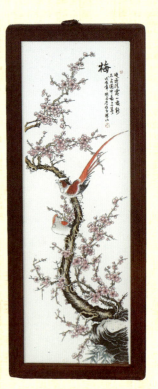

刘雨岑绘梅兰竹菊瓷板画四扇屏

54cm × 22cm × 4

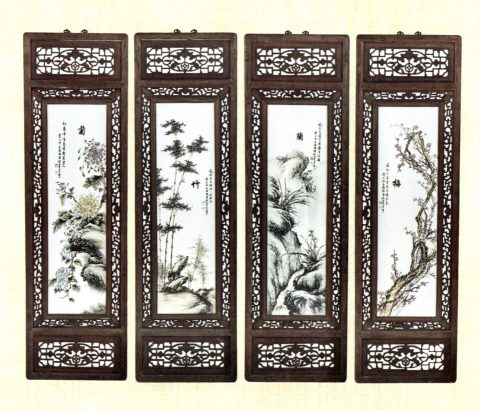

刘雨岑绘梅兰竹菊瓷板画四扇屏

120cm × 36cm × 4

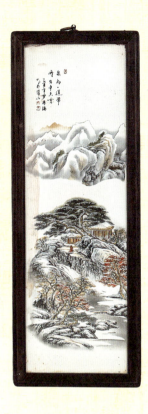 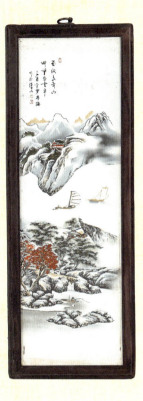 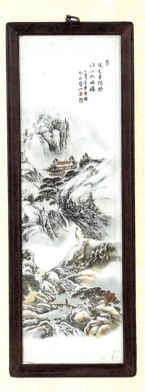 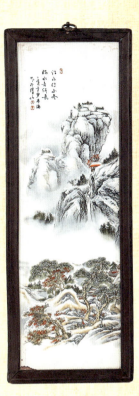

罗序海绘山水瓷板画四扇屏

63cm × 23cm × 4

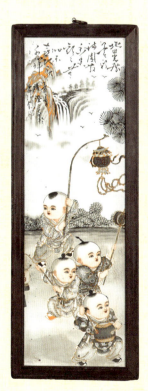 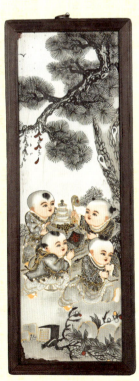 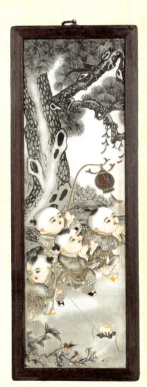 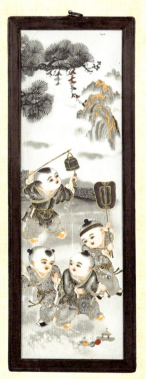

清澄绘童戏图瓷板画四扇屏

63cm × 24cm × 4

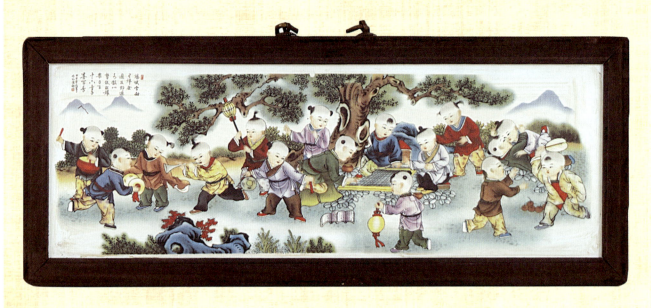

十六童子瓷板画挂屏

21cm × 53cm

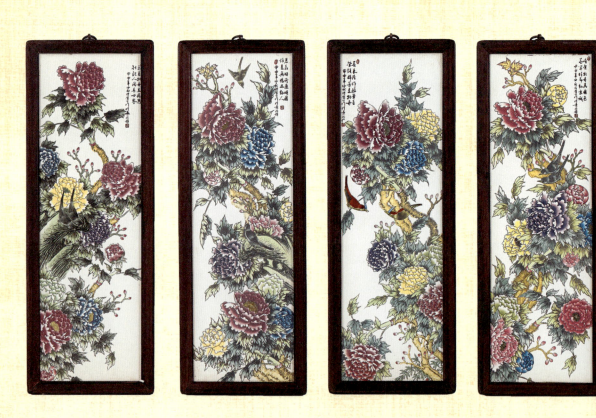

谭驾生绘花鸟瓷板画四扇屏

63cm × 23cm × 4

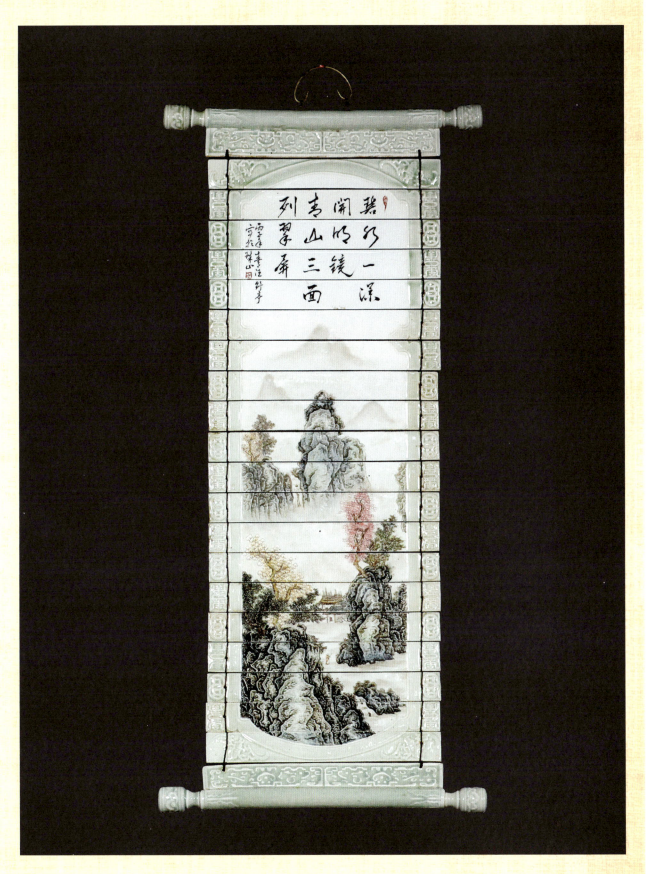

汪野亭绘山水瓷板画挂屏

93cm×44cm

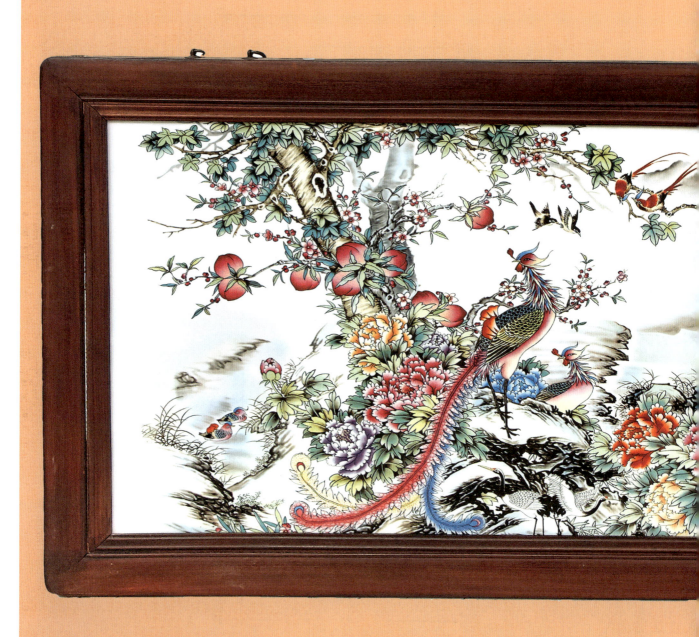

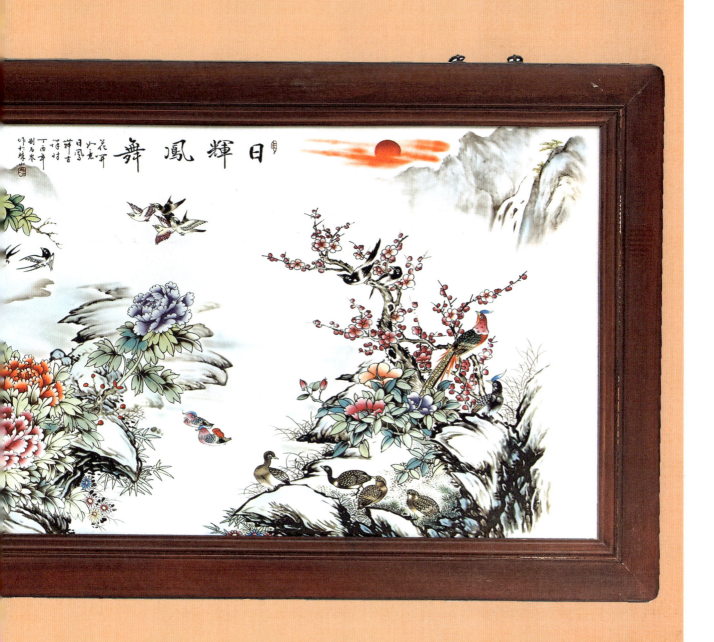

刘雨岑绘日辉凤舞瓷板画

75cm×188cm

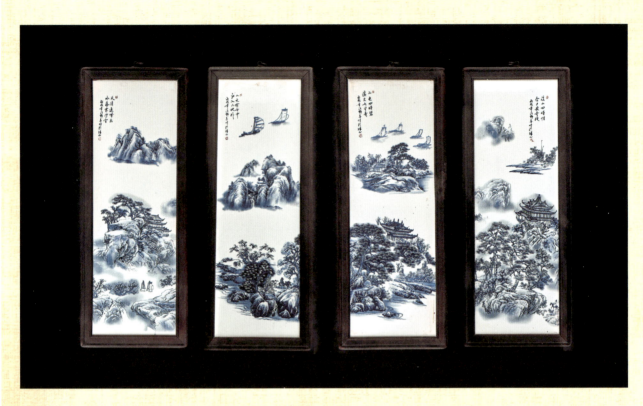

汪野亭绘青花山水瓷板画四扇屏
54cm × 22cm × 4

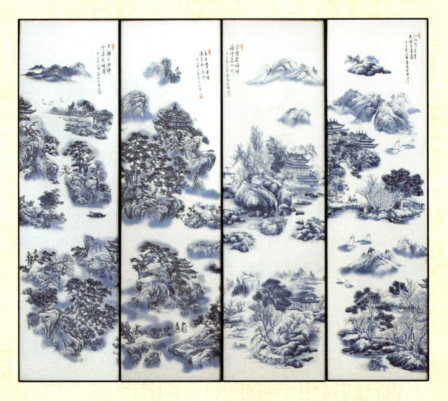

汪野亭绘青花山水瓷板画四扇屏
74cm × 21cm × 4

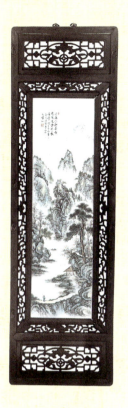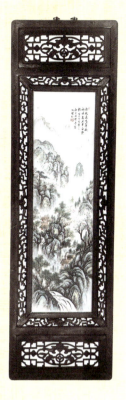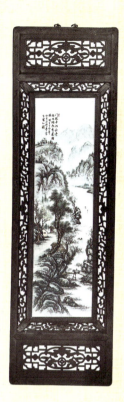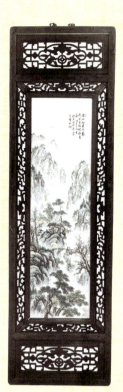

汪野亭绘山水瓷板画四扇屏

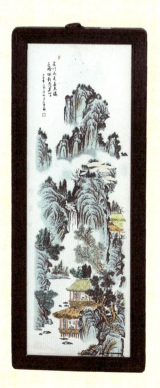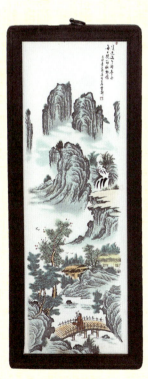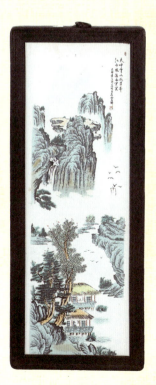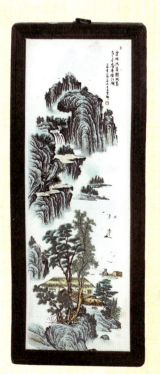

汪野亭绘山水瓷板画四扇屏

54cm × 22cm × 4

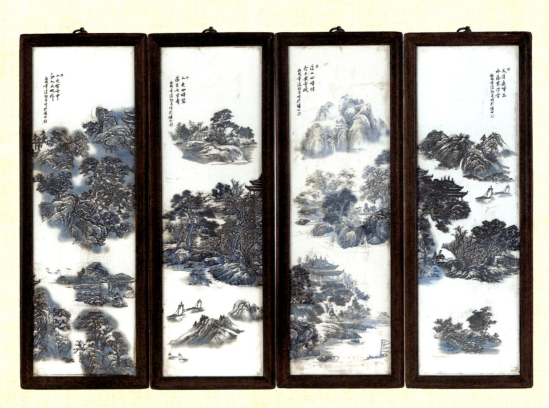

汪野亭绘山水瓷板画四扇屏

64cm × 23cm × 4

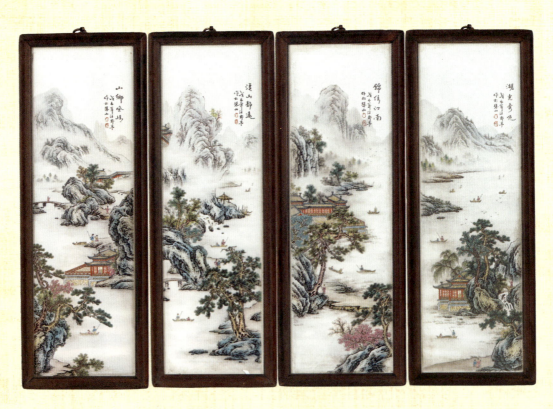

汪野亭绘山水瓷板画四扇屏

64cm × 23cm × 4

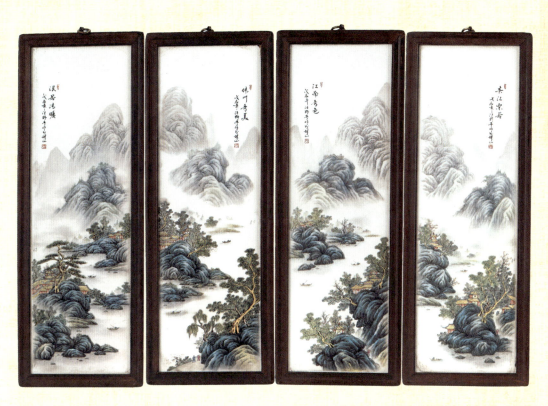

汪野亭绘山水瓷板画四扇屏

64cm × 23cm × 4

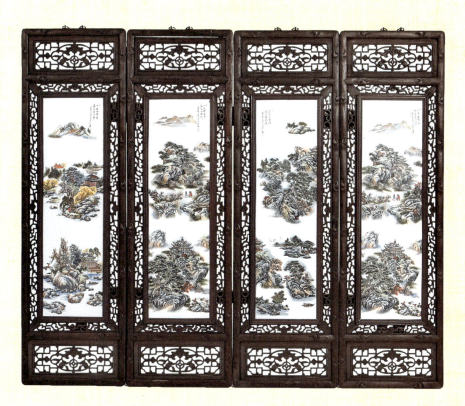

汪野亭绘山水瓷板画四扇屏

75cm × 21cm × 4

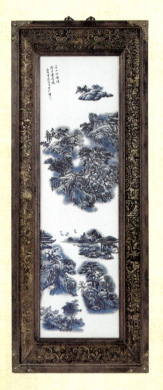 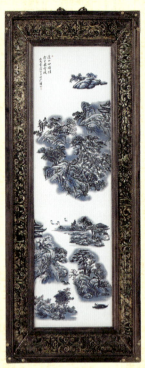 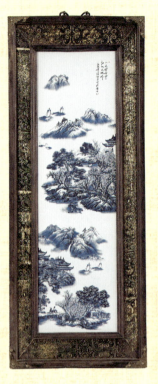 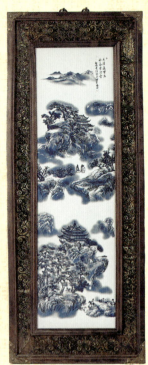

汪野亭绘青色山水瓷板画四扇屏

92cm × 36cm × 4

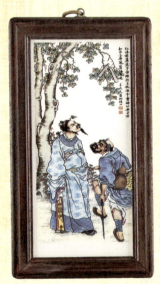 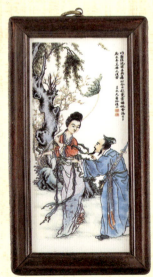 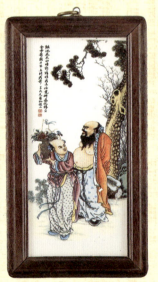 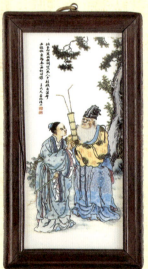

王大凡绘八仙瓷板画四扇屏

29cm × 16cm × 4

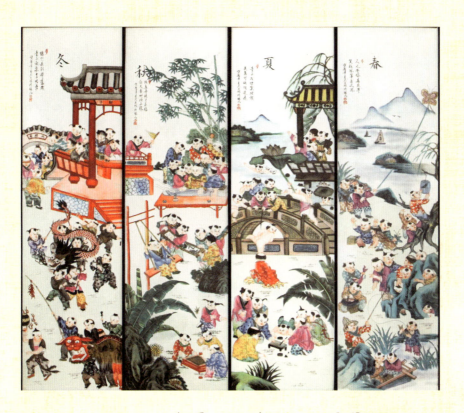

王大凡绘春夏秋冬瓷板画四扇屏

74cm×21cm×4

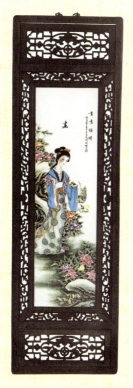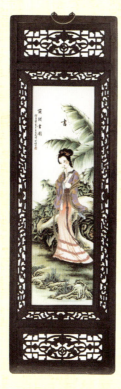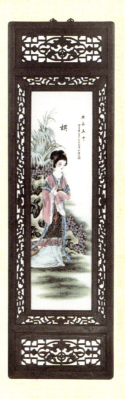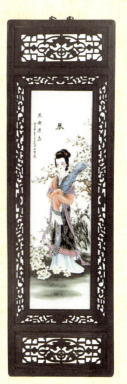

王大凡绘琴棋书画瓷板画四扇屏

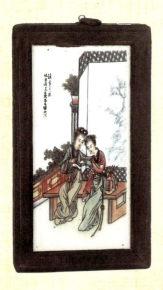
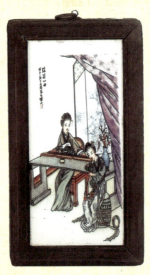
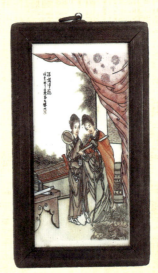
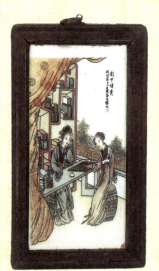

王大凡绘琴棋书画瓷板画四扇屏

29cm×15.5cm×4

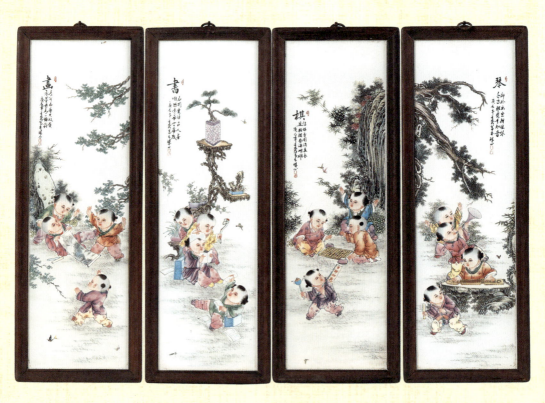

王大凡绘琴棋书画瓷板画四扇屏

64cm×23cm×4

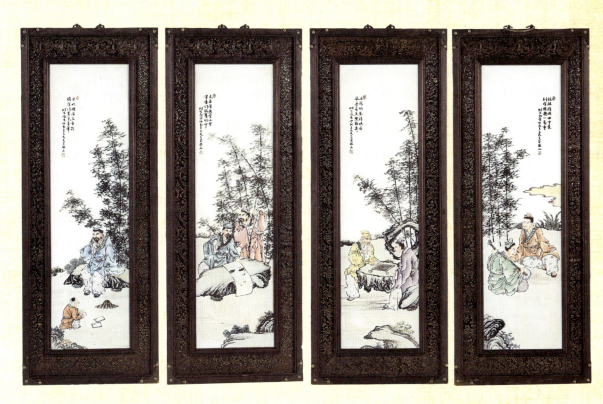

王大凡绘琴棋书画瓷板画四扇屏

92cm × 36cm × 4

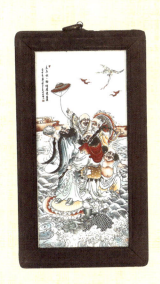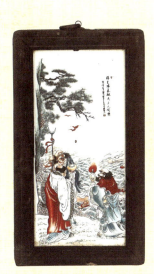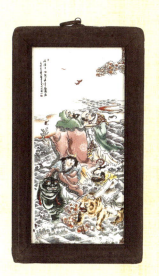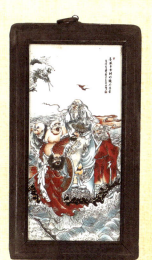

王大凡绘十八罗汉瓷板画四扇屏

29cm × 15.5cm × 4

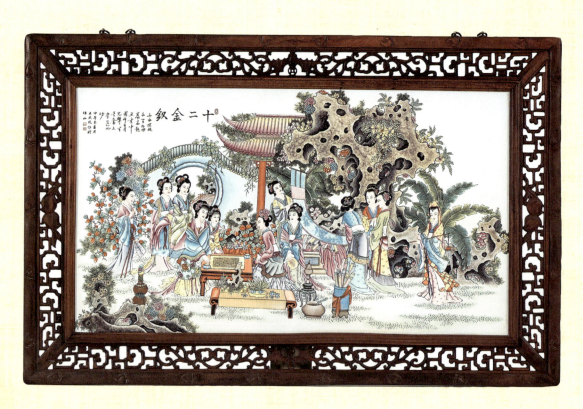

王大凡绘十二金钗瓷板画

90cm × 120cm

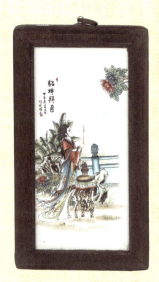
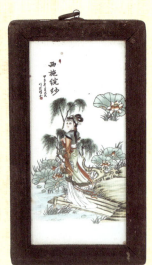

王大凡绘四大美女瓷板画四扇屏

29cm × 15.5cm × 4

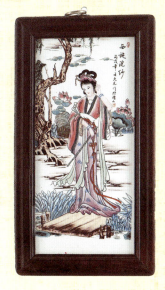 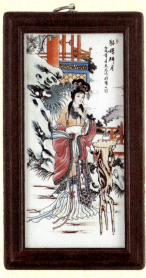 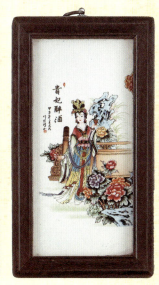 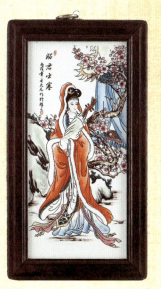

王大凡绘四大美女瓷板画四扇屏

29cm×16cm×4

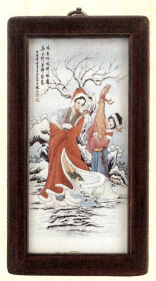 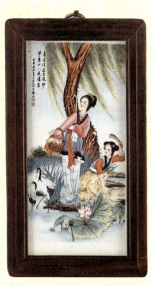 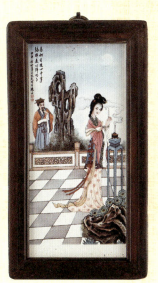 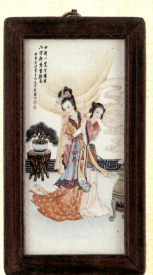

王大凡绘四大美女瓷板画四扇屏

29cm×16cm×4

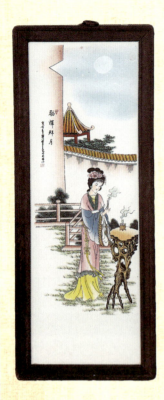 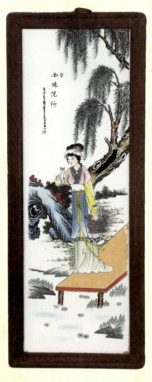 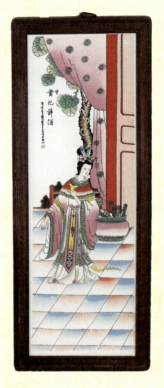 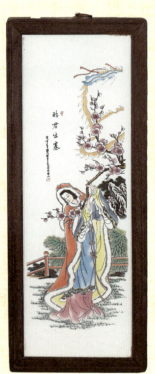

王大凡绘四大美女瓷板画四扇屏

54cm×22cm×4

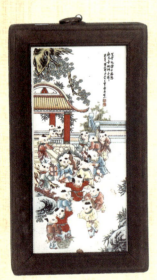 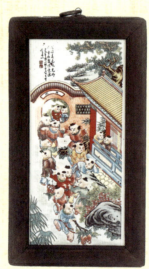 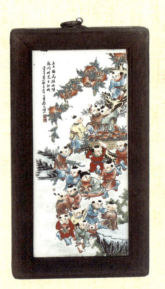 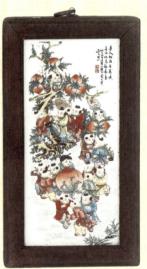

王大凡绘婴戏图瓷板画四扇屏

29cm×15.5cm×4

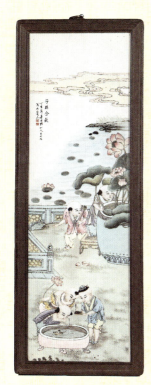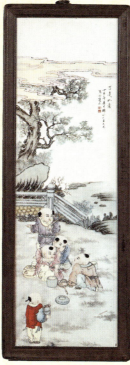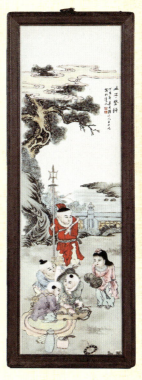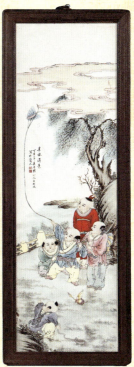

王大凡绘婴戏图瓷板画四扇屏

63cm × 24cm × 4

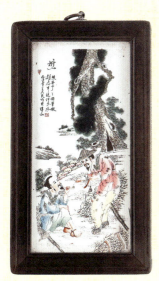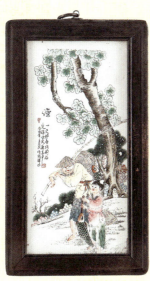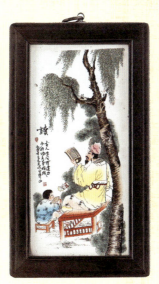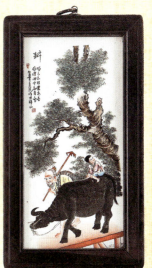

王大凡绘渔樵耕读瓷板画四扇屏

29cm × 16cm × 4

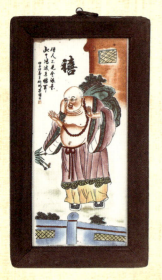 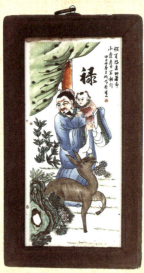 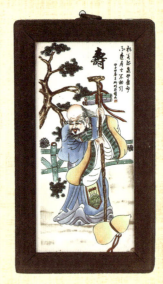 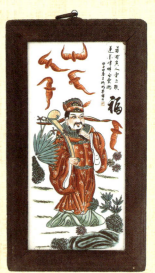

王琦绘福禄寿禧瓷板画四扇屏

29cm × 15.5cm × 4

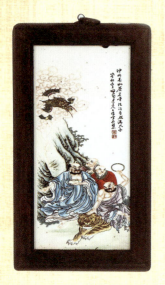 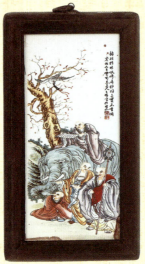 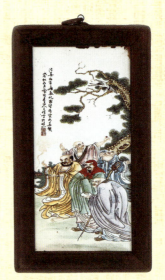 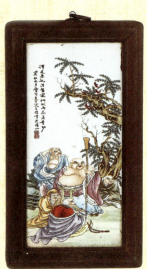

王琦绘十八罗汉瓷板画四扇屏

29cm × 15.5cm × 4

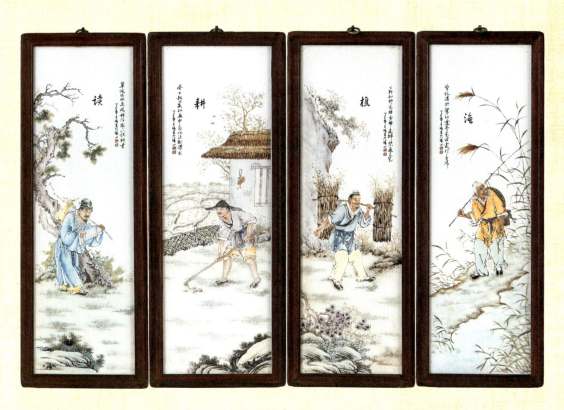

王琦绘渔樵耕读瓷板画四扇屏

64cm×23cm×4

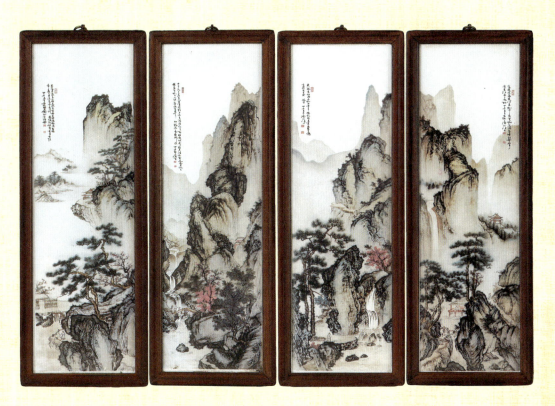

文澜绘山水瓷板画四扇屏

64cm×23cm×4

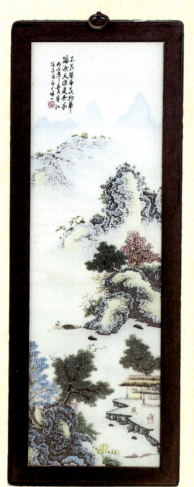
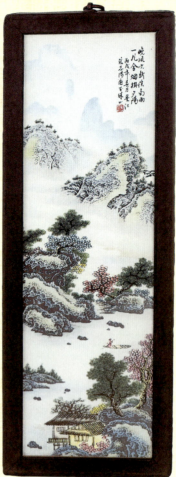
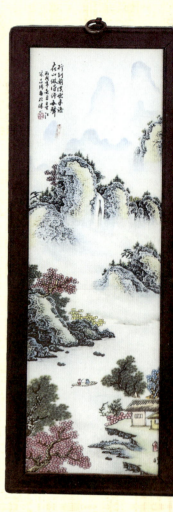
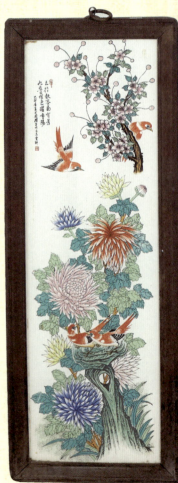

周润平绘花鸟瓷板画四扇屏

54cm × 22cm × 4

张志汤绘山水瓷板画四扇屏

54cm × 22cm × 4

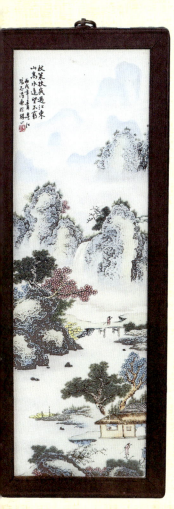
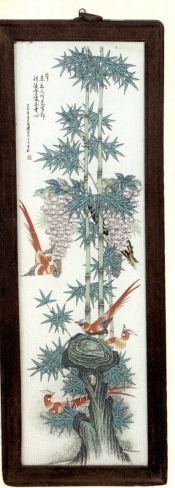
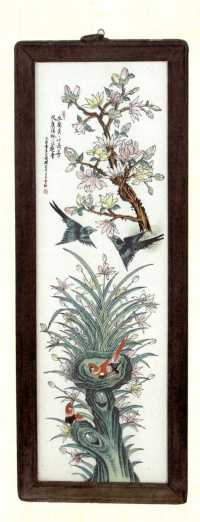
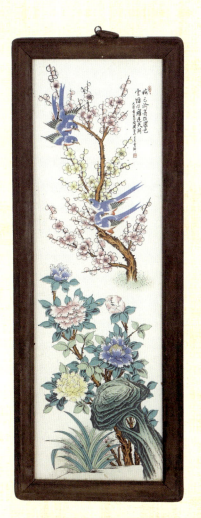